Modern Art; A metaphysical interpretation Ⅰ :형이상학적 해명 Ⅰ

르네상스 *renaissance*
매너리즘 *mannerism*
바로크 *baroque*

근대

; 형이상학적 해명 I

예술

르네상스 *renaissance*
매너리즘 *mannerism*
바로크 *baroque*

지혜정원

열에 들뜬 영혼들에게

절대적인 구속도 없고 절대적인 해방도 없다. 따라서 르네상스를 해방의 시대라고 말할 수는 없다. 어느 시대나 한편으로 해방되어 있고 다른 한편으로 구속되어 있다. 중세는 고대 황제들의 전횡에서 해방되었지만, 신 ― 엄밀히 말하면 신학자들의 신 ― 에 의해 다시 구속된다. 바울은 "이제 내가 산 것이 아니라 내 안에 주 예수 그리스도가 사신 것이다"라고 말한다. 인간의 자발성은 사라진다. 인간은 단지 신의 의지에 의해 살게 되며 그 의지에 따라 행동해야 한다. 이것이 중세를 암흑시대라고 부르게 된 동기이다. 그러나 중세에 대한 이러한 규정은 물론 계몽적 편견에 의해 주조된 것이다. 신에의 예속과 암흑시대는 관련 없다. 누구라도 오컴이나 토마스 아퀴나스의 논리학에서 암흑이 아닌 빛을 본다.

르네상스가 이룩한 가장 큰 업적 중 하나는 물론 인간 해방이다.

그러나 이 상투 어구는 어떻게 정당성을 부여받을 수 있는가? 여기에서의 인간의 의미는 무엇이며 해방의 의미는 무엇인가? 인간의 의미는 인본주의Humanism일 것이다. 이 용어는 그러나 매우 막연하다. 누군가가 신본주의가 아닌 것이 인본주의라고 한다면 새로운 의문이 거기에 더해질 뿐이다. 신본주의는 무엇이냐는.

내재적 본질에 의해 설명될 수 있는 개념은 없다. 의미meaning는 단지 "침묵 속에서 지나쳐야 할 것What should be passed in silence"이라는 비트겐슈타인의 통찰은 현대철학이 이룩한 커다란 업적 중 하나이다. "인간"이라는 개념 역시도 다른 모든 개념과 마찬가지로 내재적 의미를 지니고 있지 않다. 시대와 조건을 벗어나서 초연하게 존재하는 "인간"이라는 개념은 없다. 그것은 단지 거기에 어떤 개념을 부여하느냐에 따라 확정되는 존재이다. 그것은 빈 자루이다. 거기에 무엇인가가 담겨야 비로소 선다.

고대 그리스의 플라톤과 르네상스의 피코 델라 미란돌라가 인간이라고 했을 때의 의미는 "대수와 기하를 할 줄 아는 동물"의 의미였다. 다시 말해 이들이 인간이라고 할 때 그것의 의미는 이를테면 "수학적 인간homo mathematicus"이었다. 수학에 무능하면 열등한 인간이고 거기에 능란하면 진정한 인간이었다. 이 점에 있어 르네상스는 플라톤의 재탄생이었다.

중세가 인간의 지성을 외면한 것은 아니었다. 중세 역시도 실재론realismus의 세계였다. 실재론의 세계는 인간 지성에 있는 관념이 실재한다고 믿는다. 이것이 성 안셀무스가 "영혼 속에 있으면 세계 속에

도 있다"고 말한 동기이다. 중세 대학의 학과에는 수학이 있어야 했다. 그러나 중세의 지성은 신에 예속된 것으로서 신의 말씀을 이해하고 또 그것을 행하기 위한 한도 내에서만 용인받을 수 있었다. 누구도 신에게서 독립한 자발적 지성에 대해 말할 수 없었다. 이와는 달리 르네상스 인본주의에 있어서의 지성은 인간 자신의 속성에 속해 있는 스스로의 역량이었다. 즉 중세의 지성이 천상을 바라보는 지성이었다면 르네상스의 지성은 지상을 바라보는 지성이었다.

르네상스가 말하는 해방은 인간 역량의 자발성과 독자성을 말한다. 인본주의는 따라서 두 가지의 함의를 가진다. 하나는 인간의 지적 역량은 신을 이해하기 위한 것이 아니라 지상 세계를 이해하기 위한 것이며 두 번째는 그것은 특히 수학적 능력에 의해 구체적인 모습을 보인다는 것이다.

르네상스 예술이 지닌 세속적 분위기와 그 표현 양식에서의 합리적 공간, 입체적 대상 등은 모두 르네상스 인본주의의 예술적 카운터파트이다. 르네상스 예술은 대상들을 정적으로 묘사한다. 그러한 "얼어붙은 세계"는 유클리드 기하학이 이를테면 정적인 대상들의 세계를 다루기 때문이다. 이것과 관련된 내용은 본문에서 상세히 설명된다.

매너리즘은 인간 지성의 선험성에 대한 최초의 의심이었으며 따라서 인본주의가 부딪힌 위기였다. 르네상스의 이념은 신으로부터의 해방이었지만 동시에 선험적 지성, 즉 기하학에의 예속이었다. 실재론의 세계에 있어 지성은 — 그것이 신을 위한 것이건 지상을 위한 것이

건 — 의심의 여지 없는 최고선이다. 지성은 감각과 대립한 것으로서 순수추상을 가능하게 하는 인식 수단이었다.

매너리즘은 지성의 이러한 최고권에 대한 의심이었다. 인간은 먼저 신으로부터 해방되었고 다시 지성으로부터도 해방되려 하고 있었다. 계몽주의자들의 16세기 예술에 대한 격렬한 경멸과 분노는 16세기 매너리즘이 보이는 지성과는 대립한 세계의 천명에 있었다. 16세기에 무슨 일이 발생한 것일까? 라파엘로의 죽음과 더불어 세계와 예술에 어떠한 변화가 일어난 것일까?

지성은 먼저 규정과 규범을 의미한다. 지성이 감각의 인도자인가 아니면 그 종합자인가의 문제는 결국 두 종류의 인식론을 의미한다. 거기에 먼저 "단순하나 무한한" 최초의 원인이 있고 현존은 모두 거기에서 파생된 것이라는 신념이 지성 고유의 특징이다. 이를테면 거기에 먼저 공준이 있고 모든 정리는 거기에서 연역된다는 신념이 지적 실재론의 요체이다. 이 경우 "본질은 실존에 앞선다."

이러한 이념은 동시에 선험적 도덕률을 주장한다. 거기에 행위의 본질이어야 하는 준칙이 있고 인간의 현실적 행위는 거기에서 연역된다. 소크라테스와 플라톤의 윤리학의 기초는 선험적 도덕률이다. 인간의 행위가 이 윤리적 원칙에서 연역되는바 인간의 행위는 따라서 도덕률의 비준을 받게 된다. 그 행위 중 어떤 것은 위배되었을 경우 심각한 사회적 혼란을 불러오므로 법으로 규제될 뿐이다. 이것이 "법은 도덕의 최소한"이라는 법철학의 요체이다.

이러한 고상한 윤리학은 16세기의 현실정치real politics에 의해 타

격을 입는다. 세계는 더 이상 도덕적 원리의 구현장도 아니었고 인간 현존의 행위도 도덕적 공준에서 연역된 것은 아니었다. 아마도 최초의 원인causa prima은 있을 것이었다. 문제는 현실이 그 원인과 모순된다는 사실에 있었다. 절대왕정과 이탈리아 도시국가의 지배자들은 냉혹하고 비윤리적인 수단을 동원하고 있었고, 현실적 삶에서의 재화의 생산성은 이미 돈의 우월성을 말하고 있었고, 지구는 더 이상 고요한 것이 아니라 운동하고 있었고, 신은 지성에 부응하는 것이 아니라 신앙에 부응한다고 말해지기 시작하고 있었다.

매너리스트들은 그러나 이러한 노골적 현존을 전적으로 수용할 수는 없었다. 그러기에는 고대로부터 르네상스에 이르기까지의 실재론적 도덕률과 이상주의적 세계관의 권위가 너무도 컸다. 만약 "실존은 본질에 앞선다"라는 이념을 전적으로 수용한다면 예술은 결국 추상으로 향하게 된다. 먼저 인간의 지성이 부정되고 다음으로 감각마저 부정되기 때문이다. 매너리즘은 중간에서 머뭇거린다. 매너리스트들은 원칙을 준수할 수도 없었고 현존을 수용할 수도 없었다. 이것이 그들의 예술을 "이미 없고pas déjà, 아직 없는pas encore" 것으로 만든다.

바로크는 인간 지성의 새로운 개가를 알린다. 그것은 매너리스트들에 의해 의심받은 인간 지성에 다시 최고 권위를 부여한다. 그러나 새로운 시대가 천명한 지성은 르네상스인들의 지성과는 다른 것이었다. 르네상스인들은 고정된 우주와 거기에 합리적으로 배치된 고정된 대상을 파악할 수 있는 인간 지성에 신뢰를 보냈지만 바로크인들은 운

동하는 우주와 운동하는 대상을 관통하는 그 운동의 법칙을 포착할 수 있는 새로운 인간 지성에 환호했다.

르네상스의 휴머니스트들이 아직 유클리드 기하학을 믿었을 때 바로크인들은 그것을 해석기하학analytic geometry으로 대치한다. 함수가 도입된다. 운동과 그 법칙의 포착이 새롭게 등극하게 된다. 본격적인 근대는 이때 시작한다. 우주와 대상에 내재성은 없었다. 그것들은 단지 거기에 가해지는 운동 법칙에 수용되는 피동적인 것에 지나지 않는다. 이것이 역학dynamics이었다. 운동 법칙은 결국 대상에 가해지는 힘을 일반화한 것이었다.

케플러가 타원궤도를 발견했을 때 새로운 시대는 시작된다. 행성의 운동은 행성 자체에 내재한 어떤 동기에 의한 것은 아니었다. 그것은 단지 행성과 항성 간의 거리에 의해 생겨나는 (행성에) 외재하는 힘에 의한 것이었다. 행성은 그 운동 법칙의 무차별하고 비생명적인, 그리고 비자발적인 대상에 지나지 않게 된다. 대상은 고유성을 잃게 된다. 인간도 고유성을 잃게 된다. 개별적 인간은 생산 법칙에 종속되는 무차별한 하나의 수단일 뿐이었다.

바로크 예술의 역동성, 대상의 운동에의 종속, 키아로스쿠로에 의한 극적 표현, 계속해서 운동해 나가는 세계에 대한 하나의 절단면의 이유는 여기에 있다. 카라바조, 렘브란트, 바흐 등의 예술은 극적이고 역동적이고 일회적이다. 거기에서의 대상은 운동 가운데에 하나의 요소로서의 자신을 드러낼 뿐이다. 렘브란트의 〈돌아온 탕자〉나 〈명상 중인 철학자〉 어디에도 개별적 주인공에 대한 상세한 묘사는 없다. 그

것은 운동에 휩쓸려 가며 전체 분위기 가운데 스스로를 드러낼 뿐이다. 이것이 바로크 예술에 장엄함과 드라마티즘dramatism을 부여한다. 근대의 무차별성은 이렇게 시작된다.

이 책은 미술사 교과서도 아니고 도상학적 설명도 아니다. 이 책은 하나의 양식이 어떻게 하나의 세계관과 맺어지는가에 대한 설명이다. 따라서 고전적 예술의 감상 경험과 간략한 철학에의 학습이 책의 이해를 위해 도움이 된다.

조중걸

Renaissance

I

르네상스

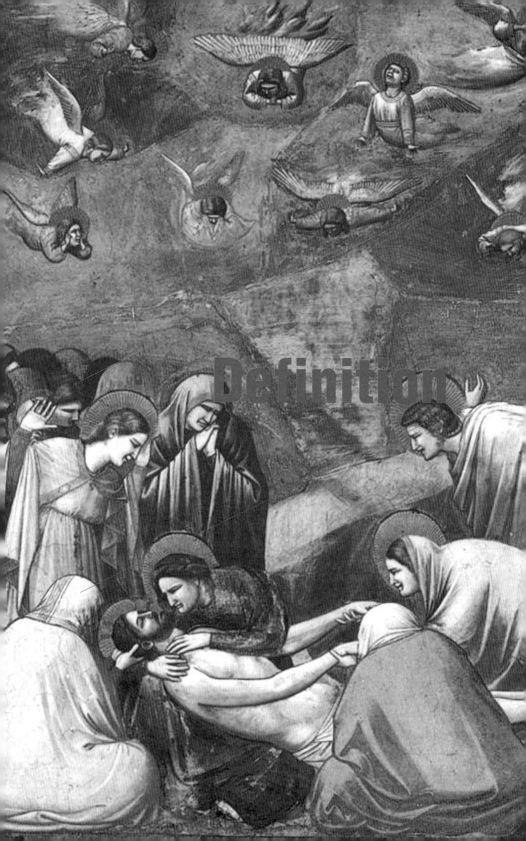

정의

휴머니즘
Humanism

　시대를 규정짓는 용어와 마찬가지로 예술양식사를 규정짓는 용어도 대부분의 경우 애매하다. 예를 들어 우리가 어떤 시대를 근대라고 말할 때 그것을 중세나 현대와 구분 짓는 분명하고 포괄적인 동기에 의해, 즉 그 시대 나름의 고유성에 준하여 정의하기는 매우 어렵다. 이 어려움은 중세에 대한 정의에 있어서도 마찬가지이다. 만약 중세가 기독교적 이념에 의해 특징지어지는 시대라고 한다면 중세는 이미 콘스탄티누스(Constantinus Ⅰ, 274~337) 황제가 그것을 공인했을 때 시작된다. 그러나 그 시대를 그 시대 나름의 사회적이고 정치적인 체제의 작동이라는 견지에서 정의한다면 그 시대는 봉건제도가 본격적으로 그 기능을 행사하기 시작하는 기원 600년경에 시작하는 것으로 보아야 한다.

　르네상스라는 용어term는 무엇을 의미하는가? 그것은 물론 미슐레(Jules Michelet, 1798~1874)가 규정하는바 재탄생rebirth을 의미한다. 그는 그리스 고전주의에서 사회와 정치와 이념의 가장 이상적인

형태와 조화를 발견했고 그것이 14세기부터 16세기에 걸쳐 이탈리아에서 발생한 어떤 종류의 시대경향과 일치한다는 사실에 주목했다.

이 일치는 그러나 정치적이고 사회적인 일치는 아니었다. 아테네와 피렌체를 정치·사회적인 측면에서 비교한다고 해서 고대 그리스 문화의 재탄생이라고 말해지는 피렌체의 문화를 더 잘 이해할 수는 없다. 오히려 두 시대 모두 고전주의 양식의 표현을 가졌는바 그 양식이 어떤 동일한 세계관과 심적 태도와 일치하는가를 살피는 것이 르네상스의 이해를 위해서는 더 유효하다. 고대 그리스와 르네상스 이탈리아는 예술적 표현과 관련해서는 확실히 어떤 종류의 동일한 세계관을 표현하고 있다. 예술양식에 있어서의 일치는 세계관의 일치를 의미한다. 우리는 어떤 시대에 대한 시대상의 규정에 있어 예술양식을 먼저 살펴보아야 한다. 그것은 지적 탐구에 있어 스스로에 대한 가장 열정적인 호소이다.

미슐레가 재탄생이라고 말할 때 그것은 무엇의 재탄생을 의미하는가? 만약 누군가가 그것은 고대 그리스의 재탄생을 의미하는 것이라고 말한다면 우리는 다시 묻게 된다. 고대 그리스의 어떤 것이 재탄생했는가? 만약 우리가 이러한 의문에 대한 적절한 답변을 얻지 못한다면 재탄생이라는 이 용어는 단지 의미 없을 뿐이다. 그것은 마치 신석기 시대와 동일한 기하학적 양식의 예술을 가졌다고 해서 현대를 신석기 시대의 "재탄생"이라고 규정하는 것만큼 의미 없는 것이다. 만약 카탈 후유크Catal Huyuk의 내실 벽에서 발견된 기하학적 문양들과 몬드리안(Piet Mondrian, 1872~1944)이나 후안 미로(Joan Miró,

1893~1983)의 기하학적 추상양식이 아마도 비슷한 세계관에 입각했다고 추정되기 때문에 현대를 신석기의 재탄생이라고 말한다면 우리는 그 재탄생은 무엇의 재탄생이냐고 물을 것이다. 카탈 후유크의 그 문양들이 단지 장식적인 것은 아니다. 그것은 매우 다채로운 규칙성을 갖고 있는바 확실히 어떤 기획project에 의한 것이다.

르네상스라는 용어는 그 익숙함과 범람에 의해 의문이나 탐구 없이 받아들여지고 있다. 그러나 익숙하기 때문에 그리고 그것이 단지 실증적으로 무엇을 가리키고 있는지가 분명하지 않기 때문에 그것의 "정의definition"를 선명하게 하려는 시도가 부질없는 것이라고 한다면 우리는 계속해서 애매함 속에 머무르게 된다. 엄격한 정의에의 시도에서 자유로운 것은 없다. 당연한 것이라고 믿어지는 것에 대한 엄밀한 정의의 시도가 철학의 존재 이유이다.

만약 르네상스를 그리스 고전주의Greek Classicism의 재탄생이라고 쉽게 말한다면 우리는 몇 가지의 새로운 질문을 해야 한다. 첫 번째로, 고전주의란 무엇인가? 두 번째로, 그렇다면 새로운 고전주의를 왜 이탈리아 고전주의라고 하지 않고 재탄생이라고 규정하는가? 세 번째로, 왜 고전주의의 새로운 대두가 몇 명의 역사가들(에드워드 기번, 미슐레, 티에리)을 감동시켰는가?

여기에서 첫 번째와 두 번째의 질문에 대한 답변은 서로 얽혀 있다. 그것이 재탄생이건 기획적 탄생이건 — 신고전주의의 경우가 이를테면 기획적 고전주의인바 — 고전주의는 어떤 공유되는 성격을 가지기 때문이다. 이 두 개의 질문에 대해서는 르네상스 이념이라는 주제

의 후반부에서 자세한 분석과 설명이 시도될 것이다. 세 번째 질문에 대해서는 신고전주의의 계몽주의라는 글로 또 다른 장에서 설명될 것이다. 여기에서 해결되어야 할 문제는 새로운 고전주의의 내적 특징이 무엇인가를 알아내는 것이다. 재탄생이라는 용어는 그 의미에 있어 15세기(예술사의 용어로는 종종 콰트로첸토라고 일컫는)에서 16세기(친퀘첸토)초에 이르는 이탈리아의 문예부흥의 성격에 관한 규정에 있어 어떤 점에서는 옳기 때문이다.

미슐레는 먼저 그리스 고전주의와 이탈리아 고전주의가 동일하게 인본주의humanism적 이념에 입각해 있다고 느낀 것 같다. 그리스 고전주의와 이탈리아 고전주의(엄밀하게는 피렌체 고전주의)가 어떤 성격인가를 공유한다면 그것은 가장 먼저 세계의 근원적 원리basic principles를 인간 지성으로 포착할 수 있다는 가능성의 신념을 공유한다는 사실이다. 인본주의란 무엇인가? 우리가 인본주의적, 혹은 인도적이라고 말할 때의 의미는 보통은 인간적이라는 것이고 이것은 인간의 공감적 sympathetic, empathetic 역량에 대한 언급이다. 그러나 인본주의에 대한 이러한 규정은 오히려 상당한 정도로 인본주의적 독단이다. 인본주의적 비공감도 있고, 비인본주의적 공감도 있다.

기원전 500년경부터 아테네인들은 두 가지를 주지의 진리로 여기기 시작했다. 그들은 먼저 세계는 그 가장 이상적인 형태에 있어 개념의 도열 — 궁극적으로는 수학적 개념의 도열 — 이라고 생각했고, 다음으로는 인간의 지성intelligence, reason은 (그것의 역량이 최고도로 발현되었을 때) 그 개념들을 이해할 수 있다고 생각했다. 세계는 수학이라는

언어로 쓰인 책이며 인간은 지적 노력에 의해 수학을, 따라서 세계를 이해할 수 있었다. 그리스인들은 언어를 선험적 개념으로 본바, 언어 속에 있으면 세계 속에 있었다.

인식론적 측면에서의 인본주의는 이처럼 두 가지 세계관에 의해 규정될 수 있다. 이 인식론에서 인본주의 고유의 윤리학과 정치철학이 도출된다. 인본주의의 윤리학은 한 마디로 "정신적 이상주의"로 정의될 수 있다. 좋은 삶은 개념the Forms에의 추구 가운데 얻어질 수 있었고 따라서 모두가 개념을 향한 이상을 가져야 했다. 인본주의 이념하에서 인간은 자신 위에 어떤 권위도 용납하지 않는다. 이성적 동물인 인간이 세계를 이해할 수 있을 때 그 이해를 왜 전통이나 신에게 위임하겠는가? 이러한 권위의 철폐가 인본주의에 공감적sympathetic 혹은 인간적humanistic이라는 용어를 부가적으로 부여했다. 그러나 인본주의의 공감이 평등을 의미하지는 않는다는 사실을 이해하는 것이 중요하다. 어떤 이상주의idealism도 그것이 이상주의인 한 평등을 용인하지 않는다. 개념은 실재reality이고 그 이해의 정도는 모든 사람에게 가능한 것은 아니기 때문이다. 물론 미슐레가 르네상스라는 표현을 할 때 그는 프랑스 혁명의 가장 이상적인 모습, 즉 정치적 공화제를 염두에 둔 것은 확실하다. 그러나 공화제라는 정치체제가 무차별적 평등과 만인에 대한 공감을 의미하는 것은 아니다. 이것은 군주정이나 민주정이 그렇지 않은 것과 마찬가지이다.

미슐레가 생각하는 인본주의와 거기에 입각한 그의 공화제는 지적세계 — 그의 지성과 데이비드 흄의 지성은 다르다는 사실을 염두

에 두었을 때 — 에 참여할 천부적 역량을 지닌 사람들의 것이었으며 또한 지성을 그 이상으로 삼는 사람들의 것이었다. 그는 한 명의 계몽주의자로서 구체제의 거창하고 형식적인 형이상학이나 전통적인 교권 계급의 근거 없는 우행을 혐오하는 사람이었고 인간의 자발적이고 합리적인 지성의 발현에 의해 삶과 사회는 개선될 수 있다고 생각하는 사람이었지만, 교양교육을 받을 기회를 갖지 못한 비천한 출생의 사람들과 자신을 평등하게 보지는 않았다. 인간은 반드시 교육받아야 했다. 그러나 가르치는 역할은 자기네가 맡아야 했다. 그는 비천한 사람들에게 연민을 갖기는 했지만 그들을 자신과 동일한 자격을 가진 사람들이라고는 생각하지 않았다. 같다고 생각하지 않는 한 진정한 공감은 없다. 고전주의자들은 실재reality에 대한 지식에 있어 차별화를 전제한다. 여기에서의 공감은 진정한 것은 아니다.

로마의 사해동포주의와 만민법이라는 가장 공감적인 세계관은 어떤 이상주의적 고전주의 — 제정 로마는 한 번도 이상주의적이지 않았는바 — 에서 나온 것이 아니라 가장 차가운 현실주의에서 나왔다. 이상주의는 모든 것이 본질essence에 의해 갈린다고 생각한다. 이상주의자들은 개념이 선험적이라고 믿는 만큼 개인이라는 개념, 그리고 그의 지적 역량이라는 개념 역시도 선험적이라고 간주한다. 모든 사람은 각각의 지적 역량을 가지고 태어난다. 이상주의적 공화정하에서의 평등은 이 타고난 재능에 대해 거기에 적절한 권리를 주는 것이 된다. 모든 것은 미리 규정되는 이유로 사회적 정치체제의 가장 이상적 작동은 그 재능을 지닌 사람들을 잘 가려내는 것이다. 이러한 공화제적 이념은

플라톤(Plato, BC427~BC347)의 《공화국Republic》에 잘 묘사되어 있다. 천품은 말 그대로 선험적이다.

르네상스 인본주의에 공감적이라는 혹은 인간적이라는 의미가 휴머니즘의 본래적인 의미에 덧붙여진 것은 그전 시대의 신을 빙자한 교권 계급의 지배권에 대한 인간 역량의 회복이 매우 따스하게 느껴졌기 때문이다. 그러나 신과 신앙 자체가 비공감적인 것은 아니다. 오히려 그 반대이다. 기독교의 신은 사랑에 대해 말한다. 따라서 르네상스의 이념이 인간애를 독점하지 않는다. 어떤 이념도 인간적일 수 있으며 또한 비인간적일 수 있다. 인본주의가 무지하고 비이상주의적인 사람에게 가하는 멸시는 오히려 놀라울 정도이다. 프랑스 혁명기에 고전적 공화제에 물든 혁명가들은 모두 피에 굶주려 있다. 신이라는 올가미를 벗어났을 때 거기에는 지성이라는 다른 올가미가 기다리고 있었다.

전인적 인간과 공화국
L'uomo universale & Republic

공화제적 이념, 지성에의 추구, 실존에 대한 본질의 우위, 감각에 대한 사유의 우위, 전문가에 대한 보편적 인간의 우위 등은 모두 함께 하는 이념이며 동시에 고전주의의 저변을 이루는 필수적인 이념이다.

여기에서 공화제적 이념은 현실정치real politics적인 것이 아니라 단지 희구되는 바에 있어서의 이념이다. 정치철학적 의미에 있어서의 공화제는 사실은 빈 자루와 같다. 그것은 때때로 공허한 용어이다. 거기에 무엇인가가 담겨야 비로소 그 구체적이고 실제적인 모습이 드러난다. 왕정이라 할지라도 그 왕이 각각의 부족 혹은 각각의 이해계급의 대표자에 의해 선출되었다면 그 체제는 공화정이며, 대표자들 중에 누군가가 직접 선출되어 왕권을 일정 기간 행사한다면 그것 역시 공화제이다. 모든 계몽적 고전주의자들은 가장 이상적인 귀족정을 공화정으로 규정할 것이다. 이때 누구도 그 귀족을 세습이나 무력, 혹은 금권에 의해 우월한 사람들로 생각하지는 않는다. 귀족은 이를테면 언제고 자신의 교양을 단련하는 정신적 귀족을 의미한다. 페리클레스

(Pericles, BC495~ BC429)가 적극적으로 견지했던 민주정 역시 각 지역demos의 대표자들에 의한 대의제에 입각한 만큼 공화정이었다. 공화정의 주체들은 따라서 소위 보편적 인간이었다. 그리스의 정치 담당자들은 마땅히 지혜wisdom를 추구하는 사람들이어야 했으며(플라톤), 피렌체의 정치 지도자들 역시 피코 델라 미란돌라(Giovanni Pico della Mirandola, 1463~1494)가 말하는바 지성intelligence을 추구하는 사람들이어야 했고, 프랑스 혁명기의 공화정 역시도 볼테르(Voltaire, 1694~1778)나 기번(Edward Gibbon, 1737~1794)이 말하는 바의 지성인이어야 했다. 계몽주의 자체가 교양의 추구에 의한 자기완성을 삶의 궁극적인 의미로 보는 운동이었으며 이것은 괴테(Johann Wolfgang von Goethe, 1749~1832)가 구원해준 파우스트의 열망에 의해서도 잘 보여지고 있다.

전인적 인간l'uomo universale은 거기에 인간을 하나의 "완성된 전체"로 만들어줄 이데아의 세계라는 실재의 존재를 전제해야 한다. 이 전제가 곧 고전주의의 중요한 전제 중 하나이다. 이러한 사실은 공화정과 제정의 갈림길에 있었던 기원전 30년경의 로마에서 가장 분명히 드러난다. 브루투스(Marcus Junius Brutus, BC85~BC42)와 그 동조자들은 시저(Gaius Julius Caesar, BC100~BC44)에게서 단지 무력적 힘에 의한 전제를 보았으며 또한 무교양하고 실제적인 군인을 보았을 뿐이다. 공화정 지지자들의 암살은 시저가 불러올 전제에 대한 공포 이상으로 그가 풍기는 실제적이고 차가운 현실정치적 분위기에 대한 혐오 때문이었다. 이것은 그리스 고전주의 시대에 살라미스 해전을 승리

로 이끈 테미스토클레스(Themistocles, BC528~BC462)에 대한 철학자들의 경멸에서도 보여진다. 아리스토텔레스(Aristotle, BC384~BC322)는 교양은 없고 단지 전쟁에만 특화된 인물이라는 이유로 그를 불구banaysia라고 말한다. 이상주의자들은 내적 완성을 위해서라면 다른 것은 마땅히 유보되어야 한다고 생각한다. 소크라테스(Socrates, BC469~BC399)나 아리스토텔레스는 아테네보다 자기완성이 더 중요하다고 생각했다. 공화주의자들은 실천적 유능성보다는 순수한pure 정신적 고귀함에의 추구를 삶의 본질적인 요소로 본다. 그리스 시대에는 테미스토클레스가 추방되지만 로마 시대에는 결국 브루투스가 축출된다. 고전주의로 나아가는 그리스와 달리 로마가 고전주의를 저버리게 된 동기는 이미 그들의 정치체제 속에 숨어 있었다. 공화정의 이념과 고전주의적 예술은 뗄 수 없다.

예술사에 있어서 고전주의는 세 번에 걸쳐 발생하게 된다. 그리스 고전주의, 르네상스 고전주의, 신고전주의. 이 세계의 고전주의는 모두 세 번의 공화제적 이념의 융성과 맺어진다. 피렌체의 메디치 집안은 모두 교양의 추구를 삶의 큰 가치로 보았으며 또한 그 실질적인 권력의 근원이 무엇이건 간에 피렌체를 하나의 공화국으로 생각했다. 르네상스 고전주의는 먼저 피렌체인들의 이상주의적 공화제 이념의 반영이었다. 메디치 집안이 적극적으로 고전주의적 예술가들을 후원한 것은 이것이 하나의 동기였다. 중세의 영주로부터 벗어난 도시들, 시민계급에 의한 새로운 도시들의 지배계급은 금력이나 무력에 의해서가 아니라 스스로의 고전적 미덕에 의해 공화제적 체제로 운영되는 도

시국가를 상정했다. 후에 마키아벨리(Niccolò Machiavelli, 1469~1527)가 이 환각을 부술 때 새로운 예술양식이 오게 된다.

보편적 인간은 다른 말로는 지성적 인간을 의미한다. 지성은 삶의 실천적이고 물질적인 요구에서 독립한다. 아리스토텔레스가 "유능한 의사"와 "교양 있는 인간으로서의 의사"를 서로 독립적인 것으로 보듯이 보편적 인간에의 지향은 질료matter 위에 직접 착륙하는 삶의 물질적 요구에서 독립하여 순수한 앎에의 추구에 근원적 가치가 있다고 본다. 한마디로 그들은 실재론적 관념론(주관 관념론이 아닌)을 존재론적 필연으로 보며 "알기 위한 앎"을 삶의 본질적인 요소로 본다. 세계는 지혜를 기준으로 하는 위계적 질서에 있게 된다. 거기에 가장 추상화된 형상the Form이 있고 그 아래로는 그보다는 덜 추상화된 형상과 질료의 결합물들이 있다. 고전주의는 이러한 형상의 위계와 뗄 수 없는 관계에 있다. 고전주의의 공간 자체가 선험적인 것이며 동시에 가장 커다란 형상이고, 거기에 가장 주된 형상과 열등한 형상들이 차례로 자리 잡는다. 고전주의는 세계의 입체기하학적 재구성이며 이때 기하학은 우리 지성의 가장 최선의 모습이 된다. 고전주의는 기하학으로 읽을 수 있는 세계상이다.

전인적 인간에의 추구는 삶의 물질적인 요소를 경멸하며 개인의 삶의 의미는 오로지 보편적 지식 — 고대인이 철학적 지혜라고 불렀던 — 의 획득에 있다고 말한다. 그 추구는 또한 실천적 계기에서의 성취와 거기에의 집착을 경멸하며 개인의 삶을 정신주의적인 곳으로 이

끈다. 고전주의자들에게 삶의 의미는 분명하다. 왜냐하면, 거기에 실재적 이상idea이 있고 또한 그것은 지성적 노력으로 포착할 수 있으므로 거기에 자신을 일치시켜 육체의 감각과 정념을 벗어날 수 있기 때문이다. 이들은 마치 기하학적 정리를 능란하게 증명해내는 학생과 같은 심적 태도를 지닌다. 그들은 가능한 한 질료 없는 형상을 추구하고자 한다. 거기에 팽팽하고 투명하고 얼음과 같이 차가운 확고한 세계가 있으며 이 세계에의 통찰과 전념은 스스로를 정신적 귀족으로 만든다. 이러한 태도가 소위 말하는 "합리주의"이다. 따라서 고전주의는 세계에 대한 합리적 신념의 결과물이다. 인간은 이제 지성에 의해 세계를 정돈된 것으로 포착하며 세계를 기하학적 언어로 읽어낼 수 있다. 이것이 레오나르도 다 빈치(Leonardo da Vinci, 1452~1519)의 〈최후의 만찬〉이 지닌, 혹은 페루지노(Pietro Perugino, 1450~1523)의 〈천국의 열쇠를 받는 베드로〉의 공간기하학을 설명한다.

전인적 인간은 그 토양으로 도시국가적 공동체를 요구한다. 그것은 실천적 문제에 있어 많은 희생을 요구하기 때문이다. 경험론적 철학은 삶의 육체적이고 감각적인 요소를 부정하지 않는다. 여기에서 지성에의 추구가 보편화되지는 않는다. 중요한 것은 각자가 느끼는 즐거움pleasure의 문제이다. 에피쿠로스(Epicurus, BC341~BC270)가 탁월한 유물론자이고 경험론적 철학자인 것은 그의 즐거움이 개인적 만족과 평온ataraxia에 있다고 말했기 때문이다. 그러나 전인적 인간상은 개인을 소멸시키고 그 자리에 보편적 지성을 가져다 놓는다. 물론 이것도 하나의 편견이다. 의학이나 법학도 물리학이나 윤리학에 못지않

게 중요하다. 그러나 고전주의자들은 지성 가운데 모든 것을 통합시키기 원하며 따라서 실증적이거나 실험적인 기예art를 이차적인 것 혹은 무의미한 것으로 본다. 이것은 실천적 유능성과는 상반되기 때문이다. 제국의 운영은 각각의 영역에 있어서의 효율성을 요구하고 따라서 전문가들을 요구한다. 고전주의의 이념은 모든 사람이 동시에 철학자이며 군인이고 농부인 사회를 요구한다. 군인이기 때문에 단지 군사적인 일에만 능란하다면 그는 불구 — 아리스토텔레스적 의미에 있어 — 이다. 고전주의적 이념하에서의 국가는 모든 교양인에게 개방되게 된다. 그 구성원들은 근본적인 교양의 추구 가운데 그 인품을 바탕으로 국가 운영에 참여하게 된다. 여기에 전문적인 정치가는 필요 없다. 국가의 구조는 매우 단순하고 투명하며 또한 그 구성원은 모두가 국가의 운영 메커니즘에 접근할 수 있기 때문이다. 여기에서의 정치가는 단지 어떤 집단의 대표자일 뿐이다. 그리스인들은 삶에서 지성의 도야를 가장 중요한 것으로 보았고 따라서 그들은 그들의 국가 역시도 수학을 닮기를 원했다. 고전주의적 이념이 정치적 소규모 집단, 즉 도시국가를 바탕으로 융성하게 된 것은 이것이 이유이다. 거기에 전인적 인간의 집합이 있고 국가는 그 전인적 인간의 대표자들에 의해 통치되게 된다.

　만약 국가가 제국으로 팽창하게 된다면 이제 국가의 메커니즘은 매우 복잡한 것이 된다. 먼저 국가의 방어는 더 이상 그 구성원들의 자발적 참여로는 가능하지 않게 된다. 제국의 속주 신민들은 세금에 의해 그들의 방어 의무를 면제받게 된다. 또한 속주 신민들은 국가의 운영에 적극적인 참여를 할 수 없게 된다. 물론 그들도 대표자를 파견하

여 자신의 이익을 주장할 수 있다. 그러나 그들은 국가 전체의 운영에는 관심 없으며 특히 국가의 방어에도 관심 없다. 그것은 그들의 국가는 아니다.

국가의 운영은 이제 각각의 영역에서의 전문가들에 의하게 된다. 국가는 복잡해졌고 모든 신민이 국가의 메커니즘을 이해할 수는 없게 된다. 정치는 오로지 국가의 정치적 운영에 관심을 가진 정치가에게 맡겨지게 되며, 방어는 전문적인 장군들에게 맡겨지게 되고, 생산과 교역 역시 그 분야의 전문가들에게 맡겨지게 된다. 누구라도 보병대를 지휘하고 함선을 지휘할 수는 없게 된다. 이제 세상은 더 이상 단순하지 않기 때문이다.

고전주의와 비고전주의는 각각 통합integration과 해체disintegration와 맺어진다. 전인적 인간은 용어의 바로 그 의미에 있어 통합을 의미한다. 이것은 한 인간의 통합적 교양을 의미할 뿐만 아니라 국가의 일원화를 의미하며 동시에 고전주의적 이념을 의미한다.

만약 아리스토텔레스나 피코 델라 미란돌라에게 "실존은 본질에 앞선다"고 말한다면 혹은 "현존은 당위에 앞선다"고 말한다면 그들은 매우 당황하고 심지어는 분노할 것이다. 그들은 본질을 위해서라면 삶(실존)도 포기할 수 있다고 말할 것이다. 아리스토텔레스가 "아이스킬로스는 바람직한 인간(본질)을 묘사하지만, 에우리피데스는 있는 그대로의 인간(실존)을 묘사한다"고 말할 때 그는 분명히 에우리피데스(Euripides, BC480~BC406)의 희곡에 대한 불만을 말하고 있다. 이러한 당위에의 희구는 나중에 헤겔(Georg Wilhelm Friedrich Hegel,

1770~1831)을 통해 가장 멋지게, 가장 희극적으로 개화하고는 영원히 사라지게 된다.

해방
Liberation

르네상스에 대한 일반적인 규정에서 "해방"이라는 용어는 가장 상투적으로 쓰이는 것 중 하나이다. 이때 해방은 신 혹은 신의 권위, 더 나아가서는 성직자들로부터의 해방을 의미한다. 이것은 물론 신앙심으로부터의 해방을 의미하는 것은 아니다. 르네상스인들은 여전히 신의 존재를 믿었으며 또한 천국과 지옥을 믿었다. 그들은 또한 구원에 이르는 길이 교황을 통한다고 믿었다. 그러나 그들은 교황청이 제시하는 구원의 조건이 합리적이어야 한다고 생각했으며 따라서 인간 지성을 교리에 종속시키는 전통적인 권위적 신앙을 더 이상 용인하지 않기 시작했다. 교황 역시도 지성이 주재하는 입헌군주국의 한 신민이어야 했다. 에라스뮈스(Desiderius Erasmus, 1466~1536)는 《쫓겨나는 율리우스Julius Exclusus》에서 구원은 교황 됨에 의해서가 아니라 그럼직한 기독교적 미덕에 의한다고 말하며 권위적 신앙을 합리적 신앙으로 바꾸기 원한다. 피코Pico della Mirandola는 인간은 가장 저열한 존재에서 가장 고상한 천사에 이르는 자율권을 손에 쥐었다고 말한다. 구

원은 우리의 자유의지free will에 달린 것으로 스스로의 지성과 노력에 의해 얻어지는 것이었다.

피코는 인간은 자신의 지적활동, 즉 사유와 명상에 의해 먼저 지혜의 천사Cherubim에 스스로를 일치시킬 수 있으며, 언제라도 사랑이라는 최상의 천사Seraphim에 다가갈 수 있었다. 거기에 신의 계시와 교황의 축복 등은 필요하지 않았다. 인간은 물론 천사로 만들어지지 않았다. 자연계 어디에도 인간을 위한 자리는 없었다. 그러나 인간은 그의 영혼soul의 활동에 의해 무엇도 될 수 있는 가변적인 존재였다. 피코의 이러한 이념은 고대 그리스의 플라톤의 이념과 다르지 않다. 플라톤은 동굴의 우화를 통해 우리가 무엇도 될 수 있음을 — 무엇도 될 수 없음도 포함하여 — 말한다. 여기서 가장 중요한 것은 이들의 이념은 먼저 인간의 자유의지를 요구한다는 것이다. 고전주의는 자유의지론 없이는 불가능하다. 거기에 이상idea이 있고 그것이 무엇인지 알 때 거기에 스스로를 일치시키는 자유의지 역시 있어야 한다. 이때 구원과 전락은 자기 스스로에게 달린 문제이다. 자유의지가 있기 때문이다. "노력하면 가능하다"는 세계관은 인간에게 확신을 주며 세계에 밝은 색채를 입힌다. "해방"은 이를테면 이러한 자율적 인간의 자유의지의 회복이다. 물론 성 안셀무스(Saint Anselm of Canterbury, 1033~1109)나 토마스 아퀴나스(Thomas Aquinas, 1225~1274) 역시 인간의 자유의지에 대해 말한다. 그러나 구속된 자유의지는 진정한 것은 아니다. 그들이 말하는 자유의지는 기독교 이념의 분석과 검증에 사용되어서는 안 되는, 당연한 것으로 이미 규정된 기독교적 미덕을 추종하기 위

한 자유의지였다. 그러나 르네상스의 새로운 자유의지는 자유롭고 제한 없는 인간 이성의 행사를 전제로 한 자유의지였다.

이러한 낙관적 자유의지는 물론 상당한 정도로 교황청과 타협할 수 있었다. 만약 교황청이 이성이 요구하는 바에 따르는 합리성을 지니고 있다면 언제라도 인본주의자들이 생각하는 자유의지는 기독교를 위해 봉사할 수 있었다. 인본주의자들과 교황청의 충돌은 절대로 이성과 신앙의 충돌은 아니었다. 그것은 단지 합리성과 탐욕의 충돌이었다. 에라스뮈스와 토머스 모어(Thomas More, 1477~1535) 등은 교황청이 개혁되면 신앙은 다시 중세의 신학자들이 규정한 세계로 회복되며 따라서 기독교 자체에 내재한 문제는 없다고 생각했다. 그러나 루터(Martin Luther, 1483~1546)의 개혁은 최선의 기독교 역시 최악의 기독교와 마찬가지로 신에 대한 잘못된 생각에 기초한다는, 다시 말하면 기독교는 이미 그 교리에 있어 미신이라는 급진적인 예정설과 결정론에 입각한다. 이때 르네상스 특유의 자유의지론은 심각한 도전을 받는다.

현대는 위의 피코의 주장이 전혀 실증적인 것이 아니며 신비주의적인 일종의 독단이라고 생각할 것이다. 그러나 중요한 것은 그의 주장의 실증적 근거가 아니라 당시의 인본주의자들이 무엇을 믿었는가이다. 지오토(Giotto di Bondone, 1266~1337)에서부터 미켈란젤로(Michelangelo, 1475~1564)에 이르는 어떤 르네상스의 회화인들 현대의 세계관을 반영하겠는가? 모두가 자기 세계에 갇힌다.

중요한 것은 이제 인간은 스스로의 지성에 의해 교황청에서부터

독립해 나갈 수 있게 되었다는 사실이다. 그러나 엄밀한 의미에서는 르네상스의 해방은 인간의 모든 권위로부터의 해방을 의미하는 것은 아니었다. 교황청의 종교적 권위로부터의 해방은 다시 인간 지성에의 속박으로 이르게 된다. 다른 식으로 말하자면 신의 속박이 지성의 속박으로 바뀌었을 뿐이다. 앞에서도 누누이 말한 바와 같이 관념을 하나의 실재reality로 보는 순간 인간은 언제라도 새로운 속박에 묶이게 된다. 거기에 추상화에 따르는 최초의 원인causa prima으로부터의 위계적 질서(린네의 생물계통도와 같은)가 실재한다면, 인간 역시도 그러한 위계적 질서 — 유비의 법칙the doctrine of analogy — 에 처하게 되고 그것은 인간의 실재에의 포착과 동일시에 의해 가능한 것이었다. 그러나 여기에서 개인의 위치는 미리 정해진 것이 된다. 사회가 할 수 있는 것은 이 선험적 천품에 대해 공정한 평가를 해주는 것이다. 이것이 플라톤이 생각한 사회였고 메디치 집안의 플라톤 아카데미의 어설픈 철학자들이 생각한 사회였다. 인간 가능성의 본질은 지금 진행되고 있는, 따라서 그가 무엇일 수 있는가에 대해서는 전혀 알 수가 없다는 것이 예정설이나 실존주의의 이념이다. 르네상스는 이 이념과 상반되는 이념이었다. 현대의 입장에서는 "현재의 그가 전체의 그이다"라고 말하지만, 르네상스 시대에서는 아마도 "그가 천품으로 이룰 수 있는 잠재력이 전체의 그이다"라고 말한다. 그의 천품은 차차 발현될 것이고 그것은 미래의 완성을 향하고 있다. 그에게 필요한 것은 단지 그가 지니고 태어난 잠재력을 실현하는 것이다.

실재론적 관념론하에서는 진정한 해방은 없다. 진정한 해방은 유

물론적 회의주의에서야 가능하다. 그러나 르네상스는 실재론적 관념론을 그 이념으로 가진 것이었다. 지성의 압제 역시도 다른 어떤 압제와 마찬가지로 부당하며 가혹하다. 그것은 그 분야 — 순수한 지식의 분야 — 에서의 무능성에 대해 경멸과 모멸을 안겨주는 다른 종류의 압제이다. 누군가가 그 사회적 성취에 있어 대단한 역량을 보였다고 해도 그가 그 물질적 성취 이외에 다른 어떤 정신적 고결함을 추구하지 않는다면 그는 인본주의자들에게는 경멸의 대상이 된다. 그러나 누군들 물질 없이 살 수 있으며, 누군들 감각적 향락이 주는 즐거움에서 완전히 해방될 수 있겠는가? 따라서 르네상스의 실재론은 한편으로는 도취적 자기만족과 키치적 위선으로 이끌릴 가능성이 있고 또한 항상 그러했다. 이러한 이념은 언제라도 현존에 대한 불성실과 무능을 현존에 대한 무관심과 초연함으로 전도시킬 위험을 지닌다. 교양인을 자처하는 사람들의 위선에 대하여는 더 이상 말할 것조차 없다.

실재론적 관념론이 오만과 위선을 거기에 내포한 것은 이것이 동기이다. 현존은 가시적이지만 본질은 비가시적이다. 이것은 사회적 실패자에게 헛된 자기 위안을 부여한다. 물론 누구라도 본질을 위해 실존을 포기할 수 있다. 그러나 이것은 많은 경우에 현실적 무능성에 대한 하나의 도피처에 지나지 않는다. 물론 최선의 인본주의는 본질에의 추구를 위한 실존의 희생이다. 이것은 정신적 삶을 위한 물질적 삶의 포기이다. 여기에서 중요한 것은 그러나 거기에 실재가 있다는 보증을 포기한 많은 사람 — 그중에서도 고대의 데모크리토스와 에피쿠로스는 중요한 사람들인바 — 중에서도 역시 자신의 정신적 삶을 위해 물

질적 향락을 경계한 사람들이 있다. 그러므로 정신적 삶은 인본주의자들에 의해서만 독점된 것은 아니다.

중세가 신에 대한 지식을 통한 압제를 시행한 것은 물론 부당했다. 그러나 휴머니즘적 지성을 통한 압제 역시 부당하다. 이러한 압제는 신을 빙자한 중세와 지성을 빙자한 르네상스 시대에만 해당되지 않는다. 인간은 전적으로 자유롭지도 않고 전적으로 압제하에 있지도 않다. 중요한 것은 어떤 점에 있어 자유로우며 어떤 점에 있어 압제하에 있는가이다. 만약 우리가 신앙과 지성 각각을 세속과 물질로 교체하는 세계관 — 현대의 세계관과 같은 — 을 지녔다고 해도 전적인 해방은 없다. 그것은 단지 지성의 압제를 물질의 압제로 대치하는 것일 뿐이다. 물론 이 새로운 세계관은 적어도 그 최선의 상태에 있어 자기기만과 위선으로부터는 자유롭다. 그러나 이 세계관은 물질적 추구에만 몰두하는 나머지 전체 삶을 매우 공허한 탐욕으로 채울 위험성이 있다. 이제 물질적 추구와 사회적 성취라는 새로운 압제가 우리를 지배하게 된다. 이것은 노골적인 경연장이다. 돈과 사회적 성공만큼 인간을 초조하게 만들고 인간 삶을 피폐하게 만드는 것도 없다.

더욱 심각한 문제가 새롭게 대두된다. 예술양식으로서의 고전주의가 지니는 호소력은 새롭게 말할 것조차 없다. 엄정성과 단정함, 그리고 우아함과 자신감은 그 어휘의 본래적인 의미에 있어 인간 정신의 어떤 근원성을 가리킨다. 인간은 개념을 엄밀하게 규정하는 본성을 타고난다. 고전주의에 대한 우리의 선망은 그것을 심지어 우리의 잃어버린 고향으로 만든다. 그것은 모든 압제로부터의 인간 본성의 해방이며

인간의 역량 중 가장 바람직한 이성의 지배이다.

우리 삶의 비루함과 물질성은 인간 본성의 약함 혹은 비극성을 나타낸다. 따라서 많은 사람들은 장차 물질적 추구에 대한 자기의 일차적인 욕망에도 불구하고 인본주의적 교양을 동시에 갖춘 양 보이고자 한다. 그러나 사실은 다음과 같다. 자신의 현존의 삶이 옳은가 그른가의 문제보다는 자신의 현재 삶이 어떤 세계관에 기초하는가를 살피는 것이, 혹은 그 세계관은 자신이 살고 있는 그 세계의 이념에 들어맞는 것인지 그렇지 않은지를 살피는 것이 더욱 중요하다. 이때 비로소 진실한 통찰을 얻기 위한 첫걸음을 내디딘다. 고전주의의 신념과 영광 역시 항구적이고 무결점인 것은 아니다. 오히려 그 반대이다. 신앙의 압제하에서 전전긍긍하던 인간 이성은 이제 해방되지만 그 해방은 곧 헛된 영광인 것으로 드러난다. 루터와 마키아벨리는 지성을 경멸한다. 압제받던 기독교가 새로운 압제자가 되듯, 압제받던 지성 역시도 새로운 압제자가 될 예정이었다. 이 새로운 압제자는 18세기 말에 이르러서는 피에 굶주리게 된다.(프랑스 혁명)

따라서 비고전적 태도가 그 자체로서 무의미하거나 거짓된 것은 아니다. 오히려 비고전적 시대에 인본주의적 고전주의를 이상으로 삼는 것이야말로 어리석거나 거짓된 것이다. 만약 자신의 삶이 한편으로 지독한 물질에의 추구에 매몰되어 있으면서 동시에 그것이 고전적 이상에 의한 정신에 의해 지배된다고 주장한다면 이제 거짓과 위선 ─ 미학적 개념으로는 키치Kitsch ─ 이 유행하게 된다. 이러한 위선이 온갖 종류의 인문 학교를 유행하게 만들고 인문학에 종사하는 사람들에

게 턱없는 자부심을 부여한다.

따라서 르네상스의 인간 해방에 대해 그것이 지닌 사적의의 이상의 의미를 부여하는 것은 부당한 상찬이다. 그것은 단지 15세기와 16세기의 문제이다. 또한 그것은 하나의 세계관을 다른 세계관으로 교체한 것일 뿐이다. 만약 자기 연민을 우리 표현의 감상적 위험으로 치부한다면 물론 어느 세계관에서도 우리는 시큼한 키치Sour Kitsch에 잠길 수 있고 이때 우리 삶의 솔직성과 자기포기는 버려지게 된다. 르네상스는 바야흐로 신을 죽이기 시작했다. 아마도 이 신의 궁극적인 죽음은 1914년의 트리스탄 차라(Tristan Tzara, 1896~1963)의 다다선언 Dada Manifesto에 이르러서일 것이다. 신의 죽음이 당시에 가능한 자기 연민이었다. 인간 해방은 따라서 두 개의 날을 가지고 있었다.

그러므로 르네상스의 해방은 어떤 사람에게만 해당되는 것이었다. 그것은 모든 것을 신의 섭리에 내맡길 수밖에 없는 무지한 — 무지 역시도 상대적인 것이지만 — 사람들을 위한 것은 아니었다. 그들에게는 "겨울이 차라리 따스했다." 이들의 신은 물론 교권 계급의 전횡에 의해 그 영향력을 행사했다. 이러한 전횡에 대한 르네상스의 해방은 단지 그러한 종교적 전횡을 그들의 지성으로 대치할 수 있는 사람들에게만 유효한 것이었다. 이러한 사실이 르네상스 고전주의에 그 지독한 귀족주의 — 그것이 정신적인 것이라 해도 어쨌건 차별적인 것인바 — 적 성격을 부여한다. 그러나 이것도 정확한 표현은 아니다. 애초에 고전주의 없이는 귀족주의도 없기 때문이다.

궁극적인 인간 해방은 이 지성적 차별조차도 철폐되었을 때 가능

하다고 생각될 수 있을 것이다. 이러한 역사적 진행이 영국 경험주의와 산업혁명을 바탕으로 발생하게 될 것이었다. 지적 위계와 지적 압제는 사라지게 된다. 그러나 이러한 지성으로부터의 해방은 또 다른 구속을 예비하고 있었다. 그 지배의 장본인은 이제 "돈"이 되게 된다.

르네상스의 근본적인 성격 중 하나로 세속화Secularization가 많이 언급되곤 했다. 그러나 이 정의 역시 절대적인 것은 아니다. 만약 우리가 "세속화"라는 용어를 물질적이고 지상적인 것에 대한 관심의 증대와 그 표현으로 이해한다면 르네상스는 세속적이지 않았다. 이상주의와 세속주의는 양립하지 않는다. 르네상스는 오히려 우리가 일반적으로 이해하는 바의 세속화된 이념을 지향하지 않는다. 오히려 반대이다. 르네상스인들은 그들 머리 위의 신을 제거했지만 그 자리에 지성을 가져다 놓는다. 만약 우리가 르네상스의 특징 중 하나를 세속화라고 한다면 플라톤이나 아리스토텔레스야말로 세속화된 사람들이다.

르네상스, 마키아벨리즘, 종교개혁
Renaissance, Machiavellism, Reformation

르네상스와 관련한 오해 중 하나는 마키아벨리즘과 종교개혁을 르네상스의 매우 중요한 소산, 심지어는 르네상스 이념 그 자체로 본다는 사실이다. 르네상스는 그것이 어떤 시대착오적인 활동이 아닌 한 16세기 초, 특히 라파엘로(Raphael, 1483~1520)의 죽음과 더불어 끝난다. 그러나 마키아벨리즘과 종교개혁은 라파엘로의 죽음과 같은 시기에 시작된다. 르네상스는 인간 정신의 해방을 추구하는 가운데 그 인간 정신의 내용을 고전적인 것으로 규정했지만 해방된 인간 정신은 결코 고전주의적 이념에 머무르지 않는다. 오히려 상황은 반대 방향으로 나아간다. 그리고 이 새로운 내용이 나중에 매너리즘 양식이 된다.

르네상스가 불러들인 여러 혁명이 없었다면 마키아벨리즘이나 종교개혁의 대두가 불가능했다는 사실과 마키아벨리즘이나 종교개혁이 르네상스의 이념이라는 사실은 다른 얘기이다. 마키아벨리즘이나 종교개혁은, 전자는 르네상스가 신과 신으로부터 오는 "신성한 법률 divine law"의 전횡적 지배를 철폐했다는 사실에 의해, 후자는 역시 신

의 대리로서의 교황청의 권위에 대한 르네상스 합리주의의 의심에 의해 힘을 얻는다. 그러나 이 두 이념은 르네상스가 지니고 있던 인식론과는 전적으로 다른 — 심지어는 상반되는 — 이념에 의해 발생한다. 르네상스 인본주의자들은 스스로를 해방시킴에 의해 잠자고 있던 모든 야만 — 인본주의의 입장에서의 야만 — 을 깨우게 된다. 이 야만은 지중해 세계에서는 존재하지 않던 것이었다. 그것은 프랑크족에게 내재되어 있던 것이었다. 이 야만성은 교황청이 발명한 지옥과 연옥 등에의 공포로 억눌려 있었지만 르네상스에 의해 교황청의 권위가 훼손되자 곧 폭발하듯 뛰쳐나오게 된다. 종교개혁의 계기는 이와 같았다.

말해진 바와 같이 르네상스는 고전고대의 부활이며, 그중에서도 특히 인간의 지적 가능성에 대한 신념의 부활이다. 피코 델라 미란돌라는 그의 《인간의 고귀성에 관하여De Hominis Dignitate》라는 에세이에서 인간의 지적 역량은 심지어 가장 고위의 천사인 세라핌Seraphim에게도 닿을 수 있는 지혜의 천사Cherubim가 될 수 있다고 말한다. 이러한 이념은 중세의 유비론과는 또 다른 종류의 유비론을 불러들인다. 중세의 신학이 천사의 지성 아래에 자리 잡은 인간 지성을 가정했다면 르네상스는 인간이 심지어 천사가 될 수도 있다는 고양된 인간관을 불러들인다. 그렇다 해도 인간 지성은 신의 완벽한 지성의 그림자였다. 지중해 유역의 국가는 어쨌건 고대의 이념에서 자유로울 수는 없었다. 우리가 페트라르카(Francesco Petrarca, 1304~1374)와 피코에게서 발견하는 인본주의적 요소의 주된 특징은 주지하는 바와 같은 지성을 통한 형상the Form에의 이해와 형상에의 자신의 일치이다. 그러나 새로

운 세계는 지성을 통한 신과 인간간의 유비를 잘라낼 작정이었다.

마키아벨리는 이러한 종류의 인간 가능성을 믿지 않는다. 그는 그의 비이상주의적이며 현실적인 정치철학을 대두시킴에 의해 정치철학을 형이상학에서 완전히 독립시켜 그것을 하나의 정치적 기술technique의 문제로 전환시킨다. 정치적 권력은 공화제적 미덕, 곧 지혜에의 추구에 있어 성취를 가진 철인왕에 의해서 획득되는 것도 유지되는 것도 아니다. 만약 그 통치자가 철학적 지혜 때문에 현실적 권력 유지에 소홀하다면 그는 좋은 통치자는 아니다. 마키아벨리가 르네상스적 이상주의를 부정한 것은 아니다. 셰익스피어(William Shakespeare, 1564~1616)는 나중에 말하게 된다. "미덕이 없다면 그 시늉을 하라"고. 마키아벨리 역시 미덕을 부정한 것은 아니다. 그는 단지 그것을 필요불가결한 것, 특히 국가의 소요 없는 통치보다 앞서는 것으로 보지 않았을 따름이다. "군주가 모든 미덕을 가질 필요는 없지만, 가진 척할 필요는 절대적으로 있다."(마키아벨리)

중요한 것은 마키아벨리의 신념이 르네상스 이념의 변주는 아니라는 사실이다. 오히려 반대이다. 르네상스의 인식론은 말한 바와 같이 실재론적 관념론이다. 관념the concepts, the Forms은 실재하며 우리는 이 관념의 이해와 거기에의 일치에 애써야 한다. 이것이 통치자의 요건이다. 그러나 마키아벨리의 정치철학은 이러한 관념적 실재의 부정이라는 전제를 내포하고 있다. 거기에 모든 사람이 준수해야 할 지혜의 대상은 없다. 따라서 군주가 지녀야 할 철학자적 미덕도 있을 수 없다. 군주와 통치권은 단지 권력의 문제일 뿐이다. 다시 말하면 권력

은 형이상학이라기보다는 실천적 문제이다. 형이상학적 정치철학이란 단지 공허일 뿐이다. 군주는 권력의 획득과 국가의 평온을 위해서는 철학에 호소할 것이 아니라 정치가로서의 그의 기술, 즉 무력, 음모, 배신, 권위, 공포 등에 호소해야 한다. 심지어 거기에서는 사랑조차도 증발한다. 군주는 사랑에 의해서가 아니라 공포를 통해 통치한다.

마키아벨리의 이러한 이념은 르네상스의 고전적 이상과 보편적 인간universal man에 대한 철저한 반박이다. 르네상스의 이념은 플라톤적 세계관을 그들의 이념으로 삼음에 의해 지성을 향한 모든 인간의 통합을 주장한다. 거기에 군주도 귀족도 평민도 있다. 그러나 그들은 그들의 신분의 다양성에도 불구하고 모두 인문적 교양의 추구에 힘써야 한다. 이것이 이를테면 지성을 매개agency로 한 통합이다. 마키아벨리의 인식론적 업적 ─ 물론 그의 정치철학을 분석할 때 드러나는 것이지만 ─ 은 이러한 통합을 각자의 직분에 있어서의 자신들의 능란함의 문제로 해체disintegration시켰다는 데에 있다.

지오토에서 라파엘로에 이르는 고전적 양식의 예술과 마키아벨리즘의 현실주의적이고 비이상주의적 이념은 그것들이 어떠한 식으로 해명된다 해도 그 근본적인 모습에 있어 이념을 달리한다. 마키아벨리는 르네상스 이념에서 공허하고 위선적인 측면을 간파했다. 그는 솔직히 말한다. 피렌체와 로마의 고전적 이상주의가 어떠한 양상이고 또한 그 도시들의 군주들이 르네상스적 이념에 대한 어떠한 지지자이건 간에 현실정치real politics는 이미 그러한 실재론적 관념론을 저버리고 있다는 사실을. 이상을 제거하면 그 자리에 현실만이 남는다. 그러나 이

현실적 삶이야말로 온전한 번영 속에서 진행되어야 할 것이며 인간적 삶에서의 제1요소로서의 중요성을 갖는다. 누가 알겠는가? 천상에 신이 있고, 그 신이 우리에게 스스로를 드러내는지. 그러나 중앙권력의 허약이나 부재로 겪는 고통은 분명히 거기에 있었다.

정치철학적 측면에서 마키아벨리가 한 것을 루터와 칼뱅(Jean Calvin, 1509~1564)이 종교의 영역에서 하게 된다. 종교개혁 역시 그 신학에 있어 르네상스의 이념과는 상반되는 것이다. 르네상스에 심각하게 반기독교적인 요소가 있었던 것은 사실이다. 르네상스는 교황청이 경계했던 고대의 인본주의적 자신감을 도입하는 것이었기 때문이다. 교황청은 지중해 유역의 문명을 이교도적이라고 했으며 온갖 노력으로 그 전파를 막기 위해 애썼다. 기독교와 지중해 유역의 고대 문명은 이미 기독교의 발생 때부터 있어 왔던 사실이었다. 바울은 여러 차례에 걸쳐 인간의 지식은 무용하고 공허한 것이며 자기 자신이란 스스로의 자립적이고 통일적인 이성에 의한 것이 아니라 "내 안에 살고 있는 주 예수 그리스도"에 의한 것이라고 말한다. 바울의 전도 여행과 전서들은 상당 부분 고대 그리스 문명과의 충돌과 함께하는 것이었다. 그리스 문명의 온상들은 — 아테네가 그 중심인바 — 새로 대두되는 기독교에 대한 반감을 지니고 있었다. 인간 지성을 최고의 가치로 두는 고대 문명과 인간을 단지 신의 예속된 피조물로 보는 견해는 양립될 수 없었다.

중세의 신학은 물론 신플라톤주의 철학의 옷을 입는다. 플로

티노스(Plotinus, 204~270)가 없었다면 성 아우구스티누스(Aurelius Augustinus, 354~430)도 없었을 것이다. 그러나 중세의 신학자들은 고대 문명에서 두 가지의 위험 요소를 알고 있었다. 그중 하나는 먼저 고대 문명이 지닌 인본주의적 요소였다. 중세 신학자들은 물론 실재론적 관념론을 믿었지만, 그것을 인간 이성의 영역에서 신과 교권 계급의 영역으로 옮기고자 했다. 궁극적인 이데아는 신이었으며 신에 대한 지식은 자기들만의 배타적인 것이었고, 인간은 삶과 우주의 원리에 대해 교권 계급의 지침에만 귀를 기울여야 했다.

두 번째로 중세 신학자들이 고대 문명에서 경계한 것은 그것이 지닌 감각적 요소였다. 기원전 480년부터 전개된 그리스의 고전주의는 한편으로 그 규범적 요소와 더불어 감각적이고 자연주의적인 요소의 극적인 증대였다. 더구나 헬레니즘 시대의 그리스 예술은 그 감각적인 요소에 있어 완전한 세속화와 자유를 보여주고 있었다. 교황청은 이러한 지상적 감각 가운데서 세속적이고 유물론적인 향락에의 요구를 보았고 이것은 지상 세계에 대한 경멸과 신에의 자기포기적인 귀의를 방해하는 것이라고 보았다. 이것이 교황청이 그리스 문명을 이교적 문명으로 규정한 이유였다.

교황청은 그러나 그리스 문명의 재탄생인 르네상스를 받아들이게 된다. 교황청 스스로가 세속화되었으며 그것은 더 이상 하나의 수도원이 아니라 하나의 국가가 되었기 때문이었다. 물론 간헐적으로 몇 명의 교황들은 르네상스적 인본주의를 경계한다. 그럼에도 불구하고 르네상스의 예술들은 스스로의 휴머니즘을 종교적 주제에 실어 보냈다.

그것은 마치 트로이의 목마와 같은 것이었다. 그 내용은 종교적인 것이었지만 그 형식은 인본주의적이었다. 르네상스의 인본주의 예술가들은 — 사실상 프라 안젤리코를 비롯한 비인본주의적인 예술가도 상당수 있었는바 — 종교적 주제를 그들의 인본주의적 이념이 실려 가게 하는 하나의 변명으로 삼았을 뿐이었다.

그러나 교황청에 대한 최초의 반감은 교황청이 수용한 이러한 인본주의에 있는 것이 아니었다. 루터는 물론 교황청의 타락 — 다시 말하면 교황청의 세속화 — 을 공격하는 것으로 그의 종교개혁을 시작한다. 교황청이 정화되어야 한다는 점에서는 대부분의 인본주의자들이 동의했다. 루터 역시 그의 개혁을 이 사람들에 힘입어 개시한다. 그러나 루터의 종교개혁은 엄밀한 의미에서는 기독교의 정화에 그치는 것만은 아니었다. 루터의 새로운 신앙은 오히려 전통적인 기독교를 대치하는 새로운 종교의 도입을 의미하는 것이었다. 루터는 그 장본인이 교황이건 주교건 평신도건 신을 알 수 있다는 전제를 부정한다. 신은 형상이 아니었다. 더 정확히 말하면 신이 형상the Word인지 아닌지조차 인간은 알 수 없었다. 형상의 설정과 그 이해는 말해진 바와 같이 매우 인간 중심적인 사고방식이다. 형상의 도열의 모델은 기하학이다.

루터가 부정한 것은 단지 교황청의 권위였을 뿐만 아니라 기독교가 기초한 오랜 실재론적 전통이었다. 다시 말하면 루터의 개혁은 단지 종교적인 것이 아니라 그 이전에 인식론적인 것이었다. 이것은 작은 문제가 아니었다. 물론 실재론적 신앙이 항상 타락하는 것은 아니다. 성 프란체스코(Francesco d'Assisi, 1182~1226)가 예수를 닮기 위

한 매우 청렴한 고행을 하고, 신의 의지에 자신을 일치시키기 위해 애쓴 것, 물질적이고 사적인 소유 모두를 정신적 삶을 위해 희생시킨 것 등은 실재론적 신앙의 최선의 모습이다. 이것은 신을 알고, 신의 뜻을 안다는 사실을 전제한다. 그에게 남은 것은 단지 거기에 스스로를 일치시키는 것이었다. 일반적인 신앙인들의 문제는 육체가 신앙에 장애로 작동한다는 사실이다. 교황청의 타락은 실재론적 신앙의 최악의 모습이었다. 지식은 언제나 위계화되듯이 신에 대한 지식 역시도 위계화된다. 교황청은 신에 대한 지식을 독점하고자 했다. 교권 계급이 인쇄술에 대해 매우 부정적인 눈길을 보내고, 성경의 자국어vernacular language 번역을 금지한 것은 그들이 말하는바 신의 의지 왜곡의 위험성 때문이 아니라 신에 대한 지식이 일반화되는 것을 꺼렸기 때문이었다. 교황청은 이 독점권이 이익으로 돌아오기를 바란다. 지식을 금전으로 바꾸기 위해서는 축복과 공포를 일반인에게 심어주는 것만으로 충분했다. 루터는 교황청의 개혁을 바라지 않았다. 그는 교황청, 나아가서는 기독교 자체를 철폐하기를 바랐다. 다시 말하면 그는 차라리 새로운 종교를 불러들이고자 했고, 그 새로운 종교는 전통적 우아함을 지닌 고대 세계로부터의 완전한 독립을 의미하는 것이었다. 그것은 상당한 정도로 고대와 중세와는 전혀 무관한 새로운 시대의 탄생을 예고하고 있었다.

물론 고대와 중세에도 반인본주의적 전통이 없었던 것은 아니었다. 에피쿠로스, 에픽테토스(Epictetus, 55~135), 섹스투스 엠피리쿠스(Sextus Empiricus, 200~250) 등의 에피큐리어니즘Epicurianism, 스토

이시즘Stoicism, 회의주의Scepticism 등은 고대 그리스의 실재론적 관념론에 상반되는 이념이었다. 그러나 바울과 성 아우구스티누스는 새로운 종교의 형이상학적 기반으로 플라톤을 택한다. 이것이 기독교에 상당한 세련을 부여했고 또한 그 정신이 생생했을 때에는 기독교가 신선한 생명력을 유지할 수 있었다. 모두가 동굴 속의 어둠을 벗어나서 환한 빛 속에서 사물을 보아야 했다. 그러나 이러한 형이상학도 그것이 실천적인 것이 되었을 때 타락한다. 생생한 빛도 언제든지 그 인도자에 의해 왜곡되고 기만될 수 있다. 모든 것은 이론의 문제가 아니라 그 적용의 문제이다. 탐욕은 무엇이든 굴절시킨다.

루터는 그러나 이 왜곡과 기만에 관심을 기울이지 않았다. 그는 동굴 밖의 빛의 세계를 미지의 세계로 남겨 놓을 수밖에 없다고 생각했다. 동굴 밖의 세계에 대한 포착은 지성intelligence에 의한 것은 아니었다. 우리의 묶인 운명은 불가피한 것이고 따라서 우리의 지성은 단지 그림자에만 제한될 수밖에 없었다. 그의 신학적 이념에 의하면 동굴 밖의 빛은 오로지 신앙sola fide에 의한 것이었다. 기독교가 플라톤의 이념에 입각할 때 루터는 오컴(William of Ockham, 1288~1348)의 이념 — 루터는 아마도 오컴에 대해서는 몰랐고, 또한 그 스콜라적 논리학을 이해할 능력도 없었지만 — 에 입각했다. 이것이 새로운 종교였다.

따라서 종교개혁은 르네상스 인본주의의 언론의 자유와 정치적 자유에 의해 가능해지긴 했지만, 그 근원적인 정신에 있어서는 반인본주의적이며 따라서 반르네상스적인 것이었다. 루터는 신을 알 수 있

다는 르네상스 신학의 이념을 정면으로 반박했기 때문이다. 자연신학 natural theology은 "신앙을 위한 신앙"에 자리를 양보해야 했다. 지성과 신앙은 각각 구교와 개신교의 무기가 될 예정이었다.

마키아벨리와 루터를 르네상스 정치철학자와 신학자로 규정하는 것은 사상의 벼룩시장이다. 16세기에 활약했다고 해서 모두가 르네상스인은 아니다. 위의 두 사상가는 반인본주의, 즉 반르네상스적이었으며 오히려 매너리즘Mannerism이라고 이름 붙여진 새로운 시대의 창조자였다. 르네상스는 인본주의에 의해 새로운 시대를 열었지만 그 인본주의적 특징에 의해 고대로부터 독립한 시대는 아니었다. 마키아벨리와 루터에 이르러 세계는 이제 새로운 시대로 진입할 예정이었다.

고전주의

실재론과 유명론
Realism & Nominalism

　　실재론과 유명론의 충돌은 이미 고대 그리스에서 시작된다. 프로타고라스(Protagoras, BC485~BC414), 트라시마코스(Thrasymachus, BC459~BC400), 고르기아스(Gorgias, BC483~BC376) 등은 지식의 실재성과 그 획득에의 가능성을 부정한다. 이 소피스트들은 모두 지식의 상대성을 주장한 것으로 유명하지만 인식론적 측면에서는 개념의 독립적 실재성과 그 개념의 지식에 대해 매우 회의적인 존재론과 인식론을 가졌을 뿐이다. 고대 그리스의 사상가들은 몇 명의 본격적인 실재론적 철학자들 — 소크라테스, 플라톤, 아리스토텔레스 — 을 제외하고는 모두가 회의주의에 물들어 있었다. 실재론이 우리에게 심리적 안정감과 삶과 세계에 대한 긍정적이고 낙관적인 세계관을 부여하는 이유는 그것이 까다롭고 정직한 철학자들에게는 단지 우직하고 단순한 정언적categorical이고 거친 철학 체계에 지나지 않지만 이들을 제외한 나머지 대부분의 사람들에게는 매우 호의적인 수용을 받을 수 있는, 바로 그 이상주의적 성격 때문이다. 어떤 의미에서 보자면 인간은 매

우 실재론적 동물이다. 표류하기보다는 정착을 원하기 때문이다.

실재론과 유명론의 차이는 먼저 세계에 있어서의 인간의 위치와 관련된다. 만약 우리가 즉자적 세계관, 즉 우리가 자연의 체계에 한 구성요인으로 존재한다고 믿으면 거기에 실재론은 있을 수 없다. 이때 인간의 인식적 역량은 세계에 대한 통일적이고 종합적인 능력의 행사에까지 나아가지 못한다. 실재론적 철학자들이 인간 능력의 가장 소중하고 본질적인 자산으로 여기는 인간 이성은 단지 유물론적 기반을 가지는 것으로서 동물의 인식적 역량과 — 양에 있어서는 몰라도 — 질에 있어서는 큰 차이가 없는 것이었다. 모든 지상적인 것들은 참truth으로부터 혹은 신으로부터 모두 등거리equidistance에 있어야 했다.

실재론의 존재 가능성은 개념의 실재와 그 실재에 대한 우리의 인식 역량에 기초한다. 확실히 갓 태어난 아기들도 곧 점차로 사물을 구획 짓고 그것을 입체화하며 사물의 개별성, 즉 차연성을 획득해 나간다. 아기가 손으로 무엇인가를 가리킨다면 그 아기는 이제 개별적 사물을 가리키는 것이고 이것은 점차로 그 사물들의 추상화된 개념을 획득해 나가는 시작이 된다. 이때 중요한 것은 그렇게 획득되는 추상개념이 과연 선험적인 실재를 갖느냐 그렇지 않으냐이다. 그리고 그다음으로는 이 개념의 획득이 단지 개별자들의 유사성에 기초한 "구획 짓기divisioning"인가 아닌가, 아니면 선험적인 개념에 대한 우리 인식의 부응인가 아닌가이다.

유명론자들은 먼저 이렇게 구획 지어진 개념들을 단지 유사성similarity에 기초한 것으로 본다. 따라서 개념을 확정시키는 명확한 규

정은 없으며 우리의 인식적 역량 역시 세계의 본질에, 즉 실재에 접근하는 것이 아니라 단지 다른 동물들이 스스로의 물리적 존속을 위해 발달시킨 도구 — 흄의 비유로는 '촌충의 갈고리'와 같은 — 와 그 자격에 있어 동등한 것이었다. 이때 세계는 평면화된다. 거기에는 돌출된 어떤 것도 없으며 따라서 어떤 입체도 근원적인 사물의 양태는 아니다. 우리는 보통 이차원적 평면plane을 종합하여 입체solid를 구성한다. 그러나 이 종합은 매우 의심스럽다. 유명론자들은 상대론자, 회의주의자들의 다른 이름인바, 유명한 회의론자 섹스투스 엠피리쿠스Sextus Empiricus는 "우리는 독단화dogmatizing를 끝냄으로써 종결을 짓게 된다"고 말한다. 평면과 입체를 대비시킬 때 입체는 하나의 독단이다.

실재론자들은 개념의 선험성을 주장하는바, 거기에 먼저 실체 substance로서의 견고하고 투명한 입체가 있고 감각인식상의 입체들은 그 모사 혹은 그림자가 된다. 따라서 우리 삶에 있어서의 고결성은 어떻게 해서든 그 완결된 입체를 닮으려 애쓰는 데에서 가까스로 획득된다.

우리의 인식구조는 크게 두 개로 나뉜다. 하나는 감각인식sense perception이고 다른 하나는 사유 능력, 즉 실재론적 철학자들이 말하는 지성intelligence이다. 실재론자에게 있어서는 지성이 일차적이고 감각인식은 물질적 삶을 영위하기 위한 필요악, 즉 "최소한이면 바람직한" 인식적 도구이다. 실재론적 이념에 기초한 고전주의가 화폭에 기하학을 실현하려 한 것은 이것이 이유이다.

여기에서 실재론만으로 고전주의가 가능해지는 것은 아니다. 중

세 역시 계속 실재론적이었지만 — 중세 말의 보편논쟁시에 유명론을 제외하고는 — 고전주의적인 때는 없었다. 우리가 르네상스라고 말할 때 그것은 동시에 르네상스 고전주의를 염두에 두고 있다는 사실은 르네상스에 관한 이해에 있어 매우 중요하다. 플로티노스는 일자the One 로서의 신의 실재를 강조하며 또한 거기로부터의 유출he émanation로 위계적 존재들을 가정한다. 전통적인 기독교는 실재론, 즉 관념론 위에 기초한 것이었다.

르네상스를 인간의 해방이라고 할 때 이 점에 있어 중세로부터의 해방을 의미하는 것은 아니었다. 플로티노스는 각각의 인간은 세계 영혼Soul of the world으로의 동경을 지닌 개별적 영혼이며 동시에 육체 속에 갇힌 영혼이라고 말한다. 피코Pico della Mirandola 역시 인간을 지성의 훈련으로 세라핌과 트론(정의)을 스스로에게 일치시킬 수 있는 존재로 본다.

중세와 르네상스의 실재론적 유사점은 여기까지이다. 중세는 신과 말씀의 실재성을 믿었다. 르네상스의 인본주의자들 역시 마찬가지였다. 그러나 중세 내내 예술이 고전주의적이지 못했던 것은 신앙이 인간의 이성에서 실재를 포착하고 또한 그것을 설명할 수 있는 "자발성"을 앗아갔기 때문이다. 실재론만으로 고전주의가 가능하지 않다. 그것은 고전주의를 위한 필요조건이다.

성 아우구스티누스는 플로티노스의 철학에서 장차 기독교를 가능하게 할 실재론을 발견했다. 그것은 에피쿠로스의 철학, 에픽테토스의 스토이시즘, 섹스투스의 회의주의와는 완전히 다른 것이었다. 이러한

철학들은 실재에 대한 불가지를 전제로 하는 가운데 인간의 초연한 분투에 대해 말한다. 이 자기단련의 철학은 단순하고 무식한 사람들에게는 받아들여질 수 없는 것이었다. 그러나 플로티노스의 새로운 철학은 초월적인 곳에서 삶의 의미를 발견했다고 말하면서 손에 잡힐 수 있는 어떤 확고함을 그들 철학에 부여했고 이것이 기독교를 위한 성공적인 토대를 제공했다. 신은 실재하는 것이며 거기에의 의탁에 의해 덧없는 삶은 새로운 세계의 근원으로 재생할 수 있었다.

인간은 자연에서 특별한 위치에 있다. 인간이 신의 세계 창조의 목적이었다. 신은 자신을 닮은 피조물을 원했고, 그의 복종을 원했다. 이것이 성 아우구스티누스의 신학이었다. 여기에서 인간은 모든 삶을 신의 의지에 맞춰야 했으며 더 나아가 그의 전 존재를 신에게 의탁해야 했다. 고대를 물들였던 인간의 자발성은 자리 잡을 수 없었다. 이 경우 인간은 실재론에도 불구하고 세계를 자연주의적으로 묘사할 수 없고, 세계를 통일적으로 그리고 주체적으로 구성할 수도 없다.

중세의 인물상들이 어딘가 먼 곳을 바라보는 듯하고, 감상자에게 직접 호소하는 바가 없으며, 감상자를 위한 단일 시점을 제시하지 않는 것은 예술가 자신이 단지 신의 도구의 역할을 스스로에게 부여했고, 또한 작품의 주인공들 역시 신에의 귀의를 원했기 때문이었다. 이러한 이념하에서는 예술이 감각적인 요소를 지닐 수 없다. 그것은 단지 신의 의지를 전달하기 위한 "이야기"일 뿐이다. 마사치오(Masaccio, 1401~1428)의 걸작 〈성전세The Tribute Money〉는 거기에서 사용된 원근법과 인물의 입체적 모델링에도 불구하고 로마시대와 중세시대 내

내 사용된 "연속서술continuous narrative" 기법이 사용된다. 예수가 베드로에게 "낚시를 던져 물고기를 잡으라"고 말하는 장면이 중앙에 있고, 왼쪽에는 물고기의 입을 벌리는 베드로가 있고, 오른쪽에는 세리에게 세금을 건네는 베드로가 있다. 마사치오의 이 회화는 그 형식에 있어 르네상스적이지만 그 내용에 있어서는 아직 중세적이다. 회화는 이야기를 전하기 위한 것이었다. 그러나 고전주의는 모든 이야기를 하나의 단일한 시점에 고정시켜야 한다. 고전주의는 단지 존재론적인 실재론만으론 부족하다. 실재론 없는 고전주의는 물론 불가능하다. 그러나 실재론은 고전주의를 부르기 위한 필요조건일 뿐이다.

실재론과 인본주의가 결합했을 때 고전주의가 가능해진다. 그리스 고전주의, 르네상스 고전주의, 신고전주의 모두 거기에 먼저 실재론과 인본주의의 결합이 있다. 고전주의는 일단 인간의 것이기 때문이다.

정의
Definition

　고전주의Classicism를 포괄적으로, 그리고 선명하게 정의하는 것은 — 모든 정의가 본래 어려운바 — 매우 어렵다. 만약 고전주의를 그 어원이 의미하는바 "규범적classicus"인 예술을 일컫는 용어로 받아들인다면 우리는 '규범'이라는 용어가 우리에게 무엇을 의미하는가를 먼저 밝혀야 한다. 예술양식의 대부분의 규정적 용어가 부정적이라는 것은 주지의 사실이다. 매너리즘은 (내용이나 정신을 결여한) '형식주의적'이라는 의미이고, 바로크는 '일그러진 진주'라는 의미이며, 심지어 고딕은 '야만적인 고트족의 예술'이란 의미이다.

　고전주의는 그러나 드물게 긍정적인 의미를 지닌 용어이다. 우리는 편견에서 자유롭지 않다. 어쩌면 인간의 모든 판단이 편견이다. 고전주의 예술은 확실히 균형 잡혀 있고 단정하며 진지하다. 그러나 예술 감상에 있어 오랜 훈련을 받은 사람은 그와 같은 고전주의의 요소를 한낱 따분함이나 구태의연함으로 볼 수도 있다. 자신감처럼 따분한 것이 어디에 있겠는가? 우리는 오히려 반고전적인 에피쿠로스나 섹스

투스의 철학에서 섬세하고 날카롭고 극기적인 우아함과 고뇌를 동시에 발견한다. 그들은 인간의 실재의 포착이나 세계의 통일적 인식 역량에 대해 의심을 품었으며 따라서 신념 없이 사는 방법에 대한 끝없는 탐구를 해나간다. 신념의 소멸과 자유는 함께한다. 그러나 이 자유는 단지 헤엄칠 자유이다. 어디엔가 뿌리 내릴 자유는 아니다.

고전주의는 어떤 의미에서는 독단 위에 자리 잡는다. 그것은 먼저 실재의 존재에 대한 신념(실재론)과 다음으로 그 실재의 포착에 있어서의 인간 역량(인본주의)을 전제하기 때문이다. 우리는 현상의 세계 속에 산다. 형이상학은 먼저 두 개이다. 현상 자체가 우리의 삶이고 그 이면을 포착하는 것, 즉 현상을 유출시키는 실재의 존재 유무에 대해 우리는 알 수 없다는 주장이 그 하나이다. 반면에 현상은 실재의 열등한 유출물이고, 실재는 현상의 이면에 반드시 존재하며, 더구나 실재는 매우 우아하게도 불가분의 하나the One이며, 우리의 고귀한 지성은 그 단련에 의해 그것을 포착할 수 있다는 것이 다른 하나이다.

후자에서 결론지어지는 심미적 신념이 고전주의이다. 솔직하고 겸허하고 날카로운 일군의 비고전주의적 예술가들은 이 고전적 자신감에 대해 그 인식론적 근거가 없다는 사실을 지적한다. 비고전적 예술이 감상자들의 분노에 노출되는 것은 그 예술은 감상자에게 그들의 지성이 사실은 환상이라고 말하기 때문이다. 매너리즘 예술은 오랫동안 예술사가들의 무시의 대상 혹은 르네상스 예술의 무의미한 잔류물로 취급받았고, 쿠르베(Gustave Courbet, 1819~1877)의 사실주의, 마네(Édouard Manet, 1832~1883)의 인상주의 등은 주류 감상자들의 외

면과 비난에 시달려야 했다.

이들의 예술은 모두 인간의 지성에 대한 확신이 근거 없는 오만이라는 새로운 인식론을 제시했기 때문이었다. 모두가 질서와 통합을 원한다. 모범적이고 단정하고 건설적인 체계는 많은 사람에게 행복감과 안정감을 준다. 대부분의 사람이 자기 삶에는 의의가 있으며 자기 행동과 운명은 어떤 의미를 향하고 있고, 개인으로서의 자신은 세계의 거대한 계획에 동참하고 있다는 신념을 원한다. 이것은 어떤 종류의 만족감을 준다. 이러한 사실이 고전주의에 생명력을 부여한다.

고전주의는 따라서 "세계의 현상 이면에 존재하는 실재의 존재에 대한 신념과 그것을 포착할 수 있는 인간 지성의 역량에 대한 자신감의 예술적 표현"이라고 형이상학적으로 정의될 수 있고, 또한 그 작품들은 "이러한 신념에 따른 예술 활동과 예술작품"이라고 부연해서 정의될 수 있다. 물론 중요한 것은 이러한 형이상학에 기초했을 때 예술의 구체적인 양상이 어떠한가에 대한 실증적 탐구이다. 이것은 다음 장 '공간과 대상' 편에서 자세히 논의될 예정이다.

우리가 여기서 살펴보아야 할 것은 자유의지free will와 결정론 determinism의 문제이다. 세계에 대면한 인간이 그것을 단일하게 종합할 수 있다는 신념을 가질 때, 다시 말하면 인간 자신은 지성에 의해 세계와 차별화된다고 믿을 때 고전주의는 시작된다. 고전주의의 심리적 근거 중 하나는 스스로의 운명을 결정짓는 스스로의 자유의지이다. 개인에게 요구되는 것은 분명하다. 거기에 우리가 다가가야 할 실

재는 이미 있으며 우리는 거기에 이르는 방법도 알고 있다. 우리의 지성은 우리 육체의 정념을 극복해야 한다. 그리고 이 극복에의 노력은 전적으로 개인에게 속한 것이고 또한 개인의 의무이다. 따라서 고전적 이념하에서의 개인의 실패의 책임은 자기 몫이다. 소포클레스(Sophocles, BC496~BC406)의 오이디푸스는 스스로를 탓한다. "알아보아야 할 사람을 알아보지 못했다"고.

자발성과 운명에 대한 인간의 자기 결정권이라는 개념 없이 고전주의를 설명할 수는 없다. 지상의 물리적 현상에 대해 인간은 그 이면의 법칙을 알고 있다는 고유의 자연과학적 신념에 덧붙여, 인간은 스스로의 도덕적 의무에 대해서도 알고 있고 또한 그것은 모두에게 공유되는 보편적인 것이며 그것은 전적으로 개인의 절도와 규범에 의해 달성될 수 있다고 고전주의자들은 믿었다. 세계의 감각적 표현에 관한 한 인간은 누구의 도구도 아니었다. 자기 자신이 스스로의 주인이었다. 르네상스 예술가들은 이러한 세계에 대한 자신감 넘치는 표현으로 원근법과 단축법, 공간의 통일적 구성을 완성해 나가게 된다.

고전주의의 정의와 관련하여 제기되어야 할 또 하나의 문제는 존재와 운동being & movement이라는 철학의 오랜 주제와 관련된 것이다. 이것은 정적인static 세계와 동적인dynamic 세계를 나누는 존재론적 기준이기도 하다. 세계가 존재로서 표명되어지는 것이냐, 아니면 운동(혹은 변화)에 의해 표명되어지는 것이냐의 문제는 이미 고대 그리스의 파르메니데스(Parmenides, BC515~BC445)와 헤라클레이토스(Heraclitus of Ephesus, BC540~BC480)에 의해 제기된다.

파르메니데스는 세계는 무변화의 일자the One이며 변화는 단지 감각적 환각이라고 말한다. 파르메니데스가 이렇게 말할 때 우리는 물론 그의 "감각적 환각"에 대해 올바르게 이해할 필요가 있다. 거기에 변화와 운동 그리고 그것의 포착으로서의 감각이 없는 것은 아니다. 운동과 그것의 포착으로서의 감각이 없다는 사실과 그것이 환각에 지나지 않는다는 것은 같은 말이 아니다. 소크라테스는 사물의 실재와 거기에 준하는 감각에 대해 물 밖에서의 노oar와 물에 잠겼을 때의 노를 비교하여 말한다. 즉 우리 감각은 어느 경우 노를 구부러진 것으로 인식한다. 따라서 감각은 실재에 대해 이성에 종속적인 입장에 있어야 한다.

헤라클레이토스는 상반된 세계관을 표명한다. 아마도 그는 위의 소크라테스의 예증으로부터 상반되는 결론을 연역할 것이다. 만약 감각이 구부러진 노에 대해 말한다면 그리고 우리가 감각 이외에 어떤 수단으로도 사물에 닿는다고 말할 보증이 없다면 노의 모습의 실재는 없으며 따라서 노는 다양한 모습을 가진 것이 아니냐고 논증할 것이다. 우리의 일반적인 상식은 물론 이러한 논증을 터무니없는 것으로 여긴다. 그러나 일직선의 노를 인식하는 것 역시도 우리 감각인식 중 하나가 아닌가? 어째서 노를 그렇게 인식하는 감각만이 올바른 것인가?

노의 본래의 모습이 "어떠어떠하다"는 양태에 대한 정의가 일반적으로 받아들여진다면 파르메니데스는 그것은 노의 개념에 대한 우리 지성의 일치라고 말할 것이고, 헤라클레이토스는 그것은 단지 노의

일반적인 모습에 대한 감각의 종합이며 따라서 선험적 실재는 아니고 단지 노의 양태에 대한 우리의 잠정적 동의라고 말할 것이다. 헤라클레이토스가 운동과 변화가 세계의 본질이라고 말할 때 그는 이미 실재와 지성에 대해 의심의 눈초리를 보내고 있다. 그러나 여기에서 매우 중요한 하나의 문제가 대두된다. 만약 운동과 변화가 세계의 본래 모습이라고 한다면, 그 운동과 변화를 규정짓는 일반법칙(스토아주의자의 world reason과 같은)조차도 실재하지 않는 것인가? 헤라클레이토스는 아마도 이러한 선험적 명제(나중에 인과율이라고 불리게 되는)에 대해 어떤 관심도 없었고 또한 그것의 존재도 믿지 않았던 것 같다. 그는 간단히 "만물은 변전한다"고 말할 뿐이기 때문이다. 변화를 규정짓는 일반원리의 선험성에 대한 문제는 17세기에 와서 다시 제기되며 바로크 예술의 이념이 될 것이었다.

고전주의는 파르메니데스가 제시한 길을 따라간다. 운동과 변화는 환각이다. 운동과 변화는 단지 외양일 뿐이며 그 외양은 우리의 쓸모없는 감각을 끌어당기지만 본래의 사물은 거기에 태초부터 존재하는 무변화의 정적인 것이다. 거기에는 단지 "존재being"만이 있을 뿐이다.

운동을 드러내는 고전적 예술은 없다. 고전주의는 운동하는 대상에 대해 그 운동을 집약하는 하나의 장면 속에 모든 것을 응축시킨다. 거기에 존재being로서의 운동이 있고 다른 동작은 거기에서 유출된 것일 뿐이다. 미론(Myron, BC480~BC440)의 〈원반 던지는 사람 Discobolus〉은 하나의 정적인 모습 가운데 투원반 동작의 모든 모습을

응축시키고, 페루지노의 〈요셉과 마리아의 혼약〉에서의 부러지는 나뭇가지는 그 나뭇가지의 모든 부러져나가는 여러 순간들의 종합이다.

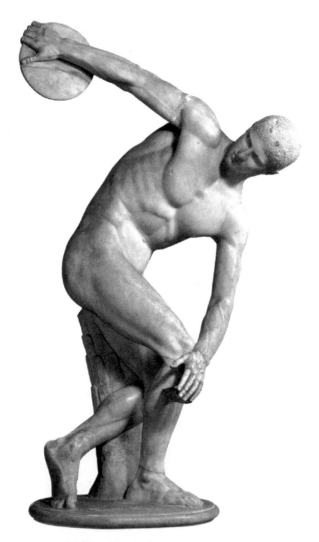

▲ 미론, [원반 던지는 사람], BC450년

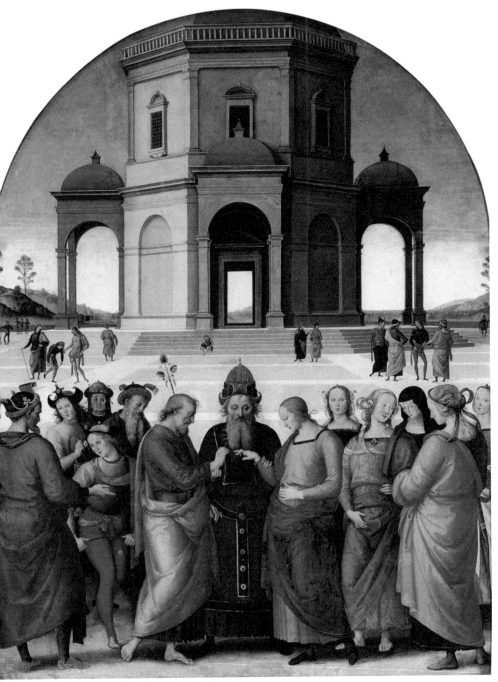

▲ 페루지노, [요셉과 마리아의 혼약], 1504년

유클리드 기하학은 운동하지 않는다. 거기에는 심지어 변화의 추이적 요소transient element도 없다. 단지 정확하고 산뜻하게 구획 지어진 도형들이 공준으로부터 차례로 연역된 채로 정렬하고 있다. 고전주의의 규범성은 이와 같다. 거기에서는 공간과 대상들이 무시간, 무변화의 이념하에 정교하게 도열되어 있다.

뵐플린(Heinrich Wölfflin, 1864~1945)은 그리스 고전주의에 대해 "고귀한 단순성과 고요한 위대성edle Einfalt und stille Größe"이라고 말한다. 여기서의 단순성Einfalt을 사태의 파편적 — 사실주의 예술, 혹은 현대예술의 — 요소의 간결한 묘사로 오해하면 안 된다. 뵐플린이 말한 단순성은 이를테면 로마 예술의 만화comics와 같은 연속서술continuous narrative에 대비되었을 때의 단순성을 말하고 있다. 연속서술의 한 장면이나 사실주의 예술의 각각의 요소는 어떤 의미에서는 한결 단순하다. 그것들은 실증적인 요소들만을 기술describe하기 때문이다. 뵐플린의 단순성은 단지 양적 단순성을 말하고 있다. 예를 들어 로마인이나 쿠르베가 하나의 장면만을 묘사해야 한다면 그 작품은 미완성으로 끝날 것이다. 그들은 전체의 운동이나 사건을 응축해서 묘사하기 때문에 단순히 전체 가운데 한 장면을 물리적으로 잘라내어 묘사하게 된다. 그러나 고전주의 예술가들은 전체 운동을 종합한다. 거기에는 모든 운동이나 사태의 종합으로서의 한 장면이 있게 된다.

시저는 그의 전기(戰記)를 모든 사건의 평면적 기술로 전개시킨다. 그의 전기에는 어떤 종류의 종합도 없다. 단순히 전쟁과 정치의 사

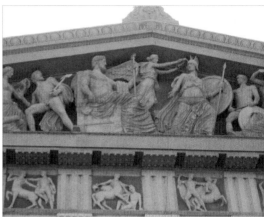

▲ 트라야누스의 다키아 원정 기념주(세부)　　▲ 파르테논 신전의 동쪽 메토프(부분)

건들이 차례로 기술될 뿐이다. 트라야누스(Marcus Ulpius Trajanus, 53~117)의 다키아 원정 기념주Trajan's Column도 마찬가지이다. 거기에는 전쟁의 모든 추이가 200여개의 장면 속에 차례로 기술된다. 그러나 그리스인들은 페르시아 전쟁을 묘사하기 위해 올림포스 신들과 거인족들의 싸움의 한 극적인 장면만을 제시했다.

　삼각형의 개념, 즉 "세 개의 변으로 구성된 닫힌 도형"이라는 개념은 모든 가시적 삼각형을 종합한 삼각형 자체이다. 고전주의자들이 원했던 세계는 이와 같은 종합된 ― 그 안에 모든 것을 내포한 ― 세계였다. 반면에 비고전주의자들은 감각적이고 변해 나가는 삼각형 이외에 다른 삼각형은 없다고 생각한다. 다윈(Charles Darwin, 1809~1882)에게 있어서 생명은 끊임없이 진화하는 가운데 어떤 개념으로서의 종으로도 구획 지어질 수 없었다. 경험론자들은 감각적 대상만을 확고한 것으로 본다.

따라서 뵐플린이 말하는 단순성은 내용에 있어서의 단순성은 아니다. 그것은 단지 대표성(개념으로서)이라는 단순성일 뿐이다. 이것은 마치 수천 명의 대표로서의 한 인물 — 이를테면 국회의원과 같은 — 에 대해 단순성을 지닌다고 말하는 것과 같다. 그 국회의원은 양적으로 단순하다. 그러나 그 뒤에 수천 명의 사람이 존재한다는 사실을 생각한다면 그는 "내용"에 있어서 단순하지는 않다.

자연주의와 고전주의
Naturalism & Classicism

플라톤은 이집트 예술을 격찬한다. 또한 그는 그의 대화록 곳곳에서 일리아드를 인용한다. 만약 그가 기원전 700년경의 자신의 도시국가의 아케이즘 예술archaic art에 대해 알았더라면 굳이 이집트 예술을 찬양할 이유가 없었을 것이다. 그는 경직되고 상투적인 이집트 예술과 상투적인 어구로 가득 찬 일리아드에서 그의 이상인 견고한 이데아를 발견했기 때문이다. 이집트 예술, 아케이즘 예술, 일리아드 등은 상투성하에서도 어떻게 예술적 성취가 가능한가를 보여주는 예이다. 어떤 양식하에서도 예술적 성취가 가능하다.

우리가 고전주의를 입체 기하학을 닮은 견고하고 질서정연한 형식의 예술이라고 정의한다면 아마도 이집트 예술이나 아케이즘 예술도 동일하게 고전주의적 예술이라고 일컬어질 것이다. 그러나 고전주의에 대한 이해를 위해서는 하나의 예술적 양식을 그 양식을 대표하는 몇 개의 요소로 단순화해서는 안 된다. 고전주의 예술이 형식적 규범을 지향한다고 해도 거기에 이러한 요소만이 존재하는 것은 아니기 때

문이다. 확실히 플라톤이나 피코 델라 미란돌라 등은 그들의 예술관에 있어서 입체적 단순성을 지향하고 또한 고전주의 예술 역시도 먼저 그러한 입체적 종합성, 즉 추상화로 향하는 경향을 지닌다.

고전주의자들은 실재reality의 존재를 믿으며 그것은 단순하지만 무한하다고 생각하기 때문이다. 유클리드 기하학의 예가 고전주의적 이념의 이해를 위해 매우 유용하다. 먼저 왼쪽에 위에서부터 아래로 다섯 개의 공준postulates을 정렬시키고 오른쪽에 다채로운 기하학적 정리geometrical theorems를 정렬시키자. 그 다이어그램은 아래와 같다.

postulates	theorems
P_1	피타고라스 정리
P_2	아폴로니우스의 정리
P_3	삼각형의 외각의 합의 정리
P_4	가우스의 정리
P_5	⋮

우리는 매우 다양한 정리들이 있으며 또한 앞으로도 더욱 많은 정리들이 발견을 기다리고 있다고 생각한다. 확실히 그럴 것이다. 그러나 공준은 유한하다. 거기에는 단지 다섯 개만 있을 뿐이다. 그것들은 "두 점 사이의 가장 짧은 거리는 직선"이라거나 "모든 직각은 서로 같다"라거나 "평행선은 만나지 않는다" 등이다. 고전주의자들은 일반적으로 세계는 마땅히 이와 같다고 생각한다. 다섯 개에 지나지 않는 공

준이 수많은 정리 — 아직 발견되지 않은 것들을 포함하여 — 의 원인 cause이다. 고전주의자들이 생각하는 이상적 세계는 이러한 유클리드 기하학의 시스템에 준한다. 아리스토텔레스가 "예술은 자연을 닮는다" 고 할 때 그가 의미하는 자연은 세계의 비가시적이고 추상적인 원형으로서의 자연이다. 아리스토텔레스를 비롯한 고전적 이념의 지지자들은 이를테면 정리의 세계를 현상 혹은 그림자라고 치부하고, 이 시스템의 위계적 처리에 있어 가장 궁극적인 공준이 세계의 본질이라고 생각한다. 물론 공준의 세계는 정리의 세계보다 크다. 왜냐하면 공준의 조합은 무한대에 가까운 정리들의 가능성을 내포하기 때문이다. 따라서 나중에 "신은 단순하나 무한하다"(성 안셀무스)고 말할 수 있게 된다.

문제는 삶이나 세계는 이들의 이상과는 거리가 있다는 사실에 있다. 세계는 무한하고 다채로운 변화와 운동으로 꽉 차 있다. 다시 말하면 거기에는 우리의 감각에 호소하는 많은 요소들이 있다. 만약 세계가 고전주의적 세계의 극단적 지지자인 플라톤이 원하는 바와 같다고 하면 거기에는 단지 세계의 골조skeleton만이 있어야 한다. 다시 말하면 건물 자체가 아닌 건물의 설계도만이 있어야 한다. 그러나 설계도 안에서 살아갈 수는 없다. 고전주의자들은 세계를 기하학으로 수렴하는 가운데 예술의 존재 이유를 부정한다. 그것은 어쨌든 재현적 representational이기 때문에 질료를 가지지 않을 수 없었다.

우리는 그러나 이러한 기하학적 추상을 고전적이라고 말하지는 않는다. 기원전 5,000년경에 융성했다고 추정되는 카탈 후유크Catal Huyuk의 벽의 추상회화에 대해서도, 몬드리안이나 칸딘스키(Wassily

Kandinsky, 1866~1944)의 추상화에도 우리는 고전적이라는 양식명을 부여하지는 않는다. 그것은 단지 추상화일 뿐이다.

신석기 시대의 예술과 우리 시대의 예술이 완연한 추상성을 지니고 있다는 점에 있어 동일한 세계관을 표명하고 있다는 사실은 매우 신비롭고 믿을 수 없는 사실이긴 하지만 진실이다. 이 사실에 대한 해명은 《현대예술; 형이상학적 해명》에서 자세히 논의되었다.

중요한 사실은 "자연주의 없는 고전주의는 없다"는 것이다. 고전주의의 진행은 자연주의적 요소의 증대와 함께한다. 이것은 그리스 예술에 있어서도 그러했고 르네상스 예술에 있어서도 그러했다. 아케이즘, 폴리클레이토스, 페이디아스, 리시포스, 헬레니즘 예술로 이어지는 고전주의 예술의 개화는 더욱 증대되는 자연주의적 성취와 함께했고, 지오토, 브루넬레스키(Filippo Brunelleschi, 1377~1446), 기베르티(Lorenzo Ghiberti, 1378~1455), 도나텔로(Donatello, 1386~1466), 마사치오, 브라만테(Donato Bramante, 1444~1514) 등으로 이어지는 르네상스 고전주의 역시 자연주의적 요소의 증대와 함께했다.

이 사실은 무엇을 의미하는가? 정돈을 위해서는 거기에 먼저 다채로움이 있어야 하는가? 자연주의적 성취 없는 고전주의는 없는가? 여기서 우리는 예술사회학이 주장하는 하나의 이론을 살펴볼 필요가 있다. 그 종사자들은 예술양식은 언제나 그 저변의 사회적 요소를 기초로 한다고 말한다. 즉 예술은 사회학의 종속 변수라고 주장한다. 과연 그런가?

그들은 자연주의를 민주주의의 소산이라고 정의하며, 고전주의를

귀족정의 소산이라고 말한다. 다시 말하면 그들은 다채로운 감각적 표현을 평민들의 양식이라고 보고, 견고하고 규범적인 표현을 귀족들의 양식이라고 본다. 그렇다면 그리스 고전주의는 어떻게 설명되는가? 그리스의 고전주의가 민주주의를 바탕으로 한 것은 어떻게 설명될 수 있는가? 그리스의 고전주의는 사실은 존재한 적이 없거나 아니면 그리스에 민주주의는 없어야 한다. 이것은 모순이다.

르네상스기의 양모산업과 금융업에 종사해서 권력을 잡아나간 사람들은 귀족인가, 평민인가? 르네상스 고전주의의 중심지인 피렌체는 중세 말에 영주로부터 독립해나간 부르주아들의 공동체였다. 부르주아들은 그들 도시에 공화제적 정치체제를 도입했고 이것은 점차로 부자들의 독재로 이어질 것이었다. 그리스의 고전주의가 귀족정의 소산이 아닌 이상으로 피렌체의 고전주의 역시 귀족정의 소산은 아니었다. 전자의 고전주의는 유례없는 민주정을 바탕으로 했고, 후자의 고전주의는 과두정과 전제정을 기초로 한 것이었다. 따라서 예술양식과 정치체제를 연결 짓는 것은 무의미하다.

오히려 예술양식은 경제적 상황을 필요조건으로 한다. 거기에 활발한 상공업이 없다면 자연주의는 없다. 농업을 바탕으로 한 사회는 자연주의적일 수 없다. 그리스 아테네 고전주의나 피렌체 고전주의 모두 활발해진 상공업에 기초한다. 아테네는 에게 해에서의 교역을 거의 독점했고, 피렌체 역시 양모산업과 금융업을 중심으로 한 근본적으로 비농업적 도시였다. 농업은 매해 되풀이되는 규칙성을 가진다. 그러나 상공업은 순식간에 변해 나가는 수요와 공급이 거기에 있고, 누구라도

계층의 이동을 할 수 있고, 다양한 문물의 교류에 의해 다채로운 문화에 대해 열린 마음을 갖게 된다.

물론 상공업의 융성 자체가 자연주의와 맺어지지는 않는다. 그러나 상공업 없이 자연주의가 없다는 것은 사실이다. 말해진 바대로 고전주의는 자연주의 없이는 가능하지 않다. "질서는 정돈되어야 할 무질서를 전제한다."(폴 발레리) 만약 거기에 자연주의만 있다면 예술과 문화는 활발한 경박성을 갖기는 해도 고전주의 고유의 절도와 질서와 품격은 지닐 수 없다. 이러한 예는 기원전 1,500년경의 크레타 예술에서 찾아볼 수 있다.

무엇이 자연주의에 제어와 절도를 부여하고 무엇이 자연주의적 다채로움에 질서를 부여하는가? 증대되어 가는 자연주의적 경향이 무엇에 의해 그 한계가 지어지는가? 낙관적 이상주의에 대해 생각해보자. 그것은 우리가 삶과 우주에는 어떤 의미가 있고, 우리는 그것을 포착할 수 있으며 거기에 우리 자신을 일치시킬 수 있다는 믿음이 아마도 형이상학적 의미에 있어서의 낙관적 이상주의의 정의일 것이다. 이러한 이상주의는 감각과 현실에의 완전한 몰입에 한계를 긋는다. 어떤 시대, 어떤 국가의 사람들은 삶이 주는 세속적이고 물질적인 향락의 존재를 인정하지만 그것은 단지 그림자와 같은 덧없는 것이며 삶의 항구적인 의미는 육체를 넘어선 정신적인 것에 있다는 신념을 가진다. 이것이 자연주의와 고전주의의 조화를 부른다.

우리는 어떤 시대가 이러한 이념을 선택하는 동기와 원인에 대해 모른다. 그것은 어쩌면 우리 탐구의 부족 때문이 아니라 역사의 본래

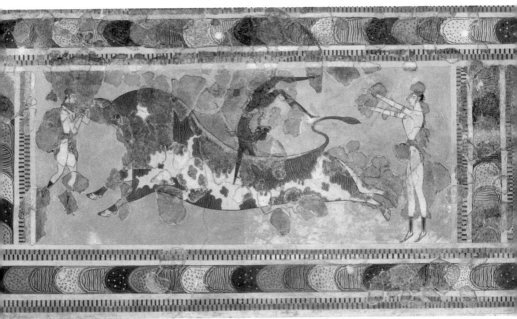

▲ 크레타 섬 크노소스 궁전 벽화, [소 위의 곡예사], BC1500년경

성격이 그러하기 때문이다. 이것은 비단 역사만의 문제는 아니다. 지오토의 스크로베니 프레스코의 〈애도Lamentation〉는 불현듯 거기에 존재하기 시작했다. 마찬가지로 케플러(Johannes Kepler, 1571~1630)의 타원궤도는 거기에 불현듯 존재했으며 다윈의 《종의 기원에 관하여》도 거기에 불현듯 존재했다. 다음 시대는 전 시대가 무엇을 이루었고, 또한 현재에서 전 시대를 분석해 낼 수 있다는 사실을 안다. 그러나 현시대는 과거에서 연역되지 않는다. 역사는 미래를 예언할 수 없다. 단지 현재는 과거와의 차이에 의해 그 의미를 얻을 뿐이다. 역사는 직렬이 아니라 병렬이다. 거기에 여러 시대가 역사적 탐구에 대해 대등한

참정권을 가진 채로 존재하고 있고, 역사학은 각각의 시대의 고유성과 다른 모든 시대와 그 시대의 차이를 규명함으로써 삶과 인간에 대한 이해를 위해 애쓸 뿐이다.

따라서 르네상스의 발생 원인의 탐구는 무의미하다. 피렌체가 자유도시가 아니었다면 거기에서의 인본주의의 발생 가능성은 없었을 것이다. 그러나 자유도시와 인본주의가 필연적으로 결합하지는 않는다. 함부르크나 로테르담과 같은 자유도시에는 왜 인본주의가 발생하지 않았는가? 거기에 인본주의가 있었다면 그것은 피렌체로부터 수입된 것이다. 이탈리아에는 고대 유물의 흔적이 많았으므로 고전고대의 인본주의를 되살릴 요인이 있었다고 많은 역사가들이 말한다. 그렇다면 그 고대의 유물들은 15세기 동안의 진공상태 후에 갑자기 이탈리아에 나타난 것인가? 왜 중세 내내 그러한 유물은 눈에 띄지 않았는가? 또한 고대 유물이 가장 흔했던 로마보다는 오히려 그것이 거의 없었던 피렌체에서 왜 먼저 르네상스가 시작되었는가?

피렌체에서의 르네상스의 개시의 원인에 대한 탐구는 확실히 흥미롭고 때때로 유의미한 것이기도 하다. 그러나 이러한 원인들에서 피렌체의 르네상스가 연역되지는 않는다. 그 원인의 탐구보다는 그 양상과 그것을 뒷받침하는 형이상학적 탐구가 보다 더 많은 통찰과 이해를 줄 것이다.

필연과 우연
Necessity & Contingency

우연은 결정론determinism을 부르고 필연은 자유의지론the theory of free will을 부른다. 말해진 바와 같이 고전주의는 실재론과 인본주의가 결합했을 때 발생한다. 그러나 이 결합은 역사에 있어 마치 전체 오페라의 간주곡과 같이 물질주의 사이에 힘겹게 나타났다가 아주 짧은 생명력을 누리고는 사라진다. 이것은 고전주의가 다른 예술양식에 대해 우월한 성취라거나 탐구의 정점이어서는 아니다. 확실히 고전주의는 우리에게 무엇인가 정돈되고 모범적인 세계를 제시한다. 그러나 정돈과 규범이 그 자체로서 세계에 대한 우월적 참을 누리지는 않는다. 오히려 반대이다. 고전주의는 세계와 자신에 대한 매우 단순하고 순진한, 그리고 자신감 넘치는 이해의 가능성 위에 존재한다. 이것은 고전주의를 힘차면서 고요하게 만드는 중요한 요소이긴 하지만, 또한 어리석은 공허를 의미하기도 한다. 우리가 세계를 면밀히 주시할 때 거기에서 확신을 가지고 얘기할 수 있는 것은 감각의 대상인 현존밖에 없기 때문이다. 이것은 중요한 문제이다. 누구도 형상을 본 적 없고 실

재를 확인할 수 없다. 어쩌면 세계는 완전히 제멋대로이며 우리의 지성은 부재할지도 모르는 실재를 포착한다는 보증을 줄 수 없기 때문이다. 이러한 비고전적 회의주의가 훨씬 더 많이 역사를 지배한 보편적 이념이었다. 그리스 고전주의는 기원전 480년경 시작하여 기원전 400년경이면 이미 끝나가고, 르네상스 고전주의는 14세기 말에 시작하여 1520년경이면 이미 끝난다. 이 두 개의 고전주의 외에 진정한 고전주의는 없다.

	P	**Q**	**R**	**S**	
1	T	T	T	T	→ p·q·r·s
2	T	T	T	F	
3	T	T	F	T	
4	T	T	F	F	
5	T	F	T	T	
6	T	F	T	F	
7	T	F	F	T	
8	T	F	F	F	
9	F	T	T	T	
10	F	T	T	F	
11	F	T	F	T	
12	F	T	F	F	
13	F	F	T	T	
14	F	F	T	F	
15	F	F	F	T	
16	F	F	F	F	→ ~p·~q·~r·~s

고전주의와 비고전주의의 이해를 위해서는 간단한 논리학적 다이어그램이 도움된다. 먼저 공동체 구성원이 단지 네 명이라고 생각하고 이들을 P, Q, R, S라고 하자. 그리고 다시 'p: P는 실재에 대해 모른다, q: Q는 실재에 대해 모른다.' 등으로 p, q, r, s의 명제를 각각 정의하기로 하자. 이때 p · q · r · s는 공동체 구성원 모두가 실재에 대해 무지한 것이 된다. 누구도 형상the form에 대해 알 수 없으며 따라서 회의주의만이 우리가 선택할 수 있는 형이상학적 이념이다. 이러한 세계에서 중요한 것은 고전적 이상이 아니라 상식과 규약이다. "철학의 방에 들어올 때는 상식이라는 우산과 함께 하십시오."(비트겐슈타인) 누구도 실정법Positive law 위에 있을 수 없다. 누구도 관습과 그 강제적 규약에 반하여 개인적 혹은 공동체 일부에 의해 설정된 이상적 윤리를 내세울 수는 없다. 거기에 이상주의에 준하는 대상의 실재를 보증할 인식론은 없기 때문이다. 이때 고전적 예술은 해체되기 시작한다. 그것은 플라톤이나 아리스토텔레스의 거창한 체계가 실존주의나 논리실증주의로 해체되는 것과 같다. 우리는 미켈란젤로의 후기 작품이나 매너리즘 예술가들에게서 회의주의적 세계관에 따라 해체되어 나가는 고전주의를 발견하게 된다.

다시 한번 논리학으로 돌아가서 ~(p · q · r · s)를 상정해보기로 하자. 어차피 P 혹은 ~P가 전체 세계이므로 p · q · r · s 와 ~(p · q · r · s)가 전체 세계를 구성하게 된다. 구성원이 네 명일 경우 거기에는 16개의 세계가 가능하다. 이때 p · q · r · s가 하나이고 ~(p · q · r · s)가 15개이다. 이 15개의 세계는 ~p · ~q · ~r · ~s를 제

외하면 다시 14개의 세계가 된다. ~p · ~q · ~r · ~s의 세계는 고대 스토아주의stoicism가 상상한 세계이다. 모두가 실재world reason에 대해 알고 있고 또한 각각의 개인은 이 실재를 대변한다. 이때 인류는 또 다른 평등을 맞는다. p · q · r · s는 모두가 모른다는 점에서 평등하지만, ~p · ~q · ~r · ~s는 모두가 안다는 점에서 평등하다. 모두가 안다는 이념이 전제하는 것은 물질로서의 세계와 그 세계의 주재자로서의 로고스의 존재이다. 이것은 너무도 당연한 것이어서 마음만 먹는다면 누구라도 세계의 로고스를 알 수 있다. 다시 말하면 이 세계관의 전제는 유능한 인간이 아니라 빤하고 당연한 세계의 법칙이다. 스토아주의가 태연하게 사해동포주의를 주창하고 또한 자연법적 이념에 기초한 만민법을 도입한 것은 이러한 우주의 모습에 기초한 순진한 이념 때문이었다.

이제 고전주의적 이념이 남는다. 고전주의는 위의 두 종류의 평등을 제외한 나머지 14개의 경우의 수이다. 그것은 이를테면 ~p · q · r · s와 같은 종류이다. 이것은 P는 세계의 실재에 대해 알지만 나머지 Q, R, S는 모른다는 것을 의미한다. 이것이 고전주의가 도입하는 위계hierarchy이며, 플라톤이 설정한 이데아의 세계였다.

확실히 세계에 평등은 없다. 기회의 평등이건 결과의 평등이건 거기에 평등은 없다. 어떤 사람은 좋은 기회에서 출발하고 어떤 사람은 불리한 기회에서 출발한다. 그러나 어떤 불평등이 내재적 동기에 의한다는 이념과 외연적 동기에 의한다는 이념은 전적으로 다르다. 고전주의의 불평등은 그 동기를 개인들의 내적 역량에 놓는다. 각각은 분수

에 따를 뿐이다. 세계는 필연이고, 개인의 천품도 필연이다. 따라서 고전주의가 상정하는 자유의지free will는 내적 천품 자체가 자유의지에 의해 얻어진다는 사실은 아니다. 고전주의의 자유의지는 각자의 천품의 완성을 실현하는 데에 있어서의 자유의지이다. 가능태potentiality인 모두가 상위의 형상에 대한 희구 가운데 자신의 현실태actuality를 실현하기 위한 노력을 할 때 그 노력은 자유의지에 의한다. 따라서 고전주의의 주창자들은 한편으로 이상주의를 부르짖는 가운데 자신도 모르는 사이에 정신적이고 지적인 오만에 빠지게 된다. 프랑스 혁명기의 신고전주의적 이념은 그 오만 가운데 순수한 살인을 저질렀다.

고전주의자들에게 있어 세계는 분명한 것이다. 그것은 인간의 자발적인 지적 단련에 대해 그 비밀의 문을 열어준다. 고전주의의 해체는 세계가 낯설어지기 시작했다는 것을 의미한다. 우리는 각각 p · q · r · s의 한 요소로서 모두가 실재로부터 "모른다"는 등거리에 있게 된다. 이때 인간은 세계의 묘사에 있어서 수학적 양식을 포기하게 된다. 인간은 고향을 잃는다. 르네상스 고전주의 후기예술과 매너리즘예술의 몽환적이고 표층적이고 비틀어진 형상들은 세계가 낯선 곳이 되어간다는 것을 의미한다.

해체되는 세계에 필연은 없다. 그러나 고전주의하에서는 세계는 필연적이다. 그것은 수학의 세계가 필연인 것처럼 필연이다. 수학적 세계는 내재적 동기에 있어 완결된 것이기 때문이다. 현대는 물론 어떤 수학적 체계라 할지라도 거기에는 반드시 "증명되지 않는 요소가 존재한다"(괴델)는 사실을 천명한다. 그러나 고전주의적 신념은 천상에

서 지상에 이르는 체계가 완벽한 필연에 입각한다고 주장한다. 따라서 세계는 고정된 확실성을 가진다.

반대로 거기에 실재가 있다는 신념에 대한 회의가 대두될 때, 그리고 우리가 그 실재에 닿는 지성적 능력을 가졌다는 신념에 대한 회의가 대두될 때, 즉 p · q · r · s의 세계가 가정될 때 세계는 갑자기 우연에 처하게 된다. 인간은 다시 낯선 세계에 마주치게 되며 스스로를 세계에 던져진 이방인으로 간주하게 된다. 오컴은 "신이 먼저 알았다가 나중에 모를 수는 없다"고 말하며 모든 것은 이미 결정되어 있다고 말한다. 이때 먼저 몰랐다가 나중에 알 수는 없다는 것이 인간의 처지이다. 인간은 세계를 지성으로든지 무엇으로든지 해명할 수 없다. 고전주의적 신념은 가소로운 허장성세이다. 오랜 기간의 예술사는 짧은 기간의 고전주의 시대를 빼고는 대체로 이와 같았다.

이러한 시대는 세계를 우연으로 치부한다. 거기에 무변화의 투명한 형상이 있다는 어떤 보증도 없다. 따라서 우리는 우리의 직접적 감각인식 이외에 다른 방법으로 세계를 볼 수는 없다. 또한 우리는 세계에 대한 어떤 통일적 구성도 할 수 없다. 세계가 따르는 일반적인 준칙을 우리는 확신할 수 없는바, 세계는 제멋대로이고 그것은 따라서 우연적 세계이다. "세계 안에 있는 것은 그대로 있고, 발생하는 모든 것은 그대로 발생한다."(비트겐슈타인) 여기에서 우리가 우리 운명을 기획할 수는 없다. 우리는 단지 현존만을 살게 된다. 모든 것은 "결정"되어 있다.

Modern Art;
A metaphysical interpretation I

TEMPLA DOMVM EXPOSITIS·VICOS FORA MOENIA PONTES·
VIRGINEAM TRIVII QVOD REPARARIS AQVAM·
PRISCA LICET NAVTIS STATVAS DARE COMMODA PORTVS·
ET VATICANVM CINGERE SIXTE IVGVM·
PLVS TAMEN VRBS DEBET·NAM QVAE SQVALORE LATEBAT·

공간과 대상

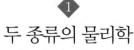

두 종류의 물리학
Two Kinds of Physics

뉴턴(Isaac Newton, 1642~1727)으로 대표되는 고전물리학과 아인슈타인(Albert Einstein, 1879~1955)이 도입한 상대역학은 각각 절대공간과 상대공간을 요청하게 되고 또한 세계에 대한 유클리드 기하학적 해석과 리만 기하학적 해석을 요청하게 된다. 또한, 전자는 예술양식에 있어서는 고전주의와 맺어지고 후자는 비고전적 양식과 맺어진다.

뉴턴 물리학은 거기에 먼저 공간이 있을 것을 전제한다. 물리적 세계에 대한 과학자들의 전제 역시 철학자들의 그것과 다르지 않다. 고전주의는 투명한 형상을 가정하는바 가장 중요하게는 거기에 객관적인 공간(절대공간)이 존재하게 된다. 그 후 물리적 대상은 선험적으로 존재하는 공간에 차례로 들어차게 된다. 대상이 공간에 대해 할 수 있는 일은 없다. 뉴턴 물리학에 있어서 전 우주는 단일한 공간을 이루고 있고 그 공간은 별과 행성들을 수용한다. 철학자들이 질료matter에 대해 형상form을 언제나 선재시키듯이, 고전물리학자들 역시 공간을 대상에 선행시킨다. 이것은 비단 과학의 문제만은 아니다. 이 세계

의 어떤 질서를 도입하려 할 경우 공간의 선험적 설정은 불가피하다. 심지어는 어떤 종류의 선험성도 인정하지 않는 철학자들이나, 어떤 종류의 근원적 도덕률도 인정하지 않는 윤리학자들조차도 거기에 먼저 있는 공간을 설정한다. 질서는 삶의 불가피한 요소이다. 우리는 어쨌건 무정부 상태하에서는 살 수 없기 때문이다. 비트겐슈타인(Ludwig Wittgenstein, 1889~1951) 역시 "논리공간logical space"을 설정한다. 그는 어떠한 선험성도 인정하지 않는 철저한 실증주의자이지만 실증주의 역시도 그것이 하나의 "주의"인 이상 공간이 필요하기 때문이다. 그는 "대상 없는 공간은 생각할 수 있어도, 공간 없는 대상은 생각할 수 없다"고 말한다.

우리가 만약 어떤 학생의 시험 성적을 살펴본다고 하자. 그의 수학 점수가 85점이라면 우리는 먼저 수학 점수 전체 구간을 생각하게 된다. 일반적으로 그것은 0점에서 100점까지이다. 이것이 이를테면 공간이다. 실재론은 이 공간이 선험적이므로 다른 점수 공간의 설정은 불가능하다고 생각하지만, 유명론이나 경험론은 이 공간은 우리 규약에 의한 가변적인 것이라고 생각한다. 따라서 르네상스인들은 공간을 절대적인 것이라고 받아들였다. 르네상스 이래 상대역학의 대두 이전까지의 공간 개념은 절대공간이었다.

이러한 역학적 개념하에서는 공간이 단일하고 통합된 것으로 가정된다. 거기에 모든 대상을 그 일부로 만드는 단일한 공간이 존재하며 대상들 역시도 단지 형상으로서 단일한 공간과 마찬가지의 성격을 공유하며 그 전체 공간의 일부를 잠정적으로 차지하게 된다. 나중에

데카르트(René Descartes, 1596~1650)는 세계를 단지 연장extension과 운동movement만으로 단순화하는바, 여기에서 연장은 공간성을 가리키는 것으로 이 공간성의 운동(위의 movement)이 곧 바로크 이념의 기초가 된다.

니콜라우스 쿠사누스(Nicolaus Cusanus, 1401~1464)는 지구 역시도 다른 별들과 마찬가지의 별이며, 우주의 중심이 아니라고 말함에 의해 천체 전체를 먼저 균일한 공간으로 만든다. 거기에는 대상이 먼저 있지 않다. 지구 역시도 대상으로서의 특권적 입장을 누리지 못한다. 그것 역시도 하나의 공간성일 뿐이다. 르네상스 시대에는 현재 우리가 물리학이라고 부르는 의미에서의 물리학은 물론 없었다. 그러나 우리가 "물리학"이라고 말할 때 그것이 비록 엄정한 검증하에 있지 않다고 해도 세계의 물리적 모습에 대한 일반적인 견해라고 규정짓는다면 르네상스의 물리학은 단지 정적인 공간의 절대성을 전제한다는 사실을 이해하는 것이 매우 중요하다. 그것이 르네상스 예술에 매우 중요한 특징을 부여한다. 객관적이고 우리 인식에서 독립하는 공간의 가정으로부터 르네상스가 시작되기 때문이다.

우리가 지오토가 이룬 전 시대와의 차별성을 살펴볼 때 가장 놀라운 것은 그는 입체적 공간을 먼저 설정하고 거기에 인물들과 그 종합인 사건을 배열함에 의해 박진성을 획득하고 있다는 사실이다. 고딕 예술은 인물과 사건을 중시하는 가운데 공간을 있으나 마나 한 것으로 만드는 반면에 지오토는 그리스 고전주의 이래 처음으로 합리적 공간을 설정하고 계산된 크기와 중량과 질량감을 지닌 인물들을 배치함에

의해 인본주의적 이념을 확고히 드러낸다. 중세 예술의 배경이 단지 금빛으로 처리되는 데 반해 — 이것은 심지어 시모네 마르티니에 이르기까지 그러한바 — 르네상스 예술에서의 배경은 깊은 공간성을 드러내게 된다.

절대적 공간의 설정은 또한 공간을 단일한 형상the form으로 봄에 의해 회화에 단일성과 통일성, 그리고 완결성을 부여하게 된다. 우리가 페루지노의 〈천국의 열쇠를 건네받는 베드로〉나 라파엘로의 〈마리아의 혼약〉에서 먼저 발견하게 되는 것은 사건의 자기충족적 성격이다. 거기에는 더 보탤 것도 더 뺄 것도 없다. 사건은 완전히 정지 상태에 있으며 공간은 완전한 단일성을 보여주는 가운데 사건 역시도 단일하게 구성되어 있다. 화폭은 모든 세계이며 거기의 사람들은 화폭 밖의 세계에 대해 무관심하다. 그 세계는 소우주이다. 바깥의 어떤 것도 그 세계에 개입할 수 없으며 또한 그 안에는 어떠한 교란적 요소도 없다. 거기에 있는 것은 단지 완결된 공간과 그 공간을 차지하는 정돈된 대상들뿐이다.

르네상스기의 고딕화가들, 즉 르네상스의 진보적 경향을 따르기보다는 계속 고딕적 전통에 입각한 화가들 — 우첼로나 프라 안젤리코와 같은 — 의 회화에 공간이 없는 것은 아니다. 그러나 그들이 공간에 부여하는 개념과 진보적 화가들이 부여하는 개념은 완전히 다르다. 진보적 화가들은 그들 작업의 전제조건으로 공간을 설정하지만, 보수적 예술가들은 공간을 단지 인물을 위해 존재하는 것으로 본다. 거기에는 사건을 위한 공간만이 있을 뿐이다.

▲ 라파엘로, [마리아의 혼약], 1504년

우리는 르네상스 이념이 사실주의와 인상주의를 거쳐 차례로 해체되어 나가다가 현대(1914~현재)에 이르러 완전히 상반된 이념에 의해 교체되는 것을 보게 된다. 인상주의에 이르기까지는 그래도 공간의 우선권이 인정되지만, 현대에 이르러서의 공간은 "질량을 지닌 대상"에 의해 존재를 얻게 되는 부수적인 것이 될 뿐이다. 공간은 질량에 의해 구부러지게 된다. 거기에는 객관적 공간이란 없다. 대상이 없으면 공간도 없다.

공간의 개념에 대한 이 두 이념 — 객관적 공간과 주관적 공간 — 은 우리의 인식론적 실재론과 유명론에 의해 갈리게 된다. 실재론적 물리학자들은 자신들의 수학에 대응하는 세계가 있다고 믿는바, 올바른 전제에 의해 전개되는 수학적 정리들은 당연히 그에 대응하는 세계가 있다고 믿는다. 반면에 유명론자들은 수학을 단지 현상을 설명하는 규약으로 본다. 이때의 수학은 실재를 가리키는 것이 아니라 하나의 기술체계에 지나지 않게 된다.

현대물리학은 물리적 세계의 객관적 지식에 대한 신념을 포기하고 있다. 절망과 상실이라는 감상적 언급 — 이것도 하나의 키치인바 — 은 이러한 객관적이고 절대적인 물리학의 실패에 대한 인간의 조건이 낯선 세계와 마주하고 있다는 사실에 대한 것이다. 그러나 신념의 결여와 행·불행은 다른 문제이다. 신념이 행복을 부르지도 않고, 그 결여가 불행을 불러들이지도 않는다. 객관적이고 선험적인 것으로서의 세계의 실재가 사라지는 순간 인간에게는 세계를 언제든지 갱신할 자유가 주어지기 때문이다.

지성과 감각
Intelligence & Sense

　전통적으로 인간의 세계의 이해와 관련한 지각은 감각인식sense perception, 오성understanding, 지성intelligence의 세 개의 도구에 의해 작동된다고 알려져 왔다. 또한 인식론 역시도 이 세 개의 지각적 도구의 작동의 선후관계를 싸고 벌어지게 된다. 감각인식은 말 그대로 물리적 세계에 대한 우리 오관의 작동에 의한 인식이다. 이것은 세계와 직접 닿는 것으로 비트겐슈타인의 용어로는 대상object에 대응하는 이름name의 세계이다. 두 번째의 오성은 사물의 개별성에 대한 인식이다. 우리 감각은 언제나 이차원의 평면만을 본다. 그러나 이 감각이 주는 정보들은 오성을 통해 종합화된다. 이때 그것은 배경에서 돌출되며 삼차원적 입체가 된다. 오성은 간단히 말해 대상을 개별적인 것으로 이차원의 평면에서 분리해내는, 다른 말로 하자면 "구획 짓는" 행위이다. 감각은 세계를 연속적인 것으로밖에는 볼 수 없다. 오성은 배경에서 입체들을 잘라내어 돌출시킨다. 마지막으로 이성reason 혹은 지성intelligence은 사물을 추상화하는 능력으로 이 단계는 이제 인간 능

력의 가장 고도의 인식적 기능이 발현되는 순간이며, 과학을 가능하게 하는 인식이 시작되는 단계이다.

만약 우리의 추상화된 인식이 지금 말해진 바와 같은 양식으로 진행된다면 거기에 휴머니즘도, 따라서 고전주의적 예술도 있을 수 없다. 추상화된 인식이란 곧 개념concept을 매개로 작동하는 것으로, 개념이 감각인식으로부터 온 것이라면 감각이 변전하듯 개념도 변덕스러운 것이 되기 때문이다. 문제는 여기에 그치지 않는다. 이때 개념의 정의definition가 불가능하다는 것이 문제이다. 만약 우리가 인간이라는 개념을 개별적인 인간들에 대한 누적된 감각인식에서 얻는다면, 개념으로서의 인간 — 우리 인식 속에서의 인간 — 은 단지 유사성similarity에 기초한 것으로서 상당히 작위적인 것이고 인간에게 예속된 것이기 때문이다.

감각인식만이 우리 지식의 판정관이라고 한다면 거기에 원숭이와 인간 사이의 어떤 새로운 개별자가 나타난다면 언제라도 그것을 두 종 사이의 어딘가에 편입시켜야 한다. 다시 말하면 각 종의 경계는 뚜렷한 구획이 되지 못한다. 유사성을 지닌 개체에 대해 열린 문을 가지기 때문이다.

화가들의 작업에 있어 대상의 구획을 어떻게 처리하는가에 따라 그 화가의 세계관이 드러나는 것은 이것이 이유이다. 바로크는 키아로스쿠로chiaroscuro에 의해 선line을 소멸시킨다. 이것은 개체를 운동 속에서 소멸시키는 것과 같다. 중요한 것은 운동이며 개념들은 단지 거대한 운동에 말려들어가 있는 연장extension에 지나지 않는다.

르네상스 회화의 가장 두드러진 특징 중 하나는 그것이 확고한 소묘drawing 위에 기초해 있다는 사실이다. 물론 사실주의 예술도 채색보다는 선을 중시한다. 그러나 사실주의 예술은 파편적 사실들의 나열로서의 선의 병렬적 제시를 보여주지만 르네상스 예술은 먼저 선을 통일적 구성하에서 입체적으로 구성한다. 르네상스 예술이 소묘로 된 입체를 그들 작업의 기초로 삼는 것은 이성이 감각인식의 정보들을 수집하여 그것들을 종합하는 것으로 작동하기보다는 거기에 먼저 원인으로서의 개념이 존재하고 지성이 거기에 대응하며 우리의 감각인식은 질료에 덮인 형상을 가까스로 찾아냄에 의해 지성에 부응할 수 있다는 인식론 때문이다. 따라서 소묘는 지성에 대응하고 채색은 감각에 대비한다. 동방의 예술들이 모든 선을 채색의 일부로 처리하는 것 — 서예calligraphy조차도 그러한바 — 은 동방의 이념이 확고하고 고정된 지성보다는 유연하고 타협적인 감각에 의존하기 때문이다.

여기서 주의해야 할 것은 합리론적 지성과 권위적 지성을 구분해야 한다는 사실이다. 다시 말하면 인본주의에 기초한 지성과 비인본주의에 기초한 지성은 전적으로 다른 양식의 예술을 부른다는 사실이다. 비인본주의적 예술 역시 선을 중시한다. 그러나 여기에 "공간space"은 없다. 물론 사실주의 예술에도 "선은 있으나 공간은 없다"는 특징이 드러난다. 그러나 사실주의 예술은 이미 지성을 포기하고 있다. 사실주의 예술이 단지 선만을 병렬적으로 제시하는 것은 세계에 대한 통일적 개념화의 포기와 동시에 우리에게 가능한 것은 단지 실증적인 단편적 사실들의 제시라는 이념에서 비롯된다.

권위주의적 실재론은 선을 중시하는 가운데 채색을 필요악으로 본다. 권위에 의한 압제 — 그것이 힘을 위한 것이든 허영을 위한 것이든 — 는 스스로의 지성에 의해 구성된 세계가 공동체 구성원들에게 받아들여지길 원하지만 동시에 그 지성이 구성원들의 독립적이고 자

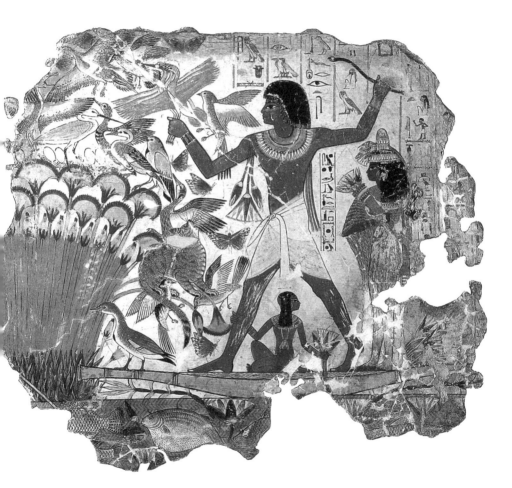

▲ [새사냥], 네바문 무덤 벽화, BC1450년

발적인 지성에 의한 것은 아니기를 원한다. 입체와 선은 각각 인본주의와 지성에 대응한다. 따라서 권위주의적 지성은 선을 드러내지만 입체를 제거한다.

이러한 예술의 가장 대표적인 예는 이집트 예술과 중세 예술이다. 이집트의 파라오의 묘사는 언제나 선적이다. 거기에는 심지어는 채색이 아예 없거나 있다 해도 하나의 따분한 채색밖에는 없다. 이것은 이집트 예술가들의 기술적 부족 때문은 아니다. 이집트 예술가들도 새와 물고기와 갈대의 묘사에 있어서는 화려한 채색과 기술적 환각주의를 서슴없이 사용한다.

권위주의적 지성은 한편으로 그것이 지성인 한 소묘를 중시하지만 권위주의적이기 때문에 평면적인 선의 묘사를 강제한다. 물론 이러한 양식의 예술은 "자유로운 감각"에 의해서도 드러난다. "권위적 지성"의 예술과 "비권위적 지성에의 실망"의 묘사가 동일한 양식을 지닌다는 것은 흥미로운 일이다. 그러나 이것은 지성과 감각에 부여하는 우리의 이념이 어떠한가를 살펴보면 곧 이해할 수 있다.

근대와 현대를 가르는 인식론적 경계는 지성의 본질과 기능에 대한 서로 다른 해석이다. 현대의 개시는 지성이 행사해온 권위에 대한 분노로 시작된다. 이것은 트리스탄 차라의 다다선언에 잘 나타나 있다. 만약 지성이 그렇게도 선험적인 참에 대응하는 것이었다면 그것을 존중해온 근대적 삶이 나치즘의 파국으로 이를 수는 없는 것이었다. 나치즘은 지성의 절대성을 자기 권위의 기반으로 삼은바 불의와 잔인

함을 그것의 기반으로 불러들였기 때문이다.

다다선언 이후로 현재에 이르기까지 지성은 그 권위를 회복하지 못하고 있다. 그러나 지성에 대한 의심은 데이비드 흄(David Hume, 1711~1776)이 《인간 오성론》을 발표했을 때 이미 시작되고 있었다. 다다선언은 이를테면 지성의 완전한 몰락의 선언이었지 지성에 대한 의구심의 선언은 아니었다. 지성은 흄이 인식론적 경험론을 불러들였을 때 데카르트적 권위를 잃기 시작했기 때문이었다. 이러한 세계관은 예술에 있어 사실주의를 부르게 된다.

지성의 기능 중 가장 근본적인 것은 개념에의 부응이다. 중요한 것은 지성이 선험적으로 개념을 보유하느냐, 아니면 단지 우리 감각인식sense perception에 뒤이은 감각의 종합자이냐이다. 이때 지성에 후자의 기능을 부여할 때 그것의 권위는 붕괴하기 시작한다. 감각은 변덕스러운 것이고 주관적인바 그 종합인 지성 역시도 확고함을 잃기 때문이다. 이때 예술은 사태case의 종합을 포기한다. 거기에 더 이상 입체는 없게 되고 단지 평면적인 선의 배열만이 있게 된다. 예술가들은 하나하나의 사실의 가닥들만을 나열하게 된다.

사실주의의 이러한 성격은 단지 쿠르베나 도미에(Honoré Daumier, 1808~1879) 등의 회화에서만 드러나지 않는다. 그것은 발자크(Honoré de Balzac, 1799~1850)나 디킨스(Charles Dickens, 1812~1870)의 소설, 마스카니(Pietro Mascagni, 1863~1945)나 레온카발로(Ruggero Leoncavallo, 1857~1919) 등의 오페라에서도 드러난다. 여기에서는 단일한 주제를 싸고도는 통일적 묘사보다는 실타래의 실

이 차례로 풀려나가는 듯한 시간적 묘사가 진행된다. 예술은 르네상스가 이룩한 입체를 다시 포기하게 된다. 여기에서도 물론 인간 위에 어떠한 권위가 존재하지는 않는다. 단지 지성에 대한 의구심과 실망만이 거기에 있다.

이집트 시대와 중세 내내 인간은 권위적 지성의 압제하에 있었고 따라서 예술은 단지 평면적 소묘였을 뿐이다. 르네상스는 인본주의적 지성에 의해 입체적 소묘를 얻게 되지만 근대 말에는 다시 지성에 대한 실망에 의해 평면적 소묘로 되돌아간다. 경직된 지성과 지성에 대한 실망은 그것이 각각 권위적이고 비권위적인 한 비슷한 양식의 예술을 얻게 된다. 지성과 감각의 교체는 예술양식의 변천과 매우 밀접한 관계가 있다.

그리스 고전주의나 르네상스 고전주의가 인류사에 있어서 매우 특별한 시기였던 이유는 인본주의적 지성 자체가 매우 힘겹게 얻어지는 것이기 때문이다. 삶과 우주를 지성에 의해 포괄적으로 이해했다는 자신감과 또한 그것을 인간 자신만의 힘으로 획득했다는 신념을 갖기는 매우 어렵기 때문이다. 먼저 모든 지성은 회의주의에 대한 승리를 전제해야 한다. 그러나 그 승리는 비트겐슈타인의 양식은 아니다. 그는 회의주의를 반박할 수 없다고 말한다. 왜냐하면 그것은 물어질 수 없는, 따라서 말해질 수 없는 사실을 요구하기 때문이라고 말한다. 비트겐슈타인은 새로운 지성에의 신념을 불러들이기 위하여 회의주의에 반박하는 것이 아니라 인간 지성의 선험적 능력을 부정함에 의해 회의주의를 무의미한 것으로 만든다. 그것은 애초에 물어지지 말았어야 한

다. 자와 컴퍼스만으로 각을 삼등분할 수 있는가가 물어질 수 없는 것처럼. 따라서 비트겐슈타인의 회의주의에 대한 반박에도 불구하고 지성은 과거의 권위를 갖지는 못한다. 오히려 그와는 반대로 회의주의는 지성에의 신념과 공존하는, 다시 말하면 각각이 서로에게 기생하는 것이라고 말함에 의해 비트겐슈타인은 지성과 회의주의 모두를 붕괴시킨다.

결국 지성의 회복은 언제라도 플라톤이나 성 아우구스티누스 혹은 피코 델라 미란돌라의 양식일 수밖에 없다. 그들은 정신과 육체의 이원론을 주장하며 동시에 거기에 따른 지성과 감각의 이원론을 주장한다. 그들은 또한 어떤 종류의 신화myth를 가정할 수밖에 없다. 플라톤은 태어나기 이전의 세계, 성 아우구스티누스는 신, 피코는 여러 종류의 신비주의 등에 의해 지성의 선험적 역량을 보증받고자 한다. 실증주의거나 신비주의거나 둘 중 하나이다. 르네상스는 이상주의적 신비주의에 잠겨 있었다. 피코가 여러 종류의 수상한 문서들을 사들인 것은 이것이 이유였다.

3

원근법과 단축법
Perspective & Foreshortening

현대의 미술이론가들은 원근법과 단축법을 이념의 표현이라기보다는 기술적이고 수학적인 이론으로 먼저 고려한다. 그러나 원근법과 단축법은 그 정교하고 엄밀한 적용에 있어서보다는 하나의 세계관의 표현이라는 점에 있어서 더욱 중요하다. 원근법은 공간에 해당하고 단축법은 사물에 해당한다. 원근법은 대상이 차지하고 있는 공간이 감상자로부터 멀리 떨어져 있을수록 더 작아지는 것을 의미하고, 단축법은 대상의 세로 길이가 가로 길이보다 더 작게 표현되는 것을 의미한다. 따라서 단축법은 원근법의 일부이다. 물론 안드레아 만테냐(Andrea Mantegna, 1431~1506)와 같이 극단적이고 정교한 단축법의 사용에 의해 그 안에 이미 원근법을 내포하면서 환각적illusionistic 효과를 강렬하게 주는 경우가 있다고 해도 르네상스 화가들은 대체로는 공간 속의 대상들을 표현하지 만테냐의 경우처럼 대상 그 자체를 합리적 공간으로 만들지는 않는다.

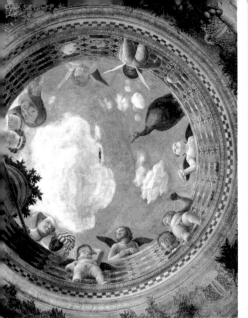

▲ 만테냐, [천장의 둥근 창], 1465~1474년　　　▲ [천장의 둥근 창] 우측 아래 부분 확대

원근법이 우리에게 매우 자연스럽게 받아들여지며 또한 미술 아
카데미에서는 기본적이고 필수적인 기법으로 다루어지고 있다는 것
을 고려할 때 원근법이 고전주의 양식이라는 매우 제한되고 짧은 기간
에만 채용되었다는 사실은 매우 놀랍다. 즉 헬레니즘 시대와 르네상스
고전기에만 원근법은 회화와 조각과 건축을 위한 매우 필수적인 요소
였을 뿐이다. 그러나 그리스 고전주의에서 원근법이 사용된 것은 고전
주의가 이미 정점을 지나고 있을 때였다. 파르테논 신전의 프리즈frieze
는 감상자로부터의 거리와 관계없이 단지 겹쳐진 대상만을 제시한다.
고전주의 시대의 원근법은 — 물론 르네상스기와 현대에 있어서와 같
이 엄밀한 수학적 계산에 입각한 것은 아니지만 — 폼페이에서 발굴된
벽화에서만 겨우 보인다. 물론 그리스인들은 원근법에 대해 잘 알고
있었다. 데모크리토스(Democritus, BC460~BC370)와 아낙사고라스

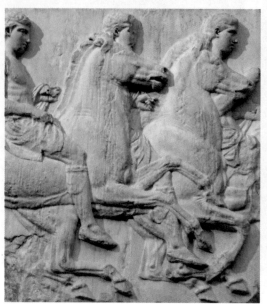
▲ 파르테논 신전 남쪽 프리즈, 기마 행렬 부분

▲ 원근법이 보이는 폼페이 벽화 부분

(Anaxagoras, BC500~BC428) 그리고 심지어는 플라톤까지도 원근법이 주는 환각적 효과에 대해 말하고 있다. 그러나 그리스 시대는 시각예술에 있어서는 회화의 시대가 아니라 조각의 시대였다. 따라서 회화에 있어서 중요한 요소인 원근법은 본격적으로 제기될 이유가 없었다.

말해진 바와 같이 고전주의는 감각보다는 지성을 중시한다. 만약우리가 감각만을 회화의 유일한 요소로 간주한다면 우리의 회화는 인상주의 양식을 따르게 된다. 우리의 시지각은 전체를 볼 수 없다. 만약우리의 시지각이 전체를 본다면 전체의 대상은 모두 희끄무레해질 수밖에 없다. 초점이 없기 때문이다. 그렇지 않고 만약 우리가 공간 속에하나의 대상만을 주시한다고 하자. 그렇다면 우리는 그 대상에 대해서는 선명한 시지각을 가질 수 있지만 주변의 대상에 대해서는 다시 희끄무레한 표상을 가질 수밖에 없다.

사진기는 눈의 모습을 본떠서 만들었다. 사진은 정확하게 우리 눈이 사물을 보는 양식에 따라 상image이 맺혀진다. 만약 사진기에 다초점 렌즈를 부착하지 않는 한 — 다초점은 인간 눈의 양식이 아닌바 — 초점에 맺히는 상만이 선명하다. 따라서 우리 눈은 전망 전체를 포기하고 하나의 선명한 상을 얻든지 아니면 전체를 조망하되 모두 선명하지 않은 상을 얻든지이다.

어떤 식으로든지 고전주의는 우리 감각이 사물을 직접 보는 양식의 회화적 대응은 아니다. 원근법은 소실점으로의 깊숙한 깊이를 설정하고는 거기에 맞추어 실제 상의 대상을 각각 배치한다. 이때 화가는 먼저 입체 기하학적인 공간을 설정해서 소실점으로 이르는 선을 긋고 공간 안의 사물 각각에 초점을 맞추었을 때의 디테일을 묘사해낸다. 다시 말하면 르네상스기의 화가들은 모두 원근법과 다초점 양식을 적용하여 하나의 공간 안에 사물을 그려 넣는다. 화가는 먼저 계산하고 다음으로 대상으로의 수많은 왕복을 통해 디테일을 화폭 상에 그려 넣는다.

이것이 진정한 회화일까? 이것은 우리가 회화에 어떤 개념을 부여하느냐의 문제이다. 만약 우리가 회화를 감각적인 대상이라기보다 계산과 사유의 문제라고 한다면, 즉 감각보다는 지성에 입각한 것이라고 한다면 지오토는 회화사에 있어서 항구적인 배타성을 지니는 양식을 창조했다고 할 수 있다. 고전주의는 언제나 평면plane보다는 입체solid를 지향한다. 그러나 이것은 우리가 감각적으로 사물을 보는 양식은 아니다. 회화란 입체 기하학을 화폭 상에 실현한 것이라고 한다면

물론 고전주의 회화의 개념은 옳다. 성 아우구스티누스는 "감각적 인식은 의미 없는 것이 아니지만 거기에 있는 항구적 참을 포착할 수는 있다"고 말한다. 항구적 참은 우리 지성이 신의 빛의 힘을 빌렸을 때 얻어질 수 있는 것이다. 이 항구적 참은 물론 대상에 대한 추상적 양식이고 특히 시지각에 있어서는 공간 안의 사물의 형상이다. 우리의 지성은 공간에 대응하고 감각은 표면에 대응한다. 감각보다는 지성을 중시하는 고전주의자들은 이차원의 스크린을 그리기보다는 고형물들을 깊은 공간 안에 배치하게 된다.

나중에 인상주의자들은 공간의 완전한 소멸에 의해 지성을 동시에 소멸시킨다. 이것은 지성의 선험적 능력에 대한 부정인바, 그것은 지성이 단지 감각의 종합자로서 감각의 변전에 대응하는 매우 임의적인 것임에도 스스로가 어떤 종류의 선험적 참을 소유하고 있는 듯이 행사해온 오만에 대한 전면적인 반항이었다. 이것은 새롭게 대두되는 생철학의 예술적 대응으로서 지성은 직관에게 자리를 내어줘야 한다는 선언이었고 원근법과 평면성이 지성과 감각에 어떻게 대응하는가를 보여주는 중요한 예이다. 그러나 원근법이 오로지 형상form과만 관련되지는 않는다. 르네상스가 이룩한 회화상의 가장 커다란 성취 중 하나는 대기원근법aerial perspective이었다. 선 원근법linear perspective은 눈보다는 머리의 명령을 따른다. 그러나 대기원근법은 사실상 눈에 매우 충실한 기법이다. 우리가 우첼로(Paolo Uccello, 1397~1475)나 파브리아노(Gentile da Fabriano, 1370~1427)의 회화를 마사치오의 〈성전세The Tribute Money〉와 비교해보면 대기원근법이 회화에 박진성

을 부여하는 데 얼마나 효과적인가를 알 수 있다. 대기원근법은 장차 전개되어갈 인상주의 양식을 이미 예고하고 있다.

우리가 산맥의 중첩된 산들을 멀리서 본다고 하자. 이때 산의 색채는 점차로 흐려진다. 즉 일반적으로 맑은 날씨일 경우 명도는 증가하면서 채도는 감소한다. 가까이 있는 산은 짙은 푸른색을 띠지만 산들이 멀리 떨어질수록 점점 채도가 떨어지다가 마침내는 하늘색을 띠게 되고 산은 대기 속에 흡수되고 만다. 대기원근법은 박진성을 위해 이념을 포기한 매우 중요한 예이다. 우첼로나 프라 안젤리코(Fra Angelico, 1387~1455)의 회화가 어딘지 모르게 진정한 박진성이나 자

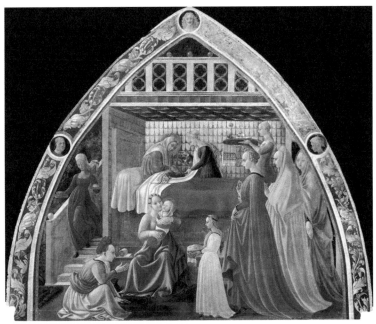

▲ 우첼로, [마리아의 탄생], 1435~1440년

▲ 우첼로, [산 로마노의 전투] 제3막, 1435~1440년

연스러움을 결한 듯 보이는 이유는 — 물론 기법상의 여러 이유가 있다 해도 — 그들은 멀리 있는 대상에조차도 가까이 있는 물체에 대한 것처럼 동일한 채도와 선의 선명성을 부여하기 때문이다. 물론 대기 원근법 역시도 관찰자의 단일 시점이나 전체 시점(인상파의)을 의미하는 것은 아니다. 그것은 단지 주제와 배경 각각에 초점을 맞추는 르네상스 양식의 이념에 입각한다. 그렇다 해도 마사치오가 이룩한 업적의 가치가 감소하지는 않는다. 그는 적어도 그의 시지각에 충실하면서 멀리 있는 대상에 대한 묘사에 있어 그의 지성을 몰아냈기 때문이다. 르네상스에서부터 회화는 마사치오가 제시한 길을 따라갈 예정이었다.

　　브루넬레스키, 기베르티가 각각의 부조에서 이룩한 성취, 그리고 피렌체의 세례당의 경합에서 기베르티가 선발된 잘 알려진 사실들은 르네상스의 원근법이 무엇을 의미하며 어떤 효과를 얻고 있는지 등을

잘 보여주는 예이다. 두 사람의 작품 모두 부조에서 환조의 효과가 나도록 구성되었다. 얇은 청동이 낮은 돌출에 의해 수십 미터 깊이의 공간을 창조한다. 기베르티의 승리는 물론 브루넬레스키가 아직 고딕적 세계 — 특히 이삭의 묘사에 있어 — 에 잠겨 있기 때문이기도 하지만 공간의 깊이에 있어 기베르티가 훨씬 원근법적이기 때문이었다.

▲ 브루넬레스키, [이삭을 바치는 아브라함], 1401년　▲ 기베르티, [이삭을 바치는 아브라함], 1401년

환각주의
Illusionism

우리가 재현적representational이라고 말할 때 그 용어가 무엇을 가리키는가는 불명확하다. 이것은 우리가 "사실적realistic"이라는 용어를 사용할 때 그것이 불명확한 이유와 같다. 어떤 작품 혹은 어떤 양식에 대해 우리가 사실적이라고 말한다면 그것은 편견이 되기 쉽다. 예를 들어, 레오나르도 다 빈치의 〈성 안나와 함께 있는 성 모자〉의 작품과 19세기 도미에의 〈삼등열차〉를 비교해보자. 어느 쪽이 더 사실적인가? 많은 사람들이 전자를 더 사실적이라고 말할 것이다. 이것은 매우 아이러니한 일이다. 후자에는 심지어 사실주의realism 작품이라는 양식사적 언명까지 부가되어 있기 때문이다. 따라서 사실주의적이라는 의미와 사실적이라는 의미는 엄밀히 보았을 때 서로 다르다.

아마도 모든 예술가는 자신의 작품이 매우 사실적이라고 말할 것이다. 누군들 세계를 사실적이지 않게 — 어떤 의미에서는 거짓되게 — 묘사한다고 말하겠는가? 심지어는 현대의 추상화가들조차도 자기

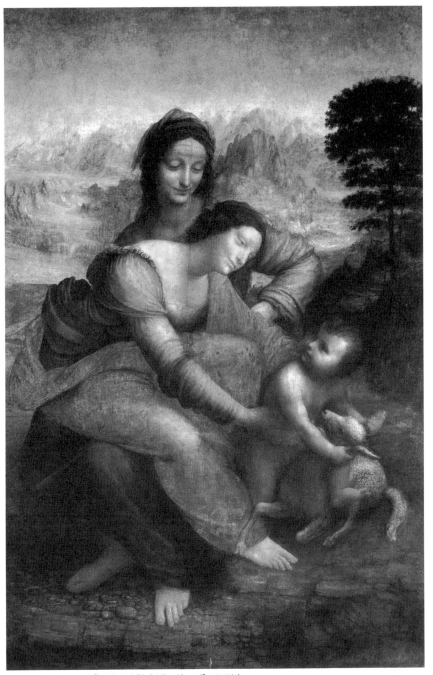

▲ 레오나르도 다 빈치, [성 안나와 함께 있는 성 모자], 1510년

작품이 세계에 대한 매우 사실적인 창조라고 말할 것이다. 따라서 사실적이라는 용어가 구상적figurative, concrete이라는 용어로 바뀔 때 오해를 줄일 수 있다. 그럼에도 불구하고 해결되지 않는 문제가 있다. 우리는 미술사상에 있어서 사실적 묘사의 기준으로 르네상스 고전주의를 꼽도록 교육받는다. 그러나 구상적이라는 용어는 추상적이라는 용어에 대립해서 사용할 수 있지만 르네상스 회화에 대해 배타적으로 사용할 수 있는 용어는 아니다. 사실주의 예술가들이야말로 구상적이기 때문이다. 그러나 일반적인 감상자들이나 심지어는 미술사가들조차도 쿠르베나 도미에의 작품이 지니는 평면성이 사실적인 것은 아니라고 말할 것이다.

그렇다 해도 르네상스 예술에 대해 사실적이라고 말하는 것은 매우 편협하며 단순하고 선명하지 않은 개념 규정이 된다. 만약 르네상스 예술이 지니는 특징에 대해 좀 더 엄밀한 개념 규정을 한다면 그것은 "환각적illusionistic"이라는 것이 될 것이다. 환각주의illusionism는 애초에 무대장치의 한 양식을 가리키는 용어였다. 우리는 일반적인 — 소격효과에 입각한 것이 아닌 — 연극을 볼 때 그것을 하나의 자기충족적이고 완결된 사건으로 보게 된다. 거기에는 감상자를 전혀 의식하지 않는 사건이 벌어지고 있으며 우리는 그것을 단지 우연히 보고 있다. 이때 연극은 환각주의적인 연극이 된다. 따라서 무대장치는 이러한 극의 환각적 묘사를 극대화하기 위해 제작된다. 일반적인 관중은 고전주의적 양식의 시지각에 익숙해 있다. 무대장치는 출연자들의 입장에서가 아니라 관중들의 시지각에 맞춰 원근법과 단축법으로 제작

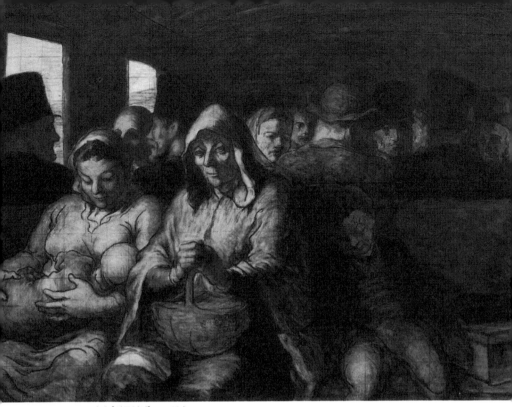

▲ 도미에, [삼등열차], 1863년

된다. 따라서 환각주의의 기원은 이차원의 평면(무대)을 삼차원처럼 보이게 만들기 위한 것이었다. 이렇게 되어 감상자들은 이차원의 평면을 보면서 거기에서 실제 사건이 벌어지는 공간을 보게 된다.

따라서 환각주의는 사건의 완결성과 단일성을 보증하기 위해 사용된다. 회화에 있어서 하나의 장면, 연극에 있어서의 하나의 사건은 그 자체로서 하나의 개념이고 의미meaning이다. 그 개념이나 의미는 단지 우리의 우연한 감상에 의해 전개되는 것으로서 그 자체로 객관적인 사실이고 따라서 보편적인 사건이다. 그것은 감상자와 아무 관계가 없다. 그것은 감상자에게서 독립한다. 환각주의는 하나의 참truth을 제

시한다. 그러나 여기에서의 참은 인본주의적 참이라는 사실을 이해하는 것이 중요하다. 이 사실과 관련해서는 이와는 대비되는 두 양식에 대해 살펴보는 것이 이해를 돕는다. 하나는 이집트 예술에 있어서의 참에 대한 신념에 대해, 다른 하나는 참에 대한 신념을 잃었을 때의 예술양식에 대해서이다. 이 두 경우 모두 환각적 양식과는 대비되는 정면성frontality의 양식이 된다.

다시 말하면 환각적 예술은 감상자와 독립하여 스스로만의 독자적 의미를 구축한다는 점에서 하나의 완결되고 객관적인 세계가 감상자로부터 떨어져서aloof 존재한다는 것을 의미한다. 이것은 마치 이데아가 인간으로부터 독립하여 (오만하게) 존재하는 것과 같다. 만약 세계가 단지 인간의 감각과 시점에 의해 존재를 얻는다거나 혹은 우리에게 주어지는 참은 우리 자신의 지적 역량에 의한 것이 아니라 권력 혹은 신의 권위로부터 온 것이라고 믿는다면 환각주의는 존재할 수 없다. 전자가 현대적 의미의 정면성이라 할 만한 소격효과이고, 후자가 이집트나 혹은 중세의 정면성이다. 이때에는 환조조차도 회화와 같은 효과를 주도록 조각되며 모든 것이 감상자를 향하여 정면으로 대면하게 된다. 그것들은 감상자로부터 독립하지 않는다. 이집트나 중세의 예술이 감상자에게 직접적으로 권위의 인정을 강요할 때, 현대의 소격효과는 다른 해석도 가능하다거나 혹은 하나의 장면이 단지 연습한 것일 뿐 내재적 참을 이유로 존재하는 것은 아니라고 말한다.

이집트 예술의 정면성은 그리스 고전주의에 의해 환각주의로 바뀌게 되고, 다시 그리스 환각주의는 중세에 이르러 새로운 정면성에

의해 대치되며 르네상스는 다시 그리스 고전주의의 환각성을 회복한다. 르네상스에 얻어진 확고한 환각주의는 다시 매너리즘에 의해 흔들리지만 바로크 예술에 의해 새롭게 자신감을 얻는다. 그러나 그때 이후로 인간의 지성은 현재에 이르기까지 계속 의심받고 있다. 거기에 더 이상 실재가 있다는 보증도 없으며, 또한 우리의 지성이 그것을 포착할 능력도 의심스럽다. 이러한 불안은 프랑스 혁명의 인위적인man-made 고전주의가 물러간 이래 현대에 이르기까지 계속되는 경향이다. 따라서 이때부터 환각주의는 붕괴하며 정면성이 새롭게 대두된다. 사실주의, 인상파, 후기 인상파의 예술이 입체성과 고형성을 잃은 채로 평면화되는 것은 이것이 이유이다.

환각주의가 제시하는 세계관을 이해하기 위한 예로 적절한 것은 그리스 고전비극에 있어서 코러스chorus의 비중의 변화와 고전주의 이념의 개화를 비교하는 것이다. 그리스 고전비극은 물론 그 기원이 디티람보스dithyrambos이다. 이 연극은 단지 합창단(코러스)에 의해서만 진행되었다. 그러나 시간이 지남에 따라 처음에는 한 명의 연기자, 다음으로는 그 한 명의 상대역인 또 다른 한 명, 그리고는 여러 명의 연기자가 극을 진행하기 시작했다. 그러나 연기자들이 전체적인 극을 이끌어 간다 해도 합창단은 여전히 남아 있었다. 합창단이 하는 일은 극의 진행에 따라 거기에 숨어 있는 교훈을 읊거나 혹은 극이 끝날 때, 이를테면 종지부에 해당하는 전체 극의 교훈적 요약을 읊는 것이었다.

합창단의 비중은 아이스킬로스(Aeschylus, BC525~BC456), 소포클레스, 에우리피데스로 이어지며 계속 줄어든다. 여기에서 합창단은

이를테면 정면성을 의미한다. 그들은 극의 일부분이라기보다는 청중을 향한 극의 구성이다. 다시 말하면 합창단은 고전주의 예술의 일반적 형태, 즉 하나의 예술 작품을 자기충족적으로 만드는 그 요소를 방해한다. 합창단은 예술을 열린 것으로 만든다. 만약 그리스 고전 비극이 계속 진행되었더라면 이 합창단은 고전주의의 완결로 향하는 경향과 더불어 아마도 사라졌을 것이다.

합창단은 공동체의 "권위"를 상징한다. 이집트가 파라오의 권위를 정면성에 의해 드러내기를 원했던 것처럼 아테네인들은 자기들의 전통을 공동체 전체의 권위로 만들었다. 그들의 신화와 전설은 그들 고유의 것으로 거기에 나오는 운명과 개인들의 행위는 그들 삶의 지침이어야 했다. 그러나 이러한 위로부터 주어진 권위는 그리스의 인본주의가 진행됨에 따라 사라지게 된다. 그리스는 환각주의의 시대로 진입하고 있었다.

르네상스 고전주의 역시 마찬가지였다. 14세기 초에 갑자기 환각주의로의 첫걸음을 들여놓은 지오토와 더불어 두치오(Duccio di Buoninsegna, 1255~1318), 로렌체티(Ambrogio Lorenzetti, 1290~1348), 시모네 마르티니(Simone Martini, 1284~1344) 등의 고딕 전통하에 있던 화가들이 공존했다. 그러나 피렌체의 고전주의가 진행되어 감에 따라 중심은 브루넬레스키, 기베르티, 도나텔로, 마사치오 등으로 전개되어 나가는 환각주의가 주도권을 잡게 된다. 르네상스는 단연코 인본주의적 고전주의의 시대였다.

얼어붙은 세계
Frozen World

15세기와 16세기의 이탈리아인들은 자신들이 추구하는 바가 고대, 정확히 말하면 고대 그리스와 고대 로마에 이미 실현되어 있다는 것을 의식하고 있었고 의도적으로 그 시대의 성취를 모방하려 했다. 1453년에 동로마제국의 몰락에 의해 고대 그리스의 철학이 이탈리아에 본격적으로 소개되기 시작한 이후에는 이러한 경향은 더욱 강화되어 나갔다. 르네상스가 이룩한 여러 성취는 사실은 '재탄생'과는 관련 없이 개시되었다. 르네상스는 1305년에 지오토가 〈애도Lamentation〉를 아레나 예배당에 그렸을 때 이미 시작되었다. 고전고대는 르네상스의 업적을 더욱 촉진하고 더욱 풍요롭게 했을지는 모르지만 르네상스는 생각되어 온 만큼 '재탄생'은 아니다. 르네상스의 본고장이 고대 문명의 자취가 남아 있는 지역이라는 사실이 많은 역사가로 하여금 르네상스의 개시를 고전고대와 연관시키게 만들었지만 고전고대의 유물은 고대 이래로 중세를 일관하여 거기에 있었다. 단지 14세기의 피렌체인들이 중세와는 현저히 다른 어떤 이념인가를 추구해 나가기 시작했을

때 그 이념의 실현과 비슷한 어떤 고대의 이념을 '새롭게' 발견했을 뿐이다. 고대 그리스와 고대 로마의 업적이 피렌체인들이 추구하는 방향에 권위를 더해주었을 뿐이지 고전고대가 피렌체인들의 성취를 이끌지도 않았고 더구나 피렌체인들의 업적이 고전고대의 재탄생은 아니다.

미래는 과거로부터 연역되지 않는다. 단지 도움이 되는 참고이다. 고전고대는 피렌체인들의 추구에 정당화와 권위를 부여하긴 했지만 피렌체인들의 업적을 성취한 것도 아니었고 더구나 피렌체인들에 의해 되풀이된 것은 아니었다. 지오토의 새로운 세계관은 불현듯이 나타났다. 지오토는 고대의 영광을 되살리겠다는 생각을 품은 것도 아니었고 더구나 고대에 대한 지식을 가지고 있던 것도 아니었다. 그는 자신의 새로운 세계관을 그의 프레스코화 속에 응고시켰고 그것은 근세로 이르는 새롭고 혁신적인 기법이었다.

지오토의 〈애도〉는 단일한 시점, 확고한 모델링, 원근법과 단축법의 사용, 통일적 구성 등에 있어 과거의 고딕 예술뿐만 아니라 동시대의 시에나 화가들의 예술이나 알프스 이북의 예술과는 확연히 다른 경향을 보이고 있다. 이 새로운 경향은 회화에 있어서의 단지 하나의 실험적 시도는 아니었다. 이것은 새로운 이념이고 새로운 세계관이었다. 초기 근대는 그와 더불어 개시된다.

이 새로운 세계관이 고전고대의 세계관과 어떤 근본적 유사성을 가지는 것은 사실이다. 우리는 지오토의 회화에서 환각주의를 능란하게 사용해서 그려진 폼페이 벽화와의 현저한 유사성을 의식한다. 이러한 유사성은 도나텔로에 이르면 더욱 현저해진다. 도나텔로의 부조나

▲ 도나텔로, [칸토리아] 부분, 1431~1439년

환조는 파르테논 신전의 프리즈 부조나 페디먼트의 조각과 매우 유사한 시지각을 보여준다. 아마도 이러한 막연한 유사성이 재탄생의 일반적인 의미일 것이다.

　역사상의 어떤 시기는 세계를 통합할 수 있다는 자신감을 가진다. 그 시기에 속한 일군의 사람들은 변화무쌍하고 복잡한 이 현상세계가 단일하고 포괄적인 원리하에 배열될 수 있다고 믿고 또한 스스로가 그러한 구성과 종합을 할 수 있는 역량을 가지고 있다고 믿는다. 이때 세계와 인간 사이를 매개하는 것은 인간의 '지성intelligence, reason'이 된다. 이것은 역량의 문제가 아니라 신념의 문제이다. 누구도 지리멸렬한 세계상을 원하지 않는다. 모든 시대의 모든 사람이 이성적 능력을 가지고 있다. 이 세계에 대한 해명이 인간의 고유한 이성에 의한

다는 신념이 뒷받침되어야만 세계의 전체성에 대한 지적 해명이 가능해진다. 즉 어떤 시대인가가 이성보다는 권위와 독단이나 회의와 좌절에 지배받는다면 그 시대의 지성적 무능 때문이 아니라 이 세계의 해명 수단으로서의 이성에 가치를 부여하지 않기 때문이다. 이성적 삶도 하나의 선택이다. 어떤 시대는 이성을 선택한다. 이때 이성의 의미는 수학적 질서에 의한 세계의 구축이다. 물론 하나의 수학만이 존재하는 것은 아니다. 유클리드(Euclid, BC330~BC275)의 절대기하가 있기도 하고 데카르트의 해석적 기하가 있기도 하고 리만(Bernhard Riemann, 1026~1866)의 곡면기하가 있기도 하다. 이 세 종류의 수학에 대응하는 예술양식이 르네상스, 바로크, 추상형식이다. 중요한 것은 우리 이성은 수학적 질서 속에서 자기 고유의 영역을 찾게 된다는 사실이다. 르네상스에 개시되어 바로크 시대에 완전 개화하게 된 근세는 자신의 표현 수단으로뿐만 아니라 세계의 선험적 질서라는 의미에서의 수학이라는 언어를 선택한다. 그러므로 고전고대와 르네상스의 공통된 성격은 수학적 질서를 세계의 골조skeleton로 포착한다는 사실에 있다.

르네상스는 세계가 수학적 질서를 가지고 있다는 하나의 신념과 인간 이성은 그러한 수학에 대한 생득적 능력을 지니고 있다는 다른 하나의 신념에 있어 고전고대의 재탄생이다. 재탄생이라는 용어에서 어떤 구체적인 사실을 찾아내려는 시도는 언제나 실패할뿐더러 때때로 성공한 듯 보이는 경우에도 매우 단편적인 사실의 나열 외에 아무것도 발견한 것이 없다는 사실을 우리는 곧 알게 된다. 사실관계의 유비로는 고전고대와 르네상스의 유사점을 통일적으로 파악할 수 없

다. 정확한 이해는 이처럼 매우 추상적이고 형이상학적인 데에까지 나아가야 가까스로 얻어지기 때문이다. 지적 구도하에서 세계를 파악할 수 있다는 신념이 '인본주의'이다. 인본주의는 권위의 중심을 인간에게로 옮겨온다. 인간이 세계의 중심이고 인간 지성은 존재의 본질과 그 변화를 포착할 수 있다. 14세기 초에 이탈리아의 도시국가에서 이러한 이념은 새롭게 싹튼다. 즉 고전고대의 인본주의가 재탄생하게 된다.

말해진 바대로 고전주의의 이념적 배경은 두 가지이다. 하나는 인본주의이고 다른 하나는 세계의 수학적 질서에 대한 신념이다. 이때 두 번째 신념은 세계의 고정성에 대한 신념을 포함한다. 고전주의는 물론 인본주의의 도입과 더불어 개시한다. 자기 자신의 지성이 지닌 잠재력에 대한 확신이 없는 한 고전주의는 발생하지 않는다. 그러므로 고전주의는 자신의 지성 이외에 다른 인식 수단에는 어떤 의미도 부여하지 않는다. 고전주의 예술의 첫 번째 특징은 대상에 대한 통일적 파악이다. 혼란스럽고 변화하는 대상 속에서 우리의 지성은 변화하지 않은 채 그 골조를 이루는 어떤 존재를 찾고자 한다. 이러한 시도의 배경을 이루는 것이 인본주의이다. 우리는 변화하고 소멸하는 무상한 세계의 한 부분인 것 이상으로 세계와 대면하여 그 본질을 기하학적으로 구축해 낼 수 있는 위대한 인식자이다.

고전적 신념을 지니지 않는 자연주의적 예술은 부분의 집합이 전체라고 믿는다. 두치오나 시모네 마르티니 등의 지오토와 동시대의 고딕 화가들은 개별적인 인물들을 차례로 그려 나감에 의해 전체 회화가 완성된다고 믿는다. 여기에서의 예술 이념은 구도의 결여와 병렬적 집

합이다. 그러나 지오토는 골조가 전체라고 믿는다. 그는 전체를 한눈에 보기를 원한다. 지오토의 회화에는 단일한 구도와 고요와 간결함이 있다. 그에게 부분은 전체에 부수하는 우연적인 것들이다. 전체에 대한 소묘가 있다면 나머지는 중요한 것이 못 된다. 비고전적 예술양식들은 감각이 정신을 이끌어 나가고 정신은 수동적인 상황에 처한다. 반면에 고전적 양식은 정신이 먼저 자신의 사유를 실현하고 감각인식은 거기에 부수한다.

그러므로 고전주의는 개인의 자발성과 자율성과 독립성을 그 전제로서 요구한다. 정치적 압제 혹은 종교적 독단에 의해 지배받는 삶에서 고전주의의 대두는 불가능하다. 이집트 시대의 자연주의는 예술사의 다른 어떤 시기의 자연주의에 비해서도 그 세밀한 묘사가 탁월하다 할 만하고, 고딕 회화의 자연주의 역시 그 성취는 극단에까지 이른다. 고딕적 자연주의의 마지막 개화라 할 만한 플랑드르 화가들의 묘사는 그 세밀함이 이를 데 없다. 그러나 여기에는 자기 자신이 지닌 지성이라는 인식 도구의 종합능력에 대한 요구나 자신감이 결여되어 있다. 그들이 이성적 역량의 개화를 원했으나 불가능했다는 가정보다는 그들이 애초부터 세계를 종합적으로 파악하고자 하지 않았거나 아니면 적어도 수학적 구도하에서 세계를 파악하고자 하지는 않았을 것이다. 즉 그들은 세계의 파악 도구로서의 지성을 신뢰하지 않았다. 그들은 정치적 전제 혹은 교권 계급의 극단적 독단이 세계를 해명하고 있다고 생각했고 스스로를 거기에 맡겼다.

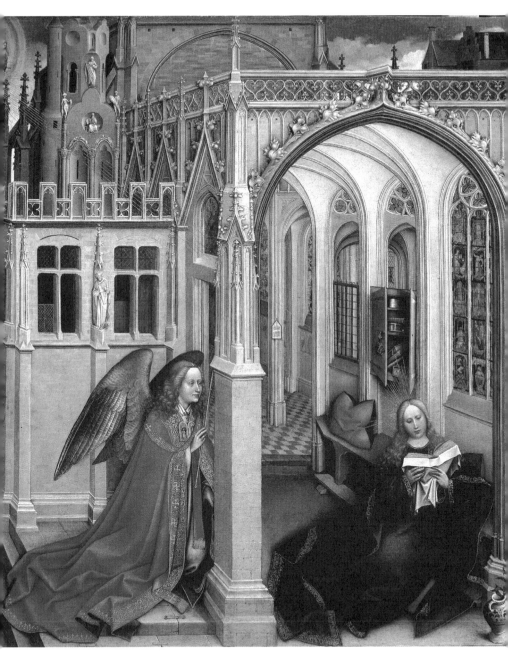

▲ 로베르 캉팽, [수태고지], 1430~1440년

고전주의 시대가 자연주의적 성취를 동반하는 것은 고전주의의 전제 중 하나가 압제의 근거가 되는 독단의 소멸이기 때문이다. 압제와 독단은 스스로의 강령을 사람들에게 강제하고 그들에게서 자발성과 사유 능력을 박탈한다. 이러한 세계에서는 사람들은 스스로의 눈과 사유로 세계를 볼 수 없게 된다. 그들의 시각과 사유는 독단에 의해 미리 그 방향과 양식이 정해진다. 그들은 정해진 바대로의 세상을 보게 된다. 고전적 신념이 아닌 다른 어떤 신념에 의한 예술작품에는 이를테면 선명하고 생기에 찬 표정이나 눈매는 존재할 수 없다. 거기에서의 눈매는 때때로는 공허하고 때때로는 불안에 차게 된다.

압제는 관념적 강령을 제시한다. 그러한 강령은 극단적 관념론에 입각한다. 이러한 극단적인 관념적 강령에 예속된 사람들에게는 세계의 물질적인 양상에 대한 관심은 존재할 수 없게 된다. 강령은 인간의 정신세계에 대한 독단의 수단을 통하기 때문이다. 그러나 자신이 지닌 지성적 판단 능력에 대한 자신감은 스스로의 눈으로 사물을 바라보기를 권유한다. 사물들은 강령에 의해 정해진 바의 세계가 아니고 자율적이고 독립적인 눈에 새롭게 나타나게 되는 바의 세계이다. 세계를 덮고 있던 마술의 장막은 걷히게 된다. 그 장막은 독단적 강령이 세계에 덮어 놓은 것이었다. 신앙이나 애니미즘 등에 의한 극단적 관념론이 이제 인간의 자발적 사유에 입각한 세속적 관념론으로 전환된다. 고전주의 시대에 들어 인간은 세계를 스스로의 지성으로 해명해 나가게 된다.

고전주의가 자연주의적 성취를 기꺼이 그 질료로서 수용하는 동

기는 고전적 신념이 위와 같기 때문이다. 고전주의는 세속적 세계상에 질서를 도입하기를 원한다. 즉 고전주의는 다채로운 자연을 수용하며 동시에 거기에 질서를 구축한다. 일반적으로 말해지는 바의 '르네상스 세속주의'의 동기는 이것이다. 고딕 시대와 르네상스 시대는 각각 종교적 세계와 세속적 세계라는 두 성격으로 확연히 특징지어진다. 14세기 들어 개시된 고전주의 시대는 세속주의와 맺어져 있다. 세속주의 없는 고전주의는 존재할 수 없다. 이제 중세 말의 오컴William of Ockham의 이중진리설principle of twofold truth은 신의 세계에서가 아니라 인간의 세계에서 개화한다.

고전주의의 두 번째 전제는 고정되어 있는 바로의 세계상이다. 고전주의의 전제가 세계의 질서에 대응하는 인간의 지적 능력에 부여하는 신뢰이지만 인간의 지적 역량에 대한 신뢰가 반드시 고전주의에 이르지는 않는다는 사실을 이해하는 것이 중요하다. 파르메니데스의 세계가 이성적 파악의 대상인 것 이상으로 헤라클레이토스의 세계도 이성적 파악의 대상이다. 지오토에서 도나텔로와 마사치오를 거쳐 진행되는 일련의 고전적 성취는 파르메니데스적 세계상에 입각해 있다. 세계는 고정되어 있고 세계의 본질은 불변성과 영원성이며 변화와 운동은 우리의 감각적 환각에 지나지 않는다. 그리스 고전주의의 조상statue들은 고요한 정화의 상태에 있다. 시간은 정지되어 있고 운동이나 변화는 존재하지 않는다. 플라톤이 제시한 세계의 예술적 대응은 그와 같은 것이다. 우리는 역시 지오토의 회화에서 간결함과 고요함을 발견한다. 하나의 장면 속에 의미가 응축되어 있고 시간은 더 이상 흐

르지 않는다. 고전주의는 세계를 정지되어 있는 것으로 파악한다.

르네상스의 물리학적 세계관은 정지되어 있는 우주이다. 르네상스인들은 아직까지 고대 세계와 성경이 제시한 우주론을 받아들이고 있었다. 지구는 우주의 중심이고 고정되어 있다. 천계는 지구를 돌지만 그 운동은 완벽한 원의 궤도를 그리고 있다. 천체는 그 내재적 성격에 의해 지구를 선회한다.

세계가 본격적인 근세의 시대에 진입하게 될 때 이제 이성에 대한 신뢰는 세계에 역동성을 부여하는 운동 법칙의 발견 가능성에 주어지게 된다. 인간 이성은 어떤 혼란(매너리즘)을 거쳐 과학혁명을 성취하게 되고 이에 따라 인간 지성의 자신감은 끝을 모를 정도로 치솟게 된다. 이러한 새로운 자신감은, 세계는 어떤 법칙에 따라 운동하며 우리 자신도 그 운동의 일부이지만 우리의 지성적 역량이 이번에는 그러한 시계 장치로서의 세계의 운행 법칙을 포착할 수 있다는 자신감이다. 이것이 사회적으로는 계몽주의를 불러들이고 예술적으로는 바로크적 이념을 불러들이게 된다. 바로크 역시도 이성의 역량에서 비롯하는 자신감의 발로이지만 그 자신감이 표출되는 양상은 변화와 운동과 진보를 지향하게 된다.

고전주의는 여기에서 자기 소임을 다하고 물러나게 된다. 세계에 대한 관심이 존재에서 변화로, 공간성에서 운동으로 전환될 때 고전주의는 물러가게 된다. 이제 세계에는 내재적인 생명성은 없다. 그것은 무생물이고 따라서 외재적으로 거기에 가해지는 힘에 의해 모든 것이

작동된다는 새로운 우주관이 도입될 때 고전주의는 소멸하게 된다.

세계에 대한 포괄적이고 종합적인 설명의 시도는 관념론으로 이른다. 관념론은 감각에 선행되는 사유를 가정한다. 세계에 대한 묘사가 세계의 골조skeleton에 대한 선행되는 소묘 없이 단지 세계의 표면을 흐르는 감각인식에 의할 때에는 고전주의는 존재할 수 없다. 고전주의는 먼저 세계에 대한 관념적 해석을 전제한다. 그러므로 그리스 고전주의와 르네상스 고전주의, 혁명기의 신고전주의 등은 모두 관념론적 세계 해명 위에 기초하게 된다. 그러나 물론 재탄생은 쌍둥이의 재탄생을 의미지 않는다. 고전주의라고 이름 붙은 위의 세 시대의 예술양식은 앞에서 말한 바와 같은 고전주의의 공유되는 신념을 지니지만 완전히 동일한 양식일 수는 없다. 시대는 어쨌든 변화한다. 이 차이를 이해하는 것은 그 동질성을 이해하는 것 못지않게 중요하다. 그리스 고전주의는 결국 신앙적 독단으로 흘러가고 르네상스 고전주의는 근대를 부르고 신고전주의는 혁명으로 귀결된다. 이 이유는 각각의 고전주의가 모두 관념론에 기초한다 해도 현저히 상이한 관념론 위에 기초하기 때문이다.

먼저 a_1, a_2, a_3 ... 와 같은 개별자 혹은 개별적인 사실을 가정하자. 존재론적인 견지에서 a_1, a_2, a_3 ... 등은 코스모스, 해바라기 꽃, 할미꽃 등의 사물들이고 인식론적 견지에서는 소크라테스는 죽었다, 아벨라르는 죽었다 등등의 사실들이다. 이때 우리는 존재론적으로 여러 개별적인 꽃으로부터 "꽃"이라는 보편개념을 형성하고, 인식론적으로

"인간은 죽는다."라는 보편 명제를 형성한다고 하자. 이러한 추론을 우리는 귀납추론inductive inference이라고 말한다.

귀납추론에 의해 보편개념(혹은 일반 명제)이 추출되면 우리는 우리 경험에 부딪히는 새로운 개별자(혹은 새로운 판단)를 이 보편개념에 준하여 추론한다. 새로운 꽃이 나타나거나 새로운 사람이 나타날 때 우리는 "꽃"이라는 보편개념에 따라 판단하고, "인간은 죽는다."라는 일반 명제에 따라 그 새로운 사람의 궁극적인 소멸에 대해 말할 수 있게 된다. 보편개념을 a_n이라고 하자. 이때 a_{101} 혹은 a_{2001} 등의 새로운 사물(혹은 사실)이 a_n에 준하여 추론될 때 우리는 이러한 추론을 연역추론deductive inference이라고 한다.

보편개념이 이데아(플라톤), 형상(아리스토텔리스), 명사(오컴), 개념이고 일반 명제가 인과율(흄), 종합적 선험지식(칸트), 언어(비트겐슈타인) 등이다. 문제는 언제나 a_n을 둘러싸고 벌어진다. 위에서 기술한 바와 같이 a_n이 a_1, a_2, a_3 ... 등에 대한 경험에 입각하여 추출된 것이란 믿음이 철학적 경험론philosophical empiricism이다. 즉 경험론은 모든 보편개념(혹은 일반 명제)의 기원을 개별자(혹은 개별적인 사실들)에 대한 우리의 경험이라고 말한다. 귀납추론이 보편개념(추상개념)과 일반 명제의 근거이다.

예술사상의 비고전적 자연주의는 철학적 경험론에 대응한다. 그리스 고전주의의 해체나 르네상스 고전주의의 궁극적 소멸은 철학적 경험론이 새로운 시대의 새로운 인식론이 되었다는 것을 의미한다. 그리스의 후기 고전주의나 헬레니즘의 감각적이고 자연주의적인 예술은

소피스트의 경험론이 득세하고 있다는 것을 의미하고 르네상스 고전주의의 소멸은 세계가 전과 같이 고요하다거나 인간 지성이 실재에 육박하는 역량을 가졌다거나 등의 신념이 더 이상 유지될 수 없게 되었다는 사실을 의미한다.

관념론은 a_n의 경험적 성격을 부정한다. a_n은 경험 이전에 존재하는 것이고 오히려 우리 경험과 감각의 대상인 개별자들이 a_n으로부터 유출된 것이란 믿음이 관념론이다. 관념론자들은 추상화된 보편개념이나 일반 명제들이 선험적으로 존재하고 다채로운 감각적 대상들은 그 보편의 잔류물이라고 생각한다. 우리의 문명은 상당한 정도로 관념적 이념에 입각해 있다. 우리는 낯선 언어를 배울 때 먼저 문법을 배우고, 새로운 과정을 공부할 때 실습보다는 이론을 먼저 익힌다. 우리는 문법이 선재하고 이론이 선재한다고 생각하기 쉽다. 누구도 수학이 세계에 대한 하나의 언어라는 견지에서 수학공부를 시작하지는 않는다. 수학적 추상과 이론의 세계가 선험적으로 존재한다고 생각한다. 우리는 낯선 구조물에 부딪혔을 때 즉각적으로 그 전체성을 탐구한다. 복잡한 건조물에서 우리는 먼저 그 역학적 요소를 추출하기를 원한다. 고전주의는 이와 같이 우리의 강력한 통일성에의 요구 위에 기초한다.

a_n의 기원과 성격에 관한 관념적 이해에 있어 고전주의는 공유되는 성격을 가진다. 중요한 것은 하나의 관념론만 존재하지는 않는다는 사실이다. 다양한 관념론이 존재한다. 그리스 고전주의는 '실재론적 관념론' 위에 기초하고 르네상스 고전주의는 '합리론적 관념론' 위에 기초한다. 플라톤과 아리스토텔레스는 관념(이데아, 형상)의 '실재'를 전제한

다. 이들에게 사물의 추상적 관념들은 천상 세계 혹은 개별자 가운데 '실재'하는 것이 된다. 경험론은 추상개념을 개별적 사물로부터 추상된 중첩된 감각의 기억의 잔류물로 보면서 그것은 기껏해야 '이름'에 지나지 않는다고 생각하지만 관념론은 관념적 추상이야말로 의미 있는 것이고 감각은 오히려 혼연하고 믿을 수 없다고 생각한다.

그리스 관념론자들의 관념이 어디엔가 실존하는 데 반해 근세 관념론자들의 관념은 우리의 정신 속에 존재한다. 이러한 정신 속에 생득적으로 존재하는 관념을 주장하는 것이 '합리론적 관념론'이다. 그리스적 휴머니즘에서 이성의 의미는 천상에, 혹은 개별자에 존재하는 관념을 우리가 포착할 수 있다는 데에 놓여진다. 그리스적 관념론, 즉 실재론적 관념론에 있어서 이성은 상대적으로 수동적인 것이고 순응적인 것이다. 여기에 반해 합리론적 관념론은 현상 세계의 다양함 속에서 우리 이성은 그 본질을 스스로에 내재한 정신적 역량으로 찾아낼 수 있다는 신념이다. 데카르트는 '사유하는 나'로부터 모든 세계를 유출시킨다. 우리 정신은 우주의 골조를 포착할 수 있는 역량을 갖고 태어난 것이다.

지도와 그 지도가 표상하는 대지를 생각할 수 있다. 대지는 매우 복잡하고 다양하다. 거기에는 산과 내와 샘과 바위 등이 있다. 실재론적 관념론자들은 이를테면 지도가 먼저 실재했고 그 지도로부터 대지가 유출되었다고 생각한다. 지도는 그 자체로서 가장 고귀하고 군더더기 없는 골조이고, 대지는 온갖 잡다한 개별자들로 차 있다. 우리는 마땅히 대지로부터 지도로 눈을 돌려야 하고 그 실재하는 지도를 파악할

수 있어야 한다. 이것이 그리스 관념론자들이 말하는 지혜이다.

합리론적 관념론자들은 대지에 대한 사유와 고찰이 내 마음속에서 지도를 형성시켜준다고 믿는다. 우리가 우리 정신을 명석판명하게 가다듬고 조용히 눈을 감고 대지로부터 어떤 추상적 관념, 즉 그 골조를 파악해 내고자 하는 사색을 하게 되면 지도는 마음속에서 선명하게 떠오르고 그것이 바로 대지의 언어, 곧 지도이다. 데카르트와 과학혁명기의 과학자들은 대지에 대한 그 언어가 곧 수학이라고 믿었다. 우리 정신은 우주를 운행시키는 수학적 법칙을 알아낼 수 있는 선험적 능력을 가지고 있는 것이다. 즉 대지에 대한 지도는 그들에게 있어 우주에 대한 수학적 원리였다.

합리론자들이 관념의 현존을 정신 바깥에서 정신 내부로 옮긴 것이 곧 근세의 시작을 의미한다. 실재론적 관념론과 합리론적 관념론이 고대와 근세의 성격을 가르는 지침이며 동시에 고전고대의 예술과 르네상스 예술을 가르는 기준이 된다. 그리스 예술과 르네상스 예술이 동일하게 수학적이고 논리적인 통일성을 갖지만, 그리스 예술이 어딘가 먼 곳을 지향하는 듯한 완전한 고요와 정지를 실현하고 있는 데 반해 르네상스 예술이 좀 더 친근하고 인간적이고 세속적인 이유는 실재론과 합리론의 두 이념의 차이 때문이다. 합리론은 인간 위에 어떤 권위도 인정하지 않는다. 합리론자들은 수학이 천상에 존재하는 어떤 실존이라기보다는 우리 정신의 종합적 구성력이라고 생각한다. 곧 나는 '사유하는 존재'로부터의 나인 것이다.

모든 합리론이 고전주의로 이르지는 않는다는 사실을 아는 것도

예술사에서 매우 중요하다. 앞에서 언급된 a_n의 성격에 대해 다시 한 번 생각해 보자. a_n은 보편개념일 수도 일반 명제일 수도 있다. 고전주의는 판단보다는 개념에 중심을 놓는다. 그들에게 세계는 정지된 것이며 존재물들의 변화나 운동은 그 존재물들의 불완전성에 대한 증거 이외에 아무것도 아니다. a_n의 작용 양태는 전혀 긍정적인 의미를 지니지 못한다. 어떤 판단이란 것은 결국 개념의 변화나 운동을 가리키는 것이기 때문이다. 이 변화와 운동 법칙의 이해에 대한 자신감이 장차 바로크를 부르게 된다. 이것과 관련해서는 뒤의 "바로크"편에서 자세히 설명될 것이다.

고전적 이념하에서 세계의 본질은 정지이다. 각각의 개념은 스스로를 완벽하게 실현하고 있고 이 배열의 투명도가 곧 우리가 알아야 할 모든 것이다. 아리스토텔레스가 현실태와 가능태를 도입하여 변화와 운동을 설명했다고는 해도 결국 그 개별자가 완벽하다면 순수 현실태여야 하고 거기에 변화와 운동은 없어야 했다. 결국 정지와 고요가 그들이 추구하는 금화이고 변화와 운동은 거기에서 떨어지는 보잘것 없는 잔돈푼이 된다. 이러한 고전적 이념하에서는 궁극적으로 세계의 변화를 바랄 수 없다. 세계는 얼어붙어 있다.

Modern Art;
A metaphysical interpretation I

두 개의 경향

피렌체와 북유럽
Florence & Northern Europe

14세기(미술사적 용어로는 트레첸토Trecento)의 피렌체와 시에나의 예술 그리고 15세기(콰트로첸토Quattrocento)의 알프스 이남과 알프스 이북의 예술은 앞에서도 말한 바대로 같은 양식으로 묶일 수 없다. 시에나의 두치오, 마르티니, 로렌체티의 예술과 피렌체의 지오토의 예술은 다른 양식적 분위기를 띠고 있어 이 두 종류의 예술과 양식과 세계는 다른 것이었음을 보여주고 있다. 물론 피렌체의 모든 예술가가 지오토가 제시한 길을 따라가지는 않는다. 파올로 우첼로나 프라 안젤리코 등은 오히려 현저하게 북유럽적 분위기를 지닌다. 그러나 지오토의 예술과 그 뒤를 이은 도나텔로, 마사치오, 브라만테 등의 예술은 동시대의 유럽 어디에서도 발견되지 않는 새롭고 혁신적인 길을 일관되게 밟아간다. 이러한 피렌체적 예술과 그와는 대비되는 예술이 15세기를 일관하여 알프스를 경계로 보인다.

만약 14세기 초의 지오토를 르네상스 양식의 선구자로 간주한다면 동시대의 시에나 예술가들은 르네상스적이라고 간주할 수 없고, 15

세기의 도나텔로나 마사치오 등의 피렌체 예술가들이 르네상스 전성기high Renaissance를 향하고 있다고 간주한다면 알프스 이북의 로베르 캉팽(Robert Campin, 1375~1444)이나 얀 반 에이크(Jan van Eyck, 1395~1441) 등은 르네상스 전성기를 향하고 있다고 간주할 수 없다.

이 두 계열의 양식적 차이는 너무도 커서 두 양식을 같이 묶어 말할 수 있는 것은 기껏해야 그것들이 동시대의 예술이라는 사실 외에 없다. 우리가 결정해야 하는 것은 어느 쪽이 좀 더 르네상스적, 나아가서는 좀 더 근대적이냐는 사실이고, 그 판단은 어디에 근거하느냐이다. 또한 중요한 것은 '르네상스'가 그 자체로서 어떠한 이념을 의미하고 있는가를 정확히 해야 한다는 사실이다. 만약 피렌체의 예술가들이 르네상스적이라고 한다면, 그리고 북유럽의 예술가들이 르네상스적이지 않다고 한다면 — 여태까지의 예술사는 이 두 양식을 묶어 모두 르네상스라는 하나의 양식으로 불렀지만 — 그들이 어떠한 점에서 그러했는지가 밝혀져야 한다. 모든 문제는 '르네상스'가 의미하는 바의 세계관이 명확히 정의되어야 한다는 사실에 집중되기 때문이다. 혼란과 애매함이 르네상스기의 유럽 예술사에 대한 이해를 어렵게 해왔다. 르네상스는 거기에 대한 수많은 연구에도 불구하고 그 본질에 대해서는 어느 정도의 이해조차 불가능한 사실로 남아 있다.

지오토의 회화는 14세기의 피렌체가 인본주의적 관념론humanistic idealism 혹은 좀 더 친근하게 불리는바 인본주의적 합리주의humanistic rationalism라는, 중세와는 현저하게 다른 세계관을 지향하고 있다는 사실을 보여준다. 만약 플라톤과 아리스토텔레스의 이념이 그리스 시대

에 상당히 영향력 있는 세계관이었고, 아이스킬로스나 소포클레스, 페이디아스(Phidias, BC480~BC430)나 익티노스(Iktinos, in the mid 5th century BC)의 예술양식이 그리스의 주도적인 양식이었다는 일반적인 역사적 견해를 받아들인다면 — 약간의 유보 조건하에서 그렇다고 말할 수 있는바 — 피렌체의 이 새로운 조류는 전적으로 새로운 역사적 사실은 아니다. 인본주의적 관념론의 예는 이미 고대 세계에서 발견된다.

그리스의 인본주의적 관념론은 중세의 종교적 관념론religious idealism으로 교체되게 된다. 성 아우구스티누스, 둔스 스코투스(Duns Scotus, 1266~1308), 에리우게나(Johannes Scotus Eriugena, 810~877), 성 안셀무스 등의 신학이 플라톤의 관념론에 기초한다는 사실에는 이론이 있을 수 없다. 중세의 이러한 완강한 이념은 아리스토텔레스 철학의 도입에 의해 교란되게 된다. 아리스토텔레스의 철학은 좀 더 실증적이었고 경험적이었으며 따라서 변화와 운동에 대한 관심을 상당한 정도로 증대시키는 종류였다. 토마스 아퀴나스가 아리스토텔레스의 철학에 신학의 옷을 입혔을 때 성 안셀무스의 완강하고 극단적인 종교적 관념론은 좀 더 온건하고 인간적인 모습을 띠게 된다. 이것이 중세 붕괴의 시작이었다. 가우닐론(Gaunilon, 11th-century), 로스켈리누스(Roscellinus, 1050~1125), 피에르 아벨라르(Pierre Abélard, 1079~1142), 윌리엄 오컴 등이 유명론에 의해 관념의 실재성을 부정하게 될 때 신학에 있어서 궁극적인 혁명이 일어나게 된다. 기존의 종교적 관념론이 종교적 경험론religious empiricism으로 바뀐 사실은 중세

의 유럽에서 발생한 사상사적으로 가장 커다란 사건이었다. 오컴의 신학은 인식론적 경험론하에서 어떻게 신앙이 가능한가를 보여주게 된다. 그러나 동시에 여기가 바로 모든 역사가들이 혼란을 겪는 장소이기도 하다.

오컴이 불러온 신학상의 혁명이 앞으로 전개될 르네상스의 이념과 유사한 것이라는 가정은 오류이다. 르네상스의 개념 규정에 대한 애매함과 혼란의 시각은 여기이다. 만약 지오토에서 도나텔로와 마사치오를 거치는 예술사상의 새로운 경향이 르네상스 고유의 양식이라고 한다면 오컴의 철학이나 그 철학에서 비롯된 시에나의 예술이나 알프스 이북의 예술은 진정한 의미에서 르네상스적이지 않았다. 피렌체를 제외한 모든 세계는 아직도 과거에 잠겨 있었다. 오컴이 불러온 "현대에의 길Via Moderna"은 르네상스와는 다른 것으로서 그것은 나중에 종교개혁, 매너리즘과 맺어지게 된다.

피렌체가 불러들인 이념은 다시 말하지만 인본주의적 관념론이었다. 피렌체인들의 새로운 세계관이 '재탄생'이라고 불린 것은 그들이 그리스의 인본주의적 관념론을 다시 불러들였다는 사실을 의미한다. 그러나 알프스 이북의 이념은 이와 달랐다. 고딕에 있어 현저한 업적을 이룬 프랑크족들은 그들의 종교적 경험론을 계속 확산시켰고, 또한 그 이념을 다채롭고 화려하게 만들었다. 이것은 윌리엄 오컴에 의해 완성되게 된 유명론적 세계관의 궁극적인 개화를 의미하는 것이지 프랑크족들이 알프스 이남의 르네상스 이념을 새롭게 채택했다는 사

실을 의미하는 것은 아니었다. 그들은 르네상스적이지 않았다. 알프스 이남의 어디에도 진정한 의미에서의 고딕적 건조물이 없는 것처럼 알프스 이북의 어디에도 고유의 르네상스 예술은 없었다. 고딕을 시작으로 프랑크족들은 지중해를 이미 벗어난다.

　　로베르 캉팽이나 얀 반 에이크 등의 예술에도 원근법이 채택되고 있고 그 예술들이 좀 더 세속적인 경향을 보이기 시작한 것은 사실이다. 그러나 이들 회화에서 보이는 이러한 새로운 경향은 지오토나 마사치오의 회화에서처럼 본질적인 것은 아니다. 원근법이나 단일 시점 등의 새로운 경향은 알프스 북부의 회화에서는 매우 어색하고 부자연스럽게 군더더기처럼 그들 작품에 부속할 뿐이다. 알프스 이북의 예술가들은 "개별자만이 존재한다."는 유명론의 금언을 더욱 밀고 나간다. 그들은 개별자들을 회화에 더욱 많이 끌어들이고 더욱 화려하고 섬세하고 세밀하게 묘사한다. 여기에서 중요한 것은 화가 자신이 스스로를 그 많은 개별자 가운데 하나로 간주하고 있다는 사실이다. 자기 자신은 계속해서 '하느님의 도구'이다. 오컴의 철학이 불러온 유명론에 의해 회화의 주제를 이루는 모든 것들이 지상적 위계를 지니지 않게 되었다. 그러나 그들 모두는 신을 의식하고 있고 신의 그늘하에 있었다. 여기에 주체나 자아가 들어설 여지는 없다. 신은 전능하므로 먼저 모든 것을 알지만, 인간은 무능하여 먼저 모든 것을 모른다. "신이 먼저 알았다가 나중에 모를 수는 없다.It is impossible that God first know and God not know afterwards."

　　지오토의 혁명은 이와 상반되는 것이었다. 알프스 이북의 화가들

이 알프스 이남이 이룬 업적을 의식했고 그래서 원근법이나 단축법등의 새로운 회화 기법을 채용하고 있다고는 하나 이러한 새로운 기법은 그들의 작품에 실제로 채용되었을 때 그들 회화의 기본적인 세계관과는 어울리지 않는 이상한 부조화를 보이게 된다. 이것은 마치 '모든 것이 등거리에 있다'는 니콜라우스 쿠사누스의 원칙에 억지로 원근법을 강요하고 있는 것처럼 보인다. 알프스 이남의 기하학적 공간은 그들에게 맞지 않는 옷이었다. 그러나 지오토나 마사치오에게 있어서는 원근법과 단일 시점이 그들 작업의 전제조건이었다. 원근법적으로 보이는 세계가 그들이 실제로 보는 세계였다. 그들은 애초부터 원근법적으로 사물을 보고 단일 시점을 채택하고 있다. 이제 자아와 주체, 그리고 합리주의적인 이념이 중세와의 완전한 결별을 하고 있다. 르네상스가 혁명적인 것은 먼저 그들의 인본주의가 신앙을 벗어나게 했다는 사실에 있다. 인본주의는 인간의 이성이 세계를 파악하고 종합할 수 있다는 신념에 기초한다. '나'는 나의 이성으로써 세계를 단일하고 포괄적인 대상으로 파악한다. 세계에는 합리적 질서가 있으며 내게는 그에 대응하는 이성이 있다.

피렌체인들은 극단적인 인본주의로 중세를 벗어나게 된다. 그들은 봉건 영주에 예속된 운명을 거부했다. 주어진 운명을 받아들이기보다는 스스로의 힘으로 자유를 얻어내고 독립을 유지하며 계속된 번영을 보장받기 위해 공화제적 이념이 필요했다. 스스로의 판단과 의지에 대한 신념이 있어야 했던 피렌체인들은 모든 혁명기의 국가가 그러했듯이 새로운 인간적 이상주의를 그들의 이념으로 채택했다.

알프스 이북의 예술은 물론 오컴의 유명론에 의해 지상 세계에 대해 현저하게 증대된 관심을 기울이고 감각적 아름다움에 대해 긍정적 미소를 보낸다. 이것이 소위 고딕 자연주의이다. 다채로움과 화려함이 신앙과 배치되는 것은 아니다. 단지 감각적 무미건조함을 지침으로 해야 하는 다른 하나의 신앙이 있을 뿐이다. 알프스 이북은 이러한 다채로운 자연주의에도 불구하고 거기에 기하학적 통일성을 부여하지 않았다. 기하학은 인간 지성의 우월권을 말하기 때문이다. 그러나 알프스 이북의 화가들은 그들의 철학자들이 그들의 새롭고 치밀하고 화려한 논리에도 불구하고 종교적이었던 것과 마찬가지로 종교적이었다. 오직 피렌체인들만이 두터운 종교적 장막을 걷어내고 스스로의 이성과 거기에서 비롯된 시각으로 세계를 새롭게 바라보기 시작했다.

만약 근세를 "증대된 자의식을 지닌 자아가 세계를 절대기하학적으로 파악하는 이념에 의해 지배되는 세계"로 규정한다면 — 달리 규정할 수도 없는바 — 근세의 시작은 피렌체인들에 의해서라는 사실에는 의문의 여지가 없다. 관념론이 그 자체로 보수적이 아닌 것처럼 경험론 역시도 그 자체로 진보적이지 않다. 단지 보수적인 관념론이 있을 뿐이고 진보적인 경험론이 있을 뿐이다. 중세 말의 경험론은 근세초의 관념론에 비해 종교적이었다는 점에 있어 보수적이다. 그리고 피렌체인들의 관념론은 인본주의적이었다는 점에 있어 고딕의 경험론에 비해 진보적이었다. 물론 14세기의 피렌체가 현재 우리가 이해하고 있는 바의 근세가 아니었다는 사실에는 의문의 여지가 없다. 그들은 상당한 정도로 중세적 관습에 젖어 있었던 사람들이었고 아직도 신앙심

을 가진 사람들이었다. 그러나 이러한 관습과 종교의 외피 안에서 바야흐로 새로운 세계가 움트고 있었다.

유럽은 이제 피렌체인들이 제시한 길을 따라가게 된다. 피렌체인들의 인본주의적 합리주의는 먼저 로마를 물들이고 다음으로 알프스 이북으로 넘어가게 된다. 이 새로운 조류는 프랑크족들에 의해 힘찬 생명력을 부여받는다. 북유럽인들이 여기에 창조적으로 대응하여 데카르트의 철학을 배출하기까지에는 1백 년의 세월이 필요했다. 과학혁명과 그 인식론적 배경인 인본주의적 경험론humanistic empiricism이 대두할 때, 그리고 거기에 따라 바로크 예술이 그들의 세계를 묘사할 때 근세는 완성되게 된다.

결국 인간과 종교를 한편으로, 관념론과 경험론을 다른 한편으로 하는 조합이 시대를 설명한다. 그리스 시대가 그 상층계급의 이념에 있어 인본주의적 관념론의 지배를 받았다면, 중세 초기와 중기는 종교적 관념론의 지배를 받았고, 중세 말은 종교적 경험론의 지배를 받았다. 근세의 개시는 재탄생된 인본주의적 관념론에 의하고 이것은 과학혁명과 영국 경험론자들의 인본주의적 경험론에 의해 대체되며 여기에서 근세는 절정에 이른다. 그러나 이 인본주의적 경험론은 조지 버클리(George Berkeley, 1685~1753)와 데이비드 흄의 공격에 의해 곧 와해되고 그 이후에는 상실과 해체의 현대로 이행하게 된다. 우리 시대는 이미 없고pas déjà 아직 없는pas encore 시대에 처해 있다.

역사가들과 예술사가들이 혼란과 애매함 속에 빠진 이유는 진보적인 신앙과 보수적이고 고전적인 인본주의가 알프스를 경계로 공

존했기 때문이다. 그러나 시대적 공존이나 지역적 공존이 동일한 세계관이나 동일한 양식을 보증하지는 않는다. 이것은 고딕과 토미즘 Thomism의 공존이 동일한 세계관을 보증하지 않았던 것과 마찬가지이다. 모든 인본주의는 궁극적으로는 인식론적 경험론으로 이르게 된다. 인식 그 자체가 순수하게 인간에게 부여된 것으로 간주되었을 때 그 인식은 곧 필연성과 보편성을 잃게 된다. 선험적으로 존재하는 보편관념은 신앙의 세계에서 붕괴하듯이 인간의 세계에서도 붕괴한다. 근검의 원칙the doctrine of parsimony은 신앙의 세계에 있어 유효한 것처럼 인간 세계에 있어서도 유효하기 때문이다. 결국 인본주의는 경험론과 결합하게 된다.

아직 근세를 벗어나지 못한 시대착오적인 역사가들은 근세인의 눈으로 르네상스와 북유럽을 바라보며 르네상스에서 진보적 요소만을 보고 북유럽에서 보수적인 요소만을 보게 된다. 반면에 현대의 눈으로 과거를 바라보는 역사가들은 르네상스의 관념론에서 보수적이고 반동적인 요소를 보고 북유럽의 회화에서 오히려 진보적인 요소를 발견한다. 현대의 회화가 원근법과 단일 시점 모두를 포기한 것, 심지어는 입체조차도 포기하고 대상들을 개별적인 집합으로 바라보는 것 등은 중세 회화의 세계관과 매우 비슷한 세계관을 현대도 가지고 있다는 것을 의미한다. 사실주의와 인상주의에 익숙해 있는 사람들에게 14세기와 15세기의 북유럽 회화는 그렇게 낯선 것이 아니다. 고딕 세계는 권력을 신에게 위임함에 의해, 현대는 권력을 스스로 포기함에 의해 세계에 대한 종합적 구성, 다시 말하면 원근법적이고 입체적인 단일 시점

을 포기하게 된다. 결국 현대는 다시 찾아온 중세이다.

진보적 신앙(종교적 경험론)과 보수적 인본주의(인본주의적 관념론)는 비슷한 것도 아니고 동일한 것은 더욱 아니다. 그 둘은 전적으로 상이한 세계, 다시 말하면 신의 세계와 인간의 세계에 각각 속해 있다. 그러므로 이 두 세계를 함께 묶어 르네상스 예술이라고 말하는 것은 커다란 오류이다. 르네상스는 알프스 이남, 그중에서 독특하게 피렌체의 성취라고 보아야 한다. 알프스 이북의 예술이 아무리 세련되고 화사하고 다채롭고 세밀하다 해도 어쩌면 바로 그 복잡함과 다채로움과 부분적 정교함에 의해 오히려 중세예술인 것이다. 이것은 간결하고 단일하고 전체적인 지오토의 회화가 그 간소함에 의해 오히려 새로운 시대의 예술이라는 사실과 같은 것을 말한다.

고전주의 예술가들
Classicism Artists

역사의 진행은 단일한 선을 따라가지는 않는다. 그것은 때때로 머뭇거리기도 하고 잠깐 뒤돌아가기도 하고 심지어는 한참 동안 잠들기도 한다. 피렌체의 고전주의는 지오토가 스크로베니 예배당에 〈애도Lamentation〉를 불현듯 그려 넣음에 의해 시작된다. 지오토의 이 작품은 단지 르네상스 고전주의의 시작을 알리는 역할을 하지만은 않는다. 이 작품은 하나의 예술작품으로서 매우 높은 완성도를 보인다. 고딕 성당 특유의 성취이며 또한 건축사상 가장 난도 높은 것으로 알려진 교차궁륭cross vault, ribbed vault이 상대적으로 그 적용이 용이한 직사각형 베이bay에서보다 샌드니 성당의 마름모꼴 베이에서 먼저 시작되었다는 사실이 매우 경이로운 것처럼 르네상스를 알리는 지오토의 작품이 동시에 매우 완결된 작품이라는 사실이 놀랍다.

오른쪽에서 왼쪽으로 낮아지는 바위는 바로 예수에게로 이르며 전면과 좌우의 인물들이 모두 예수를 향함에 의해 단일 시점single

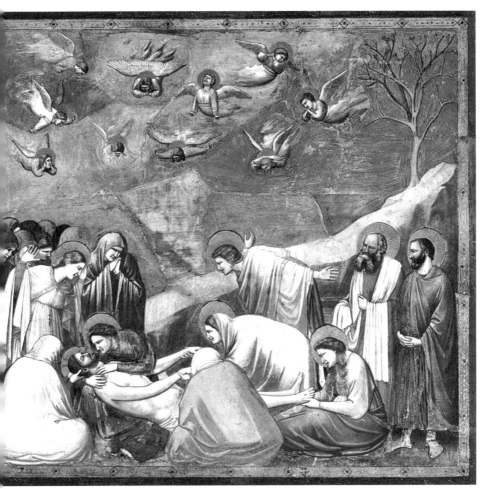

▲ 지오토, [애도], 1304~1306년

viewpoint과 환각적 효과를 동시에 얻어낸다. 특히 감상자를 향해 등을 돌린 두 명의 애도자의 묘사는 지오토가 고딕과 비잔틴의 전통을 완전히 극복했다는 것을 보인다. 고딕과 비잔틴에서 감상자에게 등을 돌린 — 심지어는 옆면을 보이는 — 사람을 찾을 수는 없다. 그러나 이 작품을 걸작으로 만드는 데에는 이러한 기술상의 성취 이상의 것이 있다. 인물들의 표정은 보다 극적이며, 또한 그들의 몸은 두께감 있는 모델링

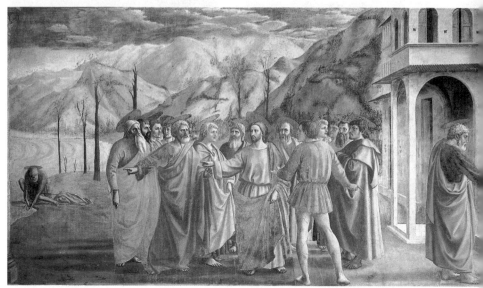

▲ 마사치오, [성전세], 1426년

에 의해 중량감을 가진다. 고딕 예술과 비잔틴 예술에는 이러한 두께감이 없다. 거기에는 단지 전면을 향하는 얇은 표면만이 있을 뿐이다.

이러한 효과에 의해 지오토는 소위 말하는 박진감을 얻는다. 여기에서 말하는 "박진감verisimilitude"은 물론 르네상스의 성취가 인본주의적 고전주의이며 당시의 그것이 근대로의 진행을 알리는 작품이라는 의미이다. 절대적인 의미에서의 "박진감"이란 없다. 근대 말과 현대는 오히려 지오토의 회화에서 인위적인 부자연스러움을 볼 것이다. 지오토가 이룩한 환각주의는 단지 근대를 불러들였다는 점에서 매우 진보적인 혁명을 이루었을 뿐이다.

지오토 이래 100여 년간 그의 회화상의 업적이 누구에 의해서도 계승되지 않은 것은 신비로운 의문이다. 물론 브루넬레스키, 기베르

티, 도나텔로 등의 조각가들은 르네상스로의 진행을 보여주는 작품들을 창조해 낸다. 그러나 조각에 있어서의 환각주의는 상대적으로 용이한 과제이다. 조각 자체가 입체적이기 때문이다. 물론 조각에 있어서도 환각주의가 당연한 것은 아니다. 이집트나 고딕의 환조와 부조 모두 정면성의 원리에 입각한다. 그렇다 해도 조각에 있어서의 환각적 기법의 도입은 상대적으로 용이하다.

지오토의 업적은 마사치오에 의해 계승된다. 엄밀하게 말하면 마사치오 이후의 예술가들은 거의 전적으로 — 지오토의 양식에서 직접 배운 사람은 없는바 — 마사치오가 이룩한 업적의 길을 따라간다. 그는 〈성전세The Tribute Money〉와 산타마리아노벨라 성당의 〈삼위일체Trinity〉의 두 작품에 의해 장차 르네상스 회화가 이룩해 나갈 성취의 대부분을 이미 구현한다. 먼저 〈성전세〉에는 소실점vanishing point이 처음으로 나타나게 되며 대기원근법 역시도 처음으로 나타나게 된다. 물론 지오토의 〈애도〉에서도 예수로 향하는 어떤 기하학적 계산이 있었다고 해도 그것은 소실점이 아니라 오히려 사건의 중심으로서이다. 그러나 마사치오는 소실점을 설정하고는 그것에 이르는 기하학적 선을 고려하여 인물들을 배치한다. 물론 이 그림에서 왼쪽의 물고기의 입에서 금화를 꺼내는 베드로와 오른쪽의 세리에게 금화를 건네주는 베드로는 이 작품이 지니는 고전주의적 업적과는 관계없다. 이것은 물론 고대 로마와 고딕 양식의 연속서술continuous narrative 기법이다. 마사치오는 아마도 그림의 발주자로부터 거기에서 마사치오 특유의 회

화적 요소 이상으로 예수의 생애와 관련한 설화적 요소를 원했을 것이다. 마사치오는 이러한 요구를 예수가 "호수에 낚시를 던져 먼저 올라오는 고기를 잡으라."는 말을 하는 순간을 전체 회화로 설정하고 나머지 두 장면을 단지 설화로만 — 회화적 요소 없이 — 부가하는 데 그친다.

이 그림의 또 하나의 기념비적 요소는 오른쪽 건물의 프리즈의 묘사가 계산된 단축법foreshortening을 따르고 있다는 사실이다. 전면으로 드러나는 프리즈의 길이는 소실점을 따라가는 프리즈의 길이보다 훨씬 길다. 마사치오는 원근법의 완성을 위해 단축법이 얼마나 필수적인 것인지, 또한 그것이 얼마나 효과적인지를 잘 포착하고 있다. 그의 〈삼위일체〉가 단축법을 가장 극적으로 사용한 예라고 해도 그것은 상당히 의식적으로 계산된 것이라는 느낌을 준다. 마치 마사치오는 단축법의 한 교과서로 이 프레스코화를 그린 것 같다. 그러나 〈성전세〉의 단축법은 회화의 단지 일부분으로서 자연스럽게 전체 정경에 녹아들면서 원근법의 효과를 높여준다.

안드레아 만테냐Andrea Mantegna에 이르러 르네상스 고전주의는 소묘의 확고함과 환각적 효과의 절정을 보게 된다. 그는 회화에 조각을 끌어들인다. 그는 조각이 주는 효과를 위해 마사치오가 구현한 채색의 미묘함을 포기한다. 따라서 그의 회화는 매우 견고하고 강철 같은 팽팽함과 대리석 같은 골조로 이루어진다. 그는 물론 원근법을 채용한다. 그러나 그에게 원근법은 이차적인 문제에 지나지 않는다. 그

▲ 마사치오, [삼위일체], 1425~1428년

▲ 만테냐, [정원의 고뇌], 1459년

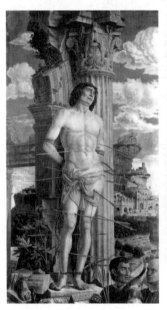

▲ 만테냐,
[성 세바스티아노의 순교],
1480년

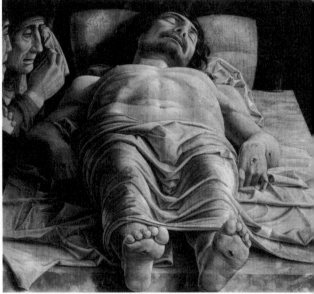

▲ 만테냐, [죽은 예수에의 비탄], 1490년

가 원한 것은 선명한 삼차원의 형상form이었다. 이러한 그의 시도는 어떤 점에서는 그의 회화로 하여금 상당한 정도로 박진감을 잃게 만든다. 예를 들어, 런던 국립 박물관National Gallery에 소장되어 있는 〈정원의 고뇌the Agony in the Garden〉는 파올로 우첼로의 양식과 매우 흡사한바 우첼로의 회화가 가진 한계를 공유한다. 만테냐는 이 회화에서 치밀한 원근법을 사용하지만 대기원근법을 전혀 채용하고 있지 않다. 만테냐는 조각을 회화에 끌어들이는 가운데 회화를 향하는 시지각은 훨씬 먼 곳을 향하고 있다는 사실을 무시한다. 그는 대상의 거리와 상관없이 거기에 선명하고 날카로운 소묘적 대상만을 배열한다. 그러나 그는 주로 전경만이 묘사의 대상일 때에는 너무도 박진적이어서 심지어는 소름끼치는 느낌을 준다. 그의 〈성 세바스티아노의 순교〉나 〈죽은 예수에의 비탄〉 등의 작품은 사실상 과장된 박진성이라고 할 만한, 실제보다 더 실제적인realer than real 분위기를 연출한다. 특히 그의 〈죽은 예수에의 비탄〉은 예수 발치의 매우 가까운 거리에서의 시점을 설정하고 극단적인 단축법을 사용하여 소묘적 환각주의를 성취한다.

베로키오(Andrea del Verrocchio, 1435~1488)는 르네상스 화가이면서 동시에 고딕적 전통을 수용한 화가이다. 〈세례 요한, 도나투스와 함께 있는 마돈나Madonna with Sts John the Baptist and Donatus〉는 그의 대표작 중 하나인바, 북유럽의 얀 반 에이크의 회화를 연상시킨다. 물론 이 작품이 그 자연스러움과 부드러움, 단축법의 적절한 사용 등에 의해 다분히 르네상스적이라 해도 동시대의 만테냐, 그리고 그

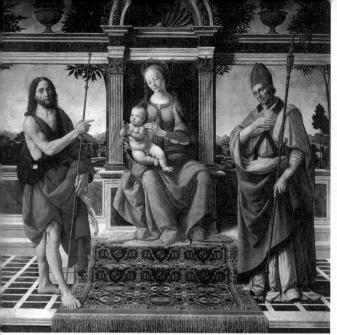

▲ 베로키오, [세례 요한, 도나투스와 함께 있는 마돈나], 1475~1483년 ▲ 베로키오, [성 제롬], 1465년

의 조수였던 레오나르도 다 빈치의 회화에 비하면 아직도 충분히 인본
주의적이지 않다. 어떤 의미에서는 그는 진보적인 르네상스 화가는 아
니었다. 특히 그의 〈성 제롬St. Jerome〉에서 보이는 노골적이고 표현적
인 묘사는 앞으로 다가올 새로운 표현주의를 드러내는 것이 아니라 고
딕사실주의에 지체해 있다는 사실을 보인다. 그러나 그의 이러한 경향
을 가장 잘 드러내는 작품은 베네치아의 거대한 기마상 〈바르톨로메오
콜레오니Bartolomeo Colleoni〉이다. 이 기마상의 역동성은 파도바의 용
병대장 〈가타멜라타Gattamelata〉의 기마상과 종종 비교된다. 도나텔로
의 〈가타멜라타〉가 지닌 고요함과 초연함에 비해 베로키오의 기마상
은 역동적이고 힘차고 박진적이다. 도나텔로의 기마상이 마치 전투와
죽음, 평화와 삶에 대해 관조적인 태도를 지니며 언제고 단호하게 운
명을 받아들일 준비가 된 사람인 데 반해 ― 즉 전장을 조망하는 듯한

▲ 도나텔로, [가타멜라타], 1447~1450년

▲ 베로키오, [바르톨로메오 콜레오니],
1481~1495년

데 반해 — 베로키오의 기마상은 전장의 한가운데 있으면서 사나이다운 기개로 전투를 직접 지휘하는 장군이다. 이러한 역동성은 물론 앞으로 다가올 바로크의 역동성과는 다르다. 바로크의 역동성은 전체 장면 가운데에 인물들이 어떤 사건에 휘말려 있다는 느낌을 준다면 베로키오의 이 작품은 확실히 작품 자체를 싸고도는 사실적 동작에 기초하고 있다. 이러한 분위기는 샤르트르 성당의 문설주 부조들의 분위기와 흡사하다. 거기에도 매우 사실적이고 동적인(하늘을 향하는) 인물들이 있다.

필리포 리피(Fra Filippo Lippi, 1406~1469)와 보티첼리(Sandro Botticelli, 1445~1510) 역시 진보적이기만 한 예술가들은 아니었다. 르네상스의 본질은 지오토, 브루넬레스키, 기베르티, 도나텔로, 마사치

오, 만테냐, 페루지노, 레오나르도 다 빈치, 초중기의 미켈란젤로, 라파엘로 등으로 이어진다. 르네상스의 본질은 말해진 바대로 인본주의적 실재론이며, 이것은 회화에 있어서는 선 원근법, 대기원근법, 세속주의, 객관적 공간의 전제 등을 통해 실현된다. 여기에서 중요한 것은 인물 혹은 사건을 위한 공간의 설정이 아니라 작품의 전제조건으로서의 객관적 공간의 설정이다. 화가는 어떤 인물, 혹은 어떤 사건을 묘사하고자 할 때 그것이 채울 공간을 미리 생각한다. 그러고는 계산된 공간에 대상을 채워 넣는다. 이것이 전형적인 르네상스의 업적이다. 리피와 보티첼리 역시 원근법과 단축법의 사용에 있어 완벽하다. 그러나 대기원근법의 철저한 무시, 인물과 사건들의 병렬, 때때로의 단일 시점의 배제 등은 그들이 르네상스의 업적에 충분히 능란하다 해도 여전히 고딕적 전통을 배제하고 있지는 않다는 사실을 보여준다. 이 두 화가의 인물들은 중량감을 결하고 있고 또한 부유하는 듯한 느낌을 준다. 이 두 화가의 이러한 특징이 그들 작품에 우아함 — 리피의 마돈나와 보티첼리의 비너스의 탄생에서 보여지는 — 을 더한다 해도 페루지노와 레오나르도 다 빈치의 작품이 지니는 고요함과 고귀함을 결여한이유는 공간과 대상의 관계에 대한 개념이 그들과는 다르기 때문이다.

리피의 〈아기 예수와 두 천사와 함께 있는 마돈나Madonna with the Child and two Angels〉에서의 배경은 공간적 요소의 필요 불가결함을 나타내기보다는 오히려 아름다운 마돈나에 대한 묘사에 있어 간신히 부가되는 장식적 요소에 지나지 않는다. 어떤 의미로는 그것은 진

필리포 리피, [아기 예수와 두 천사와 함께 있는 마돈나], 1465년

◀ 보티첼리,
[신비스러운 탄생],
1500년

◀ 보티첼리,
[8번째 지옥에 들어서는
단테와 베르길리우스],
1480년

정한 배경조차 되지 못한다. 리피는 공간을 설정하고 작품에 착수하기보다는 먼저 마돈나를 그리고 배경을 더했을 뿐이다. 물론 그렇다고 해서 이 작품이 지니는 아름다움이 손상되지는 않는다. 그러나 이것이 르네상스 예술이 지향하는 바의 환각적 요소를 결하고 있다는 것은 사실이다. 심지어는 이 작품에는 인물의 중량감도 없다. 인물의 모델링의 무게가 없을 때에는 거기에서 진지함과 지적 요소가 결여되는 한편 감각적이고 바삭거리는 아름다움을 얻게 된다. 우리는 리피와 보티첼리의 작품에서 인간적 아름다움과 세속적 친근감, 그리고 여성적 섬세함을 보게 된다.

보티첼리의 말년의 작품은 특히 그의 세속적 회화에 대한 환멸과 동시에 종교적 공포를 보여주고 있다는 점에서 미켈란젤로의 만년의 회화의 전개와 비슷하다. 그의 〈신비스러운 탄생the Mystical Nativity〉과 〈8번째 지옥에 들어서는 단테와 베르길리우스Dante and Virgile entering the 8th circle of Hell〉라는 작품은 보티첼리가 고딕적 세계로 들어가고 있는 것을 보인다. 천 년간의 중세는 단지 몇십 년 전에 시작된 르네상스에 아직도 강력한 영향력을 끼치고 있었다.

아마도 르네상스 이념을 정확히 실현하면서도 우아하고 깊이 있는, 그러면서도 간소한 아름다움을 실현한 작가는 페루지노일 것이다. 그의 〈천국의 열쇠를 건네받는 베드로Delivery of the keys〉는 이를테면 르네상스 이념의 교과서라 할 만하다. 이 회화는 정교한 원근법과 중량

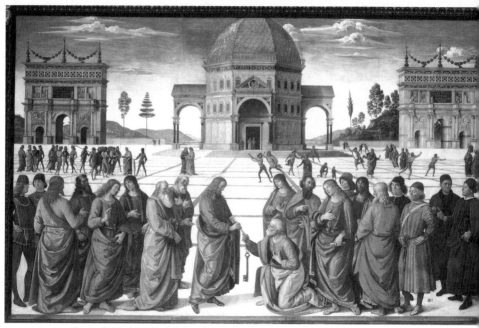

▲ 페루지노, [천국의 열쇠를 건네받는 베드로], 1481~1482년

감 있는 인물들 그리고 모든 것이 영원 속에 고정된 듯한 느낌에 의해 특징지어진다. 페루지노는 공간의 설정에 있어 전경에서부터 바티칸 바실리카에 이르는 공간을 비워 놓음에 의해 오히려 수학적 공간을 더 확고히 한다. 감상자의 시각은 전면에서 거침없이 소실점으로 향하며 바닥의 타일 역시 거기에 맞추어진 단축법에 따라 공간감을 극대화한다. 물론 이 그림의 가치는 이념의 실현에만 있지는 않다. 인물들의 자세와 표정은 매우 자연스럽고 채색은 아름다우며 윤곽선은 선명하다.

페루지노의 〈세례 요한과 성 세바스티아노 사이의 마돈나Madonna with Child Enthroned between Saints John the Baptist and Sebastian〉는 그의 또 하나의 걸작이다. 이 그림은 그러나 위의 그림과 같은 르네상스 이념의 기하학적 측면의 구현에 의해서가 아니라 그 이념에 입각

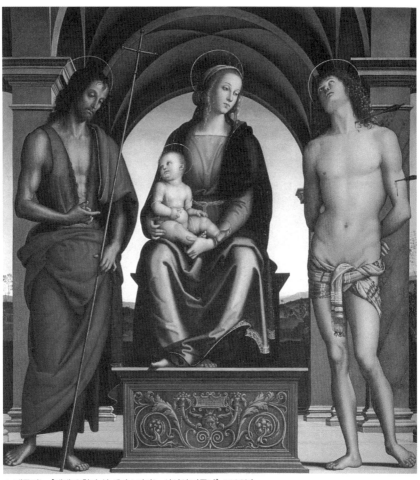

▲ 페루지노, [세례 요한과 성 세바스티아노 사이의 마돈나], 1493년

▶
성모의 얼굴
부분 확대

▲ 페루지노, [성 지롤라모와 성 마리아 막달레나의 피에타], 1472년

했을 때에 극적인 아름다움이 어떻게 가능한가를 보임에 의해 걸작이
다. 여기에는 어떤 종류의 경련적이거나 표현적인 요소가 없다. 이 네
명의 인물들은 과거부터 그대로 있었으며 미래에도 그대로 있을 것 같
은 느낌을 준다. 화살을 맞으며 순교를 당하고 있는 성 세바스티아노
조차도 고통을 전혀 느끼지 않는 듯이 조용하고 균형 잡힌 콘트라포스
토contrapposto 가운데 자기를 받아들일 하늘을 바라볼 뿐이다. 전자의
작품의 아름다움은 성모의 얼굴에서 정점을 이룬다. 이러한 정도의 고
귀하고 조용하고 섬세한 아름다움은 레오나르도 다 빈치의 〈동굴의 성
모〉의 성모의 모습에서나 다시 찾아볼 수 있을 정도이다. 페루지노의

▲ 마티아스 그뤼네발트, [이젠하임 제단화], 1515년

예술이 단지 르네상스의 이념만을 구현했기 때문에 위대하지는 않다.

그가 위의 두 그림을 그리는 가운데 〈성 지롤라모와 성 마리아 막달레나의 피에타〉와 같은 고딕 회화를 그렸다는 사실은 매우 놀랍다. 이 회화는 북독일의 화가 마티아스 그뤼네발트(Matthias Grünewald, 1470~1528)의 피에타를 연상시키는 완연히 고딕적인 분위기의 회화이다. 르네상스 시기를 같이 살아간 화가들이 각각 고딕적이거나 고전적 회화에 전념한 가운데 페루지노는 그 암담하고 표현적이고 그로테스크한 분위기의 고딕사실주의를 동시에 그려 낸다. 전성기 르네상스 the High Renaissance로 다가가는 와중에도 신에의 경외는 사라지지 않

고 있었다.

전형적인 르네상스 — 계속해서 세련되어 가고 있는 고딕사실주의가 아닌 — 의 기술적이고 이념적인 성취에 심미적 가치가 결합되어 르네상스 고전주의가 장엄하게 전개된다. 이러한 전성기는 레오나르도 다 빈치가 본격적인 성숙을 보여주는 1490년부터 라파엘로의 때 이른 죽음을 보게 되는 1520년까지의 30여 년에 걸쳐진다. 고전주의가 항상 그러하듯 그 기간은 매우 짧았다. 르네상스 고전주의는 힘겹게 정상에 올랐지만 머무르지도 않은 채로 순식간에 매너리즘에 자리를 양보하게 된다.

레오나르도의 천재성은 말할 필요조차 없다. 그러나 그의 사후 이래 현재까지 화가로서의 그의 천재성만이 매우 가치 있는 것으로 간주되고 있을 뿐이다. 고전주의 시대의 이상적인 인간은 전인적universal인 것이지만 그것은 결국 개인적인 문제이다. 그의 그칠 줄 모르는 정열의 분출도 결국 예술가에 이르러 정점에 이를 뿐이다. 누구나 가진 것은 당연하게 여기고 가지지 않은 것을 원한다. 그러나 레오나르도가 진정으로 가졌던 것은 그의 예술가로서의 천재성이었다.

레오나르도의 화가로서의 천재성은 그가 르네상스가 이룩한 모든 기법을 사용하는 데 능란했으며 동시에 박진성과 인간다움을 그의 작품 가운데에서 창조했고, 그것들을 더할 나위 없는 부드러움과 정묘함으로 표현해냈다는 사실에 있다. 그는 만테냐나 페루지노의 고요함과 정교함에 보태 그 고유의 분위기와 인간성에 대해 우리가 "아름답다"

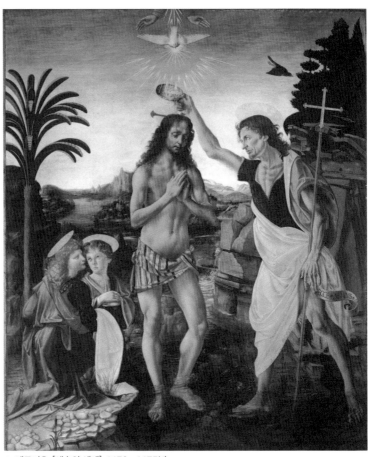

▲ 베로키오, [예수의 세례], 1472~1475년

▶
두 명의 천사
부분 확대

는 표현 이외에는 무엇으로도 말할 수 없는 작품들을 창조했다. 그가 전 시대의 화가들과 어떻게 다른가는 베로키오의 조수로서 그가 그린 〈예수의 세례the Baptism of Christ〉의 두 명의 천사만 보아도 이미 드러난다. 베로키오의 모든 작품이 그렇듯이 이 작품 역시도 예수와 세례 요한과 그의 뒤편의 바위들은 어딘가 상투적이고 박진적이지 않다. 이만큼은 베로키오의 솜씨이다. 그러나 예수의 오른편의 두 명의 천사와 그림의 전체 원경을 이루는 물과 산은 레오나르도의 작업으로 알려져 있다. 이러한 배경의 표현은 〈동굴의 성모〉와 〈모나리자〉에서 다시 쓰인다. 베로키오의 솜씨와 레오나르도의 솜씨의 비교는 전통과 혁신의 비교일 뿐만 아니라 대단한 화가와 진정한 천재의 비교이다. 천사들의 청록색lapis lazuli 옷은 매우 풍부하고 자연스럽게 흘러내리면서 풍부한 양감을 주고 있고 이미 상당 수준의 키아로스쿠로가 도입되고 있다. 또한 위를 올려다보고 있는 천사의 얼굴은 화사하고 정감 어린 독특한 아름다움을 보여준다. 레오나르도는 선적linear 정확성을 구사하는 데 있어 아마도 누구보다 탁월했다. 그러나 예술은 기술적 정교성의 문제가 아니다. 예술은 영감과 숨결인바 이 점에 있어 레오나르도는 천재였다.

레오나르도의 〈동굴의 성모Virgin of the Rocks〉는 그의 천재성을 본격적으로 드러내는 최초의 대작이다. 여기에서 그는 최초로 스푸마토sfumato 기법을 사용한다. 성모와 천사의 눈매와 입매는 확실히 덜 소묘적이다. 그 부분은 명암의 점진성gradation에 의해 애매하게 표현

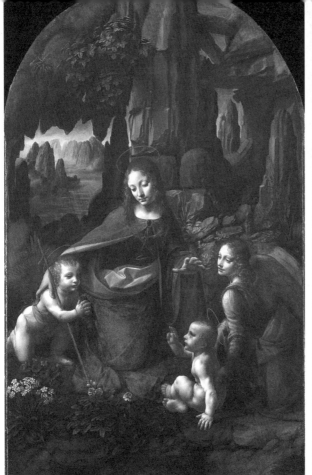

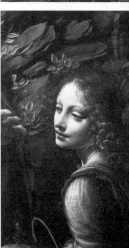

▲ 레오나르도 다 빈치, [동굴의 성모], 1495_1508년

▲ 성모와 천사
　얼굴 부분 확대

되어 있으며 따라서 인물에 생동감과 박진성을 부여한다. 여기에서의
예수를 내려다보고 있는 성모의 표정에는 모성적 애정이 초연하게 표
현되고 있다. 사랑스러운 아들은 인류의 죄를 대속하여 죽게 될 운명
이었다. 이 아름다운 모습은 충격과 연민을 동시에 준다.

　　비슷한 시기에 그려진 〈최후의 만찬the Last Supper〉은 석고 벽에
유화의 시도 때문에 상당한 손상을 입고 복원을 되풀이하였지만, 그

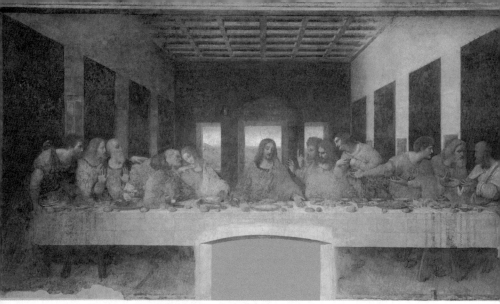

▲ 레오나르도 다 빈치, [최후의 만찬], 1498년

그림이 당시의 사람들에게 어떠한 충격을 주었는가는 지금의 상태에서 보아도 충분히 알 수 있다. 이 그림은 원근법과 단축법이 어떤 효과를 주는가에 대한 교과서와 같다. 물론 마사치오나 페루지노 역시도 교과서적인 원근법을 구사한다. 그러나 이 작품처럼 치밀한 계산과 시각적 효과를 불러오는 작품은 없다. 감상자의 시선은 예수와 열두 제자 누구에게 향하든 가운데 창문 밖으로 이끄는 소실점을 의식하게 된다. 이러한 효과는 그 그림이 벽면 전체를 차지함으로 그림에 참견하는 어떤 요소도 배제하고 있다는 사실에 의해 더욱 강화된다. 그러나 이 그림의 참된 심미적 요소는 역시 인물들의 묘사에 있어 보여주는 레오나르도 특유의 생생함과 깊이와 박진성에 있다. "이 중에 나의 배신자가 있다"고 말하는 예수의 표정에는 자기포기와 인간의 덧없는 성실성에 대한 초연함과 동정이 있고 그의 오른쪽에 그려진 요한은 예수의 말이 무엇을 의미하는가를 듣고 있으며, 유다의 표정은 '그것을 어

떻게 알았을까?' 하는 놀라움을 담고 있다. 여기에 열세 명은 각기 다른 자세와 표정으로 묘사되어 이 사건이 단지 성경에 나오는 상투적인 이야기가 아니라 방금 일어난 실제 사건인 양 표현되고 있다. 지오토에서 시작된 르네상스는 레오나르도에 이르러 박진성이라는 측면에서의 완성을 보여주고 있다.

레오나르도의 최후의 걸작은 〈모나리자〉와 〈성 안나와 함께 있는 성 모자〉이다. 〈모나리자〉는 레오나르도의 모든 성취를 한꺼번에 보여준다. 키아로스쿠로, 스푸마토, 배경의 고유한 처리 등. 우리는 스냅 사진을 보고는 그 사진 속의 인물이 우리가 평소에 알고 지내는 인물과는 매우 낯선 차이를 지닌다는 사실에 의아해한다. 사진은 인물 표정의 하나의 순간을 기록한다. 그러나 우리와 함께한 그 사람은 순간에 의해 우리에게 알려진 사람이 아니다. 그는 다채로운 표정과 동작 속에서 우리에게 친근한 사람이다. 우리는 매 순간의 종합으로서 그 사람을 알고 있다. 사진은 그 사람의 다채로움을 잡아내지 못한다. 더구나 그 사람에 대한 우리의 마음까지 잡아내지는 못한다.

아마도 레오나르도는 전 시대의 만테냐나 베로키오의 회화에서 우리가 사진을 볼 때에 느끼는 경직성을 보았을 것이고 생생함을 회화적으로 어떻게 표현해야 하는가를 고심했던 것 같다. 레오나르도는 이미 그의 도제 시절의 회화 — 예수의 세례에서의 그 천사들 — 에서 그의 이러한 기법을 보여준다. 이 기법이 인물에 적용되었을 때 스푸마토이고 흐르는 빛에 의해 전체 화폭에 표현되었을 때 키아로스쿠로이다. 이것들은 모두 명암의 점진성gradation에 의해 표현된다.

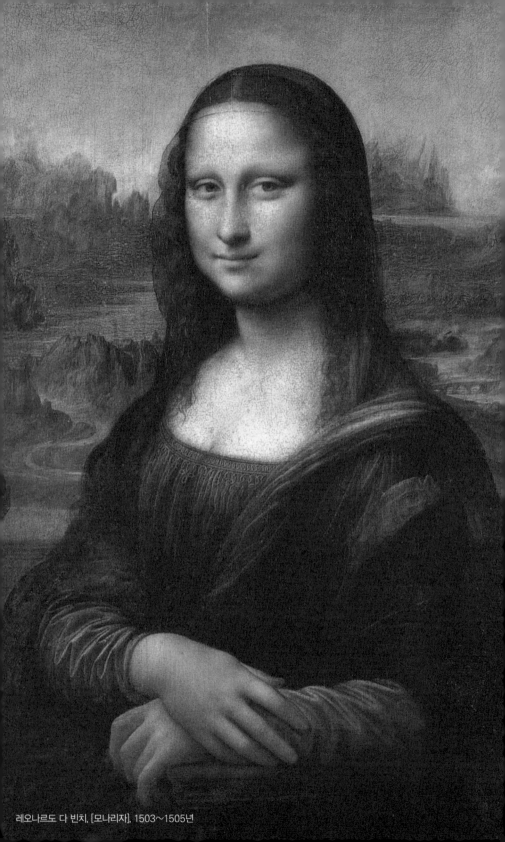

레오나르도 다 빈치, [모나리자], 1503~1505년

모나리자는 이러한 기법의 완성을 보여주고 있다. 모나리자 — 지오콘다라고 알려진 — 의 표정에 대해 많은 말이 있어 왔다. 그러나 이러한 논란은 언급의 가치도 없다. 레오나르도 역시도 하나의 표정을 겨냥하고 있지 않다. 그는 단지 다채로운 사람으로서의 지오콘다를 표현하고 있을 뿐이다. 살아 숨 쉬는 사람은 단지 어떤 표정 속에 굳어지지는 않는다. 그 고유의 표정 속에서 많은 것들이 함께하기 때문이다. 우리는 오히려 그녀의 왼쪽 팔 아래쪽의 명암법을 유심히 살펴야 한다. 여기에서 — 그의 앞선 세례요한에서와 같은 — 키아로스쿠로를 발견한다. 거기에 소묘는 없다. 단지 아래쪽으로 어두워져 가는 명암만 있을 뿐이다. 이러한 요소의 동적 표현이 장차 바로크로 전개되어 나갈 예정이었다.

미켈란젤로는 그의 긴 생애를 고려한다 해도 너무도 풍부한 대작들을 남겨서 이것들이 모두 한 사람에 의한 것인가가 의심스러울 정도이다. 그는 소박하고 거친 삶을 사는 가운데 간헐적인 불안증에 시달리는 사람이었다. 그의 시스틴 성당의 대규모 걸작은 아마도 자신의 불안을 잠재우기 위한 생산성에 의한 것이었다. 그의 회화와 조각은 장엄하고 굳건한 개성을 가지며 또한 어떤 경우에는 — 바티칸의 피에타의 경우 — 마치 숨 쉬는 듯한 섬세함을 보인다.

그의 시스틴 천장화와 벽화는 그 장대함과 개성에 있어 인류의 예술사에 요한 세바스찬 바흐(Johann Sebastian Bach, 1685~1750)와 같은 예술가가 아닌 한 견줄 예술가가 없을 정도의 커다란 성취이다. 미

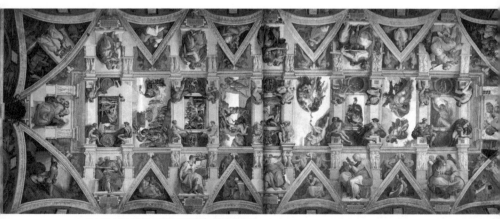

▲ 시스틴 성당 내부 프리즈 벽화(위), 천장화(아래)

켈란젤로는 그러나 공간과 소묘에 있어 전통적인 예술가들이 지니는 관심이 있지는 않았다. 그는 인물과 대상이 거의 전체 공간을 차지하도록 만든다. 그에게 있어 배경은 단지 인물들이나 사건에 부수하는 의미밖에는 지니지 않는다. 또한, 그의 인물들은 대부분 르네상스적 기준으로는 과장되고 경련적인 표현주의를 보인다. 그의 이러한 개성은 우리가 시스틴 천장화를 같은 성당의 프리즈 벽화들과 비교해보면 충분히 알 수 있다. 페루지노, 보티첼리, 베로키오 등의 회화는 정적이고 고요한 공간 속에 인물과 사건들이 배열된 반면에 미켈란젤로의 천장화는 인물들과 사건들이 모든 공간을 다 채워서 배경이라 할 것도 없다.

　어떤 의미에서는 미켈란젤로는 르네상스의 정점에 있다기보다는, 또한 전체적인 르네상스의 이념을 구현하고 있다기보다는 공간과 대상에 대한 새로운 관념을 전개시켜나갈 매너리즘이나 바로크 이념을 예고하고 있다. 그의 이러한 경향은 전체 회화에서뿐만 아니라 한 인물의 묘사에서도 여실히 드러난다. 그의 인물들은 뒤틀린 포즈일 경우가 많고―물론 다비드 상이나 피에타에서처럼 정적인 경우가 있다 해도 ― 율리우스 2세의 요청에 의한 〈모세〉는 거창하게 과장된 인물상으로 표현되고 있다. 이렇게 뒤틀리고 과장된 표현은 확실히 르네상스적이지는 않다. 이러한 양식은 그 양감을 제외하고는 폰토르모(Jacopo da Pontormo, 1494~1557)나 로소 피오렌티노(Rosso Fiorentino, 1494~1540) 등의 회화와 오히려 비슷하다. 이것은 특히 그의 천장화중 펜던티브pendantive에 그려진 〈델포이의 무녀Delphic Sybil〉에서 다

른 차원으로 나타난다. 아폴론의 신탁과 관련한 두루마기 서류를 읽던 그녀는 예수의 탄생을 알리는 신탁에 왼쪽으로 얼굴을 돌린다. 이때 그녀의 눈매와 표정은 전혀 르네상스적이지 않다. 이 무녀의 얼굴 표정과 눈매는 오히려 폰토르모의 〈십자가에서 내림Deposition from the Cross〉에서 예수의 겨드랑이를 잡고 있는 인물, 혹은 예수 위쪽의 여인의 표정과 눈매와 매우 흡사하다. 미켈란젤로의 천장화는 그 비현실적이고 몽환적인 채색, 공허하고 퀭한 눈매 등의 특징에 의해 오히려 매너리즘에 가깝다. 여기에서의 주인공들은 사건의 주체로서의 인물도 아니고, 사건의 의미에 대해 확실히 이해하고 있는 사람들도 아니고, 지성에 대한 확고한 신념을 가진 사람들도 아니다. 그들 모두는 어리둥절하고 있다. 〈아담의 창조〉에서 아담의 얼굴 표정 역시 무엇이 발생하고 있는지 전혀 모르고 있고, 창조주의 표정 역시도 무엇인가 분명한 목적과 결의를 말하기보다는 어떤 정해진 일을 하고 있다는 분위기이다.

지오토에서 레오나르도에 이르는 예술가들 중 르네상스 이념에 대해 확고한 신념을 가진 화가들은 인물의 묘사에 있어서도 매우 실제적이며 발생하고 있는 사건에 대해 분명히 알고 있다는 눈매를 갖고 있다. 이것은 눈을 아래로 내리고 있는 레오나르도의 성모의 표정에서도 마찬가지이고 페루지노의 인물들 모두에게서도 마찬가지이다. 그들이 그린 사건과 인물들은 언제라도 그들 주변에서 그 모델을 찾을 수 있는 것들이었다. 그러나 미켈란젤로의 인물들의 모델은 현실 세계에서는 찾을 수 없다. 거기서 드러나는 과장된 몸짓과 몸매들은 불안

▲ 미켈란젤로, [모세], 1515년

▲ 미켈란젤로, [델포이의 무녀], 1509년

▲ 미켈란젤로, [아담의 창조] 얼굴 부분 확대

▲ [델포이의 무녀] 얼굴 부분 확대

과 덧없음에 대한 거친 저항이었다.

미켈란젤로의 이러한 불안과 몽환성은 그의 말기 작품인 〈최후의 심판〉과 파올리나 예배당의 〈베드로의 순교〉, 〈바울의 회심〉 등에서 노골적으로 드러난다. 이 세 작품 역시 무서운 꿈속에서나 나옴직한 비현실적 색조와 인물 표정, 그리고 회화 양식을 보이고 있다. 이 세 작품 모두 원근법이나 단축법을 채용하고 있지 않다. 축 늘어진 자세, 혹은 뒤틀린 몸짓의 인물들과 몽환적이고 불길한 색조, 빽빽하게 들어찬 인물 등은 미켈란젤로가 더 이상 르네상스 화가가 아님을 보여주고 있다. 특히 〈베드로의 순교〉의 기괴한 푸른빛은 나중에 보게 될 로소

▲ 미켈란젤로, [최후의 심판] 세부, 1537~1541년

▲ 미켈란젤로, [베드로의 순교], 1546~1550년

▲ 미켈란젤로, [바울의 회심], 1542~1545년

피오렌티노의 채색과 구분할 수 없을 정도이다. 굳건했던 인본주의, 자신만만했던 이상주의, 손에 쥐었던 실재론적 신념이 이제 붕괴되려 하고 있었다.

라파엘로가 미술사에 새롭게 불러들인 것은 없다. 그는 온건하고 겸허한 사람이었으며 미술 공방workshop을 융성하게 운영할 정도로 사업적 성실성도 가진 예술가였다. 그가 두 명의 교황(율리우스 2세, 포프 10세)과 맺었던 한결같고 온화한 관계는 일반적인 예술적 천재의 성품에서는 유례없는 것이었다. 예술 대부분의 천재들이 자신의 천품에 대한 자신감, 완벽증(레오나르도의 경우), 흥미의 소실 등에 의해 발주자와 끊임없는 갈등을 겪었던 데 반해 라파엘로는 별문제 없이 발주자들과 교황들과 좋은 관계를 유지했다.

▼ 라파엘로, [초원의 성모], 1506년

▼ 라파엘로, [율리우스 2세의 초상], 1512년

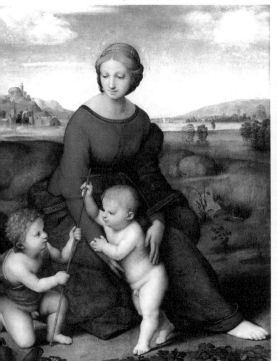

▲ 라파엘로, [발타자르 카스틸리오네의 초상], 1515년

그는 페루지노와 레오나르도가 이룩한 성취를 받아들였으며, 거기에 자신의 온화함과 섬세함, 자연스러움을 더해 르네상스 전체를 통해 가장 화사하고 부드러운 그림들을 창조해 냈다. 그는 페루지노의 고요하고 서정적이고 섬세한 아름다움과 레오나르도 다 빈치의 스푸

마토에 의한 자연스러움을 잘 결합시켰고 이러한 예는 그의 〈초원의 성모〉, 〈율리우스 2세의 초상〉 등에 잘 나타나 있다. 〈발타자르 카스 틸리오네의 초상〉에는 그 주인공의 온화함과 단호함, 결의가 모두 담겨 있다. 카스틸리오네는 아마도 인간의 약함과 어리석음에 대한 충분한 이해와 관용을 가지고 있지만 도를 넘는 방종과 오만에는 언제라도 결연한 혐오를 드러낼 인물일 것이다. 라파엘로는 한 인물에 이러한 개성들을 절묘하게 결합시킨다. 이 점에 있어 라파엘로는 르네상스 예술의 업적을 그 끝까지 밀고 갔다. 그의 대표작 중 하나인 〈마리아의 혼약〉은 이를테면 그의 스승인 페루지노에게 바치는 헌사homage이다. 구도와 배경처리, 인물 배치, 정적인 분위기 등이 모두 페루지노의 〈요셉과 마리아의 혼약〉와 같다. 그러나 이 경우에도 라파엘로 특유의 부드러움과 화사함은 라파엘로가 페루지노와 레오나르도의 성취를 얼마나 능란하게 자기의 것으로 만들었는가를 보여준다.

▶
라파엘로,
[마리아의 혼약],
1504년

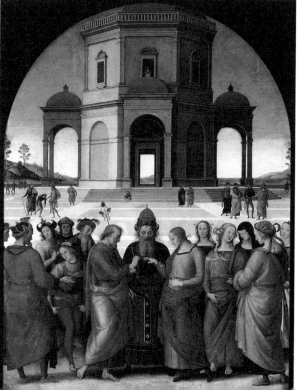

▶
페루지노,
[요셉과 마리아의 혼약],
1500~1504년

3
후기 고딕 예술
Late Gothic Art

르네상스가 인본주의적 실재론에 의한 고전주의 예술가들만을 지니고 있지는 않았다. 어떤 의미에서는 지역적으로나 예술가들의 숫자에 있어서나 고딕 예술가들이 고전주의 예술가들에 견주어 뒤지지 않았다. 초기 르네상스는 단지 피렌체라는 도시국가에 한정된 것이었다. 피렌체는 이를테면 이탈리아의 아테네였다. 지오토와 동시대에 전형적인 고딕 화가라 할 만한 두치오, 피에트로 로렌체티(Pietro Lorenzetti, 1280~1348), 암브로지오 로렌체티, 시모네 마르티니 등이 또 다른 융성하던 도시국가 시에나Siena에서 활동하고 있었다.

물론 1400년대와 1520여 년까지 걸쳐 전체적인 예술양식의 주도권은 르네상스 고전주의가 쥐게 된다. 피렌체 출신의 예술가들이 여러 도시국가와 프랑스 왕 등의 요구에 의해 그들의 예술을 전파하고 있었고, 고전주의 양식 고유의 정화되고 고요하면서도 안정된 특징은 대부분의 제후들의 인기를 차지할 수 있었다.

그러나 우리는 여기서 두치오로부터 기를란다이오(Domenico

Ghirlandaio, 1449~1494)에 이르는 고딕사실주의 흐름 역시도 매우 융성했다는 사실을 알아야 한다. 더구나 고딕사실주의는 이탈리아에만 한정된 것이 아니었다. 엄밀한 의미에서는 알프스 이북에는 르네상스가 발생하지 않았다. 물론 르네상스가 없었다면 로지어 반 데어 바이덴(Rogier Van der Weyden, 1400~1464)이나 후고 반 데어 구스(Hugo van der Goes, 1440~1482)의 작품이 그와 같지는 않았을 것이다. 그러나 반 에이크van Eyck 형제나 로베르 캉펭, 마티아스 그뤼네발트 Matthias Grünewald의 작품은 르네상스에서 어떤 영향도 받지 않았다.

르네상스기의 예술사는 따라서 알프스 이북transalpine과 알프스 이남cisalpine으로 나뉘어서 고찰되어야 한다. 이 지역적 분리는 이미 12세기 말과 13세기에 걸쳐 알프스 이북 곳곳에 고딕성당이 세워질 때 시작된 것이었다. 이제 중세 말기에 이르러 유럽은 더 이상 단일한 세계가 아니었다. 중세는 그 지배권에 관한 한 고대의 연속이었다. 고대는 먼저 무력으로 유럽을 정벌했으나 중세에는 기독교 이념으로 유럽을 지배했다. 이러한 지중해 유역의 우월권은 앞에서 말해진 바대로 점차 서부 유럽으로 옮겨지게 된다. 교황은 결국 세속군주를 이길 수 없었다. 중세 말에 이르러 하늘과 땅은 갈라져 하늘은 신에게로, 땅은 인간에게로 귀속되며 신과 인간을 매개하는 교권 계급은 존재 이유를 잃고 있었다. 교황 자리는 이탈리아인들에 의해 독점되고 있었다.

중세의 실재론은 신이라는 실재를 가정한 것이었고, 르네상스의 인본주의적 실재론은 인간의 지성이라는 실재의 매개체를 가정한 것이었고, 중세 말과 르네상스기의 알프스 이북은 마침내 어떤 실재의

인식 가능성도 부정하는 유명론이 대두되었다. 데카르트로부터 시작되어 과학혁명에서 정점을 이룰 전성기 근대의 주도권은 장차 알프스 이북이 쥐게 될 예정이었다.

알프스 이북은 그러나 1500년경에 이르기까지도 신앙의 세계였다. 이러한 신앙을 중심으로 한 알프스 이북 사람들의 삶이 르네상스의 세속적 삶을 받아들이게 될 때 바야흐로 유럽은 전성기 근대로 진입할 예정이었다. 물론 말한 바대로 르네상스기의 이탈리아는 단일한 흐름에 지배받지는 않았다. 거기에는 뚜렷한 두 흐름이 있었는바, 하나의 흐름은 이미 앞 장의 "고전주의 예술가들"에서 서술한 르네상스 고전주의의 흐름이고, 다른 하나는 북유럽과 동일한 후기 고딕의 흐름이었다.

치마부에(Cimabue, 1240~1302), 두치오, 로렌체티 형제, 시모네 마르티니, 로렌초 모나코(Lorenzo Monaco, 1370~1425), 젠틸레 다 파브리아노, 프라 안젤리코, 우첼로, 피에로 델라 프란체스카(Piero della Francesca, 1416~1492), 시뇨렐리(Luca Signorelli, 1445~1523), 기를란다이오 등의 화가들은 전형적인 르네상스 고전주의의 흐름과는 다른 세계를 구현하고 있다. 물론 이들 화가들이 르네상스가 이룩한 원근법이나 단축법, 단일 시점 등의 업적에 대해 모르는 바는 아니었다. 동시대의 북유럽의 화가들 역시 르네상스의 업적에 대해 잘 알고 있었다.

예술은 그러나 기법상의 문제가 아니다. 그것은 세계관과 의지의 문제이다. 이들 후기 고딕 예술가들이 마사치오나 레오나르도 다 빈치

▲ 프라 안젤리코, [수태고지], 1434년

▲ 시모네 마르티니, [수태고지] 세부, 1333년

가 구현한 공간 구성에 무능하지는 않았다. 그들은 단지 전통적인 신앙에 충실했으며 신으로부터 독립한 인간 지성에 대한 회의를 가지고 있었다. 이들의 회화의 대상은 다분히 평면적이고 공간은 형식적이다. 이들 회화의 인물들은 (중요인물일 경우) 정면을 바라보고 있으며, 거기에 원근법이나 단축법이 있다 해도 형식적이다.

프라 안젤리코의 〈수태고지the Annunciation〉는 그 채색과 소묘의 화사함과 아름다움에 있어 후기 고딕 양식이 어디에까지 이를 수 있는가를 보여주는 걸작이다. 아마도 시모네 마르티니의 우피치의 〈수태고지〉만이 이 작품과 견줄 수 있을 정도이다. 고딕 예술은 중세 세밀화의 전통하에 있고 따라서 소묘의 정교함과 세밀함은 우선적인 문제였다. 그러나 이 그림은 공간 구성이 비합리적이다. 소실점의 위치가 애매하며 아치의 높이 역시도 성모의 크기와 비례가 맞지 않는다. 만약 성모가 일어선다면 아치의 높이와 성모의 키가 비슷한 정도이다. 우리는 여기서 프라 안젤리코가 중요치 않게 생각한 것이 존재하기를 원해서는 안 된다. 르네상스 고전주의 화가들이 공간을 먼저 설정하고 인물을 배치했다면, 프라 안젤리코는 공간을 단지 대상과 사건에 부수하는 장식 정도로 치부했다.

산 마르코 박물관의 〈십자가의 그리스도The Crucified Christ〉는 프라 안젤리코가 어떤 화가인가를 더욱 명백히 보여준다. 이 회화는 거의 전적으로 고딕양식에 속한다. 거기에는 어떠한 배경도 없다. 그러나 이 작품의 진정한 특징은 고딕사실주의가 이룩한 솔직한 표현성

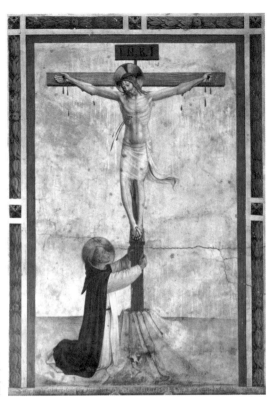

▶
프라 안젤리코,
[십자가의 그리스도],
1446년

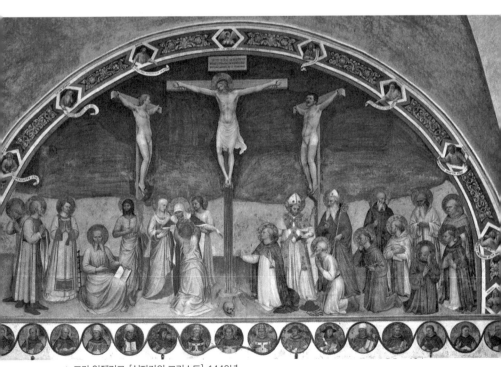

▲ 프라 안젤리코, [십자가의 그리스도], 1442년

을 그대로 보여준다는 데 있다. 이 작품은 북유럽의 루카스 크라나흐 (Lucas Cranach, 1472~1553)의 〈가시 면류관을 쓴 예수〉와 유사하다. 예수와 책형은 인간 지성에 의해 다뤄질 것이 아니라 인간의 신에의 귀의에 의해 다뤄져야 할 것이었다.

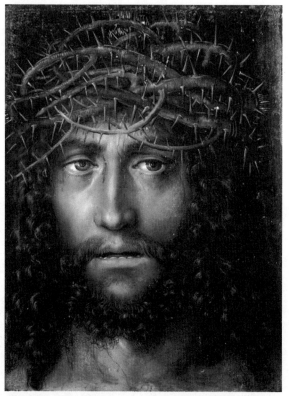

▲ 루카스 크라나흐, [가시 면류관을 쓴 예수], 1520~1525년

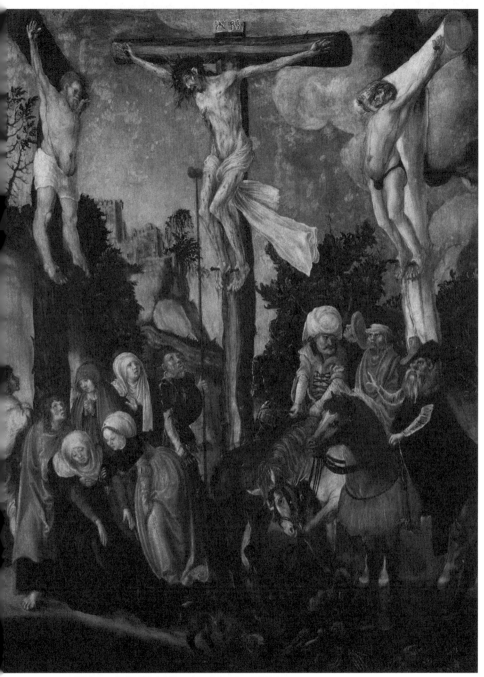

▲ 루카스 크라나흐, [십자가의 그리스도], 1500~1503년

Mannerism

II
매너리즘

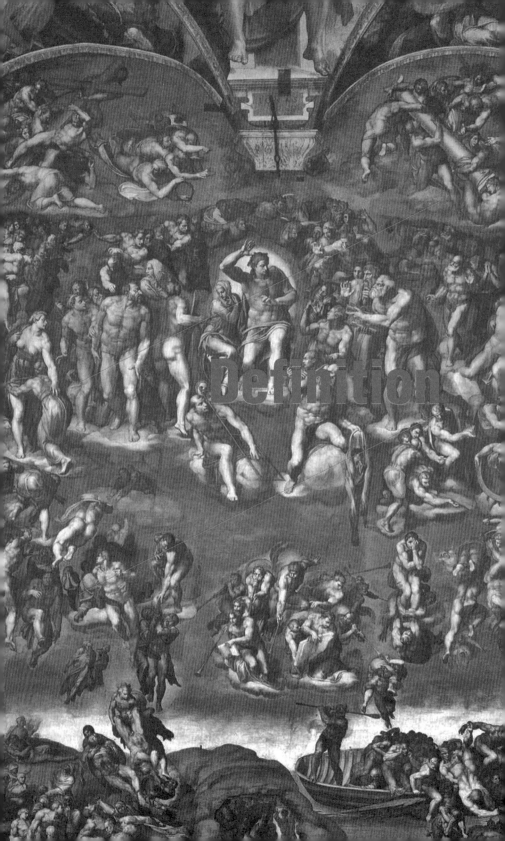

정의

1
용어
Nomenclature

일련의 예술양식을 일컫는 특정한 양식적 명칭은 때때로 매우 부정적이다. 아마도 고딕이나 바로크, 인상주의 등이 대표적으로 부정적인 어원을 가진 양식 명칭이다. 고딕은 물론 "고트족의"라는 형용사이며, 이 명칭만큼이나 알프스 이북과 이남의 세계관과 거기에 따르는 예술양식의 차이를 보여주는 경우는 없다. 바사리(Giorgio Vasari, 1511~1574)는 이 양식을 야만적인 고트족의 예술이라고 말한다. 르네상스 고전주의를 예술양식 중 가장 탁월한 것으로 바라본 예술사가의 입장에서는 과잉과 과장과 부조화의 고딕 성당과 그 부속 조각들이 고전주의의 절도와 균형에 비해 매우 야만적으로 보였을 것이다. 그러나 명칭의 의미는 세계관에 따라 바뀐다. 낭만주의의 입장에서는 ― 현대의 입장에서도 상당 부분 그렇지만 ― 고딕이야말로 르네상스의 진부함을 압도하는 아름다움이며 다채로움이다.

매너리즘이라는 용어도 시대의 변천에 따라 다양한 운명을 겪는다. 매너리즘의 이탈리아 용어는 마니에리스모manierismo이다. 마니에

라maniera라는 용어는 16세기 초반까지도 매우 긍정적이었다. 이러한 긍정적 요소는 두 가지 측면에서이다. 하나는 "평범한 것들 사이에서의 탁월함"이라는 뜻이다. 예를 들어 "라파엘로의 예술에는 마니에라가 있다"고 하면, 그의 예술에는 다른 예술가들과는 차별되는 솜씨의 탁월함이 있다는 의미이다. 이때의 마니에라는 'excellently stylish'의 의미로 쓰이고 있다. 여기에서의 excellent는 'proper'라는 의미도 포함하고 있다. 다시 말하면 그의 작품에는 그 예술가 고유의 개성과 탁월함이 있다는 뜻이다.

이때의 마니에라는 협의의 마니에라이다. 동일한 예술양식 안에서의 개성적 탁월함이란 의미이다. "미켈란젤로와 레오나르도 다 빈치는 각각 고유의 마니에라를 가진다"고 말할 때 이것은 "그 예술가들은 논의의 가치가 있고, 따라서 동일하게 르네상스의 탁월한 예술가들 사이에 있지만 각각이 서로 차별되는 고유의 개성을 가진 예술가"라는 뜻이다. 마니에라가 없는 예술가들은 단지 모방자일 뿐이다. 시스티나 페디먼트에 있는 베로키오의 〈예수의 세례〉에서는 확실히 두 개의 마니에라가 확연히 다르게 드러나고 있다. 이 두 마니에라 사이의 심미적 차이는 부차적이다. 그것은 감상자에게 속한 문제이다. 그러나 이 작품 전체가 베로키오의 작품이라고 하기에는 거기에 베로키오의 마니에라와는 차별되는 다른 마니에라가 있다. 예수 오른쪽의 아래쪽에서 예수의 옷을 들고 있는 두 천사는 다른 마니에라를 지니고 있다. 그것은 베로키로의 공방workshop에서 배우고 일했던 레오나르도 다 빈치의 솜씨라고 밝혀졌다. 이때 "레오나르도 다 빈치의 마니에라는 베

로키오의 마니에라와는 다르다"고 말할 수 있다.

광의의 마니에라는 우리에게 익숙한 개념인 예술양식artistic style을 일컫는다. "그는 고전적 마니에라를 지닌 작품을 그렸다"라고 말한다면 그것은 단지 고전적 양식이라는 의미이다. 따라서 이때의 마니에라는 동시에 세계관을 의미하게 된다. 양식은 세계관의 반영이기 때문이다. 만약 "그는 동시대의 예술가들의 마니에라와는 다른 독특한 마니에라를 가졌다"라고 어떤 예술가에 대해 말한다면 그 예술가는 동시대의 예술양식과는 다른 양식의 작품을 내놓았다는 것을 의미하고 동시에 그는 (시대에 뒤떨어지거나 혹은 앞서거나) 다른 종류의 세계관을 가진다는 것을 의미한다.

한 명의 예술가에게 있어서 마니에라를 갖는다는 것은 매우 중요한 문제이다. 이것은 물론 한 명의 예술가가 평생에 걸쳐 단일한 마니에라를 가져야 한다는 것을 의미하지는 않는다. 미켈란젤로나 세잔(Paul Cézanne, 1839~1906)과 같이 평생에 걸친 작품 활동을 통해 마니에라의 변화를 겪는 예술가들이 있다. 그러나 이 사실은 어떤 예술가들의 불일관성inconsistency을 의미하지는 않는다. 세계관과 관련한 어떤 통찰도 지니지 못한 많은 예술가들이 있다. 그들은 제멋대로이다. 미켈란젤로는 말년에 이르러 그의 기존의 세계관과 관련해 심각한 위기를 겪는다. 그의 〈천지창조〉와 〈최후의 심판〉은 같은 공간sistine chapel에 있기 때문에 그 비교가 용이하다. 그의 젊은 시절의 작품(천지창조)에서는 대상들의 질량감과 부피감이 매우 강렬하게 묘사되지만 후기의 〈최후의 심판〉에서는 인물들이 흐트러지고 늘어지며 입체

성의 소실이 눈에 띈다. 이것은 파올리나 예배당의 두 프레스코에 와서 더욱 두드러진 특징이 된다. 중요한 것은 다음 시대에 전개되는 예술양식은 미켈란젤로가 후기에 제시한 마니에라를 따라가게 된다는 것이다. 새로운 세계관이 도입된다. 만약 그의 후기의 마니에라가 단지 그의 변덕이었다고 한다면 그는 단지 불일관성을 보였을 뿐이므로 그의 명성은 상당히 손상 받았을 것이다. 따라서 이때의 마니에라는 하나의 양식style과 하나의 세계관을 동시에 말하는 것이다.

마니에라의 마지막 의미가 우리의 주제이다. 이때에는 양식을 일컫는 마니에리스모manierismo, 즉 매너리즘mannerism이라고 불리게 된다. 간단히 말해 이때의 매너리즘은 "양식적 양식manneristic manner, stylish style"이라고 정의될 수 있다. 1520년경 시작되어 1610년까지에 걸치는 주된 예술양식은 르네상스와도 바로크와도 구분되는 독특한 특징을 가진다. 양식적 양식, 혹은 양식을 위한 양식이 정확히 의미하는 바는 차례로 논의될 것이다. 여기서는 다만 20세기에 이르러서야 고유의 차별적인 이름을 얻게 된, 다른 예술양식 못지 않게 풍부한 작품을 산출했으며, 그 미학적 가치 또한 어떤 양식에도 비견될 수 있는 16세기의 독특한 양식을 일컫는 예술양식이라고 먼저 알아두기로 하자.

《이탈리아 르네상스의 문화Die Kultur der Renaissance in Italien》라는 르네상스의 이탈리아 역사에 대한 매우 영향력 있는 책을 저술한 야코프 부르크하르트(Jacob Burckhardt, 1818~1897)가 매너리즘을 차

별적인 예술양식으로 취급한 최초의 역사가이다. 물론 그는 19세기의 역사가들 — 미슐레, 기번, 티에리 등 — 이 그러하듯이 공화제적 이상을 추구하는 계몽주의자였으며 따라서 르네상스 양식을 왜곡하는 듯한 매너리즘을 매우 부정적으로 말하고 있다. 매너리즘은 부르크하르트에 의해 그 이름을 얻게 되었지만 그 차별적이고 긍정적인 의미는 르네상스적 신념이 완전히 흔들린 — 사실은 붕괴된 — 20세기에 이르러서이다. 20세기에 이르러 지적 이상주의가 지니고 있던 자신감이 근거 없는 것으로 드러나고 인간이 딛고 설 토대는 어디에도 없다는 사실이 밝혀질 때, 다시 말하면 현대예술이 본격적으로 태동될 때에서야 16세기인들이 지니고 있던 불안감에 대해 공감할 수 있었으며 따라서 회의와 불안에서 비롯된 매너리즘에 긍정적인 의미를 부여할 수 있었다.

특징
Characteristics

　일반적인 시지각이라고 할 때 우리는 르네상스 고전주의의 양식을 기준으로 하게 되는바, 이러한 사실은 한편으로 고전주의 양식은 매우 짧은 시간만 지속되었다는 사실과 다른 한편으로 모든 양식은 단지 하나의 세계관일 뿐이지 어떤 본연의 절대성을 가진 것은 아니라는 사실에 비추어 절대로 당연한 것은 아니다. 우리는 물론 대상들을 개념화할뿐더러 우리의 지성은 한편으로 이 개념의 수집과 개념 사이의 연계성(인과율)을 향해 거의 자동적으로 작동하게 된다. 인간 자신도 여러 현상의 하나일 뿐이며 따라서 개념화 자체도 단지 세계를 보는 여러 양식 중 하나라는 사실을 인정하기는 매우 어렵다. 그러나 인간이 개념이라고 말할 때 그리고 인과율이라고 말할 때, 사실 그것은 인간의 합의된 시지각이며 따라서 하나의 "관습custom"에 지나지 않는다는 것이 몽테뉴(Michel de Montaigne, 1533~1592)를 비롯한 회의주의자들의 인간 지성에 대한 규정이다.

　매너리즘이 20세기에 들어서야 존재 의의를 인정받은 것은 개념

의 선험성을 전제하는 르네상스적 편견이 계속 지배적이었기 때문이다. 그러나 이것은 놀라운 사실이 아니다. 어떻게 본다 해도 이해와 감상이 용이한, 따라서 별로 감상자를 손상시킬 이유가 없는 바로크 예술도 단지 "일그러진 진주"였을 뿐이다. 인간 지성의 역량에 대한 신뢰에 있어 르네상스와 성격을 같이하는 바로크조차도 편견에 시달렸다. 물론 거기에 선험적인 개념과 인과율이 있고 우리의 인식이 지혜 wisdom에 의해 거기에 닿고 또한 거기에 우리 자신을 일치시킨다고 말할 수도 있다. 이것이 플라톤과 성 아우구스티누스 등이 주장한 우리 지성의 본질이었다. 매너리즘이나 현대예술은 이러한 주장을 단지 하나의 "의견"으로 볼 뿐이다.

지성은 다른 견지에서 존중받을 수 있다. 만약 지성이 스스로는 선험적인 것으로서 모든 경험에 대해 우선권을 지닌다는 오만을 버린다면 지성은 적어도 상당히 후퇴한 참호에서 스스로를 지킬 수 있었다. 이것이 칸트(Immanuel Kant, 1724~1804)가 한 일이었다. 이때의 지성은 단지 하나의 가능성으로 남는다. 경험이 그것을 채워줘야 의미를 얻는다. 즉 질료가 없는 형상은 무의미이다. 이것은 그러나 플라톤의 견해에서 상당히 멀리 떨어진 주장이다. 플라톤은 순수형상이 지성의 최상의 모습이라고 주장하기 때문이다.

지성에 대한 의심은 먼저 그것은 단지 감각인식의 뒤를 따라다니며 그것을 종합화하는 역량에 지나지 않는다고 누군가가 주장할 때 생겨난다. 이것이 인식론적 경험론자들의 지성에 대한 견해이다. 이제 회의주의가 싹트기 시작하며 또한 심리적 불안이 생겨나기 시작한

다. 우리의 감각은 때때로 혼연하고 또한 주관적이어서 우리를 안심시킬 수 없다. 우리는 지향점과 이상을 잃게 된다. 이러한 회의주의의 극단적인 형태가 신석기 시대와 우리 시대의 비재현적 예술이다. 우리는 자기포기와 살아가는 그 순간만이 우리가 택할 수 있는 세계관이라는 사실을 깨닫게 되며 세계란 우리의 합의된 규약, 다시 말하면 세계는 우리의 창조 외에 아무것도 아니라는 사실을 깨닫게 된다. 세계와 우리의 인식은 병렬된다. 세계에서 우리의 과학이 연역된 것이 아니다. 세계와 과학은 나란히 존재하게 된다. 세계를 알기 위해 세계를 더듬을 수도, 또한 그것을 바라볼 필요도 없다. 우리는 단지 "우리"의 피조물만을 보면 된다. 그것이 현재 우리의 합의된 전체the universe이기 때문이다.

매너리즘 예술은 철저한 고전주의와 철저한 형식주의 예술 사이에 존재한다. 그 예술이 고전주의적 주제를 채택하지만 그 표현, 즉 형식에 있어서는 상당한 정도로 형식적manneristic인 이유는 여기에 있다. 만약 인본주의적 실재론의 세계였다면 르네상스 예술로 충분했을 것이고, 철저한 회의주의라면 추상예술로 대체되었을 것이다. 그러나 매너리즘 예술은 "이미 없고pas déjà, 아직 없는pas encore" 예술이다. 그것은 사이에 있는 예술이다. 매너리즘 예술이 만약 극단적인 회의주의로 가는 하나의 노정이었다면 그것은 독자적인 예술로 다루어지기보다는 추상형식주의에 이르는 하나의 과정으로만 평가받았을 것이다. 그러나 매너리즘의 불안은 바로크라는 새로운 자신감에 의해 교체

된다. 매너리즘 예술은 르네상스적 신념과 바로크적 신념 사이에 위치하는 중간적 세계이다. 그러나 현대는 이 중간적인 세계가 우리가 채택하고 있는 세계와 기본적인 전제에 있어 같다는 사실을 느낀다. 매너리즘 예술이 독자적인 예술양식으로 구분되고 개념화될 수 있었던 것은 현대의 시점에 비추어 최초의 현대인이 거기에 있었기 때문이다.

파르미자니노(Parmigianino, 1503~1540)의 〈목이 긴 성모 Madonna dal Collo Lungo〉는 매너리즘 양식을 대표하는 작품 중 하나이다. 거기에는 극단적으로 섬세한, 그러나 부자연스럽게 느껴지는 매우 과장된 우아함이 있으며, 정교하고 델리키트한 묘사가 있고, 차갑게 빛나는 표면색이 있다. 우리는 이 작품을 〈목이 긴 성모〉가 아니라 "손가락이 긴 성모" 혹은 "팔이 긴 성모" 아니면 "몸이 긴 성모"라고 불러도 괜찮을 것이다. 심지어는 "하얀 얼굴의 성모"라고 부를 수도 있겠다. 여기의 성모는 얼굴 표정은 냉담하지만 눈은 초점을 잃고 있으며 초월적인 무엇인가를 확고한 신념으로 바라보고 있다기보다는 단지 자기 자신의 꿈에 잠겨 있다. 그러나 이것은 단지 파르미자니노만의 특징은 아니다. 로소 피오렌티노, 폰토르모, 엘 그레코(El Greco, 1541~1614) 모두의 회화에서 한결같이 드러나는 것은 어쨌건 그들의 세계는 꿈의 세계라는 사실이다. 매너리즘 예술에서 어느 경우에나 포착되는 것은 이러한 "몽환성"이다.

셰익스피어나 세르반테스(Miguel de Cervantes, 1547~1616)의 희곡과 소설에서도 동일한 특징이 나타난다. 발코니에서의 줄리엣의 독

▲ 엘 그레코, [다섯 번째 봉인의 개봉], 1608~1614년

백이나 《햄릿》에서 폴로니어스가 왕에게 하는 대사를 보자. 그것들은 언어를 위한 언어이다. 거기에는 사랑과 아첨이라는 내용보다는 그 묘사적 표현에 훨씬 많은 무게가 실린다. 현실의 삶에서 누가 그처럼 말하겠는가? 이것은 단지 동시대의 표현법이 그와 같았기 때문이 아니다. 《캔터베리 이야기The Canterbury Tales》의 줄거리 위주의 표현과 위의 두 작가의 표현을 위한 표현, 언어를 위한 언어 사이에는 양식을 달리하는 예술의 차이가 있다.

이러한 특징은 음악에서도 마찬가지이다. 루카 마렌치오(Luca Marenzio, 1553~1599), 아드리아노 반키에리(Adriano Banchieri, 1568~1634), 팔레스트리나(Giovanni Pierluigi da Palestrina 1525~1594), 빅토리아(Tomás Luis de Victoria, 1548~1611), 윌리엄 버드(William Byrd, 1543~1623), 오를란도 기번스(Orlando Gibbons, 1583~1625) 등의 음악은 전 시대의 기욤 드 마쇼(Guillaume de Machaut, 1300~1377)나 조스캥 데 프레(Josquin des Prez, 1450~1521) 의 음악이 가진 굳고 건축적이고 완결된 구성을 완전히 결하고 있다. 그들의 음악은 때때로 주제aria를 위한 주제, 음을 위한 음의 표현이다. 이것은 아드리아노 반키에리의 「일 페스티노Il Festino」나 기번스의 갤리어드galliard와 파반느pavane를 감상하면 즉시 알 수 있다. 거기에는 어떠한 종류의 내용도 없다. 단지 기교적으로 표현되는 표면적인 장식만이 있을 뿐이다.

매너리즘 예술의 이러한 특징은 에라스뮈스의 《우신예찬》에도 그대로 드러난다. 거기에서는 우신Folly이 등장해서 장광설을 늘어놓는

다. 그 장광설은 어떠한 논리적이고 체계적인 주장을 위한 것은 아니다. 에라스뮈스는 신앙심 없는 신앙을 야유하고, 철학 없는 철학자들을 야유한다. 그러나 그 표현은 무엇인가의 추구를 위한 반박이 아니다. 심지어 우신은 책 전체를 통해 그 내용에 있어 모순된 주장을 한다. 에라스뮈스는 야유를 위한 야유, 웃음을 위한 웃음을 쓰고 있을 뿐이다.

르네상스에서 매너리즘으로
From Renaissance to Mannerism

만약 우리가 가장 르네상스다운 르네상스, 즉 철저히 인본주의적 실재론에 입각한 화가를 꼽는다면 마사치오, 페루지노, 라파엘로 등이 될 것이다. 보티첼리, 미켈란젤로 등은 전형적인 르네상스인은 아니다. 이것은 이 두 사람이 르네상스의 이념과는 반대되는 이념을 도입했기 때문은 아니다. 이들 역시도 르네상스인이었다. 그러나 르네상스의 이념은 대상의 개별적 특징보다는 그 전형적인 형상을, 대상보다는 공간을, 동적인 요소보다는 정적인 묘사를, 인물의 표면성보다는 그 입체적 질량감을 중시한다. 이러한 르네상스의 이상에 비추어 나중의 두 사람은 완전한 르네상스인은 아니었다. 그 둘은 인간 지성에 대한 확고한 신념을 지닌 전형적인 르네상스 사람들은 아니었기 때문이다. 르네상스를 특징짓는 모든 요소들은 먼저 지성의 선험성으로부터 자동으로 연역된다. 따라서 이 둘은 한편으로 겸허했고 다른 한편으로 오만했다. 이들은 사실 겸허할 이유가 없었다. 이들 역시 그 점을 잘 의식하고 있었다. 이들은 무엇을 못했기 때문에 겸허했던 것이 아니라

자신들이 할 수 있는 바로 그것, 누구보다도 능란하게 솜씨를 자랑할 수 있는 바로 그것 때문에 겸허했다. 인간 지성의 우월성 자체가 사실은 오만이기 때문이다.

르네상스의 가장 큰 의의는 물론 중세 내내 잠자던 인간 지성의 회복이었다. 그리스와 로마 문명을 가능하게 했던 동력은 인간 지성에 대한 신념 — 인간 지성 그 자체는 아닐지라도 — 이었다. 르네상스가 회복한 것은 바로 이것이었다. 이것은 인간의 신으로부터의 독립을 전제로 한 것이다. 물론 르네상스인들은 자신들의 새로운 세계관이 신앙과 대립한다고는 생각하지 않았다. 그들은 여전히 신과 구원이 필요하다고 생각하고 있었고, 신으로부터 인간에 이르는 위계를 인정하고 있었다. 문제는 일단 권위에서 독립한 지성은 스스로에 대한 의심도 조만간 개시한다는 사실이었다. 회의주의는 어떤 의미에서는 지적 이상주의의 아들이다. 지성은 자아에 대한 내적 통찰을 시작하게 된다. 그러고는 자신의 역량이 생각만큼 확고하고 선험적인 것이라고 말할 근거가 없다는 사실을 발견하게 된다.

권위에 의존하며 자발성과 독립을 포기하든지, 지성만을 유일하고 독자적인 이해의 매체로 삼으며 결국 회의주의로 이르든지 둘 중 하나이다. 성 아우구스티누스와 루터는 모두 신과 신앙의 선택에 있어서의 인간의 자발성에 대해 말한다. 이들은 모두 세련된 고전적 이상주의를 경험한 사람들이었다. 물론 성 아우구스티누스는 제국 말기 로마의 전락을 경험하고 있었고, 루터는 르네상스 말기의 교황청의 타락을 목격하고 있었다. 로마의 전락과 교황청의 타락이 이 두 사람의 철

학과 신앙을 호소력 있게 만들었다 해도 또한 이 둘의 신앙의 개념이 달랐다 해도 — 한쪽은 지성을 다른 한쪽은 신앙을 더 강조한바 — 기본적으로 이 두 사람의 철학적 전제는 인간 지성의 자율성과 독립성에 대한 부정이었다.

물론 이들은 인간의 자유의지에 대해 말한다. 그러나 이 자유의지는 단지 신을 선택하느냐, 그렇지 않느냐와만 관련한 것이었다. 일단 신을 선택하고 또한 신에 대한 전면적인 믿음을 가지지 않는 한 그가 아무리 선하고 또한 거기에 기초한 선행을 베푼다 해도 구원과 영원salvation and eternity은 불가능했다. 마찬가지로 신에 대한 믿음만 확고하다면 이제 구원의 가능성이 생겨난다. 신을 선택하지 않은 후에, 또한 신을 선택한 후에 인간의 자율성과 자유의지는 행사될 여지가 없었다. 인간은 신에게 맡겨진 것이기 때문이었다. 인간의 자유의지는 지성에 기초한다. 그러므로 이들은 "믿기 위해서 아는 것이 아니라, 알기 위해서 믿어야 한다"고 말한다. 지성은 신에게 종속된 것이며, 따라서 신에 대한 이해에만 종속해야 한다. 지성의 권위로부터의 독립은 상상할 수 없었다.

인본주의는 이와는 반대되는 사실을 말한다. 인간 지성은 단지 그 행사에 의해 신을 알 수 있으며 따라서 자기 자유의지로 구원을 얻을 수 있다고 말한다. 르네상스인들에게 있어서의 신은 그들의 합리적 이성으로 이해할 수 있는 신이었다. 물론 그들은 교황청을 인정할 수 있었다. 그러나 교황청의 신의 독점권과 그 자의성을 인정할 수는 없었다. 왜냐하면 신이 르네상스인들의 합리적 이해의 대상일 때 교황

청 역시도 그들 지성의 이해의 대상이어야 했기 때문이다. 에라스뮈스가 루터의 종교개혁 초기에 동조한 것은 이것이 이유였다. 철저히 인본주의자였던 에라스뮈스는 루터의 개혁이 단지 교황청을 합리적이고 이상주의적인 원칙에 맞춰 개혁하려는 시도로 받아들였다. 에라스뮈스는 다른 인본주의자들과 마찬가지로 신을 지성으로 이해할 수 있다고 믿었고 또한 인간은 스스로의 자유의지로 신을 받아들이고 또한 신의 의지에 맞출 수 있다고 믿었다. 그러나 교황청은 이러한 이상주의를 저버리고 있었다. 그들은 신앙이 아니라 이권을 위해서 이데아로서의 신을 말하고 있었다. 그러나 루터의 신학은 단지 교황청의 정화와만 관련된 것이 아니었다. 그것은 결정론적 신학이었다. 에라스뮈스는 신의 구원과 관련하여 결정론, 즉 인간의 행위와 무관한 영혼의 구원을 매우 이상하고 야만적인 신념으로 생각했다. 이것이 에라스뮈스가 종교개혁에 등을 돌린 이유였다.

매너리즘은 새롭게 도입된 인본주의에 대해 의심과 공포를 지닌 새로운 양식이었다. 다시 말하면 이 양식은 신앙조차도 인간 지성의 예속하에 놓는 새로운 세계관을 불안하게 느끼고 있는 양식이었다. 물론 르네상스에 대한 이러한 의구심이 모든 예술가들에게 같은 심적 태도를 부여하지는 않았다. 그러나 어떤 경우에나 그들에게 공통된 것은 형식과 내용의 불일치와 형식을 위한 형식 혹은 기교를 위한 기교, 공간보다는 대상에의 중시, 조화보다는 왜곡Deformation의 표현이었다.

예술의 "형식과 내용"의 문제는 작품들의 표현 양식과 주제의 상이함 정도로 치부될 수 있는 것은 아니다. 형식과 내용 둘 중 어느 쪽

이 예술의 주된 기능인가는 심지어 세계관의 문제이며 따라서 이 장의 뒷부분에서 상세히 얘기될 것이다. 여기서는 단지 매너리즘 예술은 현대예술이 내용(주제)보다는 형식을 그 표현의 주된 요소로 삼는 것과 마찬가지로 형식maniera을 우선시함에 의해 르네상스나 바로크 예술과는 확연히 다르다는 사실을 말하는 것으로 그치겠다.

보티첼리의 〈베툴리아로 돌아가는 유디트The return of Judith to Bethulia〉는 소품이라는 사실이 아까울 정도의 매너리즘의 전조를 잘 드러내는 작품이다. 여기에는 나중에 카라바조(Michelangelo da Caravaggio, 1573~1610)에 의해서 묘사되는 바의 유디트가 지니고 있는 확고함과 결의가 없다. 물론 보티첼리의 유디트 역시 단호하고 매서운 표정을 하고 있지만 그 모습은 "매섭기 위해 매서운" 표정이지 진정한 매서움을 보여주고 있지는 않다. 그러기에는 전체 회화가 지나치게 섬세하고 비현실적이다.

보티첼리 고유의 과장된 섬세함과 디테일, 하늘거리는 옷과 망사, 꾸민듯한 세련됨 등은 그의 〈비너스의 탄생〉에서도 마찬가지이다. 이 작품에는 나중에 프라고나르(Jean Honoré Fragonard, 1732~1806)나 부셰(François Boucher, 1703~1770)의 작품에서 드러나는 인위적 우아함(galant style이라고 말해지는)이 이미 나타나고 있다. 보티첼리는 실재reality 위에 착륙하지 못하고 있다. 그에게 세계는 꿈과 같은 것이며 따라서 가장 그럴듯한 꿈의 제작이 그가 할 일이다. 비너스의 왼팔은 이상하게도 어깨 아래쪽에 위치해 있다. 보티첼리는 꿈을 위해 현실을

포기하고 있다. 그는 의도적으로 왜곡deformation을 시도했다. "예술을 위한 예술"이 나타나고 있었다.

　　미켈란젤로는 전형적인 르네상스 화가로 알려져 있다. 그러나 그

▲ 보티첼리, [베툴리아로 돌아가는 유디트], 1472년

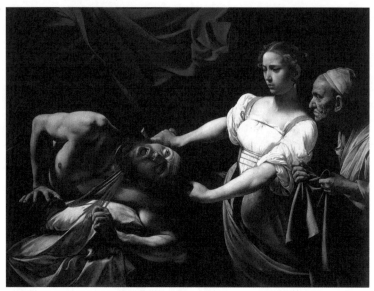

▲ 카라바조, [홀로페르네스의 목을 베는 유디트], 1598년

는 르네상스기에 활동한 가장 탁월한 화가 중 한 명일 뿐이지 그의 작품 자체가 전형적인 르네상스의 것은 아니다. 만약 우리가 그의 〈천지창조〉를 마사치오나 레오나르도 다 빈치의 작품과 비교한다면 거기에는 단지 미켈란젤로의 개성에 의해 다른 화가와 차별되는 그 이상의 어떤 근본적인 차이가 있다는 사실을 발견하게 된다. 만약 우리가 보티첼리의 작품에서 행복하고 하늘거리는 꿈을 발견한다면 미켈란젤로의 작품에서는 경련적이고 표현적이며 때때로는 악몽에 찬 공포를 발견하게 된다. 〈천지창조〉는 장려하고 강력하며 호소력 있는 작품이다. 그러나 거기에는 전형적인 르네상스 작품에서 발견하게 되는 정적이고 정화된 요소는 없다. 오히려 동적이고 강력한(테리빌리타 terribilita라고 말해지는) 분위기가 전체를 지배한다. 색조 또한 꿈속에서나 발견될

비현실적인 것들이다. 전체적으로 장대하고 힘차게 묘사된 육체를 단지 얇고 비현실적이고 바삭거리는 느낌을 주는, 실제적 의상에서는 도저히 채택될 것 같지 않은 색조의 옷으로 둘러싼다. 이것이 우리가 〈천지창조〉를 단지 그의 개성만으로 볼 수 없는 이유이다. 이러한 비현실성이 모두 매너리즘의 예술가들에 의해 전면적인 것이 되기 때문이다.

미켈란젤로의 이러한 개성은 그의 후기 작품에서 인물조차도 질량감과 입체감을 잃게 함에 따라 그가 어떻게 전형적인 르네상스 이념에 대해 회의적이었는가를 보여준다. 그의 〈최후의 심판〉의 예수 아랫부분 — 이 부분은 나중에 그려진바 — 의 인물들은 모두 입체감과 질량감을 잃고 있으며 골조skeleton 조차도 없이 비트적거린다.

르네상스인들의 인물은 먼저 형상, 즉 골조의 문제이고 근육과 살은 거기에 부수되는 질료의 문제이다. 이것은 이를테면 물리적 사실이 수학에 의해 추상화되는 것과 같다. 고전적 사고방식하에서는 어떤 학

▼ 보티첼리, [비너스의 탄생], 1485년

문의 완결성과 우월성은 수학적 표현에 의해 결정되게 된다. 그 학문 체계가 좀 더 많이 수학으로 표현될수록 그만큼 완성도 높은 학문이 된다. 천체 물리학이 자연과학 중 상대적인 우월감을 누렸던 이유는 그 표현이 수학적이었기 때문이었다. 다시 말하면 고전적 이념은 좀 더 추상적이고 포괄적일수록 그 학문을 우월하게 본다. 아리스토텔레스는 희곡이 역사보다 우월하다고 말한다. 드라마는 하나의 전형과 규범을 제시하고 따라서 추상적인 것이지만 역사는 개별적인 역사적 사실을 다루는 것이며 따라서 경험적인 것이기 때문이다.

어떤 회화에서 인물의 골격이 중시된다면, 다시 말해 소묘와 윤곽선이 채색이나 분위기보다 우선적이라면 그 예술은 좀 더 고전적이라 할 만하다. 이 점에 있어 페루지노나 라파엘로는 미켈란젤로보다 압도적으로 고전주의적이다. 미켈란젤로의 파올리나 예배당의 두 프레스코화는 그 비현실적이고 암담한 색조, 인물들의 비트적거림, 악몽과 같은 분위기, 원근법의 결여, 구겨진 채 멋대로 배열된 인물 등의 묘사에 의해 상당한 정도로 새로운 세계로의 진입을 알리고 있다. 우리는 미켈란젤로의 세 회화에서 앞으로 100여 년간 지속할 동요와 불안과 회의를 보게 된다. 매너리즘의 시작은 미켈란젤로에 의해서이다.

4
실체와 형식
Substance & Form

예술작품이 실체와 형식 중 어느 것의 문제인가는 포괄적으로 정해질 수 없다. 여기서 말하는 실체는 그 예술작품의 형상을 의미하는 것으로 형식은 그 형상을 드러내기 위한 감각적 표현으로 정의하자. 어느 쪽에 좀 더 많은 비중이 두어지는가는 동시대의 세계관에 의해 지배받는다. 르네상스는 확실히 실체를 형식에 우선시했지만 현대인들은 예술을 단지 형식의 문제로만 본다. 이것은 비단 르네상스와 현대의 문제만은 아니다. 아리스토텔레스는 희곡에 있어 스토리의 표현에 대한 우월성에 대해 논하고 있지만 20세기의 모리스 드니(Maurice Denis, 1870~1943)는 회화에 대해 "회화는 말이나 누드나 이런저런 일화이기 이전에 근본적으로 어떤 질서에 의해 조합된 납작한 표면이다."라고 말한다. 고전주의는 의미를 위한 예술art for meaning이지만 비고전주의는 예술을 위한 예술art for art's sake이 된다. 모든 예술 이념은 "자연을 닮는 예술"과 "예술을 닮는 자연"을 양 끝으로 하는 넓은 스펙트럼의 어디엔가 속한다. 이때 그리스 고전주의와 르네상스 고전주

의가 이 스펙트럼의 왼쪽 끝에 있다면 현대예술은 오른쪽 끝에 있다. 매너리즘 예술은 두 극단의 중간에 처한다.

절정기의 고전주의 예술과 절정기의 추상예술은 전자는 내용과 형식의 완벽한 일치로, 후자는 내용의 진공상태에서의 형식 유희만으로 각각 내용과 형식 사이에 어떤 갈등도 지니지 않는다. 내용과 형식이 일치하지 않을 경우 예술은 매너리즘이 되거나 혹은 로코코의 "우아양식galant style"이 되거나이다. 따라서 매너리즘은 먼저 그 의미 혹은 실체가 수상스러운 전통적인 내용(주제)을 어떻게든 예술적 응고물로 만들어야 할 때 생겨나게 된다. 주제는 사실은 하나의 관습이지만 실재론자들은 그것을 실체의 표현으로 본다.

고전주의 예술은 이데아의 실재를 전제한다. 보편자universals, 즉 형상은 단지 우리 언어상의 문제에만 그치지 않게 된다. 형상이 단지 이름에 지나지 않는다면 세계는 즉시 추상예술의 시대로 진입한다. 실재하는 보편자를 지칭하지 않는 언어란 "이름nomen"에 지나지 않게 되며 그것은 따라서 기호sign에 지나지 않게 되기 때문이다. 추상예술은 그 기호들의 심미적 체계이다. 이러한 식으로 우리 감각인식만이 지식의 근원이라고 한다면 거기에는 단지 개별자particulars만이 있게 된다. 이때 고전주의는 없다. 고전주의는 우리 언어상의 보편자, 즉 보통명사는 천상에 따로 존재하며 우리 언어는 단지 거기에의 일치만을 보증하는 것이라는 이념에 의해 가능해진다. 우리의 인식이 형상을 보증하지 않는다. 형상이 먼저 거기에 있고 우리 인식이 그것을 형상으로 포착할 뿐이다. 예술은 이 형상을 표현해야 한다. "예술은 자연(형상

의 도열로서의 자연)을 모방"(아리스토텔레스)해야 하기 때문이다.

고전주의 예술가들은 따라서 먼저 기하학자가 되어야 한다. 보편은 추상이며, 추상 중의 추상은 기하학이기 때문이다. 레오나르도 다빈치, 안드레아 만테냐 등의 고전주의 예술가들이 해부학에 관심이 많았던 이유는, 인체를 표현하기 위해서는 인체의 형상, 신체의 토대 즉 골조skeleton를 연구해야 했기 때문이었다. 고전주의가 공간성, 원근법, 단축법, 단일 시점 등을 채택하는 이유는 이데아의 세계에 걸맞은 공간 기하학의 세계를 재현하기 위해서였다. 고전주의 예술의 이러한 성격들은 모두 기하학적 동물, 즉 수학적 지성에 의해 특징지어지는 인간의 지성적 세계에 일치한다. 인간은 먼저 기하학적 동물이다. 이 기하학은 물론 추상예술의 기하학과는 다르다. 이 점과 관련해서는 《현대예술; 형이상학적 해명》에 상술되어 있다.

고전주의 이념의 붕괴는 따라서 지성의 전능성에 대한 의심, 야유 혹은 불안에 의해 시작된다. 트리스탄 차라는 의심하고, 에라스뮈스는 야유하며, 키에르케고르(Søren Kierkegaard, 1813~1855)는 불안에 떤다. 신념의 붕괴가 감상과 자기 연민에 젖은 몇몇 실존주의자들의 언급처럼 불행만을 불러들이지는 않는다. 기존 이념의 붕괴, 혹은 새로운 이념의 도입이 그 자체로서 도덕적 혹은 심리적 등가물을 갖지는 않는다. 고전주의적 신념의 붕괴, 즉 우리가 딛고 설 받침의 소멸이라는 자각은 미켈란젤로, 로소 피오렌티노와 같은 예술가에게는 불안을 주었지만, 파르미자니노, 브론치노(Agnolo Bronzino, 1503~1572), 벤베누토 첼리니(Benvenuto Cellini, 1500~1571), 지암볼

로냐(Giambologna, 1529~1608) 등의 예술가에게는 구속 없는 자유를 주었다. 우리 자신의 지성에 부여하던 신념의 붕괴는 어쨌건 우리에게 모종의 자유를 주는 것은 확실하다. 거기에서는 먼저 규준과 규범이 증발한다. 따라서 예술가들의 창조성은 고전주의의 매우 제한된 영역에서 무한대의 자유로 향하게 된다. 신념의 소멸은 불안이며 동시에 자유이다. 카뮈(Albert Camus, 1913~1960)는 그의 《시시포스 신화The Myth of Sisyphus》의 "돈 주앙론"에서 돈 주앙을 가장 실존적인 인물 중 하나로 예증한다. 그는 그를 묶었던 규범에서 풀려나며 도덕률에서의 자유를 만끽한다. 그는 동시에 삶이 덧없고 불가해한 것이라는 사실을 안다. 이것이 그러나 그의 자유의 토대이다. 카뮈는 돈 주앙이야말로 진정한 의미에서 겸허한 인물이라고 생각했을 것이다. 세계의 실재가 존재하며 우리의 이성은 거기에 준한다는 도덕가들에 대해 돈 주앙은 "나는 그러한 것을 알 정도로 지혜롭지 않다"고 말할 것이기 때문이다.

이러한 자유의 이념이 파르미자니노나 브론치노의 예술세계였다. 그들은 서슴지 않고 자신의 예술적 기교를 자랑한다. 그러나 그들의 기교는 어떤 의미를 구현하기 위한 것은 아니다. 그것은 자유를 토대로 한, 따라서 이념적 자기포기를 전제한 자신감이다. 그들은 도덕가들에게 분노를 품으면서 동시에 현실주의자들에게 의탁하게 된다. 냉혹한 현실정치의 제후들이 그들의 고객이 된 것은 당연했다.

지성의 전능성에 대한 신념, 곧 인본주의의 신념은 어떤 의미에서는 인간의 스스로에 대한 자각의 시작이지만, 다른 의미에서는 인간 지성에 기초한 오만이 된다. 르네상스 고전주의는 심지어는 신과

신앙조차도 자신의 지적 영역에 가둘 수 있다는 자신감과 더불어 개시된다. 인본주의자들에게는 신도 지성이 구축하는 하나의 개념이었으며 따라서 그 속성도 인간 지성의 틀 안에 가둬질 수 있었다. 경험론적 인식론의 견지에서는 지성은 대상에서 우연성the accidents을 감쇄시킴에 의해 개념을 얻어낸다고 말해질 수 있다. 그러나 고전주의자들은 개념에 우연적인 것들이 "뒤늦게" 들러붙어 개별자를 형성한다고 생각한다. 16세기의 매너리즘은 지성의 이러한 선험적 역량에 대한 의심을 기초로 한다. 매너리즘은 단지 기술상의 문제가 아니다. 매너리즘의 발생에 대한 예술사가들의 판단의 오류는 그것이 단지 반고전주의anti-classicism의 성격을 지닌다고 말할 때 시작된다. 르네상스가 모든 회화적 업적을 완벽하게 달성했을 때, 뒤늦게 예술세계에 뛰어든 젊은 예술가들의 르네상스 예술가들의 목표와 접근과는 다른 "새로운" 표현 방법을 찾기 위한 시도 가운데 매너리즘이 탄생했다는 주장이 매너리즘에 대한 그들의 해명이다. 그렇다면 슈베르트(Franz Schubert, 1797~1828)의 가곡들은 완벽한 업적을 이룬 베토벤(Ludwig van Beethoven, 1770~1827)의 음악을 비틀어서 만들어진 것인가? 그렇다면 매너리즘은 하나의 독자적인 양식이라기보다는 단지 고전주의의 완벽성에 대한 하나의 새로운 기술적 시도일 뿐이 된다.

만약 이 주장이 맞는다면 이렇다 할 고전적 성취가 없었던 문학과 음악 분야에서도 매너리즘 양식이 융성했던 이유는 무엇인가? 셰익스피어, 세르반테스, 프랑수아 라블레(François Rabelais, 1483~1553), 존 던(John Donne, 1572~1631) 등은 그들이 주목해야 할 고전적 문학

을 본 적도 없었다. 왜냐하면, 르네상스기 문학이란 아예 없었기 때문이다.

다른 하나의 반례를 제시해보자. 슈베르트는 "베토벤 이후에 할 수 있는 것은 무엇인가?"라고 말하며 베토벤의 신고전주의가 달성한 — 물론 그의 후기 작품은 르네상스기의 미켈란젤로의 테리빌리타와 같은 영웅적 낭만주의의 색채를 띠기도 하지만 — 업적에 대해 말한다. 그렇다고 슈베르트가 매너리즘 양식의 음악을 작곡하지는 않았다. 오히려 그는 감상적 낭만주의의 개척자라 할 만큼 새로운 양식으로 뛰어들었다.

새로운 양식은 새로운 세계관과 함께한다. 선사 시대의 동굴 벽화나 카탈 후유크의 벽화는 어떤 문헌적 자료 없이도 그들의 세계관에 대해 말한다. 매너리즘 역시도 거기에 동반된 새로운 세계관에 기초한다. 그것은 단지 르네상스 예술의 장난스러운 변주는 아니다. 매너리즘의 발생에 대한 이해를 위해서는 바로크적 세계관의 붕괴 이후에 전개된 로코코 예술의 발생에 대해 살펴볼 필요가 있다. 로코코 예술은 진지하지 않다. 그것 역시도 예술을 위한 예술이다. 이것은 로코코편에서 자세히 논의될 것이다.

고전주의적 이념하에서는 형식은 실체를 위해 봉사한다. 고전주의의 규범적classicus이라는 용어의 의미는 세계에는 의미meaning가 있으며 그 의미는 세계의 기저substance에 있는 존재이고 우리 인식은 그 기저에 준하게 되며 인간 세계의 모든 문화구조물은 그 기저의 표현이어야 한다는 뜻이다. 고전적 이념하에서의 미(美)는 그 미가 내재된 예

술작품이 세계의 의미를 어느 정도로 잘 포착하느냐에 달려 있게 된다. 이것은 단지 예술만의 문제가 아니다. 우리의 윤리학, 과학도 그 의미를 닮아야 한다.

따라서 우리 지성이 의심받게 되었을 때의 고전적 형식의 예술의 소멸은 당연하다. 형상의 위계에 준해 위계적으로 도열했던 세계는 갑자기 붕괴하며 모든 것이 자기 영역 안으로 후퇴해 들어가게 된다. 이제 정치는 윤리에서 독립하며, 예술은 자연에서 독립하고, 철학은 단지 논리학이 될 뿐이고, 윤리학은 단지 사회적 행위에 대한 동의된 규범이 될 예정이었다.

자연에서 독립한 예술은 미(美)만을 위해 봉사하게 된다. 예술은 고전주의의 균형과 조화와 건강성의 문제가 아니라 단지 형식 유희, 곧 미를 위한 미가 된다. 매너리즘 예술가들은 그들이 투명하고 바삭거리는 심미적 세계에 몸을 맡겼다는 사실을 분명히 알고 있었다. 그들의 예술은 하나의 독특한 세계관의 반영이었다.

해체

1
예술을 위한 예술
Art for Art's Sake

르네상스 고전주의와 바로크적 이념은 세계에 대한 지적 포착이 가능하다는 신념을 공유한다. 이 점에 있어 교황청은 르네상스와 바로크를 수용한다. 그 두 이념은 어쨌건 — 그것이 인간 지성에 의하건 신의 계시에 의하건 — 신의 존재와 신의 요구에 대해 우리가 알 수 있다는 사실을 전제하기 때문이다. 이 두 이념 모두 인간 지성의 전능성에 대해 말하는바, 개신교가 부르짖게 되는 인간 이성의 무용성, 따라서 신의 의지의 이해의 불가능성에 대해 말하지는 않기 때문이다. 물론 신의 의지에 대한 이해가 교황청에 속한 사람들만의 지성에 의해 독점된다면 이것보다 좋을 수는 없었다. 그러나 세계는 더 이상 중세가 아니었다. 인본주의가 도래했다.

매너리즘은 이 두 개의 신념 사이에 존재한다. 다시 말하면 매너리즘은 붕괴된 신념과 새로운 신념 사이에, 혹은 붕괴된 지성과 새로운 지성 사이에 있다. 불행한 한 쌍의 부부를 생각해보자. 모든 것이 한결같지 않듯이 사랑 역시도 그렇다. 누군가의 마음에 모르는 사이에

의심이 스며들어 불안과 동요를 자아내기 시작한다고 하자. 그리고 그 의심이 근거 있는 것으로 드러나기 시작한다고 하자. 그러나 여자는 사랑의 잔류물과 익숙해 있는 일상적 삶 때문에 이별을 고하기가 두렵다고 하자. 연인의 본질에 대한 믿음은 소멸했으나 진행되어오던 외연적 관계는 그대로이다. 여태까지 믿어 왔던 본질이란 무엇인가? 그것은 아마도 인간 됨이라는 이데아, 혹은 연인 됨이라는 이데아일 것이다. 그것이 붕괴되었다.

현대예술은 본래 그러한 것은 없다는 신념으로 개시된다. 따라서 현대의 연인들 — 만약 그들이 철저히 세련된 현대인이라고 한다면 — 은 단지 "사랑만을 위한 사랑"으로 그들의 관계를 시작할 것이다. 이 경우 이것은 실존적인 사랑이다. 그러나 16세기에는 그럴 수가 없었다. 고전주의의 빛나는 성취를 보았기 때문이다.

매너리즘은 르네상스 고전주의가 추구해온 "인간다움"과 "세계다움"에 대한 의심을 바탕으로 한다. 르네상스에서는 삶의 모든 일상적이거나 형이상학적인 구조물들은 이러한 "인간다움"을 닮아야 한다. 플라톤이나 피코 델라 미란돌라 등은 이 "인간다움"의 궁극적인 모습을 최고선summum bonum으로 보았다.

매너리즘은 이러한 최고선이나 정의justice 등의 추상적 개념들이 실재하는가에 대한 의심에서 싹튼다. 물론 이러한 의심이 나중에 데이비드 흄이 주장하게 되는 조직적 의심만큼 인식론적인 체계를 갖춘 것은 아니었다. 16세기의 의심은 존재론적인 것이었다. 이탈리아의 현실적 삶은 이미 이상주의적 양상을 저버리고 있었다. 도시국가들의 주도

권은 도덕적 동기에 의해서가 아니라 야비하고 잔인한 권모술수와 금력에 의해 지배되고 있었고 교황청의 권력 역시도 마찬가지였다. 나중에 야기될 종교개혁, 마키아벨리즘, 지동설 등은 당시의 이러한 시대상을 이미 내포하고 있었다.

다시 한 쌍의 남녀의 예로 돌아가기로 하자. 점점 확증되어 나가는 불신과 함께하는 그녀의 일상적인 행동은 어떤 양식이 될까? 그녀는 남편과 관련한 일상적인 일을 한다. 결혼 생활을 파기하기는 두렵다. 그녀는 외로워질 것이고, 아이들은 아빠를 그리워할 것이고, 주변 사람들의 입은 매우 바빠질 것이다. 이것을 감당해 나갈 수는 없다. 그녀는 물론 식사를 차려주기도 하고, 남편의 옷을 세탁해주기도 하고, 때때로는 가족들 모두와 외식을 하기도 할 것이다. 그러나 여기에서 그녀의 행동은 기계적인 것이 되고 만다. 열정과 사랑의 진공상태에서 그녀의 삶은 지속되고, 그녀의 행동은 목적과 방향을 잃은 채로 비현실적인 것, 몽환적인 것 — 폰토르모나 로소 피오렌티노의 회화에서 발견되는 — 이 되고 만다. 그녀의 행위는 박진성을 잃는다.

지금 그녀의 행위는 그 행위의 전제인 "내용"에서 독립하고 있다. 그녀는 단지 기계적으로 외연적인 부부관계의 형식적 요소만을 수행하고 있다. 그녀의 행위는 단지 "행위를 위한 행위"일 뿐이다. 현대의 인간관계는 — 그것이 어떠한 것이건 간에 — 규약을 유일한 기반으로 한다. 의심에서 불신으로 이어질 이유가 없다. 애초에 모든 관계는 계약이기 때문이다. 계약의 이행과 계약의 파기만이 있다. 결혼과 부부관계는 두 사람 사이가 사회가 규정하는 모종의 계약관계하에 있음을

의미한다. 그 계약은 "남편 됨"이나 "아내 됨"을 기초로 하는 것이 아니다. 법이 도덕을 기반으로 하지 않듯이 거기에 사회적 삶을 전제하는 최초의 원인causa prima은 없다. 이것이 현대의 이념이다.

부부관계에 남편이나 아내의 마음과 행위를 연역시키는 이데아가 있다는 고·중세의 이념과 그러한 이데아는 "침묵 속에서 지나쳐야 할 것what should be passed in silence"이므로 결혼 생활을 기초할 기반이 존재한다고 말할 근거는 실증적인 것이 아니라는 현대의 극단적인 회의론 사이에 매너리즘은 존재한다.

매너리즘 예술에서 먼저 두드러지는 특징은 그것이 예술을 위한 예술art for art's sake이라는 사실이다. 놀랍게도 근대의 개시와 더불어 유럽은 이미 해체와 수렴을 겪게 되었다. 예술이 자연idea에서 독립해나갈 경우, 다시 말해 예술과 이념이 서로 해체disintegration를 겪는다면 예술은 스스로에게 수렴하게 되며 따라서 그것은 "미를 위한 미" 혹은 "기교를 위한 기교"가 된다. 그러나 그것은 동시에 어깨에 어떤 짐도 짊어지지 않는 가뿐한 것이 된다. 르네상스의 예술은 그 어깨 위에 도덕과 지성 등을 짊어진 매우 무거운 것이었다. 이것이 물론 그 예술에 품격과 장엄함과 고요함을 부여했다고 해도 그것은 어쨌건 무거운 것이었다. 르네상스 예술이 물론 스스로를 신앙의 영역 안에 놓지는 않았다. 오히려 신앙이 지성의 영역 안에 있었다. 인간은 신앙의 압제를 벗어났지만 다시 지성의 구속하에 있게 되었다. 인본주의자들은 자못 오만했다. 그들은 그들의 지성 — 물론 이 지성은 단지 플라톤적 의미에 있어서만의 지성이었지만 — 을 배경으로 스스로가 우월하다고

믿었다. 그러나 이제 지성이라는 새로운 권위도 의심스러운 것이 될 예정이었다.

파르미자니노를 비롯한 매너리즘의 회화, 윌리엄 버드를 비롯한 음악가들의 마드리갈madrigal과 춤곡들, 셰익스피어, 세르반테스, 프랑수아 라블레 등의 경박하고 장난스럽고 유희적이고 시끄러운 장광설 등은 모두 의미meaning에서 독립한 예술의 "형식 유희"를 보여주고 있다. 셰익스피어의 발코니에서의 줄리엣의 독백, 《햄릿》에서의 폴로니어스의 장광설 등은 단지 언어의 유희를 위한 언어의 한없는 전개를 보여준다. 그것은 물론 감상자에게 모종의 즐거움을 준다. 그러나 감상자가 매우 근엄하게도 모든 곳에서 의미를 찾듯이 예술에서도 의미를 찾는다면 그는 예술의 이러한 특징에 대해 오히려 분노할 것이다. 그렇지 않고 삶에는 그것을 확고하게 하는 어떠한 구속도 없고, 단지 우리의 일상은 "삶을 위한 삶" 이외에 아무것도 아니라는 인식이 그 감상자를 지배한다면 그는 오히려 매너리즘 예술의 의미의 결여가 지니는 가뜬함에 자유를 갖게 될 것이다. 왜냐하면 그는 의미에 가득 찬 예술의 장엄함과 고귀함에서 부담과 허식과 공허를 동시에 느낄 것이기 때문이다.

매너리즘 예술에서 보이는 끝이 없을 것 같은 세밀하고 기교적인 디테일, 꾸민 듯하면서 상식적이지 않은 까다로운 우아함, 공허한 눈초리, 모든 종류의 심층성을 포기하는 표면 처리, 비현실적이고 몽환적인 채색, 신념이나 결의를 결여한 무목적적인 몸짓 등은 의미를 결여한 예술이 어떠한 것이 될 수밖에 없는가를 보여준다. 르네상스의

예술이 단지 르네상스의 지성이 실려 가기 위한 변명이었다면, 매너리즘의 그것은 단지 미를 위한 미가 실려 가기 위한 도구가 될 뿐이다.

르네상스 예술이 조화롭다고 말한다면 그것은 엄밀한 표현은 아니다. 조화harmony는 가치중립적이지 않은 언명이다. 만약 입체기하학이 조화로운 것이라면 르네상스 예술은 조화롭다. 거기의 원근법과 단축법과 입체성은 단연코 기하학적 엄밀성을 가진다. 그렇다면 파르미자니노의 자화상은 부조화스러운 것인가? 그것은 볼록거울에 비친

▲ 파르미자니노, [볼록 거울 속의 자화상], 1524년

왜곡된 상 — 평면거울에 맺힌 상을 왜곡되지 않은 것이라 할 때 — 이다. 파르미자니노는 르네상스기의 평면거울에 비친 자화상에서 오히려 지성에 대한 권태와 불신을 야유한 것은 아닌가? 조화란 상대적인 것이다. 만약 입체기하학이 아니라 구면기하학이 조화로운 것이라면 — 현대는 구면기하학의 시대인바 — 파르미자니노를 비롯한 매너리즘 예술가들이야말로 조화를 추구한 사람들이었다.

매너리즘 예술가들의 작품에서 두드러진 특징 중 하나는 그 인물들의 손가락과 발가락, 목, 허리 등이 르네상스 회화에 비해 병적으로 길다는 것이다. 이것은 확실히 "병적인" 것이다. 이것은 또한 선병질 scrofulousness적인 디테일을 위해 전체와의 비례를 희생한 것이다. 셰익스피어나 세르반테스는 인물들로 하여금 디테일한 장광설을 늘어놓게 함에 의해 극과 소설 전체의 고전적 균형을 무너뜨린다. 캐퓰릿 부인Lady Capulet이 줄리엣에게 결혼을 권하는 대사는 온갖 언어적 유희에 가득 차 있고 그 길이는 두 쪽에 이르며, 배신당한 리어왕의 탄식 역시도 두 쪽에 이르고, 왕에게 햄릿에 대해 보고하는 폴로니어스의 아첨에 떠는 언사도 역시 두 쪽에 이른다. 더구나 폴로니어스는 "간결이 지혜의 요체Brevity is the soul of wit"라는 언사로 시작한다. 이것은 셰익스피어가 르네상스적 이념에 대해 이미 알고 있다는 사실과 스스로는 거기에서 근거 없음과 권태만을 본다는 고전주의에 대한 야유를 포함하고 있다. 종합은 물론 간결하다. 그리스 예술은 "고위한 단순성"을 지닌다. 그러나 그 단순성은 모든 개별자를 유출시킬, 다시 말하면

모든 개별자를 종합하고 있는 간결함이다. 여기에서 간결은 의미, 즉 실체를 내포하고 있다. 그것은 선the goodness, 정의the justice 등의 형이상학적 의미이다. 또한 그것은 조화를 의미한다. 도리아 신전은 고전적 조화의 상징이라 할 만하다. 그 신전은 기둥column과 프리즈frieze와 페디먼트pediment가 완벽한 비례하에 존재한다. 각각의 부분이 간결하게 장식 없는 골조만으로 완성되어 있다. 그러나 이 간결함은 거기에 모든 것을 내포한 것으로서의 간결함이다. 이것은 사실주의의 개개의 사실들의 간결함과는 다르다. 고전주의의 특징 중 하나는 요소element의 간결함과 각 요소들의 두터움의 대비이다. 거기에서의 요소는 유클리드 기하학의 공준과 같다. 그것들은 기껏 다섯 개다. 그러나 각각은 두터운 것이다. 각각이 많은 정리의 가능성을 내포하고 있기 때문이다.

그러나 매너리즘 예술은 장식을 위해 조화와 종합적 간결을 희생시킨다. 셰익스피어는 그것들을 매우 공허한 것으로 본다. 약탈자이며 기회주의자이고 도둑놈에 지나지 않은 드레이크Drake가 오히려 찬양받을 뿐 아니라 여왕의 부름을 받아 해군 제독이 되는 새로운 시대에서 예민한 예술가들은 의미와 규범을 향해 도열해왔던 — 최소한 그렇다고 믿기는 했던바 — 현실적 행위들이 단지 현세적 이익만을 위해 이용되는 것을 보게 되었고 또한 이러한 마키아벨리즘을 유일하게 가능한 정치규범인 것으로 볼 수밖에 없게 되었다. 여기에 입각해서 세계를 바라볼 때, 최고선을 가장 상위의 이데아로 하고 거기에서 위계적으로 유출되어 나오는 조화를 세계의 실체로 파악하는 르네상스 이

념을 그들이 더 이상 견지할 수는 없게 되었다. 새로운 세계에는 간결도 없고 조화도 없다. 거기에는 단지 이익을 위한 이익, 행위를 위한 행위만이 있을 뿐이다.

매너리즘 예술이 예술적 기교를 위한 예술적 기교, 정묘함을 위한 정묘함, 언어를 위한 언어를 드러내는 것은 이것 또한 한 이유이다. 예술가들은 더 이상 그들의 예술이 지향해야 할 자연을 발견할 수도 믿을 수도 없게 되었다. 그들의 발은 단지 허공을 딛고 있었다. 누구도 확고함 위에 착륙할 수 없게 되었다. 착륙을 위한 착륙의 시도만이 유일한 대안이었다.

심층성과 표면성(입체의 해체)
Depth & Surface; Disintegration of Solid

　매너리즘은 견고한 예술적 종합에서 예술적 기법이 해체되어 나왔을 때 생겨난 양식이었다. 이것은 다른 식으로 말하면 형식과 내용의 분리, 즉 내용으로부터의 형식의 분리를 의미한다. 종합은 먼저 내용을 상정한다. 거기에 먼저 의미를 내포하는 내용이 있고 형식은 내용을 설득력 있게 표현하기 위한 수단일 뿐이다. 즉 예술적 미는 단지 내용이 실려 가기 위한 가시적 도구이다. 그 내용은 앞에서 말한 대로 이데아를 향한 어떤 종류의 이상이다.

　레오나르도 다 빈치의 〈동굴의 성모〉를 생각해 보자. 물론 이 그림은 아름답다. 성모와 우리엘 천사의 모습, 그중에서도 특히 아래로 내리깐 성모의 눈에는 비할 데 없는 따스함과 자기포기, 그리고 아들인 예수에 대한 사랑이 담겨 있다. 또한 배경이 되는 바위들은 매우 자연스러운 질감을 지니고 있고 철저히 단축법에 따른다. 아마도 이 그림은 르네상스가 성취한 탁월한 걸작임에 틀림없다. 그러나 이 모든 심미적 요소들은 성 모자를 통한 신의 의지의 구현, 즉 인간의 죄를 대

속하기 위해 육화된 신의 아기 시절과 성모의 숭고한 내용을 위한 것이다. 물론 이 회화의 진정한 내용은 그러한 신의 의지에 대한 인간 지성의 자율성이다. 이것이 이 회화가 중세 회화와 다른 점이다. 중세 회화에는 "나"라고 할 만한 것이 없다. "내가 산 것은 내 안의 주 예수 그리스도가 사신 것"이기 때문이다. 따라서 인간은 자율적으로 사유할 수도 자율적으로 표현할 수도 없었다.

그러나 르네상스의 화가들은 신 역시도 자신의 지성으로 포착할 수 있다고 생각했다. 다시 말하면 르네상스 이념은 지성을 그 이해의 수단으로 하는 의미의 표현이었다. 매너리즘 예술은 "의미의 무의미"의 예술이다. 매너리즘에 있어서는, 의미는 교황을 매개로 한 신의 의지의 표현에 의해서건 신으로부터 독립해 나가는 인간의 지성에 의해서건 포착될 수 있는 것은 아니었다. 누구도 물론 거기에 의미가 부재한다고 말하지는 않았다. 매너리즘 예술가들이 느낀 것은 거기에 의미가 존재하건 부재하건 그것을 어떤 수단에 의해서도 포착할 수 없다는 사실이었다.

이러한 해체는 개인의 양심과 행위의 선행하는 해체를 전제한다. 근대의 행위는 양심이라는 의미에서 연역되는 수단이었다. 이것이 소위 말하는 "행동하는 양심"이었다. 이러한 이념의 주창자의 마음속에 있었던 것은 행동의 의미는 "내용을 드러내기 위한 표현"이라는 고전적 이념과 같은 것이었다. 만약 우리가 카뮈의 《페스트》의 의사 리외가 "나의 분투는 단지 분투 그 자체를 위한 것이었다"고 말한다는 사실을 상기한다면 고전적 통합과 비고전적 해체가 어떠한 것인가를 선명

하게 알 수 있다. 양심에 대해 말하는 사람들은 그것을 정화된 인간의 영혼 속에 존재하는 응고화되고 항구적인 의미를 지닌 도덕의 준거로 서의 실체라고 규정하게 된다. 그러나 인식론적 경험론자들은 양심의 존재를 의심한다. 몽테뉴는 양심은 없고 단지 관습만이 있다고 말하고 나중에 데이비드 흄 역시 관습의 힘이 모든 도덕의 근거가 된다고 말한다. 결국 비고전적 이념하에서는 행위는 양심에서 해체되어 나온다. 이것이 형식의 내용으로부터의 해체이다.

플라톤은 그것이 미적 형식을 가지고 있다는 이유로 예술 일반을 그의 공화국에서 추방하기를 원하고, 아리스토텔레스는 "아이스킬로 스는 당위를 표현하는 데 반해 에우리피데스는 현존을 표현한다"고 말하며 극의 형식적 요소를 공동체적 내용에서 분리해내는 에우리피데 스에 대해 마땅치 않음을 표현한다. 고전주의 이념하에서의 걸작은 그 작품이 얼마만큼 내용을 설득력 있게 표현하느냐에 달려 있었다. 형식 은 내용에 종속한다.

내용과 형식은 회화와 관련해서 각각 공간과 평면, 입체와 표면 에 대응한다. 전자는 캔버스 전체의 구성과 관련되고, 후자는 대상과 관련된다. 매너리즘 회화에서 중요한 사실은 평면이 공간에서 해체되 어 나오고, 표면이 입체에서 독립되어 나온다는 사실이다. 이러한 일 반화는 단지 르네상스 양식과 매너리즘 양식에만 해당하는 것이 아니 다. 종합과 해체의 관계에 대한 고찰은 우리 삶과 세계관, 그리고 거기 에 맺어진 예술양식의 통찰을 위해 절대적으로 필요하다. 매너리즘의 해체는 바로크의 과학적 "인과율"이라는 선험적 의미에 의해 다시 한

번 종합되지만, 이 종합은 데이비드 흄이 제기한 회의주의에 의해 다시 해체되게 된다. 로코코의 "예술을 위한 예술"은 바로크적 신념의 붕괴의 결과가 된다.

인간은 전능한 인식과 단순한 본능적 지각의 사이에 있다. 또한 세계의 표현에 있어서도 공간과 대상의 심층적이고 입체적인 묘사와 평면적(표층적)이고 표면적인 묘사 사이에 있게 된다. 전자는 물론 지성의 소산이고 후자는 감각인식의 소산이다. 어린아이가 무엇을 가리킬 때 그것은 그가 인간이라는 종에 속한다는 최초의 증거를 보여주는 것이다. 인간은 벌써 세계와 대자적an sich 입장에 있게 되며 대상을 종합하는 시도를 하고 있다. 이때 스크린이 공간이 되며, 그 심층적인 공간에서 각각의 대상들이 고형적 입체로서 도열하게 된다. 이것이 지성의 기능이다. 입체가 선험적인 형상이고 거기에 우리의 지성이 준하건(플라톤), 지성이 우리의 감각인식을 종합하건(칸트), 입체와 지성은 피치 못하게 맺어진다. 이때 전자가 르네상스 이념의 기초이며, 후자가 매너리즘 이념의 기초이다. 만약 지성이 단지 감각을 좇아가는 종합자에 지나지 않는다면 그것은 감각인식의 하인이며 따라서 감각인식의 박진성을 지니지 않는다. 감각인식은 혼연하다. 모두가 알고 있다. 우리의 감각인식에는 절대성이 없다는 것을. 이때 예술가들은 공간을 포기하고 평면을 묘사하며, 입체를 포기하고 표면을 묘사한다. 매너리스트들은 자신들의 이념을 예술로 표현함에 있어 어떠한 심층성도 따라서 개념도 없다고 말하게 된다.

우리가 매너리즘 회화에서 발견하게 되는 것은 거기에 어떠한 종

류의 입체도 없다는 사실이다. 파르미자니노, 폰토르모, 로소 피오렌티노, 브론치노의 주인공들은 모두 질량감을 지니지 않은 채로 납작한 스크린에 얇게 발라져 있다는 느낌을 준다. 이러한 얇은 표면은 나중에 마네에 가서 다시 나타나게 된다. 인상주의 역시도 지성의 선험적 기능을 의심하기 때문이다.

섹스투스 엠피리쿠스Sextus Empiricus는 "독단이 멈출 때 철학이 끝난다"고 말하며 모든 의미와 거기에 준하는 내용을 독단으로 치부하는 회의주의자이다. 아마도 파르미자니노는 "입체가 멈출 때 회화는 완결된다"고 말할 것이다. 우리의 언어와 독립된 입체의 관계는 인식론의 경향을 좌우하는 결정적 기준이다. 우리 언어 속에는 확실히 개념이, 즉 입체가 존재한다. 우리가 어떤 개별자에 대해 말하기보다 일반적 보편자universal에 대해 말할 때 우리는 우리 언어에 준하는 입체적 대상이 거기에 있다고 믿고 싶은 유혹을 받는다. 즉 우리에게는 사유thought 속에 있으면 실재reality에도 있다고 믿는 본연의 경향이 있다. 이러한 경향 역시도 하나의 편견이라는 사실은 단지 인식론적 변덕에 의한 것은 아니다. 거기에는 우리의 삶의 양상이 존재한다. 세계는 이미 현실정치real politics의 세계에 접어들고 있었다. 스포르자Sforza, 메디치Medici 집안, 헨리 8세, 나바르의 앙리Henry of Navarre, Henry IV 등은 누구도 이상주의적 원칙에 준해 국가를 통치하고 있지 않았다. 그들의 유일한 원칙은 아무 원칙도 없다는 것이었다. "파리는 미사의 가치가 있다.Paris vaut bien une messe."(나바르의 앙리)

14세기와 15세기에 이르러 가까스로 획득한 심층적 공간, 원근

법, 단축법 등의 기법은 간단히 버려지게 된다. 매너리스트들의 회화에서의 공간은 심지어 사라지기도 한다. 거기에 표면만이 존재하는 인물들이 단축법조차 없이 겹쳐 있을 때 지오토가 기적처럼 이룩했던 새로운 업적은 자발적으로 버려지고 있었다. 매너리즘은 해체에 의해 특징지어지고 있었다.

지동설
Heliocentricism

16세기에 들어 해체는 자연철학natural philosophy에서도 진행된다. 이러한 해체는 그러나 과학의 세계에서가 아니라 철학의 세계에서 발생한다. 과학이 철학 혹은 신학에서 해체되어 나온다. 이때 이후로 과학 역시도 세계관에 따르는 하나의 형이상학이라는 혁명적 과학철학은 18세기 중반에 이르기까지 다시 떠오르지 않았다. 이나마도 흄을 비롯한 몇 명의 철학자들에게만 제한되어 있었다. 철학에서 독립한 과학은 그 객관적이고 가치중립적인 고유의 지위를 사실상 근대 내내 유지한다.

자연의 철학에서의 독립은 그 이면에 유물론적 세계관을 토대로 하고 있다는 것은 아무리 강조해도 지나치지 않을 만큼 중요한 사실이다. 매너리즘의 해체는 자연과학의 해체에 이르러 그 성격을 뚜렷이 드러낸다. 고 · 중세 내내 몇 명의 철학자를 제외한 대부분의 주도적인 철학자들 ― 이들이 세계관에 있어서도 역시 주도적이었던바 ― 에게 있어서 물질은 형상에 우연히 들러붙어 있는 필요악이었다. 세계에는

형상만이 존재해야 했다. 그랬더라면 우리는 형상 가운데에서 정화될 수 있었다. 감각과 정념은 본래부터 존재할 수 없었다. 세계의 본질은 정신the mind이었고 물질은 정신에 기생했다.

물론 이와는 상반되는 철학도 존재했다. 그러나 그것은 항상 소수였으며 고대에는 상스러움이라는, 중세에는 이단이라는 오명을 쓰고 있었다. 그리스의 관념론적 실재론의 정확한 의미는 우리의 관념이 그에 대응하는 실재를 세계 속에 가지고 있다는 것이었다. 우리의 관념은 개념을 매개로 작동하는바, 그 개념 역시 실재적인 것이었다. 다시 말하면 고대의 주도적 철학은 우리의 언어 속에 응고된 우리의 정신에 의해 세계가 통합되어 있다고 믿었다. 세계는 형상에 의해 신으로부터 단순한 비생명적 사물things에 이르기까지 도열해 있었다. 그 위계는 거기에 내포된 물질의 비율에 따라 결정되었다. 신은 순수 형상이었으며 사물은 질료가 대부분인 것이었다.

유물론은 이러한 세계관과는 정면으로 대립하는 지극히 도전적인 — 관념론의 입장에서는 — 사고방식이었다. 거기에 형상은 없다. 만약 있다면 그것은 우리의 환각이다. 거기에는 단지 사물만이 있을 뿐이며 따라서 세계에 위계는 없다. 만약 위계가 있다면 그것은 인위적인 것이고 위정자의 기만이다. 마키아벨리가 그의 정치철학에서 말한 것도 이와 같은 것이었다. 정치는 덕이라는 정신적인 위계에 의한 것이 아니라 평등한 물질의 세계에서의 우위에 의해 결정되는 것이었다. 마키아벨리의 정치철학은 이 장의 후반부에서 자세히 다뤄질 것이다.

권위적인 세계에서의 우월적 입장에 있는 사람들이 항상 관념적

이었던 이유는 유물론이 평등과 우연과 힘에 대해 말하기 때문이다. 우월적 지위에 있는 사람들은 자신들의 출신 성분, 자신의 우월적 지위의 획득 과정을 감추고자 하고 이 세계를 고정적인 것으로 만들고자 한다. 그러나 유물론은 언제라도 현세적 역량에 의해 변전하는 세계를 말한다. 유물론은 형상은 정신의 소산이 아니라 단지 우리 언어상의 문제라고 말한다. 보편은 곧 이름nomen에 지나지 않고 따라서 우리 발음의 숨결flatus vocis — 로스켈리누스의 표현으로는 — 에 지나지 않는다. 세계는 우리 자신의 소산이다. 명칭은 우리의 자의성에 달린 것이기 때문이다.

이것은 단순히 물질의 정신에서의 해체만을 의미하지 않는다. 유물론은 궁극적으로 물질만을 모든 것의 기초로 보면서 정신 자체를 소멸시켜 버린다. 거기에 정신이 있다면 그것은 물질과 더불어 나란히 존재하지 않는다. 정신은 물질에 부수한다. 세계에 대한 우리의 지적 해석은 결국 우리의 인식에 달렸을 뿐이다. 지식은 생리학일 뿐이다. 따라서 거기에 보편적인 것으로서의 신이나 정의는 없다. 모든 것은 관습이다. 감각이 혼연한 것이 아니라 정신이 혼연한 것이다.

16세기의 지동설은 정신으로부터의 물리적 세계의 해체를 의미한다. 그것은 천체의 어떤 것도 특별히 더 신에게 가까운 것, 따라서 더 정신적인 것은 없다는 사실을 천명한다. 천체에 있어 유물론이 발생했다. 유물론이 세계에서 정신을 배제함에 의해 세계를 평등하게 만든 것과 같이, 지동설은 물리적 세계에서 신을 배제함에 의해 평등한 천체를 불러들인다. 이제 물리적 세계는 카이사르에게로, 비물리적인

세계는 하느님에게로 귀속하게 된다. 이것이 이중진리설the Doctrine of Twofold Truth의 의미이다. 우리가 이해할 수 있는 것은 단지 감각인식의 대상인 물질뿐이다. 신은 우리 감각을 벗어난다. 따라서 신은 단지 계시와 신앙만의 문제이지 교리나 교회의 문제가 아니다. 이러한 이념이 다음에 상술할 종교개혁의 본질적인 의미이다. 지동설은 신으로부터의 물질적 해체를 의미한다. 우리의 지성은 본래부터 신과는 격리된 것이었다. 그것은 신이 무능해서거나 신이 원하지 않아서는 아니다. 그것은 우리가 신을 지성에 가둘 수 없기 때문이다. 우리는 신에 대해 안다고 말하는 가운데 지상 세계를 우리가 알지도 못하는 신의 의지의 소산으로 돌렸다. 그러나 우리의 모든 추상적 이해는 하나의 독단이다. 따라서 우리가 신을 안다고 말하는 것은 신에 대한 독단을 행하는 것이며 이것은 그 자체로 불경이다. 따라서 지동설은 신을 지상으로부터 퇴거시킴에 의해 오히려 신을 존중하고 신앙을 회복하기 위한 것이다. 다시 말하면 물질적 세계의 신으로부터의 해체는 신의 불가해함을 인정하는 것이고 따라서 종교로부터의 신앙의 해체이기도 하다. 이 해체는 이미 오컴의 면도날에 의해 알프스 이북에서 14세기 초부터 진행되고 있었다.

이러한 이념이 16세기에 들어 전례 없는 이념으로 갑자기 생겨난 것은 아니다. 유물론의 역사는 관념론의 역사만큼이나 길다. 그 물길은 단지 관념론의 득세에 밀려 숨겨진 채로 흐르고 있었을 뿐이다. 유물론에 대해 우리가 아는바 최초로 그 정당성을 주장한 철학자는 이미

소크라테스 이전의 데모크리토스였다. 데모크리토스의 유물론은 지금으로 말하면 일종의 원자론atomism이었다. 세계의 사물들은 원자의 우연적 결합으로 생겨났다는 것이 그의 주된 주장이었고 이것은 나중에 루크레티우스(Titus Lucretius Carus, BC99~BC55)의《자연에 관하여De Rerum Natura》라는 책을 통해 새삼 재등장하게 된다. 기원후 200년경의 에피쿠로스와 섹스투스 엠피리쿠스의 철학 역시 그 기반은 루크레티우스의 자연관이었다. 따라서 이들의 인식론 역시도 존재론적 유물론에 기초하는 회의주의였다.

유물론과 거기에 대응하는 회의주의는 중세에도 사라지지 않았다. 아타나시우스(Athanasius of Alexandria, 296~373)에 대응한 아리우스(Arius, 256~336)의 신학 역시도 그 기반은 유물론이었다. 만약 세계의 기초가 우리의 정신이 아닌 물질이고 우리의 정신은 단지 우리를 형성한 물질의 소산이라면 우리가 우리 지식의 기초로 삼는 보편자universals는 선험적 지위를 잃는다. 다시 말하면 우리가 "보편자를 고안하는 동물"이라면 거기에 삼위일체나 신의 존재론적 증명은 사라질 수밖에 없게 된다. 근본적으로 유물론은 인간의 겸허를 촉구한다. 중세의 주도적 신학자들 — 아우구스티누스, 보에티우스, 위(僞)-디오니시우스, 샹포의 기욤 등 — 은 "사유thought 속에 있으면 실재reality 속에 있다"는 주장을 통해 신의 존재를 증명한다고 생각했지만, 이것은 신조차도 인간의 지성에 가두려는 오만이었다.

이러한 오만에 대한 최초의 영향력 있는 논리적 반박은 로스켈리누스에 의해 개시된다. 그는 보편자가 전체로서 존재한다는 샹포의 기

욤(Guillaume de Champeaux, 1070~1121)의 주장에 대해 그렇다면 플라톤과 소크라테스는 당연히 동일인일 수밖에 없다고 야유한다. 그는 삼위trinity가 동시에 보편자에 의해 동일하다는 주장을 반박한다. 만약 우리의 보편자가 우리의 고안에 지나지 않는다면, 다시 말해 그것이 실재한다는 보증을 얻을 수 없다면, 거기에 삼위만 있을 뿐이지 "일체"는 있을 수 없다고 주장한다. 그는 교황의 파문excommunication 협박에 굴복하고 그의 주장을 철회한다. 그러나 한 번 불붙기 시작한 보편 논쟁은 오히려 가우닐론과 오컴을 거치며 더욱 극적인 것이 되어간다. 이러한 논쟁과 관련하여서는 "중세예술"의 고딕 편에서 자세히 다뤄질 것이다. 여기서는 단지 근대의 지동설과 중세 말의 유물론의 재등장과의 관계를 이해하는 것으로 만족하자.

니콜라우스 쿠사누스의 《무지의 지에 관하여De Docta Ignorantia》라는 방대한 저술은 그 안에 새로운 시대의 새로운 물리학을 내포하고 있다는 점에서 매우 중요하다. 그는 지구 역시도 다른 별과 같은 별이며, 우주의 중심은 아니고, 더구나 고정된(운동하지 않는) 별은 아니라고 주장함에 의해 중세의 자연철학을 송두리째 부정한다. 그는 물리적인 것으로서의 지구는 다른 천체와 마찬가지로 신의 혜택 받는 대상은 아니며 더구나 신의 창조의 목적이라고 말할 근거가 없다는 주장을 한다. 지구는 신으로부터 독립하여 다른 물리적 천체의 일부가 될 것이었다. 이것이 등거리론equidistance theory이다. 모든 천체는 신으로부터 등거리에 있고, 마찬가지로 인간도 — 지위와 지식과 관련 없이 — 모두 신으로부터 등거리에 있다. 지구는 다른 천체와 마찬가지로 물

질의 영역에 속하는 것이고 따라서 다른 천체와 동일한 물리적 운동에 속하게 된다. 우리의 지식은 우리 감각인식이 미치는 데까지이다. 천상의 세계는 우리 지식의 영역이 아니다. 그것은 신앙과 신에만 관련된 것이다.

쿠사누스의 이러한 통찰은 물론 자연과학을 위한 것이라기보다는 신앙을 위한 것이었다. 만약 세계를 단지 물질로 파악한다면 우리에게 있어서 근원적 중요성을 지니는 지식은 말해진바대로 그 절대성을 잃게 되고 따라서 신을 이해하기 위한 도구는 되지 못한다. 이때 우리는 세계에 대한 선험적 지식 — 그리스 이래로 스스로의 권위를 계속 주장해왔던 — 의 가능성과 동시에 신에 대한 지식의 가능성을 포기해야 한다. 우리의 이러한 겸허와 고백, 즉 스스로의 "무지에 대한 인식De Docta Ignorantia"에 의해 비로소 우리는 진정한 신앙에 이를 수 있다는 것이 쿠사누스의 등거리론이 품고 있는 결론이었다. 이러한 세계관은 오컴의 유명론의 유물론적 대응이었으며 새로운 세계를 알리는 전령이기도 했다.

코페르니쿠스(Nicolaus Copernicus, 1473~1543)의 지동설은 당시에 일기 시작한 새로운 세계관의 물리학적 대응물이었다. 코페르니쿠스의 지동설은 그의 요약본에 일곱 개의 요약으로 나타나는바, 그중 첫 번째의 "천체의 구에는 단 한 개의 중심만 있는 것이 아니다"와 세 번째의 "모든 행성은 태양을 그 중심으로 돈다. 따라서 태양이 우주의 중심이다"와 여섯 번째의 "우리에게 태양의 운동으로 보이는 것은 태양의 운동 때문이 아니라, 지구의 운동 때문이다" 등이 그의 지동설의

요점이었다. 그러나 지동설은 현재 우리가 생각하는 바와 같이 커다란 파문이나 소요를 일으키지는 않았다. 그것은 먼저 명백하고 상식적인 물리적 현상들에 반하는 것으로 보였고 또한 명백히 성경에 어긋나는 이론이었기 때문이었다.

당시에는 관성inertia에 대한 개념이 없었다. 지구가 무시무시한 속도로 돈다면 지구상의 모든 사물은 ─ 우리를 포함하여 ─ 지구로부터 우주로 튕겨나가야 했다. 관성계는 거기에 속하는 모든 대상을 포함한다는 사실은 갈릴레오 갈릴레이(Galileo Galilei, 1564~1642)에 와서야 하나의 이론으로 정립되게 된다. 지동설은 또한 여호수아Joshua의 "태양과 달을 멈추게stand still" 해달라는 기도와도 맞지 않는 것이었다. 만약 태양이 움직이지 않는다면 왜 여호수아가 태양을 멈추게 해달라고 기도했겠는가?

중요한 것은 지동설 그 자체가 아니라 성경이 말하는 종합된 세계, 즉 신으로부터 형상에 의해 차례로 전개되어 나오는 통일된 세계에 대한 의문의 경향이 그 시대에 일기 시작하고 있었고 또한 많은 사람들이 이미 지상 세계의 독립성을 의식하고 있었다는 사실이다.

지상의 삶은 만약 그것이 신으로부터 해체되어 나온다면 그것을 규정짓는 것은 원리principle가 아니라 다만 관습과 양식maniera일 뿐이다. 예술은 단지 기교적인 양식의 문제로 전환된다. 이러한 삶의 태도는 우르비노의 카스틸리오네(Baldassare Castiglione, 1478~1529)의 《궁정인Il libro del cortegiano》에서 이미 나타나고 있다. 그는 귀족들이 취해야 하는 태도maniera에 대해서 주로 말하지, 그 태도의 이면에 마

▲ 엘 그레코, [오르가스 백작의 매장], 1586년

땅히 존재해야 할 기독교의 이념이라든가 도덕적 원리 등에 대해서는 적어도 우선적으로 말하지는 않는다.

매너리즘 예술이 르네상스 예술이 지닌 심층성과 질량감을 잃는 것은 천체 모두가 단지 하나의 물질적 대상material object으로서 신과 의미meaning에서 독립(해체)되어 나가는 것이 이유이다. 기독교 철학은 성 아우구스티누스 이래 신으로부터 차례로 유출되어 나오는 체계가 전체 세계라고 규정하고 있었다. 하늘로부터 지상에 이르는 각각의 세계는 질료의 첨가에 의해 순수함을 잃어가지만 형상이 없는 질료만의 세계는 없었다. 세계는 위계적인 것이었다. 그러나 지동설과 등거리론에 의하면 세계는 수평적이고 얇은 우주이지 수직적이고 두꺼운 우주가 아니었다. 기독교는 오랫동안 세계를 피라미드와 같은 것으로 규정하고 있었다. 정점에서 신이 그 숨결로 바로 아래의 세계를 창조하고, 그다음 세계 역시 자기 아래의 세계를 유출시켰다. 인간은 신의 숨결과 관련하여 우주에서 혜택받은 존재였다. 신의 형상을 닮아 창조되었기 때문이다. 그리고 인간을 위해 신은 지구를 창조했다. 그러나 지동설의 세계관은 이와는 완전히 달랐다. 신과 인간의 두 개의 세계는 면도날에 의해 갈라지고 말았다. 오컴의 면도날Ockham's Razor은 16세기에 이르러 이탈리아에서 본격적으로 작동하고 있었다. 파르미자니노, 폰토르모, 로소, 브론치노, 엘 그레코 등의 예술의 중요한 특징 중 하나는 그것이 매우 표층적이며 또한 실제로 대상의 표현 묘사에만 치중한다는 사실이다. 이제 표층과 표면은 심층과 입체에서 독립해 나가고 있었다. 물리적 우주가 신의 두터운 숨결에서 해체되어 가고 있었다.

매너리즘과 형식성
Mannerism & Formality

하나의 사물 혹은 대상은 그것이 무엇이건 간에 두 요소로 먼저 분석될 수 있다. 하나는 내용이고 다른 하나는 형식이다. 이때 내용은 그 대상의 개념을 의미하는 것이고, 따라서 응고된 존재로서 대상 속에 존재하게 된다. 전통적인 지식은 그러한 사물 속의 응고물에 대한 우리의 개념적 포착이다. 예를 들어 여기에 '말'이라는 동물이 있다고 하자. 이때 우리는 그것의 내재된 의미 — 아리스토텔레스가 말하는 substance — 가 있다고 믿고 또한 우리 언어 속의 '말'이라는 숨결 air이 그 의미에 준한다고 생각한다. 이러한 사고방식이 실재론, 혹은 합리론이다. 다시 말하면 우리 인식, 곧 표현 혹은 표현 형식이 대상을 향한다고 생각하는 것이 실재론이다. 그러나 이와는 상반되는 견해도 물론 존재한다. 유명론 혹은 경험론은 대상이 표현에 준한다는, 다시 말하면 내용은 (표현)형식에 준한다고 생각한다. 대상은 결국 표현의 문제이다. 표현이 없다면 대상도 없다. "존재는 피인식이다.Esse est percipi."(버클리)

거기에 사물이 있고, 우리 인식이 거기에 준한다는 실재론적 사고 방식이 옳다고 가정하자. 이때 하나의 개념은 자신이 지칭하는 사물의 의미(추상적 개념의 경우), 곧 그 내용과 교환된다는, 다시 말하면 하나의 (표현)형식은 그 사물의 내용과 교환된다는 가설을 주장한다. 그 대상을 성모 마리아로 가정하자. 실재론적 관념론의 사고방식은 화가가 표현한 성모는 단지 거기에 먼저 존재하는 의미로서의 성모의 표현이라고 간주하는 것이다. 형식은 내용에 준한다. 이때 형식은 내용과 교환된다. 이것은 표현은 전적으로 대상의 내재적이고 응고화된 내용에서 연역된다는 사고방식이다.

이러한 교환이 어떻게 가능하고 또한 왜 필연적인가를 밝히는 것이 전통적인 실재론적 철학의 의무였다. 의미가 있고 표현이 거기에 준한다는 사고방식 — 현대의 입장에서는 매우 순진한 형이상학인바 — 에 준할 때 인식론은 존재론에 부수하는 것에 지나지 않게 된다. 여기에서는 존재론만으로 충분하다. 철학의 임무는 그 존재들의 존재 이유를 밝히는 것으로 충분하다. 존재론은 먼저 내용의 문제이고 인식론은 형식의 문제(논리학)이다. 인식론은 우리의 표현과 그 체계, 그리고 그 기존 관계의 이유, 새로운 표현의 창조 등에 관한 것이다. 유명론 혹은 경험론의 견지에서는 세계는 단지 우리의 표현, 즉 우리가 세계를 대체하기 위해 구축해 놓은 체계적 형식의 문제에 지나지 않는다. 따라서 세계는 곧 우리 창조의 소산이다. 최초의 인식론은 최초의 자기인식이다. 거기에 존재론은 없고 단지 인식론만이 있다고 할 때, 그것의 심미적 표현이 곧 추상예술이다. "세계는 나의 형식"이라

면 가장 순수한 형식인 추상예술이 심미적 활동의 불가피한 결과이기 때문이다.

존재론적 견지에서 하나의 작품의 가치는 그 대상의 의미(내용)라고 믿어지는 것에 대한 "심미적" 표현(형식)에 달려 있게 된다. 만약 화가가 성모를 그린다면 거기에는 전통적으로 고려되어 온 성모의 속성 attributes이 먼저 드러나야 한다. 라파엘로의 〈초원의 성모〉는 이러한 견지에서 걸작이다. 순수하고, 생생하고, 자애롭고, 초연하고, 천상적인. 라파엘로는 성모의 내용을 가장 훌륭한 형식, 곧 선과 채색의 조화로 표현해냈다. 이러한 라파엘로의 성모가 파르미자니노의 성모로 바뀔 때, 더군다나 그 변이가 화가의 통찰과 기량과 신앙심의 문제가 아니라 단지 새로운 화가가 그것을 원했기 때문이라고 할 때, 전통적인 감상자들이나 실재론적 계몽주의자들은 먼저 당황하고 다음으로 분노하거나 경멸한다. 야코프 부르크하르트의 경멸은 그렇게 생겨났다. 그들 계몽주의자들은 파르미자니노가 성모의 묘사를 미적 형식만으로 간주하고, 그것을 단지 자신의 새로운 이념이 실려 가기 위한 매개체로 생각하여 성모를 기교적으로 — 이것이 바로 mannerism인바 — 표현했다고 생각했다.

이러한 경멸은 그러나 성모를 향한 신앙심의 손상에서 온 것은 아니다. 오히려 지성을 지닌 존재인 자신, 내용(의미)으로 가득한 자신을 경멸했기 때문이다. 오컴의 이념이 가장 깊은 신앙심을 의미한다고 가정하면 — 현대의 이념은 그렇다고 말하는바 — 라파엘로 역시도 성모를 매우 인간적인, 따라서 우리 지성이 포착하는 대상으로 표현했다는

점에서 신에 대한 오만이었다. 라파엘로는 신앙과 지성을 동격으로 보았다. 파르미자니노의 성모가 라파엘로의 성모에 대한 세속적인, 따라서 신성모독적인 묘사라고 생각한다면 샤르트르 성당 문설주의 인물들과 라파엘로의 주인공들을 생각해 볼 노릇이다. 샤르트르 성당의 인물들 역시 파르미자니노의 인물들처럼 표층적이고 얇고 부유하는 듯하다. 거기에는 어떤 실체도, 따라서 어떤 내용도 없다. 단지 형식만이 있을 뿐이다. 어떤 의미에서는 라파엘로야말로 파르미자니노나 누구보다도 신을 세속화하고 있다. 라파엘로는 지성으로 신을 포착했고, 신앙(내용)과 그 표현(형식)을 뒤섞음에 의해 오히려 성모를 감각적 아름다움의 정당화된 구실로 삼았기 때문이다. 매너리즘 화가들은 신앙에서 표현을 독립시킴에 의해 오히려 신에 대해 겸허했다. 누구도 파르미자니노의 성모나 로소의 예수에서 전통적인 신앙을 보지는 않는다. 그것은 노골적인 감각적 표현이다. 거기에서 신앙은 "침묵 속에서 지나쳐야 할 것"(비트겐슈타인)이 되고 만다. 다시 말하면 매너리스트들은 스스로가 신앙을 그리고 있다고 생각하지도 주장하지도 않았다. 그들의 성모나 예수는 단지 표현을 위한 구실일 뿐이었다. 신앙에 부응하는 지성이 소멸했는데 어떻게 신앙을 그리겠는가?

르네상스 예술가들은 내용에 형식을 부수시켰다. 예술가들의 가치는 먼저 그들의 대상의 속성을 어느 정도로 잘 표현하느냐에 달려 있다고 생각했기 때문이다. 이들은 모두 표현을 의미와, 형식을 내용과 교환했다. 물론 그렇다고 해서 이들이 내용만을 예술로 생각하지는 않았다. 그들은 조화를 생각했다. 내용과 형식의 조화가 곧 고전주의

▲ 샤르트르 성당 문설주의 인물 조각

예술의 조화이다. 그러나 어쨌건 이들은 "먼저 가사를 나중에 음악을"
이었다. 로고스logos가 먼저였다.

만약 우리가 팔레스트리나의 그 유명한 「교황 마르첼리 미사Missa
Papae Marcelli」를 윌리엄 버드의 「첫 번째 파반느와 갈리아드the First
Pavane and Galliard」와 비교하면 르네상스 예술과 매너리즘 예술이 그
내용과 형식을 다루는 데 있어서 어떤 차이가 있는가가 즉시 드러난
다. 팔레스트리나의 미사곡은 그의 모든 다성적 시도가 미사의 내용을
살리는 데 쏠리고 있는 반면에 — 따라서 이것들은 모테트motet의 모
음집인바 — 윌리엄 버드의 음악은 단지 피아노곡으로서 음 자체가 불
러오는 이상하게 낯설고 기교적이고 나른한 아름다움을 표현하고 있
다는 사실을 곧 느낀다. 거의 동시대를 살아간 음악가들이었지만 팔레
스트리나는 르네상스 음악을 집대성함에 의해, 윌리엄 버드는 새로운
시대의 전령이 됨에 의해 각각의 가치를 지닌다.

가장 왼쪽에 내용이, 가장 오른쪽에 형식이 자리 잡은 스펙트럼
을 가정하자. 로마 고유의 예술과 중세 예술이 아마도 가장 왼쪽에 속
하고 현대의 추상예술이 가장 오른쪽에 속할 것이다. 매너리즘 예술
은 르네상스 예술 오른쪽에 있을 것이다. 〈다키아 원정 기념주Trajan's
Column〉나 「그레고리오 성가Cantus Gregorianus」가 현대에 이르러 하나
의 예술로 간주된다는 사실을 알았다면, 그리고 몬드리안의 〈구성〉이
산업 디자인적인 측면에서 호소력 있다는 사실을 알았다면 이 예술의
장본인들은 모두 놀랄 것이다. 로마인이나 중세인들은 그들의 성취를

예술이라기보다는 보고문이나 신앙이라고 생각하고, 몬드리안은 자신의 〈구성Composition〉이 단지 예술을 위한 예술이라고 생각했기 때문이다. 현대인들이 《갈리아 전기》를 단지 문학적 즐거움 때문에 읽고, 고딕 성당을 건축적 아름다움 때문에 감상한다는 사실을 알면 시저와 비올레르뒤크(Eugène Viollet-le-Duc, 1814~1879) 역시 당황할 것이다. 이것들은 철저히 그림이 품고 있는 내용, 즉 이야기anecdote를 위해 시도되고 완성된 것이기 때문이다.

만약 우리가 예술을 "심미적 아름다움을 위한 구조적 형식"이라고 정의한다면 로마예술이나 중세예술은 예술이 아니다. 그렇지 않고 우리가 예술을 "인간 활동의 모든 요소 중 체계와 일관성을 갖춘 대상 혹은 비실천적 요소를 추출할 수 있는 모든 대상"으로 간주한다면 예술이 될 수 없는 인간 활동은 없다. 나사못의 제조자조차도 예술가이다. 왜냐하면 제대로 만들어진 나사못은 그 자체로 심미적 즐거움을 주기 때문이다. 그러나 이러한 활동이 동시에 예술일 수 있는 것은 우리가 그 실천적 동기, 즉 내용에서 어떤 심미적 즐거움을 분리해낼 수 있기 때문이다. 헬베티아인의 민족이동과 그 저지는 예술이 될 수 없다. 그러나 그것에 대한 묘사는 예술이 될 수 있다(갈리아 전기). 따라서 거기에 감각적 즐거움을 위한 형식이 없다면 — 사실 이러한 문화구조물은 없는바 — 그것은 예술이 아니다. 존재being는 형식 없이 불가능하다.

다시 앞에서 말한 스펙트럼으로 돌아가자. 말해진 바에 따르면 가장 왼쪽에는 철저히 실천적인 예술이, 가장 오른쪽에는 철저히 심미적

인 예술이 자리 잡는다. 이것은 또한 가장 왼쪽에는 종합이, 가장 오른쪽에는 해체가 자리 잡는다고도 말할 수 있다. 실천적 요구가 우선하고 그 표현은 단지 그 내용을 가장 잘 표현하는 데 그칠 때 이것은 이데아에 표현의 세계, 즉 질료가 덧붙여지는 것과 같다. 실천적 요구와 그 표현, 즉 내용과 형식은 종합된 채로 거기에 있다. 그러나 현대에는 기능에서 심미적 활동이 해체된다. 다시 말하면 기능은 기능이고, 예술은 예술이다. 거기에 "행동하는 양심"과 같은 것은 없다. 양심은 양심이고, 행동은 행동일 뿐이다. 이때 아름다움만을 위해 봉사하는 예술이 순수 예술이고, 실천적 요구에만 충실한 예술이 기능주의 functionalism이다. 따라서 건조물에 장식적 요소가 있으면 안 된다. 건조물은 건조물로서 가장 기능적이어야 한다. 여기에는 그것 이외에 다른 것이 부수되면 안 된다. 또한 예술은 철저히 아름다움만을 위해 봉사해야 한다. 회화는 "말이나 누드나 기타 등등이 아니라 화폭에 배열된 채색일 뿐이다."(모리스 드니) 삶은 삶이고 예술은 예술이다. 삶과 예술이 뒤섞이면 안 된다. 또한, 지성과 감각이 뒤섞여도 안 된다. 예술은 모든 것으로부터 독립해야 한다. 이것이 현대의 예술철학이다.

예술양식이 만약 하나의 스펙트럼 — 앞에서 말해진 — 에 의해서만 설명된다면 그것은 비교적 용이한 탐구일 것이다. 왼쪽에 실천적 예술을, 오른쪽에 심미적 예술을 위치시키는 다이어그램 외에 다른 한 종류의 다이어그램을 생각해보자. 사실은 이 두 번째 스펙트럼이 더 중요하다. 왜냐하면 철저히 실천적인 예술은 단지 변하지 않은 채로 유지되다가 스스로 소멸하기 때문이다. 따라서 "실천적 — 형식적"이

라는 스펙트럼은 우리의 이해를 돕기 위한 가정일 뿐이다.

왼쪽에 철저히 지성적인, 오른쪽에 철저히 감각적인 예술을 위치시키는 것이 두 번째 스펙트럼이다. 지성의 특징은 공간과 입체에 의해 대상에 두께를 주는 것이고, 감각의 특징은 평면과 표면에 의해 대상을 얇게 만든다는 것이다. 지성의 특징은 대상의 종합 — 선험적 종합이건 경험적 종합이건 — 에 있고 종합은 언제나 삼차원을 의미하기 때문이다. 그러나 거기에 지적 종합만이 있을 때 — 질료 없는 형상을 의미하는바 — 그것은 예술이 아니라 입체기하학일 것이다. 거기에는 어떤 감각적 요소도 없어야 한다. 감각은 우리의 요구와 정념과 관련되는 것이고 지성은 순수한 것이기 때문이다. 이때 지성이 내용을 의미한다면, 감각은 형식을 의미하게 된다. 물론 여기서의 내용은 고상하고 유의미한 "선the goodness" 혹은 "정의the justice" 등이 될 것이다. 여기에서의 형식은 이를테면 지성이 구성한 추상적 내용을 가시적인 것으로 만드는 감각적 유희이다.

여기에서 말하고 있는 형식은 이를테면 기하학의 형식 같은 것이 아니다. 여기에서의 형식은 단지 예술의 표현형식을 의미하는 것으로 정의된다. 이때 내용과 형식은 실체substance와 표현 사이의 문제가 된다. 의미가 내용이고 표현이 형식이다. 가장 극단적인 내용은 지성에 의해 사유되는 것이지 감각에 의해 보여지는 것이 아니다. 플라톤의 이데아는 실체 중 최고의 실체로서 눈에 보이는 것이 아니라 사유되어지는 것이다. "점은 위치만 있고 크기는 없는 것이며, 선은 점의 궤적으로서 (따라서 넓이가 없는) 길이와 위치만 있는 것"이다. 완전한 이데

아는 이렇게까지 비감각적인 추상성을 가진다. 실체는 그러나 독단의 위험에 처하고, 감각은 비일관성과 (프랜시스 베이컨의 용어로는) 우상의 위험에 처한다. 만약 공동체의 구성원들이 농부의 우직함만을 지니지 않는다면 이러한 독단의 세계가 영원히 유지될 수는 없다. 교역이 생겨나고, 이동이 활발해지고 도시가 생겨날 때에 그 공동체는 감각적 민첩함과 활기에 의해 점차로 감각이 하나의 인간적 요소로서 자리 잡게 된다. 고대의 아테네는 점차로 이와 같은 운명을 겪어 나간다. 기원전 5세기에 아테네가 그들의 본격적인 고전주의 시대를 창조해 나갈 때 그들은 먼저 세계의 추상적 내용, 즉 이데아적 세계를 구현했고 그것이 곧 도리아 양식의 '파르테논 신전'이었다. 만약 거기에 프리즈와 페디먼트의 조각이 부수되어 있지 않았다면 이것은 더욱 도리아적이었을 것이고 플라톤은 더욱 기뻐했을 것이다.

여기에서 그 신전의 골조를 추상적인 것으로 간주했을 때 그것이 "내용"이고, 그것의 감각적 표현이 곧 "형식"이다. 따라서 내용은 하나의 개념concept이다. 고전주의란 이러한 내용과 형식의 적절한 조화에 의해 가능해진다. 그리스 고전주의, 르네상스 고전주의, 신고전주의 모두 그 첫 번째 특징은 내용과 형식의 조화이다.

진행되던 고전주의의 어느 시점에선가 고전적 신념이 붕괴될 수가 있다. 이것은 먼저 내용이 붕괴함에 의해 개시된다. 고전적 세계는 진리, 도덕, 정의 등의 개념이 보편적이고 선험적인 이데아에 준한다는 사실 위에서 가능하다. 그러나 이러한 이념이 사실은 우리의 독단일 뿐이라고 생각되어질 때 진리는 상대적인 것이 되고, 도덕은 단지

법이 되고, 정의는 관습으로 간주된다. 이것이 해체이다. 예술은 예술만을 위한, 즉 스스로에게서 내용을 비워낸 채로, 다시 말하면 내용에서 해체된 채로 형식 유희적인 것이 된다. 예술은 내용 표면에 들러붙은 감각적 요소였고 또한 그러한 자기 임무의 충족에 의해 존재 의의를 부여받을 수 있었다. 그러나 예술이 더 이상 내용에 기생할 필요가 없게 되었다. 이것은 물론 예술가들에게 고통이 될 수도 있다. 왜냐하면 기생해서 살아나갈 숙주를 잃었기 때문이다. 어떤 예술가들은 내용의 규제를 벗어난 자신의 삶에 의의를 부여한다기보다는, 혹은 불안을 독립의 대가라고 생각하기보다는 스스로의 처지를 "버려진forsaken" 혹은 "뿌리 뽑힌uprooted" 등으로 표현하며 자신들이 새롭게 얻게 된 자유에 대해서는 언급조차 하지 않는다. 그렇다면 그들은 거짓 실체, 다시 말하면 거짓 내용에 계속 기생하기를 원하는 것일까? 아니라면 자기 연민은 집어치우고 새로운 세계를 창조해야 한다. 이것이 매너리스트들이 한 일이었다.

매너리즘 예술이 공간적 깊이와 대상의 입체성을 포기하고 단지 얇은 표층만을 묘사한 것은 이것이 이유였다. 내용은 대상을 두껍게 하고 형식은 대상을 얇게 만든다. 지성은 두꺼운 것이고 감각은 얇은 것이기 때문이다. 의미를 잃을 때 기교만이 남는다. 확실히 매너리스트들은 내용을 배반하는 기교 위주의 예술을 시도했고, 또 상당한 정도로 성공했다.

이것이 "내용과 형식"의 중요한 요점이다. 내용은 (지성적) 의미이고 형식은 (심미적) 표현이다. 이상주의자들은 내용이 전부라고 생각하

고 회의주의자들은 표현이 전부라고 생각한다. 우리는 이러한 회의주의적 철학을 몽테뉴에게서 발견할 수 있고, 또한 존 던, 셰익스피어, 세르반테스의 문학에서도 발견할 수 있다. 어떤 감상자들은 이들에게서 실망스러움을 느낄 수도 있고, 어떤 감상자들은 눈부신 현란함에 기뻐할 수도 있다. 어쨌건 한 가지 사실은 분명하다. 이러한 시대의 이해를 위해서는 먼저 자기포기가 전제되어야 한다는 사실이다. 거기에 의미도 내용도 이상도 없다. 있는 것은 단지 "살아가고 있는" 스스로일 뿐이다.

매너리즘 예술을 감상할 때 우리는 그것들이 이해할 수 없는 길을 통해 익숙한 친근감을 준다는 사실에 때때로 놀란다. 엘 그레코의 예술과 렘브란트(Rembrandt, 1606~1669)의 예술을 비교하면 엘 그레코의 예술이 렘브란트의 예술에 비해 한결 현대예술과 비슷하다는 느낌을 주며 또한 친근한 느낌을 준다. 이것은 음악에서는 더욱 강하게 나타난다. 아드리아노 반키에리Adriano Banchieri의 음악을 바흐의 음악과 비교하면 반키에리의 음악은 마치 현대의 통속예술과 비슷하다는 느낌을 준다. 그 통속성은 매너리즘 예술이 르네상스 예술이나 바로크 예술보다 훨씬 더 감각적이고 표층적이기 때문이다. 매너리즘 예술은 스스로가 심오하다고 말하지 않는다. 오히려 매너리즘 예술가들은 그들 스스로가 지성적 종합이나 심오한 내용을 품지 않았다고 말한다. 그들은 감각적 형식 유희가 자신들의 예술이라고 말하고 있다.

매너리즘 예술이 형식 유희적이라고 해서 그것이 내용의 진공상태를 의미하는 것은 아니다. 현재의 철저한 추상예술을 제외하고는 내

용이 없는 예술은 신석기 시대의 예술이 유일하다. 신석기 시대 예술 중 일부가 지니고 있는 추상성은 이 시리즈의 《고대예술》편에서 자세히 다루어진다. 매너리즘 예술을 형식 유희적이라고 말할 때 그것은 르네상스 예술이나 바로크 예술에 대해 상대적으로 그렇다는 말이다. 추상예술은 자연nature과 우리 인식이 완전히 분리되었다는, 다시 말하면 우리 인식이 자연으로부터 철저히 해체되었다는 사실을 말한다. 우리가 알고 있는 세계는 단지 우리 자신의 문제이지 우리를 벗어난 자연의 문제는 아니다. 이 경우를 제외하고는 우리의 자연으로부터의 완전한 해체는 없다.

매너리즘 예술도 마찬가지이다. 거기에도 분명히 내용(자연)이 있다. 파르미자니노는 성모를 그리며 로소는 예수를, 폰토르모는 푸토putto를 그렸고 엘 그레코는 귀족의 매장을 그렸다. 여기서 매너리스트들이 형식 유희적이라는 것은 이들이 자기 내용을 표현하는 데 있어 내용에 집중하기보다는 형식에 좀 더 비중을 놓는다는 이야기이다. 르네상스 예술가들이 그들의 말과 그들의 표현을 조화시키려 애쓸 때 매너리스트들은 말하는 내용에 비추어 심미적 형식 유희에 좀 더 비중을 놓는다. 이것이 그들을 매너리스트라고 부르는 하나의 이유이기도 하다. 그들은 내용보다는 마니에라에 좀 더 치우친, 다시 말하면 좀 더 형식 유희적인 측면에 비중을 두었다.

고전주의 예술 기간은 언제나 짧다. 그리스 고전주의는 단지 80여 년간 지속되었을 뿐이고, 르네상스 고전주의는 단지 50여 년간 지속되었을 뿐이다. 그리스의 아케이즘archaism 예술이 300여 년간 지속

▲ 크니도스의 비너스 ▲ 밀로의 비너스

되고, 고딕 예술이 200여 년간 지속되었다는 사실, 또한 매너리즘 예술이 100여 년간 지속되었다는 사실을 고려한다면 고전주의 예술의 융성기가 매우 짧다는 사실을 알 수 있다. 내용과 형식의 조화는 가까스로 얻어지고 가까스로 유지되기 때문이다. 고전주의에 이르기까지에는 내용이 형식에 우선하고, 고전주의 예술 이후에는 형식이 내용에 우선한다. 아케이즘 예술은 어떻게 표현하는가에보다는 "무엇을" 표현하는가에 좀 더 집중하지만 헬레니즘 예술은 동일한 주제를 "어떻게" 표현하느냐에 중심을 놓는다. 〈크니도스의 비너스〉는 엄숙한 여신답지만, 〈밀로의 비너스〉는 그 숨결이 생생한 여성적이고 관능적인 여신이다.

마르티나나 로렌체티의 성모는 성모가 지닌 성스러움을 드러내지만, 파르미자니노의 성모는 방금 스크린에 나오는 마르고 세련된 여성일 뿐이다. 파르미자니노에게 있어 성모는 자신의 표현 솜씨를 보여주기 위한 구실로 작용하고 있다. 그에게 신앙심이 있었을까? 있었을 수도 있다. 그러나 이 신앙심은 자신의 예술을 위해 언제라도 밀려날 수 있는 정도였다.

존 던John Donne의 《고별사A Valediction: Forbidding Mourning》를 감상하기만 해도 우리는 매너리즘 예술의 내용과 형식이 어떻게 관계 맺는가를 즉시로 알 수 있다. 이 시는 여행을 떠나며 그의 슬퍼하는 아내에게 남긴 시이다. 그러나 이 시를 읽어보면 여기에서 드러나는 과장되고 지나치게 기교적인 표현들이 이별의 진정한 슬픔을 드러내기

위한 것이기보다는 스스로의 "언어를 위한 언어"를 마음껏 과시하기 위한 것이라는 느낌을 받는다. 그는 이별의 슬픔을 죽음에 비유하기도 하고, 둘 사이의 사랑을 천체의 전율로, 늘어지지만 끊어지지 않는 금박으로, 그리고 심지어는 그 끝이 함께하는 컴퍼스로 비유하기도 하며 온갖 언어적 기교를 구사한다. 우리는 이 시에서 이별의 진정한 슬픔을 느낄 수 없다. 우리가 느끼는 것은 단지 존 던이 언어를 통해 보여주고 있는 극단적인 형식 유희이며, 또한 그것이 독자에게 주는 심미적 기쁨과 즐거움이 작지 않다는 사실이다. 어쩌면 존 던 스스로도 잠깐의 이별이 그렇게 슬프지는 않았을 것이다. 마치 파르미자니노가 성모에서 그렇게 큰 성스러움을 느끼지는 않았던 것처럼. 존 던은 이 시에서 세속적인 사랑에 대한 자신들의 천상적인 사랑을 이야기하면서, 지상의 사랑을 불경profanation이라고 하지만 만약 르네상스인들이 이 시를 읽을 수 있었다면 오히려 이 시 전체가 불경이라고 말했을 것이다. 존 던의 이러한 언어적 유희, 세속적이고 경박한 은유 등은 단지 이 시에만 해당하지 않는다. 그의 《벼룩flea》은 더욱 노골적으로 남녀 간의 육체적 사랑(남녀 간의 "형식")이 얼마나 많이 남녀 간의 플라토닉한 사랑(곧 "내용")과는 분리되는가를 말한다. 그는 기사도적인 사랑에서 형식으로서의 사랑을 분리해낸다.

이러한 새로운 문학적 해체는 세르반테스와 셰익스피어에게서도 똑같이 나타난다. 《돈키호테》는 아직까지도 공허한 기사도에 사로잡힌 주인공의 우행을 통해 삶과 전쟁을 기사도적 이상에서 해체한다. 돈키호테가 품고 있는 기사도적 낭만(내용)은 사실은 돈키호테가 떠들어대

는 언어적 형식을 위한 구실일 뿐이다. 물론 세르반테스는 돈키호테에 공감한다. 어쩌면 "차라리 겨울이 더 따스했다." 그러나 해체는 이미 상당히 진행되고 있었다. 세르반테스의 《돈키호테》는 예술사적인 견지에서 기념비이다. 그는 현존을 기사도적 낭만에서 해체시키며 그의 돈키호테를 통해 자신 역시도 잠겨 있었던 낭만, 자신을 레판토 해전 Battle of Lepanto에의 참전으로 이끌었던 낭만에의 고별사를 쓰고 있다.

A Valediction: Forbidding Mourning

−John Donne

As virtuous men pass mildly away,

And whisper to their souls to go,

Whilst some of their sad friends do say,

"Now his breath goes," and some say, "No."

So let us melt, and make no noise,

No tear−floods, nor sigh−tempests move;

'Twere profanation of our joys

To tell the laity our love.

Moving of th' earth brings harms and fears;

Men reckon what it did, and meant;

But trepidation of the spheres,

Though greater far, is innocent.

Dull sublunary lovers' love

— Whose soul is sense — cannot admit

Of absence, 'cause it doth remove

The thing which elemented it.

But we by a love so much refined,

That ourselves know not what it is,

Inter—assurèd of the mind,

Care less, eyes, lips and hands to miss.

Our two souls therefore, which are one,

Though I must go, endure not yet

A breach, but an expansion,

Like gold to aery thinness beat.

If they be two, they are two so

As stiff twin compasses are two;

Thy soul, the fix'd foot, makes no show

To move, but doth, if th' other do.

And though it in the centre sit,

Yet, when the other far doth roam,

It leans, and hearkens after it,

And grows erect, as that comes home.

Such wilt thou be to me, who must,

Like th' other foot, obliquely run;

Thy firmness makes my circle just,

And makes me end where I begun.

고별사 : 금지된 슬픔

- 존 던

고결한 사람들은 조용히 떠나며
자신의 영혼에게 가자고 속삭입니다.
슬퍼하는 벗들의 몇몇이 "이제 숨을 거두었다" 말하고
몇몇은 "아직은 아니다"라고 말할 때.

그렇게 우리도 소란 피우지 말고 녹아내립시다.
눈물의 홍수도 한숨의 폭풍도 일지 않도록.
그것은 우리 환희의 모독
우리의 사랑을 속인들에게 말한다는 것은.

지구의 움직임은 재해와 공포를 부르니
인간은 그 결과와 의미를 추정합니다.
하지만 천체의 움직임은
훨씬 거대하지만 단지 순수합니다.

우둔한 세속 연인들의 사랑은
그 영혼이 감각이니, 부재(不在)를
받아들이지 못합니다.
부재는 그 사랑을 구성하던 것들을 지워버리기 때문입니다.

그러나 우리는, 너무도 정화된 사랑으로,

그것이 무엇인지조차 모를 그 사랑으로

마음을 내적으로 확신하니,

헤어질 눈과 입술과 손에 아쉬움이 없습니다.

우리의 두 영혼은 따라서 하나이니,

비록 내가 떠나간다 해도 그것은

단절이 아니라 확장일 뿐입니다.

공기와 같이 얇게 두들겨 펴진 금박처럼.

우리의 영혼이 둘이라면 그것은 마치

견고한 컴퍼스의 다리가 둘이듯 둘입니다.

그대의 영혼은 굳게 고정된 다리, 미동도 안 보이지만

다른 다리가 움직이면 움직입니다.

그대의 다리는 중심에 자리 잡고 있더라도

다른 다리가 먼 곳을 헤매이면

그 뒤를 따라 몸을 기울여 경청을 하고

다른 다리가 제자리로 돌아올 때 똑바로 섭니다.

그대는 내게 그와 같을 것입니다.

나는 다른 다리처럼 비스듬히 달려야 하지만

그대의 확고함이 내 원을 완성하고

나는 시작한 곳에서 끝날 수 있을 겁니다.

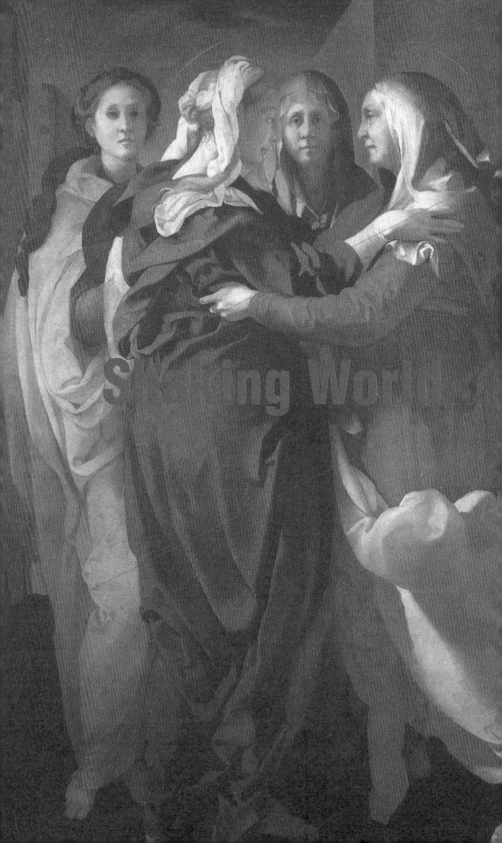

흔들리는 세계

종교개혁
The Reformation

16세기는 불안과 동요의 시대였다. 이탈리아가 인본주의적 이념을 불러들이며 르네상스를 이룩해 나갈 때 알프스 이북은 아직까지 신앙에 매여 있었다. 지오토가 파도바에 최초의 벽화를 그리며 과거와의 확고한 단절을 보였을 때, 이미 피렌체에는 인본주의적 분위기가 돌기 시작했다. 그 이후 이백여 년간 피렌체와 로마를 비롯한 이탈리아 전역과 알프스 이북의 일부 지역은 르네상스가 이룩한 성취를 그 완성을 향해 밀고 나간다.

말해진 바와 같이 르네상스의 성취는 진보와 보수가 가까스로 조화를 이룬 이상한 모순 속에서 얻어진 것이었다. 신앙의 세계에, 즉 중세에 인본주의를 도입한 것은 커다란 혁명이었다. 그러나 그 인식론적 이념은 아직도 실재론적 관념론에 사로잡혀 있었다. 지중해 유역이 관념론을 벗어나기는 어려운 노릇이었다. 플라톤과 아리스토텔레스가 이룩한 철학사상의 업적은 엄청난 것이었고, 이 업적은 기독교를 통해 이탈리아인들을 물들였다. 로마 출신의 사제들은 그리스 문명을 매개

로 중세를 지배한다. 무력에 있어 몰락한 로마 제국은 문명과 신앙을 이용하여 유럽의 세속권력을 압도했고, 마침내는 교황청 자체가 하나의 세속 권력이 되고 만다. 유명론과 고딕은 지중해 유역의 전통적 철학에서 상대적으로 자유로웠던 프랑크족에 의해 개시된다. 지성을 의문시하는 이러한 철학과 예술은 이탈리아인들에게는 말 그대로 야만적인 고트족의Gothic 세계에 속했다.

알프스 이남의 세계가 인식론에 있어서는 관념론적이었지만, 존재론에 있어서는 인본주의적이었다는 사실과, 알프스 이북의 세계가 인식론에 있어서는 경험론적이었지만, 존재론에 있어서는 신앙적이었다는 사실은 이 시대의 이해를 위해 그 중요성을 아무리 강조해도 지나치지 않다. 피렌체인들에게는 세계의 이해는 오로지 인간의 이성을 통한 것이었지만, 그 이성은 15세기에 이르러 더 이상 신앙만을 위해 봉사하지는 않게 되었다. 그들이 불러들인 합리주의적 사고는 먼저 세속적 요구에 따르는 것이었다. 그 점에 있어 피렌체인들은 자신들이 고전고대를 부활시켰다고 믿었다.

고대 철학은 오랫동안 신앙을 위해 봉사해왔다. 최초의 교부들에 의해 도입되고 성 아우구스티누스와 토마스 아퀴나스에 의해 더욱 다듬어진 신학의 요점은 지성으로 이해되는 다시 말하면 오로지 인간 이성 — 감각과 정념을 배제한 — 의 행사에 의해서만 포착되는 신의 강조였다. 피렌체인들은 신을 위해 봉사하던 인간 이성을 인간을 위한 봉사자로 만들었다. 이것이 르네상스이다.

알프스 이북에서 진행되던 철학적 혁명은 이성에 대해 의심을 품

는 새로운 신학을 위한 것이었다. 이 새로운 물결 속에서 지성이 개별적 사물들의 원형이라고 할 이데아, 즉 보편관념에 대한 선험적 인식을 가진다는 플라톤의 견해가 전면적인 의심 속에 싸이게 된다. 감각이 배제된 인간 이성은 독단일 수가 있다. 알프스 이북의 일부 철학자와 사제들은 그것이 말 그대로 독단이라고 생각했다. 그것은 어떠한 객관적이고 실증적인 검증을 벗어나 있기 때문에 인식론적 독단이었고, 또한 신앙이 아니라 교황청과 사제들의 탐욕과 자만심을 위해 봉사하고 있었기 때문에 존재론적 독단이었다. 종교개혁은 여기에서, 다시 말하면 이 독단의 분쇄에서 시작되었다.

교황청과 사제들의 면죄부 판매와 성직 매매 등이 종교개혁의 근원적 원인은 아니다. 그러한 타락은 종교개혁에 불씨를 당겨준 것이고, 또한 사회의 하층계급에게도 어느 정도 설득력 있는 혁명의 필요를 환기해준 것이긴 하지만 근원적인 혁명의 동기는 아니었다. 불씨만으로 폭발이 일어나지는 않는다. 화약이 쌓여 있어야 한다. 그 화약은 이미 종교개혁보다 이백여 년 전부터 쌓여오기 시작했다. 루터는 물론 그 화약을 설명할 수 있을 만큼 깊이 있는 학자는 아니었다. 성직자 계급은 그들이 공언하는 신앙의 도덕적 요구에 비추어 볼 때 언제나 타락하기 마련이다. 누구도 물질적 존재 조건으로부터 자유롭지 않다. 성직자들도 이 조건에 매인다. 성직자 계급의 존재 의의는 신과 인간 사이의 매개자로서이다. 성직자 계급은 스스로의 가치를 입증하기 위해 신에 대한 무엇인가를 그들의 양들에게 말해줘야 한다. 그들은 자신이 본적도 만진 적도 없는 세상에 대해 말하게 된다. 다시 말하면,

성직자 계급은 독단을 통해 스스로의 생계를 꾸려나간다. '성직'이라는 것 자체가 형용모순이다. 신은, 만약 그 신이 진정한 신이라면, 자신을 위한 직업을 요구하지 않는다. 왜냐하면 신은 어차피 이해될 수 없을 만큼 무한한 존재이기 때문이다.

성직자 계급은 발생 이래로 계속 타락했다. 성직자의 타락이 혁명의 원인이라면 1517년까지 참을 이유가 없었다. 상비군을 거느리고 스스로의 세속적 영지를 소유하는 신앙은 하나의 세속적 국가이지 신앙일 수는 없다. 가톨릭은 일찌감치 타락했고 부패했다. 교황 그레고리우스가 군대를 거느리기 시작했을 때 이미 로마가톨릭은 전락하기 시작했다. 그러므로 교권 계급의 타락이 혁명의 근본적 이유는 아니다.

종교개혁은 '개혁Reformation'이라기보다는 새로운 종교의 도입이었다. 가톨릭의 신과 개신교의 신은 같은 신이 아니다. 아마도 어떤 신학자는 같은 신이 인간의 해석에 의해 여러 신으로 만들어졌을 뿐이라고 말할 것이다. 이것은 실재론적 입장에서의 주장이다. 실재론적 인식론에 따르면, 신은 우리 인식으로부터 독립해서 존재한다. 신은 우리 해석의 변덕에 좌우되지 않는다. 그러나 교황청의 신의 해석만은 이 독립적인 신에 대한 정확한 이해이다. 따라서 신은 교황청의 독점물이다. 교황청은 이것을 인간에게 말해줄 수 있다. 그 신은 우리의 지성에 의해 이해되는 신이기 때문이다. 지성에 의해 이해되지 않는 신이라면 '하나의 신'이라고 불리는 신은 아니다. 실재론적 입장에서의 신은 실체를 가지고 있는 일자the One이다. 이것이 로마가톨릭이 말하

는 신이다.

개신교가 불러들인 신은 이와는 반대로 인간 지성의 그물을 벗어나서 존재한다. 이 새로운 신은 무한한 신이다. 무한은 유한한 인간 지성에 포착되지 않는다. 그러므로 이 신은 우리가 알 수 없는 신이다. 지성으로 이해할 수 없다면 무엇으로도 이해할 수 없다. 이 신을 도입함에 의해 종교개혁은 가톨릭과는 전혀 다른 새로운 신앙을 창시하게 된다. 가톨릭과 개신교의 차이는 가톨릭과 이슬람교의 차이보다도 더 크다.

종교개혁이 예술사 연구에 있어 중요한 이유는, 서양사에 있어 16세기는 유례없는 예술적 풍요를 이룬 시기이고, 그 예술적 풍요는 기존의 기독교와 종교개혁이 불러들인 새로운 이념과 신앙 사이의 동요에 의한 것이기 때문이다. 종교개혁 이후로 라틴인들이 새롭게 불러들인 인본주의적 관념론과 프랑크족들이 새롭게 불러들인 신앙적 유명론이 병존했고, 지성에 대한 신뢰와 거기에 대한 의심, 르네상스 고전주의와 고딕적 표현주의, 물질적 세속주의와 신앙적 정신주의, 천동설과 지동설, 우주의 위계적 질서와 신으로부터의 등거리론, 에라스뮈스의 도덕적 군주론과 마키아벨리의 실증적 군주론이 병존했다. 종교개혁은 이 중 후자의 이념이 자신을 주장한 가장 커다란 사건이었고, 지중해 문명을 대치할 수도 있는 다른 종류의 문명의 본격적 대두를 나타내는 가장 중요한 사건이었다. 종교개혁에 의해 비로소 후자의 이념은 전자의 이념에 본격적으로 맞서게 되고, 매너리즘은 두 개의 이념 사이에서 동요하던 당시 세계의 예술적 표현이었다.

미술가로는 폰토르모, 로소, 파르미자니노, 브론치노 등이, 음악가로는 오를란도 디 라수스(Orlande de Lassus, 1532~1594), 피에르 본네(Pierre Bonnet, 1555~1608), 반키에리, 알레그리(Gregorio Allegri, 1582~1652) 등이, 문학가로는 세르반테스, 셰익스피어, 라블레, 존 던 등이, 사상가로는 에라스뮈스, 몽테뉴, 마키아벨리 등이 매너리즘의 시대에 활동한다. 서양사상 어떠한 백 년도 이토록 풍요로운 문화적 업적을 이룬 적이 없다. 화려하고 혁신적인 르네상스의 업적도 매너리즘이 이룩한 업적에 비추어 보면 그렇게까지 독점적으로 위대하진 않다.

본격적인 근세는 케플러가 세 개의 법칙에 의해 행성의 운동에 대한 최초의 역학적 해명을 했을 때, 그리고 데카르트가 기계론적 합리론을 도입했을 때 시작된다. 이때 이래로 유럽은 다시 한번 인간 이성에 대한 신념을 되찾고, 본격적인 자연의 탐구에 나서며, 과학혁명을 이루어 낸다. 예술사상의 바로크는 이때 시작된다.

매너리즘은 르네상스와 바로크 사이의 혼란과 동요와 불안을 반영한다. 16세기의 유럽인들은 그들의 발밑이 흔들리고 있다는 것을 느끼고 있었지만, 지구의 운행이 어떤 궤도를 따르고 있는지에 대해 알 수 없었고, 그 자연과학적 법칙에 대해서는 더욱 알 수 없었다. 그들은 단지 천동설이 붕괴되어 나가는 와중에 있었고, 불안 속에 사로잡혀 있을 뿐이었다. 이천 년을 지탱했던 우주론은 동요 없이 물러갈 수 없었다. 17세기부터 시작될 새로운 세계는 그전 시대와는 유례없는 균열을

보일 예정이었다. 예술적 성취는 사회적 안정이라는 등가물을 갖지 않는다. 매너리즘의 비할 수 없는 성취는 이 불안과 동요와 회의와 갈등 가운데 생겨났다. 어떤 안정된 사회도 그 같은 성취를 이루지 못했다.

종교개혁은 전통적인 신에 대한 믿음으로부터 근세적인 신으로의 믿음의 이동에 의해 발생한 사건이었다. 이 두 개의 신의 성격은, 우리가 스스로의 지성에 부여하는 신뢰와 불신에 따라, 다시 말하면 우리가 스스로의 이성적 역량에 부여하는 평가에 따라 갈리게 된다. 바울과 아우구스티누스와 토마스 아퀴나스의 신은 지성에 대한 신뢰에 의해 가능한 신이고, 아벨라르와 오컴과 루터와 칼뱅의 신은 지성에 대한 불신에 의해 도입된 신이다.

관념에 가치를 부여한다는 것은 우리가 지성을 세계의 근본적 실체를 파악하기 위한 신뢰할 만한 동기로 본다는 것이다. 지성은 관념에 대응하기 때문이다. 이를테면 "신은 기하학을 한다." 지성은 감각의 종합에 의해 관념을 형성한다는 것이 경험론적 인식론의 출발점이다. 그러나 관념론은 이와 반대의 길을 밟는다. 우리 지성 속에 선험적인 관념이 자리 잡을 수 있으며 이것은 세계의 본래적 실체에 대응한다고 관념론적 철학자들은 추론한다. 이때 관념은 우리 감각과 경험으로부터 독립해 있으며, 따라서 인식 주체와는 분리되어 존재하게 된다. 이들에게 세계의 진리란 이러한 관념들과 그 연쇄이다. 이것의 인식을 위해서는 눈을 감고 오로지 사유에만 힘써야 한다. 결국 질료를 배제한 형상만이 우주의 근원적 모습이기 때문이다.

관념론에서의 신은 이러한 관념들의 위계적 도열 중 최상위에 속

한다. 기독교적 신은 기껏해야 최고의 추상화된 관념에 인간적 모습을 부여한 것이다. 관념들의 위계는 그 추상화의 정도에 의한다. 위로 상승할수록 추상화는 더욱 진행되며 그 궁극적인 모습은 존재the Being 그 자체가 된다. 이것이 신이다. 이러한 신은 우리 지성에 대응하는 신이다. 관념론적 실재론은 추상화된 대상에 실재성을 부여한다. 추상화된 보편개념들은 실재하는 것이며 구체적이고 개별적인 대상들은 거기에서 유출된다. 즉 관념들은 우리 감각의 대상들에 선재하게 된다.

이러한 실재론적 이념하에서의 신은 두 가지 의미를 지닌다. 신에 대한 지식이 최고의 지식이 되고, 이것은 정련된 지성에 의해 가능하다는 것이 하나의 의미이다. 여기에서는 추상적 지식이 커다란 힘을 발휘하게 된다. 다른 하나의 의미는, 개념이 위계적 질서를 갖듯이 인간들의 계급도 위계적 질서를 갖는다는 것이다. 모든 인간이 신으로부터 같은 거리에 있지 않다. 성직자 계급이 신에 더 가깝다. 왜냐하면 그들은 속인들보다 좀 더 고차의 보편개념에 의해 유출되었기 때문이다. 교황은 신으로부터 천국에 이르는 열쇠를 직접 받았다. 그는 인간 중 최고의 보편성을 지닌 보편자이다. 그러므로 인간 위에 군림할 수 있다.

이것이 유비론the doctrine of analogy이다. 신으로부터 시작된 위계적 도상은 교황을 거쳐 인간 세계에 이르기까지 계속 이어진다. 지상의 모습은 하늘의 모습을 닮는다. 유비론은 계급 사회를 정당화한다. 유비론은 정치적으로는 귀족제를 옹호하며, 신학적으로는 지성에 대응하는 신을 가정한다.

유명론이 부정한 것은 '신'이 아니라 '실재론적 신'이었다. 유명론은 관념의 실재성을 의심한다. 아벨라르와 오컴은 치밀한 스콜라적 논리를 동원하여 아리스토텔레스의 공통된 본질common nature, 즉 보편자를 분쇄한다. 그러나 논리의 중요성은 언제나 부차적이다. 요구와 필요가 먼저 존재한다. 강력한 요구는 언제라도 논리를 만들어 낸다. 유명론자들의 요구는 교황청의 신이 아니라 개별자들의 신을, 다시 말하면 사회의 잔류자들의 신을 불러들이는 것이었다.

정치적 민주주의와 지성에 대한 불신은 언제나 함께한다. 지성은 그 자체로서 민주적이지 않다. 그것은 신분과 타고난 능력에 따라 결정된다. 지성에 대한 부정은 궁극적으로 계급과 귀족제에 대한 부정이다. 관념적 이상주의는 평민이나 하층민의 이념은 아니다. 오컴을 비롯한 유명론자들이 부정하고자 했던 것은 신을 등에 업은 교권 계급의 기득권이었고, 불러들이기를 원했던 것은 민주주의적 신앙이었다. 누구도 다른 사람보다 신에 더 가깝지는 않다는 것이 그들의 새로운 신앙의 결정적으로 중요한 출발점이었다. 신 앞에서는 인간의 계급은 무의미했기 때문이다.

그들이 보편개념의 실재성을 분쇄할 때, 그들은 동시에 지성적으로 해명되는 신을 부정한 것이 된다. 보편개념이 선험적으로 존재하고, 그 가장 상위에 신이 존재한다면 전체 도상은 인간의 지성에 대응하는 것이 된다. 관념이 붕괴하면 지성도 붕괴하며, 동시에 인간의 관념에 갇힌 신은 해방된다. 신은 이제 인간의 관념적 언어에 대응해 주지 않는다. 지성은 결국 생명의 결과이고 그 단편이다. 결과와 단편이

원인과 전체에 대해 말할 수 없다. 유명론자들이 "유한한 인간이 무한한 신을 이해할 수는 없다"고 말했을 때 그들은 지성에 대응하는 관념이 신을 표상할 수는 없다고 말하고 있다.

보편개념은 사물들의 유사성에서 추출된 하나의 명칭에 지나지 않는다. 그것은 선험적으로 존재하는 실체가 아니라 인간들이 사물의 집합을 용이하게 다루기 위해 만들어낸 잠정적인 기억의 잔류물이다. 그러나 실증적 대상이 없는 관념은 그나마 희미한 그림자로서의 관념조차 되지 못한다. 이것이 독단이다. 이것을 20세기의 한 언어 철학자는 "침묵 속에서 지나쳐야 할 것"이라 일컫게 된다. 유명론하에서의 지성은 세계의 실체에 대응하는 인식의 가장 중요한 도구라기보다는 단지 감각적 인식을 종합하는 부수적 도구에 지나지 않게 된다. 그러므로 지성적 관념에만 존재하는 것은 사실상 어디에도 존재하지 않는 것이다. 생생하고 박진감 넘치는 진실은 지성보다는 감각과 영혼에 존재한다. 이것이 이중진리설the doctrine of twofold truth이다.

지상 세계는 개별자에 대응하는 감각적 인식에 따르게 되고, 천상 세계는 신에 대응하는 영혼에 따르게 된다. 천상과 지상 전체에 걸쳐 동일하게 대응했던 지성이 붕괴함에 따라 지상과 천상은 해체되고 그 사이에는 균열이 존재하게 되며, 고대 세계 이래 버려졌던 감각과 영혼이 중요한 인간적 속성으로 새롭게 대두된다. 지상 세계의 존재들이란 신으로부터 유출된 보편적 관념의 잔류물이라는 고대 이래의 세계관도 이에 따라 물러가게 된다. 개별자들은, 그것들에 선재하며 그것들의 규준이 되는 보편자를 가정하지 않는다. "오로지 개별자만이 존

재한다." 보편개념 없이도 세계는 해명된다. 쓸모없는 것을 가정하여 세계의 복잡성을 증가시킬 이유가 없다.

신과 인간 사이에 보편개념이라는 매개적 존재는 가정되지 않는다. 개별자들이 신과 직접적으로 대면한다. 보편개념이 무의미하게 됨에 따라, 교황청과 사제 계급은 존재론적인 쓸모가 없어지게 되고, 이에 따라 신에 대한 지성적 해명이 물러가게 된다. 사제 계급은 지성으로는 포착될 수 없는 신을 인간의 언어, 즉 지성으로 설명해왔다. 다시 말하면 그들은 독단으로 신에 대해 설명해왔다. 물론 신은 비실증적 존재이다. 문제는 신이 비실증적이라는 사실에 있는 것이 아니라, 사제 계급이 신이 마치 실증적으로 검증되는 존재인 것처럼 말해왔다는 데 있다. 언어와 지성은 실증적 개별자들의 집합을 다루기 위해서만 쓰여야 한다. 이것이 경험론자들이 말하는 언어의 의의이다. 즉 언어는 실증적 세계에 대응해야 한다. 그러나 교황청과 교권 계급은 실증적 추상 개념을 다루기 위해서만 쓰여야 하는 언어를 신에 대해서도 적용하는 오류를 범했다.

그들의 이익은 거기에 존재했기 때문이다. 지성에는 우열이 존재하고 영혼에는 우열이 존재하지 않는다. 거지와 교황은 그 영혼에 있어서 우열을 가릴 수 없다. 영혼과 구원의 담당자는 지성에 의해 이해되는 신이 아니라 우리가 알 수 없는 무한자인 신에 의해서이기 때문이다. 교황청의 이익은 그들이 신에 대해 설명함에 의해 그리고 그들 스스로가 신에 더 가까운 보편자임에 의해 보장된다. 유명론자들이 분쇄한 것은 이것이었다. 그들은 교권 계급에 의해 전락하고 있는 신을

구원하고자 했다. 인간의 지성을 닮은 신은 인간 가운데 타락할 수밖에 없었다. 이 신을 구원하기 위해서는 먼저 인간의 지성과 거기에 준하는 보편개념을 분쇄해야 했다.

종교개혁과 거기에서 생겨난 새로운 종교인 개신교의 이념은 유명론자들이 제시한 길 위에 자리 잡는다. 종교개혁의 발생 원인에 대해 많은 사회사적이고 정치사적이고 경제사적인 동기가 제시되어 왔다. 그러나 이러한 것들이 종교개혁의 주된 원인이었다면 혁명까지 필요하지는 않았다. 그것은 새로운 신앙을 불러들임에 의해서가 아니라 교황청과 교권 계급의 정화로 해결되어야 할 문제였다. 에라스뮈스가 원한 것은 이것이었다. 유명론적 신이 없었더라면 대안이 없었을 것이고 교황청에 대한 정면 대응도 결국 하나의 반란으로 끝났을 것이다.

루터는 곧 그를 보호하는 영주들을 만나게 된다. 세속의 영주들은 지상적 이유 때문에, 독신가들은 천상적 이유 때문에 종교개혁을 받아들이게 된다. 유명론적 이념은 먼저 지상 세계에서 교황과 교권 계급을 추방한다. 세속권력에 대한 교황의 권위는 붕괴된다. 천상과 지상이 분리되듯 교회 권력과 세속 권력이 분리된다. 인간 지성이 이해할 수 없을 만큼 무한한 신은 교황 역시도 이해할 수 없다. 유명론적 입장에서는, 신을 빙자하여 세속 권력을 지배했고 신의 의지를 대신 표명하며 제정일치의 신정국가를 주장했던 교황은 오랫동안 거짓말을 — 그들 스스로 실재론적 신념을 가졌기 때문에 의도적인 것은 아니라 할지라도 — 해온 셈이었다.

종교적 신념이 엷은 사람들은 어떤 교권 계급의 침해 없이 거침

없는 그들의 세속적 삶을 살아나가기를 원하게 되고, 새로운 신을 그들 신앙의 지침으로 받아들인 사람들은 스스로에게 엄격하고 소박하고 창백한 삶 혹은 격정적이고 들뜬 삶을 살아나가게 된다. 영혼의 구원에 대해서는 누구도 알 수 없게 되었기 때문에 어떤 사람들은 성실하고 엄격한 그들의 일상이 구원에 대한 희미하고 간접적인 증거라고 생각하게 된다. 여기에서 자본주의의 이념까지는 한 걸음이다. 반면에 어떤 사람들은 신비주의적 이념에 빠져들게 된다. 이들은 영혼의 도취 속에서 신을 만날 수 있다고 믿게 된다.

종교개혁이 전면적 승리를 거두지는 못한다. 이천 년을 지속한 실재론과 천 수백 년을 지탱한 교황청은 그렇게 쉽게 붕괴될 것이 아니었다. 특히 알프스 이남에서는 상대적으로 종교개혁의 영향력이 크지 않았다. 개신교가 불러들인 신은 라틴인과 고올Gaule인들에게는 낯선 신이었다. 라틴인과 고올인들은 제국시대에 이미 하나의 세계를 이루었고 그 역사는 비교적 원만하게 오래 지속되었기 때문이다. 종교개혁은 독일과 영국과 플랑드르 지역에서 위세를 떨친다. 이 지역들이 앞으로 오게 될 시대의 주역이 될 것이었다. 독일은 30년간의 종교 전쟁 끝에 초토화되고 국가는 작은 영지들로 분할된다. 독일이 하나의 민족국가로 통일되는 것은 그로부터 220년이 더 흘러야 가능해질 것이었다. 이것이 새로운 이념을 불러들인 선구적 반항정신의 대가였다. 종교개혁으로 가장 커다란 이득을 본 나라는 영국과 네덜란드였다. 이들은 유명론적 이념에 의해 그들 국가를 세속 권력에 따라 중앙 집권화하고 강력한 실증적 정신으로 무장한다. 미래는 이들의 것이었다.

매너리즘은 이탈리아와 프랑스에서 특히 융성한다. 전통적인 관념적 이념하에 있던 이 나라들은 이제 동요한다. 그들은 불안과 미확정을 예술 속에 응고시켜 놓는다. 그들은 관념적 질서하에 있던 그들 세계가 믿을 수 없는 세계라는 사실을 의식하고 있었다. 그러나 새로운 이념으로 옮겨가기에는 과거의 무게가 너무 컸다.

니콜라우스 쿠사누스가 불러들인 등거리론이나 마키아벨리가 불러들인 새로운 정치학은 그들이 믿어 왔던 관념적 세계가 허구라는 사실을 명백히 말하고 있었다. 그러나 "제비 한 마리가 여름을 부르지는 않는다." 이 새로운 이념들은 굳어 있는 과거의 세계에 균열을 불러오긴 했지만 아직도 세계는 과거와 미래 사이에서 동요하고 있었다. 돈키호테는 과거에 잠긴 어리석은 사람이긴 했지만, 고상하고 품위 있는 사람이기도 했다. 불안과 동요가 16세기를 일관한다. 종교개혁은 이러한 불안을 불러들인 가장 극적이고 커다란 사건이었을 것이다.

알 수 없는 신, 말해질 수 없는 신에 대해서는 어떤 체계적 신앙도 가능하지 않다. 루터가 오컴과 유명론자들이 주장한 신을 끌어들여 교황청의 신에 대한 대안으로 삼았을 때 그 신은 먼저 교의와 강령, 다시 말하면 신학을 부정하는 신이었다. 성문법을 부정하면 관습 혹은 무정부주의가 남는다. 지성에 의해 설명될 수 없는 신이라면 그 신은 애초에 게르만인이 어두운 암흑 속에서 믿었던 그들 고유의 신이거나 혹은 나름대로 생각되어지는 기독교의 신일 수밖에 없다. 그러나 교황청을 부정했다고 해서 과거의 신으로 돌아갈 수는 없었다. 그러기에는 기독교의 역사와 권위가 엄청나게 컸다. 그리고 그들 과거의 신은 문명사

회가 믿기에는 너무도 유치하고 불합리한 신이었다.

결국, 무정부주의적인 신앙만이 남는다. 신에 대해 어떠한 종류의 보편적이거나 필연적인 규정이 없을 때 신은 각자의 영혼에 달린 문제가 되고, 각자가 자의적으로 해석하는 신앙의 대상이 되고 만다. 신분과 계급이 존재해야 할 어떤 선험적이고 필연적인 동기가 없다는 인식을 배경으로 혁명이 발생한다. 이러한 이념은 기존의 질서를 파괴하기 위한 매우 적절한 동기이다. 그러나 이 이념은 곧장 무정부주의로 향한다.

혁명과 반란의 차이는 대안의 유무이다. 어떠한 봉기가 구체제에 대한 이념적 대안을 제시하면 그것은 혁명이 되고, 대안을 제시하지 못하면 — 사실상 이것이 무정부주의인바 — 그것은 반란이 된다. 문제는 '이해될 수 없는 신'은 하나의 제도와 체제로서 대안이 될 수 없었다는 점에 있다. 제도로서 구축되지 않으면 개신교 역시도 대안이 될 수는 없었다. 언어와 형상은 그것이 반영하는 애초의 의미와 생명력을 배반하는 것이라 해도, 또 이런 이유로 신이 우상숭배를 금했고, 형상은 결국 생명을 가장하는 시체라 해도, 인간은 그만큼은 육체를 입고 있기 때문이다. 이해될 수 없고 그렇기 때문에 말해질 수 없는 신은 만약 문자 그대로 받아들여진다면 어떠한 종류의 교회체제도 허용하지 않는다. 신앙은 신과 개인의 영혼 간의 문제에 그치기 때문이다. 개신교가 하나의 신앙이 되고 또한 나름의 교리를 지니기 위해서는 무엇인가가 그 새로운 신에 대해 말해져야 했다. 루터는 그가 불러들인 혁명을 애초의 이념대로 밀고 나간다면 결국 신앙의 무정부 상태에 이른다

는 사실을 나중에 알게 된다. 그가 뮌처(Thomas Müntzer, 1489~1525)의 농민 폭동에 대해 뒤늦게 반동적인 태도를 보인 이유는 여기에 있었다.

귀족제가 선험적인 관념에 입각한다면 민주주의는 구성원의 동의에 입각한다. 혁명은 실재하는 것으로서의 선험적인 관념은 없다는 — 그러므로 신분과 지위는 생득적인 것은 아니라는 — 신념에 의해 촉발된다. 그것은 따라서 모든 종류의 기존 질서의 파괴에 이르고 궁극적으로는 지성에 대한 부정에 이른다.

완강하고 독선적인 전제와 파괴적이고 거친 무정부주의는 정치제도의 양극단이다. 전자가 인식론적 실재론에 입각한다면 후자는 실증적인 경험론에 입각한다. 그러나 경험과 그 해석은 자의적인 것이고, 이것이 사회에 적용되었을 때 무정부주의에 이른다. 그러므로 사회의 유지를 위해서는 선험적 질서 대신에 구성원의 동의와 계약이 필요하다. 이 동의와 계약이 민주주의이다. 민주주의는 독단을 계약으로 대체한 것이고 도덕을 법으로 대체한 것이다. 도덕이 붕괴하면 부도덕이 횡행한다. 도덕적이어야 할 원칙이 없을 때 왜 부도덕이 용인되지 않겠는가. 법의 존재 의의는 선험적 도덕의 붕괴를 실증적 계약으로 대체했다는 데 있다.

루터는 그의 반동으로 인해 현대 역사가들 — 특히 좌파 역사가들 — 로부터 많은 비난을 듣고 있다. 그러나 루터는 어쨌든 신앙의 무정부주의를 용납할 수는 없었다. 그의 개혁은 올바른 신앙을 위해서였지 제멋대로의 신앙을 위해서는 아니었기 때문이다. 그의 교회와 교리 역

시도 그의 신의 본래적 성격에 비추면 일종의 전락이고 타협이다. 그러나 최소한의 원칙은 있어야 했다. 그의 신도 과거의 신들과 마찬가지로 어느 정도는 응고되고 물화되고 형상화되어야 했다. 이러한 점에 있어 루터 역시도 매너리즘적이었다. 매너리즘의 밑바탕에는 자기 행동의 동기에 대한 몰이해가 있다. 16세기는 혼란의 시대였다. 과거의 세계는 파괴되고 있었지만 새로운 이념은 아직 오지 않고 있었다. 모든 사람이 갈팡질팡하고 있었고, 어디로 걸어야 할지 몰랐고, 확신을 가지고 출발한 후에는 길의 종점이 아니라 그 노정에 머물고 있었다. 루터 역시도 자신이 불러들인 혁명이 궁극적으로 어디에까지 이를 수 있는가에 대해 모르고 있었다. 그의 뒤늦은 반동은 그 역시 한 명의 매너리스트였다는 사실을 말하고 있다. 그는 매너리스트들이 내용에서 형식을 분리해내듯 교황청의 신에서 신앙심을 분리해낸다.

마키아벨리
Machiavelli

마키아벨리는 르네상스로부터 나왔지만 르네상스인은 아니었다. 르네상스가 이룩한 인본주의적이고 세속적인 세계관이 없었더라면 마키아벨리는 존재하지 않았겠지만 마키아벨리가 도입한 새로운 정치학은 전혀 르네상스적인 것이 아니었으며 관념론적인 것은 더욱 아니었다. 르네상스가 천명하는 플라톤적인 정치 이념에 의한 국가는, 즉 철인왕의 내재적 미덕에 기초하는 이상 사회라는 온정적paternal 국가는 마키아벨리가 보았을 때 어리석거나 가식적이거나 시대착오적인 관념 이외에 아무것도 아니었다. 1520년의 라파엘로의 죽음 이후로 르네상스를 덮고 있던 위선도 몰락한다. 세계는 셰익스피어와 세르반테스가 묘사하는 바의 혼란과 동요의 시대로 들어간다. 세르반테스는 돈키호테의 관념적 세계관을 야유하지만 따뜻한 공감을 보여주고, 동시에 산초 판사의 분별 있는 행위를 새로운 시대의 세계관으로 인정하지만 그 것을 미움으로 바라본다.

말해진 바와 같이 르네상스는 근대는 아니었다. 르네상스를 근대

라고 하기에는 거기에는 너무도 많은 고전적 요소가 있다. 고전고대는 결국 근세일 수는 없다. 우리가 알고 있는 바의 근대는 사실상 존재being의 본질에 대한 이해에 의해서가 아니라 그것들의 운동 법칙의 이해에 의해 인간이 다시 한번 스스로의 선험적 인식 능력에 자신감을 갖게 될 때 시작하는바 이것은 자연과학에 있어 케플러가 행성의 운동 법칙을 발견했을 때와 정확히 일치한다. 데카르트와 케플러가 진정한 근대를 이끌며 마키아벨리가 한 것은 이들에 앞서 정치철학을 통해 근대의 성격을 날카롭게 선도한 것이다.

마키아벨리는 케플러가 천체의 운동 법칙의 새로운 해석을 도입한 것과 동일한 의미로 정치 철학을 새로운 기초 위에 놓았다는 의미를 지닌다. 케플러의 새로운 천문학은 단지 혁신적인 또 하나의 과학적 가설이라고 치부될 수는 없다. 그것은 진정한 의미에서 세계를 근대로 진입시킨 혁명이었다. 이와 마찬가지로 마키아벨리는 누구보다 앞서 앞으로 전개될 근세의 성격을 정확히 알고 있었던 정치 철학자였다. 근대 과학자들의 천문학을 곤경에 빠뜨린 것은 존재론적인 견지에서의 실재론의 타파에도 불구하고 사물의 운동에 있어서의 그 동기와 궤적에 대한 선험적인 관념이었다. 케플러가 분쇄한 것은 이러한 천체의 운행에 개입해 있는 실재론적 관념이었다. 그가 바라본 세계는 단지 외재적 인과율에 의해 그 운동이 규정되는 냉정하고 차가운 무기물의 세계였다.

어떤 의미에서는 르네상스기의 누구도 순진한 실재론자는 아니

었다. 그들이 실재론을 천명한 것과 그들 스스로가 내면적으로 관념의 실재성을 진심으로 믿는다는 것은 같은 이야기가 아니다. 르네상스의 지도적인 피렌체 인사들은 스스로가 플라톤주의자임을 천명했지만 그것은 하나의 의도였고 기획이었지 사실에 있어서는 아니었다. 한편으로 중세 말의 유명론자들의 공격과 다른 한편으로 전개되는 새로운 세계 ─ 상공업의 부흥과 도시의 발달 ─ 는 더 이상 실재론이 존재할 기반을 제공하지 않았다. 르네상스인들이 관념론자였던 것은 사실이었지만 그 관념은 인간에 내재한 것이었지 사물 가운데에 내재한 것은 아니었다. 이 점에 있어 르네상스기는 새로운 시대의 시작이라기보다는 중세와 근대 사이에 존재하는 중간적 시기였다. 그들은 실제로는 선험적으로 실재하는 보편개념의 존재를 믿지 않았지만 여전히 보편개념이 존재하고 있는 듯이 말하고 있었다. 그들에게 보편개념은 공식적으로 실재하는 것이었지만 사실적으로는 더 이상 실재하는 것이 아니었다. 보편개념의 실재성을 믿으면서 동시에 변화와 부에 대해 긍정적일 수는 없다. 제조업과 무역을 기반으로 하는 경제체제는 본질적으로 실재론과 양립할 수 없다.

마키아벨리가 그의 《군주론》을 통해 하고자 했던 것은 르네상스인의 허구적 실재론을 붕괴시키는 것이었다. 그러한 작업의 진행 중에 그는 아마도 자신이 실제로는 의도하지 않았을 성취를 부르게 된다. 그는 최초의 해체주의자, 최초의 폭로주의자가 된다.

물화Verdinglichung는 무지와 야만에 기초한다. 마키아벨리즘은 마키아벨리의 이념과 정치학에 대한 어리석은 물화에 지나지 않는다.

그의 정치철학은 권모술수에 대한 것은 아니다. 그는 통치와 권력에 이르는 기존의 중세적 가식을 벗겨냈을 뿐이다. 이것은 셰익스피어나 세르반테스가 중세적 기사도를 허구적이고 시대착오적인 거짓 관념으로 야유한 것과 같을 뿐이다. 이제 기마와 창의 시대가 장궁과 전술의 시대로 바뀌었다. 헨리 5세는 기사 따위의 전투력을 믿지 않는다. 그는 전쟁을 이기고 지는 문제로, 또한 이익을 얻어내기 위한 것으로 보았지 기사도의 과시로는 보지 않았다. 그는 기사를 없애고 궁수를 도입한다. 그 역시 기사도를 말한다. 그러나 그렇다면 장궁long bow을 도입하지는 말아야 했다. 고대와 중세를 일관하여 지배적이었던 권력과 통치자에 대한 개념은 신학과 윤리학에 통합된 것이었다. 그들은 마치 통치와 통치자의 권력이 관념으로 실재하는 것처럼 믿었다. 권력은 당연히 선험적인 것으로 존재하고, 또한 권력자는 선험적으로 통치할 이유를 지니고 있었다. 이것은 신학과 윤리학이 보증하는 것이었다. 플라톤의 철인왕philosopher-king의 개념 역시도 여기에 입각한다. 통치자의 관념이 선험적으로 실재하며 이것은 미덕에 의해 보증되는 것이었다. 왕권은 신으로부터였다.

마키아벨리가 붕괴시킨 것은 이러한 정치철학이었다. 그는 정치학을 윤리학으로부터 분리해낸다. 권력과 통치는 선험적으로 실재하는 어떤 관념에 의한 것이 아니라 역사와 사회에 입각하며 개인적 역량에 입각하는 것이 된다. 그는 정치에 내재하는 관념론적 실재론을 붕괴시키며 동시에 권력을 힘과 정치적 수단의 종속 변수로 만든다. 권력, 통치자, 통치 등은 하나의 이념으로서 존재하는 것은 아니다.

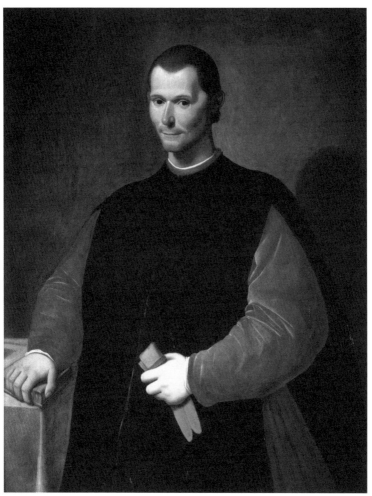

▲ 마키아벨리, 1469~1527

그것은 마치 빈 자루와 같다. 거기에 무엇인가가 담겨야만 일어설 수 있다. 정치권력은 어떤 내재적 속성 혹은 현실태actuality를 지닌 것은 아니다. 그것은 어떻게 획득되고 어떻게 유지되느냐의 문제에만 종속된다.

케플러가 극복해낸 것은 아리스토텔레스적 의미의 운동 궤적의 현실태actuality였다. 고대 이래로 규정된 회전 운동의 궤적은 완벽한 원이어야 했다. 완벽한 원은 그 자체로서 선험적으로 존재하는 보편개념이었기 때문이었다. 이데아가 선재하고 현상은 거기에 종속되어야 마땅하다는 생각이 고대와 중세인들의 마음을 채우고 있었다. 그들은 행성이 무기물이고 비생명적 물체라는 사실을 믿지 않았다. 행성에는 완벽한 원을 그리며 운동하고자 하는 엔텔레케이아entelecheia가 존재했다. 완벽한 원의 운동이 행성 운동의 현실태이기 때문이었다.

케플러가 행성의 운동은 행성에 내재한 어떤 속성에 따르는 것이 아니라 행성과 항성 간에 존재하는 거리라는 제3의 요소에 의한다는 사실, 다시 말하면 행성의 운동 궤적은 항성과 행성 간의 거리라는 독립 변수에 종속된다는 사실을 밝혔을 때 역사는 근세로 완전히 진입하게 되며 행성에서 어떠한 생명적 속성, 혹은 어떠한 엔텔레케이아도 제거했을 때, 그리고 그것을 철저히 그 외부에서 작동하는 어떤 다른 요소에 의한 것으로 보았을 때 근세의 기계론적 합리주의는 완성을 보게 된다.

마키아벨리는 케플러보다 앞서 케플러가 자연과학에서 한 일을 정치학에서 이룩한 셈이었다. 정치권력이나 통치자의 자격에는 어떠한 내재적 속성이 없다. 그것은 음모와 술수와 암살 등의 정치와는 독립된 수단에 의한다. 어쩌면 그것들이 정치 그 자체이다. 정치는 실체를 가지지 않는다. 거기에서 권력에 이르는 수단을 제거해 나가면 실제로는 어떤 것도 남아 있지 않게 된다. 다시 말하면 권력은 수단의 종

속 변수이다. 통치는 그 안에 신이나 원리나 도덕 등의 보편자를 지니고 있지 않다. 권력 위에는 어떠한 상위개념도 존재하지 않는다. 권력은 그 자체의 메커니즘에만 의한다.

이 점에 있어 마키아벨리는 최초의 해체주의자이다. 세계는 필연적인 것이며 거기에는 내재적 의미가 있다고 믿을 때 세계는 통합된다. 르네상스인들은 그렇게 믿었다. 정확히 말하면 그들은 그렇게 믿고 싶어 했다. 그들은 이 세계가 신이나 윤리 등의 원칙하에 통합되어 있다고 믿고 싶어 했다. 그러나 그들 눈앞의 현실적인 세계는 이와 같지 않았다. 스포르자, 보르게제, 메디치 등의 권력자는 권모술수와 온갖 잔인한 행위로 권력자가 되었다. 그들은 암살자의 채용과 독살 등을 서슴지 않았다. 정치권력은 신앙이나 윤리에 통합되어 있지 않았다.

해체는 먼저 세계가 우연이라는 전제를 가진다. 마키아벨리는 세계에는 어떠한 절대적 의미도 존재하지 않는다고 믿었다. 그에게 있어 세계는 존재하는 그대로 존재하는 우연적인 것일 뿐이었다. 인간은 현실적 안전과 복지 외에 지향해야 하는 또 다른 가치를 지니지 않았다. 그는 권력을 윤리로부터 분리해낸다. 어쩌면 보편적 윤리라는 것은 본래 실체가 없는 것이었다. 마키아벨리에 의해 르네상스의 통합된 세계는 해체를 겪기 시작한다.

이러한 그의 이념과 작업에 의해 마키아벨리는 아마도 최초의 폭로주의자라고 불릴 수 있을 것이다. 그는 권력의 획득과 유지에 대한 메커니즘을 남김없이 폭로한다. 폭로주의자들의 목적은, 삶이 위선에

지배받을 때 거기에는 어떠한 궁극적인 희망도 없다는 것을 보이는 데에 있다. 마키아벨리는 권력과 통치를 덮고 있는 위선의 베일을 벗겨낸다. 그가 보여주고자 하는 것은 냉혹한 정치 현실이다.

이 폭로주의는 긴 계보를 지니게 된다. 쇼펜하우어(Arthur Schopenhauer, 1788~1860), 니체(Friedrich Nietzsche, 1844~1900), 다윈, 마르크스(Karl Marx, 1818~1883), 프로이트(Sigmund Freud, 1856~1939)로 이어지는 폭로주의자들의 행진은 마키아벨리에 의해 시작되게 된다. 폭로주의자들의 폭로가 현실 옹호를 위한 것은 아니라는 사실을 이해하는 것이 매우 중요하다. 어떤 의미에서는 폭로주의자들이야말로 진정한 의미에서 이상주의자들이다. 그들은 마르크스가 말하는바 "환각 없이는 유지될 수 없는 현실을 교정"하고자 한다. 그것은 먼저 위선과 환각의 파괴로부터 시작된다. 개선은 진실 위에 기초하기 때문이다. 이 점에 있어 마키아벨리는 다른 모든 폭로주의자들이 이상주의적이었던 것처럼 이상주의적이었다.

결국, 아서 왕과 엑스칼리버는 허구적인 관념 위에 기초한 왕권을 의미하는 전설에 지나지 않는다. 통치 권력과 통치자의 자격은 내재적인 것이 아니었다. 바위에서 칼을 뽑는 능력이라는 사실로 상징되는 선험적 왕권이란 없다. 단지 거기에 이르는 길이 있을 뿐이었다. 물론 마키아벨리 역시 군주의 미덕의 무의미를 이야기하지는 않는다. 가장 바람직한 것은 군주가 미덕을 갖추는 것이다. 그러나 미덕은 군주가 되기 위한 필요조건이 아니다. 통치자의 필요조건은 단지 권력을 잡고 그것을 유지하는 정치적 능력이다. 거기에 덕성이 더해지면 더욱 좋겠

지만. 이것은 미덕이다. 그러나 정치적 능력이 결여된 미덕은 무의미일 뿐이다.

1520년의 라파엘로의 죽음과 더불어 가까스로 유지되던 허구적인 관념론은 붕괴하기 시작한다. 인본주의와 관념론은 항구적인 관계를 맺을 수 없다. 관념은 물화되며 인간을 배제하기 때문이다. 관념은 결국 언어화되는 것이고 "언어는 관념을 배반한다." 1520년경부터 16세기 말까지의 세계는 해체를 맞고 있었다. 시대착오적인 플라톤적 이념에 의해 가까스로 유지되던 르네상스의 관념적 세계는 고정되어 있는 종류였다. 그러나 이러한 고정적 세계관의 내면에는 이미 운동이 시작되고 있었다. 누구나 알고 있었다. 세계가 운동하고 있다는 사실을. 단지 과거의 관성과 미래의 불확실성 사이의 갈등이 새로운 동요와 불안과 회의를 불러오고 있었다.

마키아벨리는 이러한 동요의 시대를 대표하는 정치학자였다. 그는 허구적이고 기만적인 르네상스적 세계관을 수용하지 않았다. 르네상스적 통합은 허구였다. 마키아벨리의 위대성은 여기서 한 걸음 더 나아갔다는 사실에 있다. 케플러가 한참 후에 자연과학에서 할 일을 그는 정치학에서 선취한다. 당시의 지배적 인사들이 마키아벨리에게서 불온한 요소를 발견하고 그의 정치학에 오명을 덮어씌운 것은 마키아벨리의 냉혹하고 정직한 정치학이 사실은 자신들의 지위가 기초하는 르네상스적 위선의 토대를 붕괴시켰기 때문이었다.

이제 세계에는 어떠한 미덕도 기사도도 남아 있지 않게 된다. 당시의 유럽인들은 르네상스적 미덕과 마키아벨리적 정치학 사이에서

갈 곳을 몰랐다. 이러한 시대적 분위기가 예술사에서는 매너리즘(마니에리스모)으로 자리 잡는다. 결국 르네상스의 관념론은 프랑크족의 유명론에 의해 붕괴되고 프랑크족의 신앙은 르네상스의 인본주의에 의해 붕괴된다. 그러나 새로운 세계는 아직 오지 않았다. 16세기의 유럽인들은 그들의 발밑이 흔들리고 있는 것을 느끼고 있었다. 우주가 역동적으로 운동하고 있었다.

3

에라스뮈스
Erasmus

에라스뮈스는 섬세하고 정교한 지성과 예민한 감성을 갖춘 사람이긴 했지만 유약하거나 우유부단한 사람은 아니었다. 그는 동시에 날카롭고 강직한 비판정신을 가진 인본주의자였다. 그의 지적이고 심미적인 기반은 고전, 특히 그리스 고전에 있었다. 그는 신약을 라틴어와 그리스어로 새롭게 번역하기도 한다. 당시 이미 라틴어와 그리스어는 새롭게 대두되는 민족주의와 지방어에 의해 교체되는 죽은 언어가 되고 있었다. 어떤 의미로는 에라스뮈스는 때늦은 고전주의자이며 순진한 인본주의자였다고 말해질 수 있다.

에라스뮈스와 그의 소산에 대한 이해는 그가 급격히 변해 나가는 세계에서 고집스럽게 고전고대에 대한 집착과 르네상스 인본주의에 대한 사랑을 견지했다는 사실에 기초해야 한다. 그는 시대착오적이었다. 이제 무의미해지고 있는 실재론적 신앙을 견지했다는 점에서 시대착오적이었고 새롭게 대두되는 실증주의의 시대에 홀로 관념적 세계에 매달려 있었다는 점에서 시대착오적이었다. 그러나 그것은 무의미

한 시대착오는 아니었다. 그의 작품은 하나의 예술로 살아남았고, 그의 이념은 가혹한 현실주의의 시대에 하나의 완충작용으로 살아남았다. 무엇보다도 자기 자신, 그의 이상향이 시대착오라는 사실도, 그의 세계가 실현될 수 없다는 사실도 스스로 알고 있었다.

그는 이상적인 고전고대가 두 가지 이유로 실현될 수 없다는 사실을 알고 있었다. 하나는 플라톤 이래 토마스 아퀴나스에 이르기까지의 지성적 사유와 세계의 질서를 규정지었던 실재론적 관념론이 더 이상 과거의 형태로 지속될 수는 없다는 사실이었다. 유럽 전체를 묶고 있던 이상주의적이고 고전적인 이념은 정치적으로는 새롭게 대두되는 민족주의와 절대왕정에 의해, 이념적으로는 유명론적 사유와 실증주의에 의해, 현실적으로는 유물론적인 실생활에 의해 해체되어 나가고 있었다.

관념론의 붕괴는 단지 문화구조물만 해체하지 않는다. 몰락하는 지성은 대륙도 해체했다. 유럽 대륙을 단일한 세계로 묶고 있던 기본적인 이념은 지성에 의해 해명되는 단일한 신과 단일한 세계관이었다. 그러나 고딕 시대의 유명론의 도입과 르네상스기에 이탈리아를 물들였던 세속주의는 지성을 감각과 물질로 대체했다. 바야흐로 경제적 동기가 신앙과 도덕을 밀어내고 있었다. 지성은 보편적이지만 감각과 거기에 대응하는 물질은, 경험이 상대적이듯이 상대적이었다. 이제 세계는 에라스뮈스의 염원인 플라톤적인 것이 아니라 인본주의자들이 경계하고 경멸했던 소피스트적인 것이 되어 가고 있었다.

물질주의적 실증주의와 관념론적 이상주의는 양립할 수 없다. 물

질은 — 아리스토텔레스가 "방해하는 질료"라고 부르는바 — 우리 감각에 대응하고 따라서 물질에 대한 관심은 실증주의와 철학적 경험론을 요청한다. 새롭게 대두한 마키아벨리의 정치철학은 바로 이러한 이념의 사회적이고 정치적인 대응이었다. 실증주의는 어떤 절대성도 인정하지 않는다. 이 이념은 지성에서 객관적이고 필연적인 성격을 제거한다. 지성은 누적된 우리 감각인식의 희미하고 믿을 수 없는 기억의 잔류물일 뿐이다.

에라스뮈스는 이러한 새로운 세계관을 받아들일 수 없었다. 그는 지성을 배제하고는 세상을 바라볼 수 없었다. 그에게 유명론이나 실증주의는 고트족이나 프랑크족의 본래적인 야만성일 뿐이었으며, 비천하고 품위 없는 물질주의 외에 아무것도 아니었다. 그는 루터가 불러들이는 새로운 신앙이 지성에 대해 적대적이란 사실, 그리고 마키아벨리적 군주는 고전고대의 철인왕의 이념에 비해 부도덕하고 야비한 군주라는 사실을 인식하고 있었다.

지성이란 사실상 인간이 지닌 인식 기제 중 어쩌면 가장 못 믿을 것이며, 도덕적 군주란 공허하고 무의미한 수사에 지나지 않을 수도 있다는 생각은 그에게 떠오를 수 없었다. 결국 에라스뮈스는 구교적 세계에서 기득권을 누리는 한 명의 실재론적 관념론자였다. 그는 토마스 아퀴나스를 벗어날 수 없었다.

에라스뮈스가 부딪힌 두 번째 문제는 당시의 교권 계급과 지배계급의 극단적인 타락이었다. 그는 이것을 통렬히 비판한다. 그의 《우신예찬》은 이러한 타락상에 대한 격렬한 분노와 야유이다. 그러나 에라

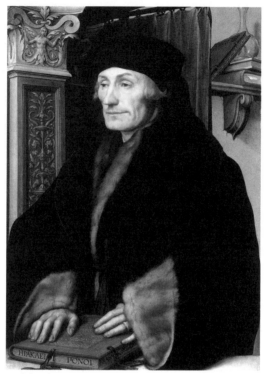

▲ 에라스뮈스, 1466~1536

스뮈스의 근본적인 문제는 본래적인 고전적 세계도 더 이상 바람직하지는 않다는 그의 인식에 있었다. 세계는 이미 변하고 있었다. 그는 우신을 전적으로 미치광이로만 취급하지는 않는다. 그는 때때로 분열된다. 우신은 스콜라 철학자들을 야유한다. 그들은 형식주의formalism에 사로잡혀 있다. 그들의 철학은 신학을 위한 신학이고, 논증은 논리를 위한 논리이다. 에라스뮈스는 이제 어떤 생명력이나 매혹적이고 인간적인 동기도 지니지 않는 과거의 세계를 죽은 세계로 치부한다.

그는 먼저 인본주의자였다. 그의 모순은 그가 동시에 경건한 신앙인이었다는 사실에 있었다. 중세의 신학은 관념적이었고 그 관념은 인간의 지성에 대응하는 것이긴 했지만 관념과 지성은 신에 예속되어야 했다. 인간의 지성은 신에게 봉사해야 한다. 이 지성이 인간을 위해 사용될 때 인본주의가 된다. 인본주의적 이념은 인간을 세계의 주인으로 만들고 그때 그 문예는 인간적인 성격을 띠게 된다. 고전고대의 예술과 문예가 중세 내내 이교적 위험성을 지닌 것으로 생각된 이유는 고전고대가 지닌 인본주의에 있었다. 에라스뮈스는 관용에 대해 말한다. 신앙과 인간적 지성은 양립할 수 없다. 인본주의적 문예를 즐기면서 동시에 독실한 신앙인이 될 수는 없다. 인간과 신 중 누군가가 지배자가 되어야 한다. 에라스뮈스의 관용은 다른 사람에 대해서 뿐만 아니라 스스로에 대해서도 요청한 것이었다.

에라스뮈스를 한 명의 매너리스트로 만든 근본적인 동기는 여기에 있다. 그는 어떠한 이념을 적극적으로 지지하기보다는 문제가 되는 행태를 야유하고 비판한다. 그는 풍자라는 틀 속에서 현실에서 눈을 돌린다. 왜냐하면 그가 몸담을 수 있는 세계는 없었기 때문이다.

만약 그가 루터나 마키아벨리의 이념이 야만이나 비천에서 비롯된 것이 아니라 인간적 관념에 대한 절망에서 나온 것이라는 사실을 알았더라면 에라스뮈스는 어쩌면 자신이 가진 것을 버릴 수도 있었을 것이다. 실증주의는 인간과 인간의 소여인 지성에 대한 절망에서 비롯된다. 실증주의는 "감각인식상에 직접 떠오르는 사실만을 믿을 수 있는 객관적 인식의 자료로 삼는다"는 이념이다. 그러나 이것은 실증주

의에 대한 심층적 이해는 아니다. 실증주의는 무엇을 하기보다는 무엇을 하지 않는다는 측면으로 정의되어야 한다.

실증주의는 지성의 종합적이고 구성적인 능력을 의심한다. 더 엄밀히 말하면 인간 이성이 감각에 선재한다는 사실과 지성이 종합한 지식이 보편적이고 필연적인 지식이라는 사실을 의심한다. 존재하는 것은 개별적인 사물들뿐이며 거기에 대응하는 것은 우리의 감각인식이다. 이것만이 객관적이다. 여기에 지성이 개입했을 때, 다시 말하면 감각을 지성이 종합했을 때 그 객관성이 의심스러워진다. 그러므로 실증주의는 우리가 지녔다고 믿어 온 지성에 대한 절망을 그 배경으로 하고 있다. 에라스뮈스는 실증주의의 배경을 이해할 수 없었다. 그는 단지 거기에서 동물적이고 감각적인 비천함만을 보았을 뿐이다.

에라스뮈스와 루터가 충돌한 근본적 신학적 이념은 자유의지와 관련한 것이었다. 전형적인 실재론적 신학은 신이 인간의 지성을 닮았다는 신학으로 귀결된다. 신은 결국 추상화의 궁극이다. 인간은 신을 알 수 있다. 인간의 지성이 감각이나 정념에 의해 방해받지 않는다면 인간은 신에 대한 지식을 얻을 수 있다. 이러한 신학이 바울로부터 토마스 아퀴나스에 이르는 실재론적 신학이다. 아우구스티누스와 토마스 아퀴나스의 신학은 인간의 지성을 통해 신이 인간에 대해서 지니는 의지와 요구를 알 수 있다고 말한다. 인간의 구원은 그러한 신의 의지에 대한 인간 자신의 의지와 행위의 부응에 달려 있게 된다. 다른 말로 하면 알 수 있는 신의 경우에는 영혼의 구원이 인간의 자유의지에 달린 것이 된다.

에라스뮈스는 루터의 예정설을 단호하게 거부한다. 그의 실재론과 인본주의는 구원을 향한 인간의 자율적이고 주체적인 의지를 부정할 수 없었다. 그에게 문제가 되는 것은 단지 그 인간의 자유의지가 선과 도덕과 신앙을 향하는 것이 아니라 비열한 탐욕과 향락으로 쏠리는 것이었다. 그리하여 에라스뮈스는 이중의 싸움을 하게 된다. 한편으로는 예정설과 대항해서, 다른 한편으로는 타락한 자유의지의 지지자들에 대해서였다. 그의 매너리즘은 예정설에 대한 반박에보다는 자신의 편에 속해 있는 사람들의 타락에 대해서였다. 물론 그의 무기는 자신이 몸담아왔던 세계에서 가져온 것이었다. 그러나 그 무기는 원래의 내용을 잃었고 단지 그 기교적 형식만이 사용되고 있었다. 이것이 그의 글에 매너리즘적 성격을 부여하고 있다.

자유의지와 예정설은 근원에 대한 각각의 신념과 선택의 문제만은 아니다. 이 두 구원관의 충돌은 사실상 플라톤과 소피스트, 실재론과 유명론, 합리주의와 경험주의의 충돌의 신학적 전이이다. 실재론이나 합리주의를 믿으며 동시에 자유의지를 믿지 않을 수는 없고, 또한 유명론이나 경험주의를 믿으면서 동시에 예정설을 믿지 않을 수 없다. 유명론이나 인식론적 경험론은 — 존재론적 유명론의 인식론적 대응물이 경험론인바 — 우리의 지성이란 매우 자의적인 종합을 하는 인식기제이며 결국 지성의 구성물들의 존재 근거는 우리의 동의뿐이라고 말한다. 이 경우 신은 우리의 지성에 의해 포착되지 않는다. 그 이유는, 경험론에 의할 경우 한편으로 우리 지성은 선험적이거나 필연적인 성격을 지니지 않기 때문이고, 다른 한편으로 신은 하나의 관념은

아니기 때문이다.

주의해서 이해해야 하는 것은 에라스뮈스의 자유의지는 현대 실존주의 철학의 자유의지와는 물론 다른 개념이라는 사실이다. 실존주의 철학의 자유의지는 오히려 예정설을 기초로 한다. 현대의 이념에 의하면 인간의 삶은 지향점 혹은 목적을 잃는다. 그때 인간의 일상적 삶은 단지 살기 위해 사는 것이 된다. 실존주의자들은 인간 삶의 이러한 무목적성을 "버려졌다"고 표현한다. 그러나 이때 인간은 세계를 창조할 수 있다. 인간이 딛고 서야 하는 토대의 소실, 인간이 지향해야 하는 이상의 소실이 인간의 실존적 자유를 보장해 준다. 인간은 자유의지를 행사할 수 있다. 그러나 에라스뮈스의 자유의지는 도착점, 즉 이상이 이미 설정되어 있을 때 그것을 향하는 자유를 의미한다. 이 점에 있어 루터는 오히려 현대의 실존주의적 입장에 있다. 예정설은 구원을 위한 우리의 자유의지가 아니라 현존을 창조해 나갈 자유의지에 대해 말한다.

이러한 새로운 철학의 대두는 신의 성격을 완전히 바꿔놓는다. 그 속성과 의지를 우리가 알 수 있었던 친근한 신은 낯설고 먼 존재가 되어 버린다. 지성에 의해 포착되지 않는 신은 무엇에 의해서도 포착되지 않는다. 결국, 우리는 유한자이고 신은 무한자이다. 우리는 신에 대해 알 수 없다. 이때 우리의 어떤 행위가 신의 구원의 동기에 해당하는지 누가 알겠는가? 인간의 자유의지는 무의미해진다. 우리가 자신의 운명에 대해 무엇도 할 수 없다는 것, 그리고 또한 신은 전능하다는 사실에 비추어 모든 것은 이미 결정되어 있다. 우리 영혼의 운명

은 예정되어 있는 것이다. 신은 전능하므로 모든 것을 이미 안다. 어떤 영혼의 구원과 전락을 이미 안다. 만약 우리의 구원이 우리의 행위에 의한다면 이때의 우리 구원은 우리 자유의지에 의한다. 그러나 그것은 신이 우리 구원을 아직 모른다는 것이다. 이것은 모순이다. 왜냐하면 신이 먼저 알고 나중에 모른다는 것은 불가능하기 때문이다.For it is impossible that God know first and God not-know afterwards.(오컴)

예정설은 우리의 일상적 삶에 짙은 비극의 그림자를 드리운다. 영혼의 구원과 관련하여 내가 할 수 있는 일은 없다. 영국과 북유럽의 개신교도들은 암울한 삶을 살아나간다. 그들은 자신의 일상적 삶이 강철 같은 경건함으로 유지되는 것이 구원의 간접적인 증거라고 생각하게 된다. 전락할 운명을 지닌 영혼이라면 이렇게 성실하고 경건한 일상이 불가능하지 않겠는가?

에라스뮈스는 《기독교 군주의 교육Institutio Principis Christiani》이라는 짧은 글을 쓴다. 이것은 마키아벨리가 그의《군주론》을 쓰기 16년 전이다. 여기에서 에라스뮈스는 군주가 될 사람은 좋은 교양 교육을 받아야 한다고 주장한다. 군주는 무엇보다도 도덕과 정의에 입각해야 하며 그의 신민에게 봉사하고 또 그들로부터 사랑받아야 한다고 말한다.

에라스뮈스의 이러한 정치적 견해는 새로운 것이 아니다. 그것은 플라톤이 《공화국》에서 철인왕에 대해 말한 이래 많은 정치철학자가 말해온 바이다. 그러나 새로운 이념하에서는 정치는 올바르고 그렇지 않고의 문제가 아니다. 왜냐하면 새로운 시대, 실증주의의 시대에서는 도덕적 군주 이전에 '도덕'이라는 개념 자체가 무의미한 것이기 때문이

다. 실증적 이념하에서는 언제나 어떠한 추상적 개념이 그 대응하는 실증적 대상을 가지느냐 그렇지 않으냐에 따라 그 존재 의의가 정해진다. 도덕이나 정의로움이나 선 등의 관념적 개념들은 실증주의자들에게는 공허한 수사 이외에 아무것도 아니다. 그것은 면도날Ockham's razor에 의해 잘려나가야 하는 개념들이다.

마키아벨리는 이러한 수사들은 정치와는 관계없다고 생각하게 된다. 권력은 지배와 통치를 의미하는 실증적인 것이다. 그러므로 군주는 권력을 쥐어야 한다. 그 권력은 무력과 권모술수와 기회주의에 의해 획득된다. 군주는 사랑받기보다는 경외받아야 한다. 사랑보다는 공포가 훨씬 낫다. 인간은 사랑의 대상을 해할 때보다 공포의 대상을 해하기를 더 꺼리기 때문이다. 결국 실증적 이념하에서의 정의란 "강자의 이익"이다. 도덕적 군주이기 때문에 권력을 쥐게 되는 것이 아니다. 권력을 쥐게 되면 그가 도덕적 군주라는 겉치레까지도 얻을 수 있다. 이것이 새로운 시대의 정치 이념이다.

《우신예찬》은 《돈키호테》, 《로마제국 쇠망사》 등과 더불어 문학사상 아마도 가장 탁월한 아이러니가 구사된 작품이고 또한 가장 뛰어난 매너리즘 기법이 사용된 문학이다. 에라스뮈스는 당시에 지성적이고 탁월한 휴머니스트로 알려져 있었고 또한 거기에 걸맞은 많은 저술을 하고 있었다. 그러나 만약 그가 《우신예찬》을 쓰지 않았더라면 그는 어쩌면 잊혔을지도 모른다. 그때 이래 항구적으로 읽히고 있는 것은 이 책이 유일하기 때문이다.

말해진 바와 같이 에라스뮈스는 새로운 시대를 불러들인 사람이

아니다. 그는 구시대에 사로잡혀 있었다. 루터는 그를 "사악하고 거짓된 사람"이라고 비판한다. 루터의 격렬하고 가혹한 비판이 옳은 것은 아니었지만 그래도 세계는 루터가 제시한 길을 따라갈 예정이었다. 에라스뮈스의 많은 교훈적이고 도덕적인 저술들은 사실상 새로운 것들은 아니었다. 그것은 덕치주의를 말하는 많은 철학가들에 의해 고대로부터 저술되어 왔다.

《우신예찬》이 열렬한 찬사를 받아오고, 즐거움과 더불어 읽히게 된 것은 그것이 지니고 있는 내용에 의해서보다는 그것이 표현되는 문학적이고 예술적인 언어 덕분이다. 에라스뮈스는 매혹적이고 날카로운 아이러니를 사용해서 당시의 타락상을 비판한다. 모든 곳에서 그의 풍자와 야유가 빛을 발한다. 그는 어떤 것도 적극적으로 주장하지 않는다. 단지 형식주의에 사로잡힌 학자들과 향락과 탐욕에 물든 교권 계급과 허식과 부조리에 물든 세속 군주들을 아이러니로 비판할 뿐이다. 여기에 엄숙함이나 진지함은 없다. 에라스뮈스는 자연을 묘사하지 않는다. 다시 말하면 그는 직접 비판하지 않는다. 그는 단지 타락한 사람들의 한심한 행태를 우신의 입을 빌려 과장되게 정당화시킴에 의해 풍자의 효과를 얻는다.

에라스뮈스는 정념에 물들어 분별없는 행동을 하는 사람들을 우신의 추종자라고 말하며 끝없이 빈정거린다. "어리석은 미친놈들로부터 칭찬을 받으려 노력하고, 찬사를 받으며 의기양양하고, 우상처럼 우쭐거리며 떠받들리고, 광장에 자신의 동상을 세우는" 미친 짓, 즉 우신을 추종하는 이러한 행위로부터 많은 찬란한 업적들이 그리고 영웅

들의 고상한 행위가 생겨났다고 우신은 큰소리친다.

에라스뮈스는 지금 정념을 비판하고 있다. 그러나 그는 모순되게도, 반드시 정념을 비판하지만은 않는다. 다른 곳에서는 정념은 미덕과 선을 지향하도록 한다고 말하며, 오히려 일체의 정념을 금하고 홀로 고고하고 홀로 미덕에 찬 사람들을 짐승과 같다고 비난한다.

《우신예찬》은 일관성을 지니지 않는다. 에라스뮈스 스스로 매우 혼란스러워한다. 심지어 책의 말미에서는 우신에게 진지한 찬사를 바치기도 한다. 거기에서 에라스뮈스는 우신의 입을 빌려 스스로의 이야기를 직설적으로 말한다. 즉 우신은 에라스뮈스가 혐오하는 행태와 에라스뮈스 자신의 주장을 번갈아서 말한다. 이 혼란과 분열이 매너리즘의 한 특징이다. 예술이 자연을 모방할 수 없을 때 예술은 스스로를 위해 봉사하지만 그 내용은 일관성을 잃는다. 다음은 이제 에라스뮈스와 우신이 책의 말미에 이르러 어떻게 의견이 일치하는가를 보여준다. 이것은 전체를 일관한 우신에 대한 빈정거림과는 현저하게 모순되는 것이다. 매너리즘은 이와 같은 비일관성의 예술이다.

"그리스도가 제자들에게 아이들이나 백합, 겨자, 참새 등의
단순하고 철없는 대상, 즉 소박하고 두려움 없이 살면서
자연만을 안내자로 인정하는 것들을 본보기 삼으라고
하는 것을 보면 그리스도는 그들에게 지혜로움에서 등을
돌리고 온 마음으로 광기를 품으라고 권하고 있다."

마술에 걸린 세계
World Spellbound

매너리즘의 예술가들과 사상가들은 만약 그들이 날카롭고 강직한 지성과 영혼을 소유하고 있다면 ─ 둔하고 어리석거나 타협적인 사람이 아니라면 ─ 자신들을 규제하는 사회적 이념이나 신학적 이념 등이 이미 시대착오적이라는 사실을 의식하고 있었고, 그러한 규정 등은 새로운 세계 속에서 의미 없을 뿐만 아니라 타락한 잔류물이라는 사실을 인식하고 있었다. 16세기의 천재들은 모두가 세계가 변하고 있다는 사실을 인식하고 있었고 그들이 몸담은 세계가 정화되어야 한다고 느끼고 있었다. 관념적이고 이상주의적인 이념들은 한갓 넋두리가 되어 가고 있었고 삶의 현실적인 메커니즘은 냉혹하고 계산적인 실증주의에 의해 대체되고 있었다.

고대와 중세, 그리고 르네상스까지를 전체적으로 지배해온, 다시 말하면 문명 그 자체를 지배해온 고대로부터의 관념론이 바야흐로 물러가려 하고 있었다. 천재들은 그들 이념의 몰락이 그 이념의 내재적인 어떤 동기에 기인한 것이 아니라 그 이념을 행사하는 인간의 타락

에 기인한다고 생각했다. 그들은 내부로부터의 정화가 필요하다고 판단했다. 그러나 다른 천재들은 새로운 세계관의 도입이 요청된다고 생각했다. 사실 그 새로운 이념은 이미 거기에 맹아의 형태였지만 자라고 있었다. 후자에 속한 사람들에게는 대안이 있었다. 그리고 미래 세계는 이들에 의해 지배될 것이었다.

전자에 속하는 예술가와 사상가들이 매너리즘 예술의 담당자가 된다. 후자에 속하는 사람들은 현존하는 질서와 이념을 가차 없이 붕괴시키려 했지만 전자에 속하는 사람들은 현존하는 세계를 유지하려 했다. 다른 대안이 없었기 때문이다. 루터와 마키아벨리 등이 후자의 예이다. 미래가 알프스 이북에 달려 있듯이 새로운 시대의 이념은 이들에게 달려 있었다. 궁극적으로 세계는 이들이 제시하는 길을 따라갈 것이었다. 그러나 현존하는 질서에 속한 사람들에게 이들은 경악할 사람들이었다. 현재의 문명에 속한 사람들 — 신학적으로는 토마스 아퀴나스를 숭배하고, 철학적으로는 플라톤을 숭배하며, 과학적으로는 아직도 천동설을 믿는 — 에게 이들은 야만적이고 급진적이고 냉혹한 유물론자 외에 아무것도 아니었다.

매너리스트들은 지성의 견고한 틀을 벗어날 수가 없었다. 그들은 플라톤이 도입하고 아우구스티누스와 토마스 아퀴나스 등에 의해 더욱 강화된 실재론적 관념론의 신봉자들이었다. 그러므로 이들은 먼저 인본주의자들이었다. 그들은 인간 지성에 문제가 있는 것은 아니라고 생각했다. 문제가 되는 것은 단지 인간의 정념과 탐욕이 지성의 본래적인 발현과 그 작동을 막는 데에 있다고 생각했다.

이들은 당시의 세계 속에서 좋은 교육과 훈련을 받은 사람들이었고, 그렇기에 도덕과 정의에 기초한 철인왕의 지배를 받는 세계를 이상적인 사회로 생각하는 사람들이었다. 문제는 도덕과 정의가 지배자들의 타락 때문에 손상되었다는 데에 있었다. 관념적 세계란 곧 인간 이성의 본래적 역량에 대한 신뢰를 지니는 세계이다. 인간 이성이 우리의 주인 노릇만 해준다면 이상적 세계란 언제라도 가능한 것이었다. 이것은 그리스 고전주의가 가정하는 세계와 일치하는 이상향이다.

탁월한 매너리스트들이 모두 그리스 문명에 대한 찬미자들이라는 사실에는 하등의 이상한 점도 없다. 에라스뮈스와 세르반테스와 셰익스피어 등의 문필가들과 폰토르모, 로소, 브론치노 등의 매너리즘 화가들이 르네상스 예술가들로 잘못 판단되는 이유는 여기에 있다. 이것은 여태까지의 문학사와 예술사의 연구에 있어 가장 커다란 오류 중 하나이다. 이것은 사실이 아니다. 이들은 그리스적 이념에 가치를 부여한 사람들이었지 그들 자신의 정신적 업적을 고전적인 것으로 만든 사람들은 아니었다.

이들은 형이상학적으로는 실재론자들이고, 정치적으로는 귀족주의자들이고, 종교적으로는 전통적인 가톨릭의 지지자들이었으며, 운동과 변화보다는 고정성과 과거에 더 큰 가치를 부여하는 보수주의자들이었다. 보수주의와 진보주의를 가르는 것은 가담자들의 비판정신의 유무에 있지 않다. 에라스뮈스와 세르반테스와 셰익스피어가 그들이 속하고 또한 지지하는 보수적 이념에 통렬한 야유와 냉소를 퍼붓는 것은 그들이 진보주의자여서가 아니라 당시의 전통적인 이념이 본래

의 보수적 이념의 순수성을 훼손하고 있다고 생각했기 때문이다. 에라스뮈스의 우신moria과 세르반테스의 돈키호테가 현존하는 세계를 오히려 "마술에 갇힌 세계"로 치부하고 그들의 시대착오적인 세계를 영광과 의미가 가득한 세계로 치부할 때, 에라스뮈스나 세르반테스가 우신과 돈키호테의 작태를 사실상 야유하는 것이라 해도, 그들은 결코 우신이나 돈키호테의 세계를 붕괴시키려 하는 것은 아니라는 사실을 이해하는 것이 우리가 매너리즘을 이해하는 데 있어 매우 중요하다. 그들은 단지 자신들이 사랑하는 세계가 우행과 광기에 의해 손상되었다는 사실을 아이러니를 통해 말할 뿐이다.

인본주의적 이념은 인간 지성에 대한 신뢰에 기초한다. 인간 지성은 관념을 구축하고 관념을 연쇄시켜 세계를 재구성한다. 이러한 형이상학적 이념은 한 걸음 더 나아간다. 이 이념은 관념이 선험적으로 존재하고 우리의 지성 역시 그 관념에 대응하는 생득적 능력을 지니고 있다고 주장하는 데까지 나아간다. 매너리스트들 역시 르네상스인들과 더불어 이러한 인본주의적 이념을 지니고 있었다. 그러나 그들이 지지해온 세계, 그들을 양육해온 현존하는 세계가 오히려 관념을 배반하고 있다는 데에 문제가 있었다. 그들은 그러한 타락상을 광기에 찬 세계로 묘사한다. 여기에 그들의 아이러니와 풍자와 야유와 냉소가 있다. 매너리즘 예술은 한마디로 풍자의 예술이다. 돈키호테가 바라보는 세계가 곧 파르미자니노, 브론치노가 묘사한 세계 — 분열되고 비현실적이며 생경한 — 이다.

루터와 마키아벨리 등은 기존의 세계를 새로운 세계로 대치하고

자 한다. 그들은 관념의 세계가 얼마만큼 당위적인가, 그렇지 않은가에 대해서는 관심을 두지 않는다. 그들은 물론 관념에 물든 세계가 그들의 시대에 이르러 어떻게 해볼 수 없을 정도로 타락해 있다는 사실을 개탄한다. 그러나 그들의 궁극적인 주장은, 관념적 세계의 순수성 혹은 타락성은 중요하지 않다는 것이다. 그들은 세계가 기초하는 근저가 애초에 잘못되었다고 말한다. 관념을 세계의 기초로 삼아서는 안 되는 것이었다. 관념적 세계는 그것이 어떠한 종류의 것이건 타락하기 마련이었다.

이들의 새로운 이념, 과거와의 균열이 너무도 크기 때문에 기존의 세계와는 전혀 융합할 여지가 없는 이 새로운 이념, 과거와는 상반된다고 말해져야 옳은 이 새로운 이념이 결국 흄 이래의 세계를 장차 물들이게 될 것이었다. 이 이념은 지성과 그것의 소산인 관념적 세계상을 부정한다는 점에서 르네상스의 관념론과 충돌하고, 르네상스에 의해 불러들여진 인본주의를 타락한 세속주의로 치부한다는 점에서 당시의 인본주의자들과 충돌한다.

루터와 마키아벨리는 이중진리설the doctrine of twofold truth의 두 세계를 대변한다. 루터는 유명론에 의해 그 철학적 근거를 제시받은 새로운 신, 지상 세계에서 군림하지 않고 하늘로 높이 상승한 신, 인간적 지성으로는 이해되지도 포착되지도 않는 신, 언어로는 말해질 수 없는 신을 그의 신으로 불러들인다. 이제 도덕이나 신이나 정의 등의 속성 때문에 지상 세계의 인간적 희구에 대응하고 또한 교황청의 요구에 준하던 신은 사라진다.

루터의 새로운 신앙은, 기독교를 보편적인 종교로 만들었던 그리스의 이념을 이교적인 것으로 치부하고 기독교에서 플라톤의 옷을 벗겨낸다. 친근했던 신, 바로 그 친근함으로 교황청의 이익을 보장해줬던 신은 알 수 없는 존재로 변해 나간다. 유한한 인간은 무한한 신에 대해 알 수 없다. 그러므로 지상 세계를 규제하고, 거기에 나름의 질서를 부여하던 신은 지상에서 철수한다. 이제 신앙은 경련적이고 표현적인 것이 되어 나간다. 신의 계시와 은총과 인간의 들뜬 영혼이 신앙의 문제가 된다. 이해되지 않는 신은 교황청이 구축하는 질서와 교권 계급이 주장하는 세계에 대응하는 신이 아니다. 교황청의 신과 교권 계급의 신학은 인간의 문제이지 신의 문제가 아니다.

반면에 지상 세계는 신이 규정한 것으로 믿어져 온 도덕이나 신앙 등으로부터 해방된다. 지상은 인간에게 맡겨졌다. 지상의 법칙은 권력과 무력과 금력에 의해 결정된다. 다시 말하면 지상 세계는 유물론적이고 실증적인 세계가 되어 나간다. 마키아벨리는 신이 물러간 세계에서의 정치권력은 어떠한 것이 되어야 할 것인가를 정립시켰을 뿐이다. 이제 '도덕적' 군주라는 규정은 무의미하다. '도덕'이라는 언어는 거기에 대응하는 어떤 실증적 실체도 갖지 못한 공허함이다. 무력과 야비함과 권모술수와 기회주의가 지상 세계의 법칙이다. 인간 생활을 규제하는 원칙은 도덕에서 계약과 법으로 이행해야 한다.

매너리즘 양식의 밖으로 드러나는 특징은 야유와 냉소와 과장과 풍자와 아이러니이다. 루터와 마키아벨리 등은 전형적인 매너리스트가 아니다. 그들은 앞으로 다가올 세계에 대한 확고하고 가차 없는 비

전을 가지고 있는 사람들이었다. 매너리즘은 먼저 확신의 예술은 아니다. 신념과 교리는 애초에 예술에 대해 호의적이지 않다. 매너리스트들은 누구라도 신념을 잃고 부유하게 된 사람들이었다. 그러나 새로운 신념은 확신에 찬 것이었다. "개신교가 가는 곳에 문예는 소멸한다." (에라스뮈스)

매너리즘은 인본주의적 르네상스에서부터 나온 것이긴 하지만 그러한 르네상스적 질서가 얼마나 많이 그 순수성과 의미를 잃고 있는가를 야유하는 데에서 탄생한다. 에라스뮈스의 우신과 세르반테스의 돈키호테, 그리고 셰익스피어의 주인공들은 인본주의적 르네상스를 대변하는 인물들이다. 그들은 스스로가 기존 질서의 옹호자들로서, 장광설을 늘어놓으며 교황청과 기사도와 시민계급의 악덕을 아이러니로 드러낸다. 에라스뮈스와 세르반테스와 셰익스피어는 새로운 세계나 새로운 질서를 원하지 않는다. 단지 그들은 타락한 기존의 세계를 정화하기를 원한다. 그들은 르네상스의 문예를 사랑한다. 거기에는 우아함과 아름다움과 선명함과 도덕이 있다. 그러므로 매너리즘 예술은 이중적이다. 한편으로 기존 질서의 타락을 야유하지만 여전히 그 질서를 사랑한다. 그들은 거기에서 행복했다. 그들이 야유하는 것은 단지 그 질서의 타락과 전락이다.

매너리즘이라는 양식적 명칭 자체가 그 양식의 기원이 과장과 야유라는 사실을 보여준다. 매너리스트들은 타락한 세계의 양상을 그들을 과장되게 흉내 냄에 의해 드러낸다. 즉 그들은 기존 세계의 양식만을 — 그 정신이 결여된 — 흉내 내어 보여준다. 이것이 이를테면 양식

주의, 즉 매너리즘이라는 명칭을 거기에 부여한 동기이다. 돈키호테의 과장된 장광설은 한때 의미 있었고, 또한 그 장광설에 준하는 정신이 동반했던 한 시대를 과장되게 드러낸다. 에라스뮈스의 우신도 한때 생생했던 정열을 드러낸다. 그러나 이러한 것들은 이미 타락했다. 그것을 원래의 정신에 일치시키지 않는 한 세계에는 희망이 없다. 폰토르모나 로소나 파르미자니노의 회화도 르네상스의 거장들이 이룩해 놓은 기법적 성취를 과장되게 드러낸다. 그들 회화의 인물들은 섬세하고 긴 팔과 목 등으로 특징지어진다. 이것은 레오나르도 다 빈치가 이룩한 자연주의적이고 정교한 인물을 과장되게 표현한 것이다.

이러한 예술은 더 이상 '자연의 모방'은 아니다. 플라톤과 아리스토텔레스가 규정한 자연은 관념적 개념들, 즉 이데아가 도열한 자연이다. 이때 예술은 이데아의 모방이 된다. 다시 말하면 자연의 모방은 지성의 모방이다. 예술은 지성을 닮는다. 이러한 예술은 인본주의적 르네상스에서 번성해왔다. 이러한 인본주의의 붕괴는 궁극적으로는 이제 '예술을 닮는 자연'이라는 새로운 예술관을 탄생시키고 '자연을 요청하는 언어(비트겐슈타인)'에까지 이르게 된다. 이것은 물론 먼 훗날의 이야기이다.

매너리즘은 '자연을 담는 예술'과 '예술을 담는 자연' 사이에 위치한다. 물론 매너리즘 예술의 근거는 자연을 닮는 예술이긴 하다. 그러나 매너리스트들이 그들의 예술과 문학을 통해서 하고자 했던 것은 타락한 기존 질서의 폭로이다. 예술과 학문과 도덕은 마땅히 자연을 닮

아야 하는데 기존의 타락한 세계는 자연을 빌미로 전락했다. 그리하여 매너리스트들이 창조하고자 했던 것은 자연에 준하는 예술이 아니라, 자연에 준한다고 말해지는 예술을 모방하는 것이고 그것을 풍자하는 것이다. 매너리즘 예술의 환각적이고 비현실적인 특징은 여기에 기인한다. 그들의 예술은 모방의 모방이다. 그것도 과장되고 야유 섞인 모방이다.

폰토르모나 로소 회화의 색조는 현실성을 갖지 않고 환각주의적 illusionistic 효과도 갖지 않는다. 거기의 색조는 생경하고 거기의 인물군들은 최소한의 공간적 질서도 지니지 못한 채 뒤섞여 있다. 이러한 예술의 감상에 건전성과 분별을 개입시켜서는 안 된다. 이 예술들은 가공적 세계이고 꿈의 세계이다. 감상자 자신이 꿈에 잠겨 예술에 실려 가야 한다. 그것은 실체에 관한 이야기가 아니다. 그것은 부유하는 몽상적 사실에 대한 이야기이다. 누구도 에라스뮈스의 우신을 진지하게 받아들일 필요가 없다. 그 장광설은 유쾌하고 익살맞은 야유이며 냉소이다. 그러나 사랑스럽고 매력적인 장광설이다. 마찬가지로 돈키호테의 시대착오 역시도 하나의 익살이고 야유이다. 그러나 얼마나 애처로운 시대착오인가.

매너리스트들이 자신의 작품에 있어 일관성을 갖지 못한 이유도 여기에 있다. 그들은 인간 지성의 순수함에 대한 애착을 기반으로 지성을 야유한다. 물론 그때의 지성은 자연의 모방으로서의 본래적인 지성이다. 그들은 세계에서 때때로 순수함과 아름다움과 올바름을 발견

하기도 하고 때로는 편견과 이기심과 탐욕을 발견하기도 한다.

우신과 돈키호테는 어처구니없는 헛소리를 지껄이며 자기의 몽상적 세계와는 맞지 않는 냉혹한 세상을 "마술에 걸린 세상"으로 치부하지만, 그리하여 에라스뮈스와 세르반테스는 모두 그러한 자기 주인공들의 광기를 야유하는 입장에 서지만, 때로는 자신들의 주인공에 동조하여 거기에 공감하고 그들의 이념을 오히려 사랑함에 의해 자신의 작품 속에서 일관성을 잃는다. 우신은 줄곧 어리석고 터무니없는 자신의 합리화를 통해 기존의 왕과 귀족과 교권 계급에 동조하지만 나중에는 광기가 원래의 순수하고 아름다운 신앙심을 대변하는 것으로 자신을 합리화한다. 에라스뮈스는 전반부의 우신을 증오하지만 후반부의 우신은 사랑한다. 에라스뮈스와 세르반테스와 셰익스피어와 폰토르모와 로소 등은 모두 자신이 속한 세계를 애정과 증오가 교차하는 심정으로 바라본다. 이것이 그들 작품에 혼란을 주는바, 이러한 혼란은 전형적인 르네상스적 이념하에서는 도저히 받아들일 수 없는 요소이다.

결국, 양쪽 세계 모두 마술에 걸려 있다. 먼저 우신이나 돈키호테나 '목이 긴 성모' 등은 정상적인 세계에 속해 있지 않다. 그것은 꾸며낸 세계이고 비현실적 세계이다. 이 세계 자체가 마술에 걸려 있다. 그러나 매너리즘의 주인공들은 세계가 마술에 걸려 있다고 말한다. 돈키호테는 자신의 기사도가 좌절에 부딪힐 때마다 세계가 마술에 걸려 있다고 말한다.

우리가 매너리즘 예술에서 비현실성을 보게 되고 환각주의적 요

소의 결여를 보게 되는 이유는 이들의 예술이 '예술을 위한 예술'의 요소를 가지기 때문이다. 이들은 세계를 묘사하지 않는다. 이들의 묘사하는 것은 세계에 대한 묘사의 묘사이다. 그러므로 그들 예술은 예술에 대한 이야기이지 세계에 대한 이야기가 아니다. 예술이 세계를 모방하지 않을 때 그 예술은 자체 내의 유희적 맥락 속에 갇히게 된다. 이것이 예술을 위한 예술이다. 이 예술은 우리의 유희적이고 자기만족적인 심미적 우아함이나 아취만을 위해 봉사한다.

매너리스트들의 예술은 예외 없이 섬세하고 투명하고 비현실적이고 몽상적이다. 여기에는 건강성이나 엄격함이 있다. 그들은 예술이 전통적으로 짊어지고 있던 도덕이나 원칙이나 의미를 예술에서 제거했다. 이제 회화는 거기에 담긴 교훈이나 의미나 도덕이나 서사보다는 단지 자체 내의 선과 면과 색조의 유희에 집중하게 되고 문학 역시도 거기에서 이야기와 의미를 제거하고 단지 언어의 유희에 집중하게 된다.

줄리엣은 로미오에 대한 사랑의 고백을 언어적 유희에 실어 한없이 토로하고, 햄릿의 폴로니우스는 "간결이 지혜의 요체"라고 하고는 끝없는 장광설을 풀어놓는다. 이러한 예술의 감상자는 거기에서 어떤 진지함이나 깨달음을 읽는 것이 아니라 단지 색조와 언어가 끝도 없이 창조해 내는 유희를 읽게 된다.

매너리즘의 '예술을 위한 예술'과 현대에 나타난 그것과의 차이를 유념할 필요가 있다. 현대에 나타난 예술을 위한 예술은 지성의 붕괴를 그 근거로 하고 있다. 데이비드 흄의《인간 오성론》이래 인간 지

성은 계속해서 붕괴되어 나갔다. 칸트의 비판철학은 이성을 비판한 것 이상으로 이성의 구원을 목적으로 하고 있었다. 인간 이성의 선험적 기반을 자연 위에 두는 것이 아니라 인간이 내재적으로 지닌 어떠한 인간적 속성에 두는 것이 칸트가 후퇴하여 구축한 새로운 이성의 요새였다. 그러나 칸트의 이성은 곧 붕괴한다. 이때 이래 지성은 회복 불가능할 정도의 타격을 입고는 불신의 대상이 되고 말았다.

현대의 '예술을 위한 예술'은 이러한 인간 이성의 붕괴와 이성의 속성인 지적 사유의 붕괴에 대한 예술적 대응이다. 예술의 심미적 원칙을 지배했던 여러 원칙은 지성적 특징을 지녀왔다. 예술은 먼저 교훈과 의미와 정보와 이야기를 지녀야 했다. 그러나 문화구조물 전체를 통일적으로 묶고 있던 지성이 붕괴함에 따라 각각의 문화구조물은 본격적인 해체와 수렴으로 이른다. 즉 예술과 정치와 학문 등이 지성으로부터 분리되어 고유의 영역 속에 갇히게 된다. 예술은 예술 그 자체만을 위한 것이 된다. 예술이 도덕과 정보의 짐을 질 필요가 없게 되었다. 따라서 현대의 예술을 위한 예술을 예술지상주의라고 말하는 것은 오해이다. 예술은 다른 영역에 대한 어떤 우월권도 주장하지 않는다. 그것은 본래 자기가 짊어질 이유가 없었던 짐을 내려놓았을 뿐이다.

그러나 매너리즘의 예술을 위한 예술은 이러한 현대적 기반을 지니지 않는다. 매너리스트들은 지성을 빌미로 하면서 결국 지성으로부터 멀어져간 세계를 야유한다. 그들은 세계의 실체에 준한다고 하면서 오히려 가장 실체와는 멀어진 그들의 삶을 과장되게 묘사한다. 그러므로 그들의 묘사는 자연에 대한 것이 아니라 자연을 모방한다고 하면서

결국 자연의 모습은 전혀 지니지 않은 전락한 인간들을 한없이 모방하는 것이다. 매너리스트들은 여기에서 그들의 기지와 기교와 날카로움을 여지없이 드러낸다. 그들은 한없는 언어의 세공과 면과 색과 모델링의 기교를 통해 감상자들에게 그 냉소를 감상하고 즐길 것만을 요구한다. 그들은 감상자를 진지하고 심각하게 이끌고자 하지 않는다. 단지 예술가들이 얼마만큼 기지에 찬 예술적 기교를 구사하는가만을 즐기라고 말한다. 이것이 아이러니라는 기법이다.

그들은 세계의 본래의 모습을 제시하여 타락한 인간들을 비판하려 하지 않는다. 그러기에는 세계는 더 이상 과거와 같지 않다. 모두가 순수함을 잃었다. 세르반테스는 자기가 한때 이상으로 삼았고 스스로 몸담기도 했던 본래적인 기사도적 모습을 내세워 타락한 인간들을 비판하지 않는다. 더 이상 세계에 이것을 요구할 수는 없다. 세계는 창과 방패와 마상 시합의 시대가 아니라 총과 화약과 대포의 시대이다.

매너리즘이 예술을 위한 예술의 양식을 띤 것은 그 시대 예술가들이 처한 심리적 분열이 원인이기도 했다. 그들에게는 대안이 없었다. 그들을 잉태시켰던 인본주의적 르네상스가 이미 시대착오라는 사실에는 논란의 여지가 없었다. 그러나 그것을 대체하는 새로운 세계상 역시도 그들이 받아들일 수 있는 것은 아니었다. 새로운 시대상은 먼저 신앙에 있어 전통적인 관념론적 실재론을 포기하라고 말하고 있었다. 토마스 아퀴나스와 윌리엄 오컴 사이에서 그들은 토마스 아퀴나스를 택할 수밖에 없었다. 왜냐하면 그들은 그의 철학을 통해서 세계와 신을 보도록 교육받아왔기 때문이다. 그들은 지성과 인본주의와 관용과

문예에 의해 행복한 사람들이었다. 이들이 인본주의자들이다. 그러나 인본주의 자체가 이미 시대착오적인 것이 되어 가고 있었다.

세계에 대한 환각주의적illusionistic 표현은 인본주의적 자신감의 반영이다. 환각주의적 예술은 그 자신이 하나의 완결되고 닫힌 세계로서 하나의 신념, 하나의 세계관을 의미한다. 그 예술은 감상자를 고려하거나 감상자와의 소통보다는 독자적이고 자족적인 세계를 구성하는 데 관심을 기울인다. 그것은 감상자로부터 독립하여 존재한다.

감상자들은 작품과 대자적 입장에 서게 되고 그것을 더할 것도 뺄 것도 없는 단일하고 통일적인 세계로서 이해한다. 그러한 예술은 실재를 표현한다. 그리스 고전주의 예술과 르네상스 예술은 환각주의에 입각한다. 이들의 예술은 하나의 독립된 세계이다. 이러한 예술가들은 순진하게도 세계를 있는 그대로 묘사한다고 생각한다. 세계에는 실체가 있으며 예술가들의 소임은 이 실체의 모방이다. 그러므로 환각주의적 예술은 인간의 지성이 세계를 통일적으로 이해할 수 있다는 신념 위에 기초하고 세계는 인간의 인식에서 독립되어 있다는 가정에 기초한다.

매너리즘에서 환각주의는 붕괴한다. 파르미자니노, 폰토르모, 브론치노 등의 어떤 화가도 자신이 구축한 회화가 감상자로부터 독립한 하나의 완결되고 구성적인 세계라고는 생각하지 않는다. 그들은 그들의 작품이 단지 상상과 꿈의 소산이란 사실을 감추지 않는다. 이러한 세계는 감상자의 동의하에서만 의미를 갖는다. 환각적 예술은 구속력

을 갖지만 비환각적 예술은 구속력을 갖지 않는다. 환각적 예술이 묘사해내는 세계는 우리 지성이 우리에게 당연하고 공통된 소요인 것처럼 당연한 소여이다. 그러나 비환각적 예술은 내밀하고 섬세한 가공의 세계이다. 이것은 감상자가 그 유희, 그 예술을 위한 예술의 맥락에 동의해 줄 때에만 의미를 갖는다. 예술가도 감상자도 이러한 예술을 진정한 자연의 묘사라고는 생각지 않는다. 이것은 만들어진 세계이다.

세르반테스의 세계도 마찬가지이다. 세르반테스는 소설 《돈키호테》가 실제로 가능한 이야기의 묘사라고는 생각하지도 주장하지도 않는다. 심지어 세르반테스는 이야기 중에 끼어들기도 한다. 여기에서 처음으로 "지워지는 서사"가 시작된다. 지워지는 서사, 쓰면서 지우기는 문학이 사실을 묘사할 때가 아니라 단지 언어적 유희에 전념할 때 생겨난다. 전개되는 이야기는 가공적 사실이기 때문에 거기에 어떤 진지함도 부여할 수 없을 때 이야기는 쓰이고 동시에 지워진다.

예술가들

화가들
Painters

안드레아 델 사르토(Andrea del Sarto, 1486~1530)의 1517년의
〈하르피아이의 성모Madonna of the Harpies〉는 하르피아이의 부조로
장식된 제단 위의 성모와 그 오른쪽의 성 보나벤투라(혹은 성 프란체스
코)와 왼쪽의 복음사가 요한John the Evangelist을 묘사한 작품으로 매너
리즘의 도래를 알리는 예술사적인 중요성을 가지면서도 그 자체로서
의 심미적 완성도도 매우 높은 작품이다. 이 작품은 그다음 해에 그려
진 것으로 추정되는 〈성 요한과 함께 있는 마돈나〉와 더불어 사르토의
가장 유명한 작품이다. 누구라도 이 두 개의 작품을 라파엘로의 작품
과 비교해보면 사르토가 얼마나 진보적이며 탁월한 화가였는지를 알
수 있다.

여기에서의 모든 인물은 — 그의 다른 작품에서도 그렇지만 —
자신들이 무엇을 드러내야 하는지를 모르는 채 방심하고 명한 표정으
로 동떨어진aloof 분위기를 드러내고 있다. "하르피아이Harpies"의 성
보나벤투라와 성 요한의 눈은 정면을 향하고 있지만, 그들은 감상자에

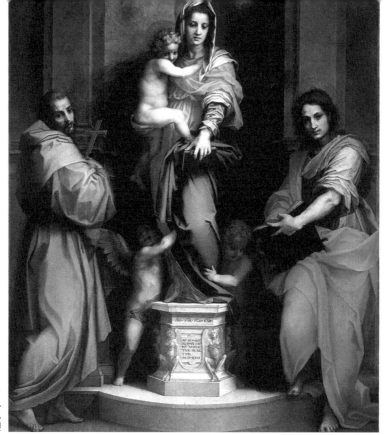

▶ 안드레아 델 사르토,
[하르피아이의 성모],
1517년

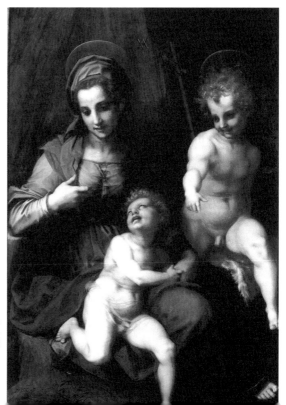

▶ 안드레아 델 사르토,
[성 요한과 함께 있는 마돈나],
1518년

게 전해야 하는 메시지를 망각한 채로 단지 자신들이 "존재하기 위해 존재한다"는 듯 거기에 서 있다. 성자들은 어떤 확고함을 전하려 하지만 그들은 스스로의 메시지에 대한 신념을 결하고 있다. 특히 성모 오른쪽의 성 보나벤투라의 들린 발꿈치는 이제 그가 더 이상 로마네스크적인 확고함을 지니고 있는 것이 아니라 어떤 신비주의에 물들어 우리 지성이 구축한 확고함을 벗어나고 있다는 분위기를 자아내고 있다. 이러한 부유하는 인물은 고딕적인 분위기의 재현이다. 이제 지성이 구축한 확고함이 무너지고 있었다.

사르토의 인물들에는 확고함이 없다. 그들은 합리적 세계에 준하지 않는다. 또한 거기에는 르네상스 예술의 합리적 공간도 없다. 사실은 그 이상이다. 거기에 공간이 없다기보다는 공간의 깊이가 사라지고 모든 것이 평면화되고 있다. 모든 것들이 얇은 공간에서 병렬되기 시작한다. 표면이 입체에서 해체되었으며, 사건이 의미에서 해체되었고, 표현이 내용에서 독립하고 있었다.

바사리Giorgio Vasari는 사르토에 대해 "위대한 예술가의 모든 소양을 가졌지만, 동시대의 레오나르도, 미켈란젤로, 라파엘로 등이 (그들의) 작품에 생기를 불어넣은 야망과 신성한 영감의 불길을 결하고 있다"고 말한다. 이러한 바사리의 평가는 물론 사르토의 작품이 지니고 있는 나른함과 피로감, 그리고 확고함의 결여를 말하고 있다. 이만큼은 바사리도 르네상스인이었다. 그러나 세계는 전과 같이 확고한 기초 위에 서 있지 않았다. 전통적인 기독교 신앙은 흔들리고 있었고, 대지는 운동하기 시작했으며, 정치는 덕에 의한 것이 아니었다. 사르토

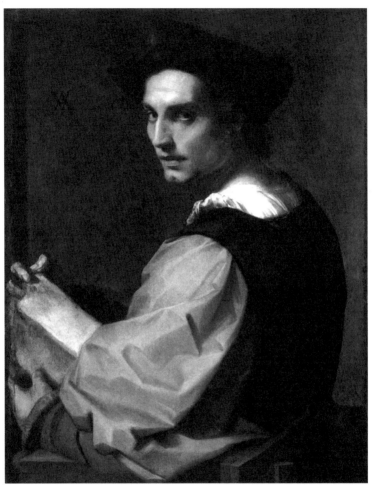

▲ 안드레아 델 사르토, [젊은이의 초상], 1517년

는 새로운 시대의 전령이었다. 바사리가 말하는 "야망과 영감"은 이미 사라지고 말았다. 거기에는 단지 마니에라만 남았다. 현재 요크 박물관 재단York Museums Trust의 〈젊은이의 초상Portrait of a Youth〉 역시 자신감과 확고함, 결의와 목표를 지닌 젊은이가 아닌 다만 연약하

고 섬세하고 여성적인 감성, 손으로 쥐면 부스러지고 숨결만으로도 사라질 것 같은 젊은이를 묘사하고 있다. 우리는 이 회화에서 르네상스의 엄정함과 장려함과 결의와는 전혀 동떨어진, 그러나 더욱 현대적이고 세속적이고 언제라도 길에서 만날 것 같은 젊은이를 보게 된다. 매너리즘의 이념은 이처럼 현대적이다.

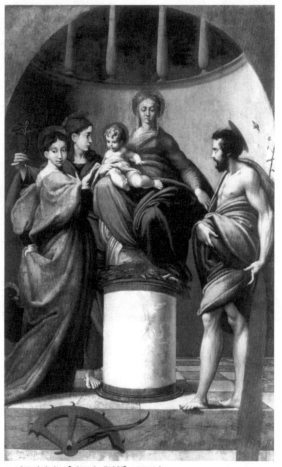

▲ 파르미자니노, [바르디 제단화], 1521년

회화에 있어서 전성기 매너리즘은 파르미자니노, 로소 피오렌티노, 폰토르모에 의한다. 이 중 로소와 폰토르모는 사르토와 작업을 같이 하면서 매너리즘 회화에 익숙해졌지만 파르미자니노는 독자적으로 매너리즘 양식을 구축해 나간다. 그가 1521년에 그린 〈바르디 제단화 Bardi Altarpiece〉는 그의 18세 때의 작품임에도 불구하고 개성적이고 참신한 매너리즘적 요소를 지니고 있고 그 순수하고 세련된 아름다움으로 예술가의 천재성을 이미 예고하고 있다. 여기에서는 르네상스기의 단일 시점이 먼저 포기되고 있고, 원근법 역시 사라지고 있으며 주제들의 공간 속에서의 합리적 배치도 사라지고 없다. 감상자가 인물을 바라볼 때에는 그림을 정면으로 봐야 하지만 제단을 볼 때에는 아래에서 올려다보아야 한다. 또한 성모와 왼쪽의 두 천사들은 서로 겹쳐진 채로 있으면서 앞의 천사의 얼굴이 더 작고 두 인물이 차지하고 있는 공간은 없이 단지 화폭에 얇게 칠해진 인간 형상의 표면이라는 느낌을 준다. 또한, 얼굴 표정과 전체적인 색조와 분위기는 엄숙하고 규범적인 르네상스의 성격과는 판이하게 세속적이고 장난스럽다.

안테아Antea라고 알려진 〈젊은 여인의 초상〉은 대상의 표면성에 의해서가 아니라 배경과 대상을 한꺼번에 표면화시킴에 의해 독특한 작품이다. 전체적인 색조는 짙은 갈색으로서 마치 한 젊은 여인, 세련되었고 도회적이지만 품위와 격조를 갖췄다고 말해질 수는 없는, 언제라도 연회장에서 만날 수 있을 것 같은 한 여인이 여기에 묘사되고 있다. 그녀는 평평한 배경에 유령처럼 박혀 있다. 화가는 확실히 그녀의

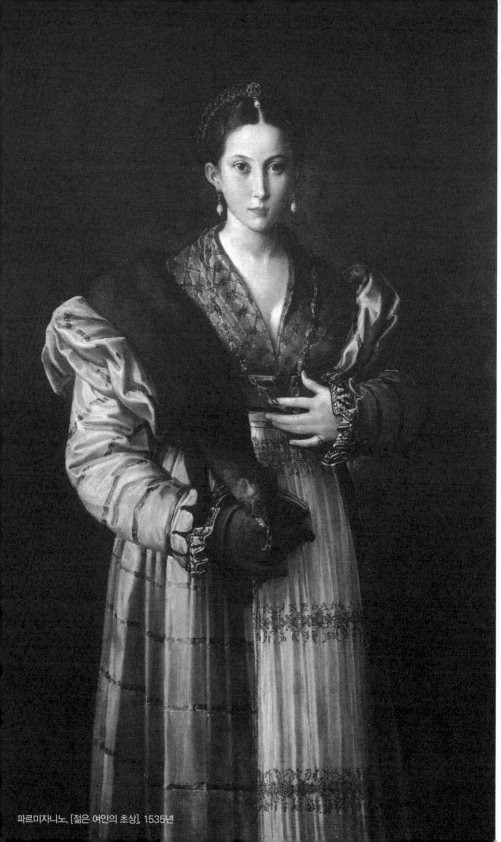

파르미자니노, [젊은 여인의 초상], 1535년

드러난 가슴을 의식하고 있지만 거기에 풍부하고 질감 있는 묘사는 없다. 이 여인의 매력은 초연함과 무심함에 있다. 매너리즘 예술의 인물들의 표정은 이 무심함 — 마치 어떤 일이 벌어지고 있는지 모르는 듯한, 아니면 벌어진 일의 엄중한 의미에 대해 모르는 듯한 — 에 의해 특징지어진다. 이 그림이 16세기에 그려졌다는 사실이 놀라울 따름이다. 이 여인은 참으로 현대적이다. 그녀에게 열정은 없다. 아마도 열정이 다만 권태로울 뿐이기 때문이다. 우리는 이러한 여인들을 마네의 회화에서 다시 발견한다.(폴리 베르제르의 술집)

회화의 형식적 요소를 위해서는 언제라도 그 합리적 요소를 저버릴 수 있다는 매너리즘의 이념이 〈목이 긴 성모〉에서처럼 잘 드러나는 예는 없다. 이 회화가 지니고 있는 비합리적 요소 — 르네상스 회화 양식을 합리적이라 할 때 — 는 너무도 많아 이 작품 자체가 전체로서 불합리하다고 말해도 괜찮을 것이다. 먼저 이 회화는 "단일한 시점"이라는 고전적 원칙을 저버린다. 하나의 사건은 성 모자와 여섯 명의 천사들이고 다른 하나의 사건은 오른쪽의 성 제롬이다. 이 회화의 이러한 측면은 단일 공간, 단일 시점, 단일 사건, 닫히고 완결된 세계라는 고전적 원칙을 벗어난다. 우리는 이러한 양식을 고대 로마의 연속서술 continuous narrative에서 발견한다. 로마와 16세기의 이탈리아는 모두 이데아로서의 세계에 회의적이다. 성 제롬은 매우 작게 묘사되어 있는 바, 이것은 성 모자와 성 제롬이 서사narrative에 의해 관련되어 있지, 합리적 공간 안에서 벌어지는 단일한 사건에 의해 연결되어 있지는 않

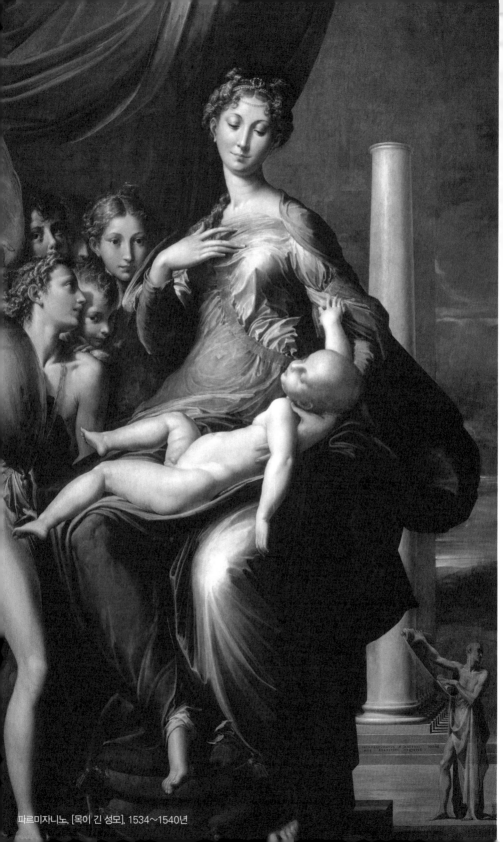

파르미자니노, [목이 긴 성모], 1534~1540년

다는 사실을 말한다. 성 제롬의 크기dimension는 그의 뒤의 기둥column에 비교되어야 한다. 이렇게 이 작품은 우선 두 개의 사건을 하나의 캔버스에 수용한다.

성모의 오른쪽의 여섯 명의 천사는 — 르네상스의 천사에 비해 너무도 세속적인 — 매우 작은(공간이 아닌) 평면에 겹쳐진 채로 억지로 배치되어 있다. 이 천사들의 시선은 제각각이다. 합리적 견지에 서라면 천사들은 마땅히 성 모자를 주시해야 한다. 지오토가 〈애도 Lamentation〉에서 이룩한 업적은 단일 시점을 향한 등장인물들의 집중이다. 파르미자니노는 이 원칙을 의도적으로 훼손하고 있다. 인물들은 현재 무엇이 벌어지고 있고, 그것이 얼마만큼의 의미를 지니고 있는가에 대해 무심해 보인다. 우리는 이러한 인물 표정을 고딕 회화에서 발견할 수 있다. 고딕 화가들 역시 그들이 스스로의 주인이 아니었다. 신은 무한자이고 지성으로 포착될 수 없는 존재였기 때문이었다. 파르미자니노에게 있어서는 신뿐만 아니라 모든 것이 그의 이해의 범위를 넘어서고 있었다. 그의 어떤 인물인들 지성 특유의 자신감 넘치는 확고함을 보여줄 수 있었겠는가?

이 회화에서 화가의 예술관을 가장 잘 보여주는 것은 성모에 대한 묘사이다. 잘 알려진 대로 그녀의 목과 손, 손가락, 전체 키는 지나치게 길다. 또한, 아기 예수 역시도 전형적인 아기 예수에 비해 지나치게 크다. 이 묘사에 있어 결여된 것은 무엇보다도 "합리적 비례"이다. 삶과 우주를 설명하는 규범으로서의 지성이 소멸한 시대, 삶의 내용을 채우던 지성이 소멸한 시대는 이제 우아하고 유희적인, 그러나 자기포

기적인 형식을 위한 형식, 묘사를 위한 묘사, 우아함을 위한 우아함의 시대로 변화하고 있었다.

성모의 표정은 초연함과 냉담함에 의해 자신들의 운명에 대해 본질적으로 어떤 의미도 부여할 수도 없고 또한 그 운명에 대한 확고한 이해도 없는 무력한 성모, 그러나 자신에게 닥쳐들 비극적 운명에 대해서는 자기포기적으로 고통을 감수할 준비가 되어 있는 성모를 드러내고 있다. 인간은 더 이상 세계의 주인이 아니다. 인간은 단지 우연에 지배당할 뿐이다.

"표현을 위해서는 합리성을 포기할 수도 있는 작품"의 시작이라는 점에서 이 작품은 근대예술과 닮았다고 말해진다. 확실히 우리는 이 작품에서 근대 말의 세잔이나 고흐(Vincent Van Gogh, 1853~1890)를 발견할 수 있다. 그러나 우리는 표현을 위해 합리성이 포기되는 이유에 대해 알아야 한다. 이것은 내용과 형식이 어떻게 관계 맺는가에 대한 형이상학적 고찰을 전제한다. 실체substance로서의 내용에서 표현으로서의 형식이 해체되어 나갈 때 이러한 왜곡deformation이 진행된다.

마르셀 프루스트(Marcel Proust, 1871~1922)는 그의 《콩브레 Combray》에서 "놀랍지만, 진정 자비로운 사람들의 얼굴은 자비의 모습을 하고 있지 않으며, 다른 사람의 고통을 볼 때에도 연민의 공감을 드러내기보다는 거리낌 없이 이를 적시했다. 이들의 모습은 참된 선의 모습이 그렇듯, 아무런 온화함의 기색도 없어서 숭고하지만 반감을 주는 그런 얼굴이었다."고 말한다. 아마도 이것이 매너리즘이 구현하고 있는 인물상에 가장 잘 들어맞는 묘사일 것이고 그중에서도 특히 폰토르모

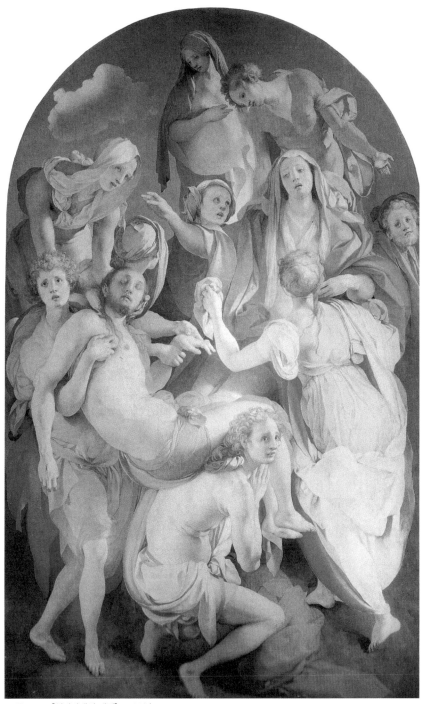

▲ 폰토르모, [십자가에서 내림], 1528년

의 인물들의 묘사에 적절히 어울리는 표현일 것이다. 폰토르모의 인물들은 자신들의 내면적 표현에 있어 혼이 나간 듯하고, 뭔가에 사로잡힌 것으로 드러난다. 거기에는 성모의 전형도, 성자의 전형도 없다.

폰토르모의 작품들은 얇고 바삭거리는 선명한 채색, 단 한 번의 숨결과 눈길로도 사라질 것 같은 덧없음, 땅을 딛고 서지 않는, 중력에 의해 전혀 지배받지 않을 것 같은 대상들의 부유성, 뭔가에 홀린 채로 초점 없는 눈을 한 얼굴 표정, 마술에 잠긴 것과 같은 몽환성 등으로 특징지어진다. 아마도 폰토르모의 이러한 개성을 가장 잘 나타내주는 작품들은 피렌체의 산타펠리치타 교회의 카포니 예배당의 두 점의 프레스코와 현재 폴 게티 미술관에 있는 〈창을 든 용병의 초상Portrait of a Halberdier〉일 것이다.

그중에서도 특히 카포니의 〈십자가에서 내림Deposition from the Cross〉은 충격적인 채색과 인물의 배치, 매너리즘 특유의 초점 없는 눈을 가진 인물들의 표정, 원근법과 단축법의 무시, 그리고 공간의 소멸에 의해, 또한 그 작품이 우리에게 주는 야릇한 공감과 아름다움으로 가장 유명한 작품이다.

여기에서 드러나는 중요한 심리적 요소는 회의주의적 세계관에서 비롯되는 개인주의적 정서이다. 여기의 인물들은 슬픔을 내면화한다. 이들에게 예수의 죽음에 의한 슬픔은 재를 뒤집어쓰고 통곡할 슬픔이 아니라 찌르는 듯한 고통을 내재화하는 슬픔이다. 이들 누구도 경련적이고 표현적인 슬픔을 공유하지 않는다. 여기에 어떤 과장이 있다면

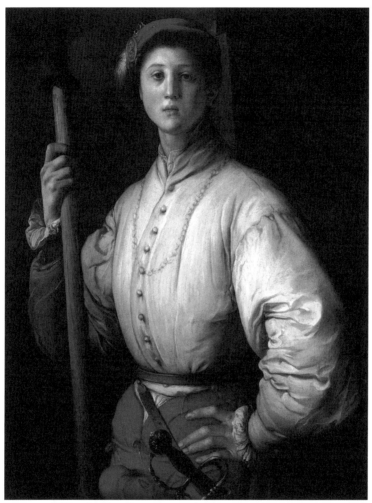

▲ 폰토르모, [창을 든 용병의 초상], 1529~1530년

그것은 단지 내재화된 델리커시delicacy에 대한 슬픔이다. 예수를 들고 있는 두 명의 천사도 그 위의 막달라 마리아도 모두 그들의 슬픔을 누구에게 보여주려 하지 않는다. 매너리스트들은 이념의 공유에 의해 보

편화될 수 있는 감정은 가능하지 않다고 생각했다. 그들의 감정은 모두 파편화된 채로 그들 자신에게로 귀속된다. 그들 모두는 이 사건이 실제적으로 가지고 있는 의미를 모른다. 더 나아가 이 사건이 실제 일어났는지조차 분명하지 않다. 이들 모두는 악몽 속에 잠겨 있다. 슬픔도 기쁨도 모두 부질없는 꿈이다. 삶 자체가 꿈이 아니라고 누가 말할 수 있는가?

여기에 합리적 공간과 인물의 합리적 배치가 자리 잡을 여지는 없다. 몽환적 세계는 얇고 부스러지기 쉬운 세계이고 표면적인 세계이다. 사건은 표면에서 섞이게 된다. 인물들은 모두 표면에 있게 된다. 따라서 대상의 단축법은 소멸한다. 이 회화에서 또한 중요한 것은 "부유성"이다. 매너리즘의 대상들은 중력에 지배받지 않는다. 인물들은 지상에 굳건히 발을 딛고 있다기보다는 모두 공중으로 사라질 것 같다.

이러한 분위기의 예술은 우리가 세계에 대한 지적이고 통일적인 이해의 자신감을 잃었을 때 생겨난다. 로마네스크 성당과 고딕 성당의 가장 큰 차이는 로마네스크 성당이 지상적인 데 반해 고딕 성당은 천상적이라는 사실에 있다. 고딕 시대의 사람들 역시 매너리즘 시대의 사람들과 마찬가지로 지성에 의한 신의 포착을 포기하고 있었다. 세계는 이원화된다. 하나는 우리 감각에 의해 지배받는, 따라서 변전하는 지상이고, 다른 하나는 우리의 어떤 노력에도 불가사의함을 견지하는 천상의 세계이다. 인간은 그 사이를 부유하게 된다. 신념을 잃은 세계, 마술에 잠긴 세계, 인간의 왜소함이 절감되는 시대 — 이러한 시대의 예술이 이와 다를 수는 없었다.

같은 예배당의 〈수태고지Annunciation〉 역시 폰토르모의 솜씨와 예술성을 보여주는 걸작이다. 특히 이 작품은 소박한 채색과 구성의 간결함에 있어서 어떤 측면으로는 〈십자가에서 내림Deposition from the Cross〉보다 더 큰 심미적 요소를 지닌다. 가브리엘 천사가 마리아에게 예수의 임신을 알린다. 프라 안젤리코의 〈수태고지〉에 익숙해 있는 감상자에게 이 새로운 수태고지는 큰 충격을 주었을 것이다. 천사는 공중을 부유하며 마리아에게 임신 사실을 알린다. 그러나 거기에 이 사실의 의미의 엄중성에 대한 어떤 분위기도 없다. 천사는 태연하고 일상적인 사무적 태도로 이 큰 사건을 아무렇지 않은 듯이 마리아에게

▲ 폰토르모, [수태고지], 1527~1528년

고지한다. 천사는 그의 업무를 행할 뿐이다. 회사 전체의 업무와 자기 역할의 의미에 대한 신념을 결여한, 미래와 희망과 성취에 대한 어떤 동기 부여도 갖지 못한 회사원이라면 그의 업무 태도는 이와 같을 것이다. 마리아 역시 부유하는 듯 계단을 올라가다 이 놀라운 얘기를 듣게 된다. 그러나 그녀는 놀라지 않는다. 여기에서도 역시 엄중성은 증발한다. 그녀는 단지 오늘의 식사 혹은 오늘의 복장에 대한 얘기를 듣듯이 천사의 고지를 듣는다. 그녀는 오른쪽 발과 왼손의 움직임에 의해 계단을 마저 올라갈 것이란 느낌을 준다. "그런 일이 내게 있겠구나."하는 초연한 심적 태도로.

회의주의는 개인에게 자기포기와 극기주의와 초연함을 요구한다. 세계와 운명이 내게 주는 무의미와 고통과 행복은 모두 나의 자발성에 의한 것이 아니라 "결정되어" 있는 것이다. 거기에 대해 내가 할 수 있는 일은 없다. 단지 받아들이는 수밖에는. 이 〈수태고지〉 역시도 이러한 매너리즘의 이념을 말하고 있다. 물론 이 회화가 주는 매력은 단지 그 이념의 심미적 포착에만 있는 것이 아니다. 이 그림은 아마도 매너리즘 전체를 통해 가장 소박하지만 가장 아름다운 작품 중 하나일 것이다. 배경과 소품은 마치 중세로 되돌아간 듯이 소멸하였지만 인물들의 색조와 균형과 가뜬함은 어디에도 비길 수가 없다. 특히 가브리엘 천사의 부푼 옷깃 — 부유에 의한 — 의 표현에는 천재의 솜씨가 느껴진다.

폴 게티 미술관의 〈창을 든 용병의 초상〉은 전혀 전사와 같은 모습을 하고 있지 않다. 여기에서도 내용과 형식은 분리되고 있다. 그의 유약하고 목적을 잃은 듯한 눈길, 화려하고 깔끔한 복장 등은 그가 본

래적인 존재 이유에서 해체되어 단지 보여주기 위한 전사임을 드러낸다. 그는 보여지기 위한 전사이지 전투를 위한 전사는 아니다.

로소 피오렌티노는 강력하고 표현적이고 암담하고 불길한 악몽을 주로 묘사하는 또 한 명의 중요한 매너리스트이다. 그의 〈이드로의 딸들을 보호하는 모세Moses Defending the Daughters of Jethro〉는 확실히 그가 미켈란젤로의 〈천지창조〉를 참고했음을 드러낸다. 인물들은 비

▼ 로소 피오렌티노, [이드로의 딸들을 보호하는 모세], 1523~1524년

틀어져 있고 ― 피구라 세르펜티나타figura serpentinata라고 보통 말해지는 ― 화폭 전체는 모세의 분노와 주먹질로 뒤얽힌 인물군들에 의해 꽉 차 있다. 여기에서의 모세는 이스라엘인들을 이끌고 이집트를 탈출하는 지도자의 모습이라기보다는 단지 분노와 격정에 의해 통제력을 잃은 사람일 뿐이다. 그는 현재 자신이 하는 일에 스스로를 내맡기고 있다. 너무도 자기 일 ― 거의 폭력적이라 할 만한 ― 에 충실하여서 그는 스스로가 누군지조차 잊고 있는 듯하다. 널브러져 있는 네 명의 사나이와 딸들에게 덤벼들고 있는 또 한 명의 사나이 역시 고통과 격정에 사로잡힌 모습을 하고 있다. 이러한 광경은 아마도 악몽 속에서나 나타날 것이다. 이러한 채색은 현실적인 것이 아니다. 또한, 아무렇게나 구겨진 채로 나뒹구는 인물들 역시 현실에서 가능하지는 않다.

1521년에 그려진 볼테라Volterra의 〈십자가에서 내림Descent from the Cross〉은 널리 알려진 로소의 대표작이다. 이 작품은 전체적으로 납빛의 배경에 의해 암담하고 불길하고 비현실적인 느낌을 주며, 인물들과 그 복장의 표현에 있어 그가 상당한 정도로 기하학적 기법 ― 나중에 세잔에 의해 본격적으로 개시될 ― 에 가까이 다가갔음을 보인다. 특히 아래쪽 인물군의 복식은 완전히 각진 입체이다. 거기에는 고전주의 특유의 흐르는 듯한 복식, 신체를 드러내는 복장 등의 예술 이념이 없다. 그뿐만 아니라 십자가와 사다리와 인물의 표정 등도 간결하고 각진 표현에 의해 로소의 작품 세계는 이제 자체 내에 갇히게 되고 또한 더욱 중요하게도 가장 형식 유희적인 것이 되어 나간다는 사

소 피오렌티노, [십자가에서 내림], 1521년(볼테라)　　▲ 로소 피오렌티노, [십자가에서 내림], 1528년(산 로렌조)

실을 보인다. 1528년의 산 로렌조San Lorenzo의 같은 주제의 스트로치Strozzi 궁의 작품이나, 루브르 궁의 〈피에타Pietà〉 — 그가 프랑스에 체류할 때 그려진 — 등의 작품에도 이러한 입방체의 처리가 눈에 띈다. 이 점에 있어 로소는 내용substance에서 분리된 형식 유희가 결국 어디로 이르게 되는가를 보여준다. 형식만의 유희는 세계를 기호화한다. 세계는 단지 우리의 규약이며 따라서 그것은 우리가 전통적으로 구축해온 실재reality에 바탕을 둘 이유가 없다. 실재는 "침묵 속에서 지나쳐야 할 것"이 되기 때문이다. 이때 세계는 추상화되기 시작한다. 먼저 입방체로 나중에는 단지 색조의 추상적 배열로, 로소의 이러한 진보적 시도는 물론 바로크의 새로운 신념의 시도에 의해 소멸한

▲ 로소 피오렌티노, [피에타], 1537~1540년

다. 본격적인 추상의 시대는 세잔으로부터 시작하여 현대에 이르러 완결될 것이었다.

　로소의 회화에 의해 인간은 더 이상 세계에 굳건히 서 있을 수 없게 되었다. 그러나 이러한 입방체로의 세계가 비현실적인 것만은 아니다. 실재를 잃은 세계에서는 꿈이 현실 ― 사실 현실로 알아 온 ― 보다 박진감 있기 때문이다. 우리가 로소가 가장 능란하게 그렸던 푸토putto, 특히 〈음악을 연주하는 푸토〉가 라파엘로의 푸토와 비교하여 얼마나 설득력 있고 아름답고 아득한 느낌을 주는가를 살펴볼 노릇이다. 로소 쪽이 진짜 아기 같지 않은가? 꼼꼼하게 공들여 그려졌지만 라파엘로의 (고귀한) 푸티는 간단한 몇 차례의 붓칠만으로 그려진 로소의

▲ 라파엘로, [시스티나의 성모] 하단 확대, 1513~1514년

▲ 로소 피오렌티노, [음악을 연주하는 푸토], 1520년

티치아노, [우르비노의 비너스], 1538년

푸토에 비해 더 사랑스럽지는 않다.

티치아노(Tiziano Vecellio, 1488~1576)의 〈우르비노의 비너스〉는 개성적이고 독특한 작품이다. 여기에서의 비너스는 르네상스 고전주의 고유의 여성적 미덕에서 멀리 떨어져 있다. 노골적인 관능적 표현은 고전주의에서는 금지된다. 그러나 이 그림의 비고전적 요소는 채색의 화사함이나 주제의 표현에만 있지는 않다. 비너스의 표정과 전체 회화의 분위기는 오히려 고전적 미덕을 비웃는 듯하다. 비너스는 약간은 오만하고 냉소적인 표정으로 감상자를 응시하고 있다. "너희의 도덕률은 가소로운 것이다. 너희의 미덕은 관능 앞에서 얼마나 무력한 것인지 모르는가? 스스로에 대해 자신만만해하지 마라. 너희의 근엄과 품위는 만들어진 경직성에 지나지 않는다. 자신에게 솔직해져 보아라. 그때에 너희는 스스로가 얼마나 약한 존재인가를 깨닫게 되며 또한 겸허해질 수 있다." 이 그림은 시각적으로 표현된 "우신예찬"이다.

문학가들

Writers

[**JULIET**]

'Tis but thy name that is my enemy.

Thou art thyself, though not a Montague.

What's Montague? It is nor hand, nor foot,

Nor arm, nor face, nor any other part

Belonging to a man. O, be some other name!

What's in a name? That which we call a rose

By any other word would smell as sweet.

So Romeo would, were he not Romeo called,

Retain that dear perfection which he owes

Without that title. Romeo, doff thy name,

And for that name, which is no part of thee

Take all myself.

[줄리엣]

나의 적은 단지 당신의 이름뿐.

당신은 당신 자신일 뿐, 몬테규가 아니라 해도,

몬테규란 무엇인가요? 그것은 사람에 속한

손도 발도 팔도 얼굴도 그 어느 것도 아닙니다.

오, 다른 어떤 이름이 되어주세요!

이름 안에 무엇이 있나요? 우리가 장미라고 부르는 것도

다른 어떤 이름이 된다 해도 똑같이 달콤한 냄새가 날 거예요.

로미오가 로미오로 불리지 않는다 해도

그가 가진 고귀한 완벽성을 가질 거예요,

그 집안 없이. 로미오, 부디 그대 이름을 버리고,

당신의 어느 부분도 아닌 그대 이름 대신에

나의 모든 것을 가지세요.

이것은 아마도 셰익스피어가 창조한 어떤 여성보다도, 어쩌면 문학사상에 누가 창조한 어떤 여성보다도 사랑스러운 여성의 사랑스러운 독백이다. 이 독백은 언어의 성찬이다. 독자는 이 독백에서 어쩌면 "진실성"이 결여된 언어적 유희만을 발견할 수도 있다. 그러나 여기에서 진실성이 결여되었다고 말한다면 우리는 먼저 진실성이 무엇인가를 정의해야 한다. 만약 진실성을 실재reality 혹은 실체substance라고 정의한다면 확실히 여기에는 진실성이 없다. 그렇지 않고 진실성을 실재가 사라진 시대에 단지 형식 유희에 자기 자신을 내맡기는 것

이라고 정의한다면 이 독백이야말로 진실하다. 카프카(Franz Kafka, 1883~1924)의 K는 단지 떠돌고 헤맬 뿐이다. 그러나 그 부유성은 진실하다. 마찬가지로 줄리엣의 말의 성찬은 진실하다.

매너리즘은 진실의 증발에 충실한 것을 의미한다. 물론 여기에서의 진실은 실재론자들이 말하는 진실이다. 매너리즘 문학가들의 언어는 유려하고, 재기wit 넘치고, 터무니없고conceit, 덧없는 성찬이다. 그러나 그것이 진지하지 않은 것은 아니다. 로미오와 줄리엣은 목숨을 걸지 않는가? 돈키호테는 자기 삶을 걸지 않는가? 여기에 내면적 경박함은 없다. 주인공들은 스스로에 사로잡힌 채로 파멸도 두려워하지 않는다. 신부는 로미오의 변덕스럽고 경박한 사랑을 못마땅해한다. 그렇다면 사랑은 어때야 하는가? 그것은 진지하고 심각한 ― 플라톤이 심포지엄에서 말하는 ― 견고한 실재로서의 사랑 위에 착륙해야 하는가?

문학에 있어서의 매너리즘은 에라스뮈스, 프랑수아 라블레, 세르반테스, 셰익스피어, 존 던, 몽테뉴 등이 대표한다. 프랑수아 라블레를 르네상스 작가로 분류하는 것은 한 편의 소극이다. 라블레는 매너리스트이다. 그의 《가르강튀아와 팡타그뤼엘The Life of Gargantua and of Pantagruel》 시리즈는 야단법석을 떠는 정신 나간 사람들의 미친듯한 축제 ― 아드리아노 반키에리의 「일 페스티노Il Festino」에서 보여지는 ― 이며, 기독교의 행태와 신앙에 대한 희망과 조롱의 엇갈림이며, 술 주정뱅이와 타락한 사람들에 대한 헌사이고, 짓궂고 멋대로이고 갈피를 잡을 수 없는 변덕스러운 사람들의 마술 이야기이다. 이러한 이야

기의 성찬, 이러한 환각적이고 수선스럽고 엉터리없는 사건의 진행 등은 20세기의 마르케스(Gabriel García Márquez, 1927~2014)의 《백 년 동안의 고독》에서 다시 발견된다. 16세기와 20세기 모두 환상의 시대이다.

누차 말해진 바대로 르네상스는 실체Substance와 표현이 조화를 이룬 자못 진지하고 일관성 있고 안정된 세계관을 가지고 있었다. 가르강튀아는 이러한 르네상스적 이념과는 전혀 맞지 않는다. 그는 신앙에 회의적인 것 이상으로, 신에 대한 우리의 앎 그 자체에도 회의적이다. 그가 수도원과 수도사들을 야유할 때 우리는 에라스뮈스의 우신이 근엄한 교권 계급을 야유하는 모습을 다시 보게 된다. 가르강튀아에 의해 세워진 텔렘 수도원의 수도사들의 삶은 법률, 제도, 규칙에 의해 지배받는 것이 아니라, 수도사들 스스로의 자유의지에 따라 영위되었다. 그들은 좋다고 생각하는 때에 침상에서 일어났고, 그들이 원할 때에 먹고, 마시고, 일하고, 잤다. 누구도 그들을 기상시키지 않았고, 누구도 그들이 먹고, 마시고 어떤 일을 하는 데 제한을 두지 않았다. 가르강튀아가 수도원을 그렇도록 창립했기 때문이다. 모든 그들의 규칙과 가장 엄격한 계율의 구속 속에서 그들은 이 한 단락만 준수하면 됐다. "하고자 하는 대로 하라."

그가 기독교에 대한 어떤 희망을 가지고 있었을까? 만약 에라스뮈스가 그랬다면 그도 그랬을 것이다. 그러나 세계는 바뀌고 있었다. 정통적인 기독교 교리는 마키아벨리즘, 지동설, 종교개혁 등에 의해 이미 그 기반이 의심스러운 것이 되고 말았다. 이 둘은 확실히 신앙과

기독교에 대해 많은 말을 한다. 그러나 그들은 갈피를 잡지 못한다. 매너리스트들이 할 수 있는 것은 기껏해야 야유와 냉소와 조롱을 포함하는 언어의 유희 — 라블레의 경우에는 행동의 유희 — 에 스스로를 맡기는 것 외에 다른 표현의 양식이 없었다. 매너리스트들은 완전한 회의주의자들은 아니었다. 그들은 단지 실체와 회의주의 사이를 유령처럼 떠돌았다. 만약 그들이 진정한 회의주의자였다면 현대인이었기 때문이다. 그들은 단지 "회의적"이었을 뿐이다. 라블레는 회의적인 야유를 남기고 죽는다. "나는 위대한 아마도Great Perhaps를 구하려 한다."

매너리스트 화가들이 비성서적 주제를 그리기 시작한 것은 브론치노에 이르러서이다. 브뤼헬(Pieter Bruegel, 1525~1569)의 풍속화 역시 뒤늦게 매너리즘을 비성서적 주제로 삼은 것들이다. 16세기 초반의 매너리스트들은 신앙을 완전히 벗어나지 못했다. 적어도 성서적 주제들은 그들의 새로운 예술이 실려 가기 위한 변명excuse이 되고 있었다. 라블레와 에라스뮈스에 있어서도 마찬가지였다. 그들은 종교와 신앙 사이에서 방황하고 있었다. 기존의 가톨릭이 자신들의 신앙을 충족시키지 못하는 것은 분명하다. 고형적 실재와 삶의 실체적 의미가 사라지고 있는 지금, 성 아우구스티누스에서 토마스 아퀴나스에 이르는 실재론적 신학은 의심스러운 것이 되고 있었다. 그들의 신앙은 새로운 토대, 아니면 전혀 없는 토대를 요구하고 있었다. 그러나 지금은 아무것도 없었다. 그들은 "이미 없고pas déjà, 아직 없는pas encore" 사이에 있었다.

셰익스피어에 대한 최초의 동시대의 언급은 그의 경쟁자인 로버

트 그린(Robert Greene, 1558~1592)으로부터이다. 그는 셰익스피어의 "공허한 운문의 폭력to bombast out a blank verse"을 말한다. 그는 바로 그 공허한 운문 때문에 셰익스피어의 작품이 가치 있다는 사실을 알지 못했다.

셰익스피어는 24년 동안에 36편의 드라마를 썼으며 또한 수백 편의 소네트를 썼다. 그가 탁월한 극작가이며 뛰어난 시인이었다는 사실은 분명하다. 그러나 그의 가치를 이해하기 위해서는 그의 공허한 언어의 유희 그 자체에 실려 갈 수 있어야 한다. 누구라도 셰익스피어의 드라마에서 스토리와 그 스토리가 내포한 포괄적 의미를 찾으려 한다면 그 독자는 셰익스피어의 작품에서 얻을 수 있는 가장 큰 즐거움을 얻지 못한다. 그의 《햄릿》에서는 고전적 영웅의 확고함과 결의를 발견할 수 없다. 그랬더라면 그는 독백이 아니라 웅변을 했을 것이다. 그러나 그의 유약함과 우유부단은 셰익스피어가 언어의 성찬을 벌이기에 아주 좋은 기반이다. 그는 유명한 "To be or not to be,…"의 독백을 무려 한 쪽의 독백으로 만든다. 거기에서는 to be일 때의 치욕과 not to be일 때의 공포가 삶과 죽음의 진지함과 엄숙함을 결여한 채로 끊이지 않을 것처럼 이어진다. 이러한 시간적 지속은 그러나 바로크의 지속과는 다르다. 바로크는 단순한 주제를 변주시키지만 셰익스피어는 계속해서 새로운 주제를 끌어들이며 낯설지만 재기 넘치는 세계로 관람자를 안내한다.

또한 셰익스피어는 마치 오페라 작곡가가 레치타티보recitativo와 아리아aria를 번갈아 오게 하듯, 산문과 운문을 병렬시킨다. 주인공의

진지함이 필요할 때에 그는 전체가 하나의 시적 서정성을 지닌 독백을 주인공이 말하게 하지만 극의 진행과 관련한 부분, 이를테면 passage 라 할 만한 부분에서는 평이한 산문을 말하게 한다. 다시 말하면 셰익스피어의 희곡은 어떤 일관성이나 3일치(해설, 지문, 대사)를 토대로 한 것은 아니다. 일반적인 비평가들이 지적하는 것처럼 그의 대사는 어떤 전통적 심오함을 위한 것은 아니다. 만약 전통적인 심오함이 실재론적 철학에 기초한 형이상학이라면 그의 심오함은 허약함과 탐욕, 변덕과 오만 등을 지닌 인간의 표층성에 대한 날카로운 관찰과 표현이다. 그는 심오하지 않고 또한 심오함을 원하지도 않는다. 플라톤과 피코 델라 미란돌라는 모두 죽었다.

라블레와 에라스뮈스는 한편에 근엄하다고 자처하는 수도승들을 놓고 다른 한편에 그것을 야유하는 팡타그뤼엘과 우신을 놓는다. 소멸한 실재 위에 기초하여 공허한 위선을 부리는 사람들과 솔직하며 짓궂고 무식한 사람들을 대비시킨다. 셰익스피어 역시도 한편으로 전통적인 미덕을 배치하고, 다른 한편으로 그 공허함을 비웃는다.

매너리즘의 화가들이 성서의 일화를 그들의 마니에라가 실려 가기 위한 변명으로 삼았다면 세르반테스는 낭만적 기사도를 그의 문학적 마니에라가 실려 가기 위한 변명으로 삼는다. 물론 낭만적 기사도는 더 이상 하나의 실체substance는 아니게 되었다. 그러나 돈키호테는 아직도 중세적 낭만이라는 환각에, 산초 판사는 (사실은 불가능한) 일확천금이라는 환각에 잠겨 있다. 라블레와 에라스뮈스가 시대착오적인 근엄함에 잠긴, 말하자면 거짓 실재에 잠긴 — 현대적 용어로는 키

치(Kitsch)에 잠긴 ― 수도승들을 야유한다면, 세르반테스는 역시 과거의 낭만과 기사도를 위장하고 있는, 그러나 사실은 언제라도 마키아벨리즘에 입각한 행위를 할 귀족계급을 비웃고 있다. 물론 돈키호테에 대해 세르반테스는 잔인하지 않다. 돈키호테는 기만당한 사람이다. 그는 공공연히 품격과 기사도를 입에 담지만 사실은 언제라도 야비해질 수 있는 사람들에게 기만당하는 바보이며 이 현실정치real politics의 시대에 사는 시대착오적인 낭만적 기사이다. 그는 애처로울 정도로 순수한 바보이다. 그러나 이 착란증에 걸린 기사는 어쨌든 바보이다. 독자로 하여금 돈키호테에 동의할 수 없게 만드는 요소는 여기에 있다. 이 우직한 환자에게 무엇을 할 수 있겠는가? 그는 스스로는 영문도 모르는 채 이 "마술에 잠긴 세계"에서 몇 사람에게 터무니없는 해를 끼치고는 비참하게 죽을 것이다.

그는 과장되고, 과도하고, 뒤엉키고, 시끄럽고, 수선스럽다. 이를테면 그는 조증환자이다. 사실 이것은 매너리스트들의 세계에 공통적으로 존재하는 인물이거나 표현양식이다. 가르강튀아도 팡타그뤼엘도, 로미오와 줄리엣도, 우신도 모두 정신없이 수선스럽다. 그들의 장광설은 과도하며, 파르미자니노, 폰토르모, 로소의 회화 속 인물들도, 그리고 그 표현 양식도 과도하다. 햄릿이 우유부단을 위한 우유부단을 하고, 리어왕이 탄식을 위한 탄식을 하고, 파르미자니노가 기교를 위한 기교를 할 때, 돈키호테는 행동을 위한 행동을 한다. 또한 그는 때때로 "선과 위대함goodness & greatness"에 대한 장광설을 늘어놓는다. 우리가 셰익스피어의 주인공들의 장광설에서 때때로 비장함과

날카로움의 과장을 볼 때 돈키호테의 장광설에서는 우스꽝스러운 과장을 본다.

매너리즘의 이러한 과장은 바로크 예술에서 나타나는 과장과는 다르다. 바로크의 과장은 역동적이고 힘차고 일관되고, 무엇보다도 현실에 기초한 박진감을 가진다. 그러나 매너리즘의 과장은 일그러지고 비현실적이고 균형을 잃은 과도함이다. 파르미자니노의 인물들의 사지는 과도하게 길고, 폰토르모의 채색은 과도하게 몽환적이고, 로소의 인물들은 너무도 단순화되어 마치 카툰의 주인공들 같다. 따라서 바로크의 장려함은 역동성을 기반으로 한 역학적 과도함이지만 매너리즘의 병적 과장은 단지 지나침eccentricity일 뿐이다.

이러한 병적 과장은 특히 라블레와 세르반테스의 문학의 특징이다. 여기의 등장인물들은 어떠한 기준으로도 정상을 벗어나 있다. 또한 매너리즘 예술의 중요한 특징 중 하나는 가공적 세계에 대한 매너리스트들의 비환각적non-illusionistic인 자기인식에 있다. 매너리스트들은 자기들이 구축해 놓은 세계가 실제로 발생한 — 감상자들이 완결되고 닫히고 있음직한 세계로 바라 볼 — 세계가 아니라는 사실을 스스럼없이 드러낸다. 매너리스트들은 말한다. "내가 구축해 놓은 세계, 당신들이 지금 보고 있는 세계가 실제로 발생한 일은 아니라는 사실을 나도 당신도 알고 있지 않느냐"고.

파르미자니노, 폰토르모, 로소, 엘 그레코, 라블레, 셰익스피어, 세르반테스 등의 어떠한 작품도 현실성을 지니고 있지는 않다. 로소가 잿빛을 〈십자가에서 내림〉의 배경색으로 했을 때, 그리고 대상들을

기하학적 입체로 재구성했을 때, 이러한 시도는 이미 거기에서 현실을 제거해 버린다. 세르반테스는 돈키호테 2부의 서문에서, 많은 독자가 이미 1부를 읽었기 때문에 모두가 돈키호테의 모험에 대해 알고 있다고 말한다. 다시 말하면 앞으로 전개될 2부는 감상자들이 하나의 가공적인 이야기로 받아들일 이야기이지 실제로 발생한 일을 감상자들이 "우연히" 들여다보게 될 이야기는 아니라는 사실을 암시한다. 여기에서 르네상스 예술의 환각주의는 깨지기 시작한다. 예술가가 공식적으로 자기 작품은 만들어진 것일 뿐이라고 말하고 있다.

돈키호테가 현대 소설의 시작이라고 종종 말해지는 이유는 이러한 자기인식적 성격에 있다. 환각적인 세계는 완결되고 닫힌 세계이고 그 자체로서 하나의 실체substance를 품고 있다. 그러나 실체에 대한 신념을 잃었을 때 우리는 세계가 단지 우리 규약의 문제라는 사실을 갑자기 인식하게 된다. 우리는 내재적으로 동의해야 하는 완결되고 닫힌 세계를 우리가 지닐 수 없다는 사실을 깨닫는다. 이때 세계는 열리게 된다. 예술가들은 더 이상 세계의 실체 — 아리스토텔레스가 자연이라고 말한 — 를 드러내 주는 예언자가 아니다. 그들의 창조는 하나의 실험적 시도일 뿐이다. 감상자들을 그들의 가면무도회에 초대할 뿐이다. 베르톨트 브레히트(Bertolt Brecht, 1898~1956)는 "단지 연습된 것일 뿐이라는 태도로 연기하라"고 그의 연기자들에게 주문한다. 다시 말하면 그는 연기자들에게 자기 역할에의 감정이입을 의도적으로 배제하기를 주문한다. 무대 위에서 벌어지는 것은 단지 가상적인 하나의 세계일 뿐이지 어떤 객관적이고 보편적인, 그리하여 감상자로부터 독

립한 독자적인 세계여서는 안 된다.

　매너리스트들의 예술 역시도 이와 같다. 그들의 세계는 단지 만들어진 것, 실험적인 것, 감상자의 동의를 아직 기다리는 것, 법칙이라기보다는 동의라는 것, 모방이라기보다는 창조라는 사실을 감추지 않는다. 소설《돈키호테》는 이러한 자기인식적 예술 이념에 의해 문학에 있어 금자탑을 이루게 된다. 그가 말하는 것은 간단하다. "돈키호테의 어처구니없는 우행의 순수함과 어리석음, 그리고 좌충우돌을 즐겨라." 이 이야기가 실제로 일어난 것이 아니라 꾸며낸 것이라는 사실을 당신들 모두 알지 않는가? 이런 어처구니없는 사람, 이런 어처구니없는 일이 어떻게 사실일 수 있는가?

　　… 누구의 죽음도 나를 작게 만든다,

　　　나는 인류에 속해 있으므로,

　　　그러니 누구를 위한 종인가 사람을 보내지 말라,

　　　그것은 당신을 위한 것이니.

　　any man's death diminishes me,

　　because I am involved in mankind,

　　and therefore never send to know for whom

　　the bell tolls;

　　it tolls for thee.

<div align="right">– 《Meditation XVII》 by John Donne</div>

이 유명한 시는 존 던의 열일곱 번째 명상Meditation XVII에 들어 있다. 이 시는 그의 후기 작품이고, 그가 종교적 헌신을 할 때이다.

존 던의 전성기 때의 작품에는 이와 같은 진지함은 없다. 물론 그의 명상Meditation들도 거기에 있는 언어적 현란함에 있어서 매너리즘적 요소를 지니지만 그가 진정한 매너리스트였던 시절은 그의 초기와 중기 작품에서다. 그의 초기의 시들에는 그의 시대의 종교에 대한 날카로운 비판이 있다. 그는 맹신보다는 성찰을 권한다. 즉 전통적인 종교적 믿음에 자신을 내맡기고 또한 그 교의에 따라 행동하기보다는, 종교와 관습에 대해 스스로 성찰해 보기를 권한다. 이 점에 있어 그는 동시대의 몽테뉴와 더불어 르네상스적 규범에 대한 비판자이며 회의주의자이다. 그의 시의 현란하고 재기 넘치는witty 표현과 비유conceit는 모두 셰익스피어와 세르반테스에게서도 발견되는 언어를 위한 언어, 기교를 위한 기교, 양식적 양식stylish style과 예술적 이념을 공유한다.

그는 남녀 간의 성적인 주제 — 르네상스의 진지한 분위기하에서는 기피되는 — 를 서슴없이 채택한다. 그러나 그는 이러한 주제를 거리낌 없이 언어의 기교를 통해 드러냄으로써 거기에서 내밀하고 불온한 요소를 제거하고 그것을 즐겁고 노골적이고 유쾌하고 재기 넘치는 것으로 만든다. 그의 유명한 《벼룩the Flea》에서 그는 남녀 간의 성적 교섭을 두 사람의 피가 벼룩에게서 서로 섞이는 것에 비유하기도 하고, 《고별사》에서는 사랑하는 부부를 컴퍼스의 두 다리에 비유하기도 하고, 죽음을 오히려 (나에 의해) 죽임당하는 역설로 표현하기도 한다. 그는 벤 존슨(Ben Jonson, 1572~1637)에 의해 형이상학적 시인

Metaphysical Poet의 계열의 중요한 예술가로 지칭된다. 이러한 수사는 아마도 그의 시가 당시의 일반적인 시의 메타포가 전통적으로 서로 유사한 것 사이, 이를테면 달과 슬픔, 호수와 고요함 등의 비유에 의하기보다는 전형적 유사점이 전혀 없는 두 대상 사이의 비유 — 보통 기상 conceit이라고 말해지는 — 에 의한 것이기 때문이다.

존 던의 이러한 비유는 그러나 전혀 형이상학적이지 않다. 만약 그의 현란한 비유가 형이상학적이라면 줄리엣이나 로미오의 대사도 형이상학적이며 돈키호테의 장광설도 형이상학적이다. 왜냐하면 존 던의 비유는 두 개의 전연 다른 대상 사이의 유사점을 찾아내기 위해서보다는 단지 그의 언어적 기교를 한껏 펼치기 위한, 또한 전통적인 상투적 비유를 배제한 독창성을 위한 것이기 때문이다.

어떤 의미에서 그의 시는 시적 심오함과 독자의 감동을 위한 것이 아니라 믿음과 안정이 소멸한 세계에서 단지 살기 위해서 살고, 말하기 위해서 말하는, 창조적이지만 덧없는 새로운 삶에 대해 말하고 있다. 우리는 그의 시에서 작가의 재기와 비유에 즐거움을 느끼고 감흥에 젖을 수 있다. 그러나 시인은 눈물을 요구하지 않는다. 실체가 사라진 세계에서 그것은 자기 연민이며 키치이기 때문이다.

Baroque

III

바로크

Definition

PART **1**

정의

1
용어
Nomenclature

바로크baroque라는 용어의 기원은 포르투갈어의 barrocco라고 알려져 있다. 이 용어의 의미는 "일그러진 진주"이다. 바람직한 진주는 완전한 구형sphere이어야 하지만 barrocco는 타원형(럭비공과 같은 꼴)을 하고 있다. 따라서 baroque라는 용어도 고딕이나 매너리즘 용어 등과 더불어 긍정적인 의미는 아니었다. 언제나 그렇지만 고전적 양식을 벗어나는 양식에는 긍정적인 용어가 붙여지지 않는다. 대부분은 규범이 가능하다고 또한 바람직하다고 생각한다.

17세기 초에 발생한 이 새로운 양식에 그렇게 부정적인 양식 명칭이 붙여진 이유는 먼저 그 예술양식이 촌스럽게 느껴질 정도로 과도하게 표현적이며 지나치게 장식적이었기 때문에, 다음으로는 그 예술가들이 대상과 사건을 표상하는 데 있어 지나친 극적 요소를 첨가했기 때문에, 마지막으로는 그들이 키아로스쿠로를 사용해서 윤곽선을 덩어리진 빛과 어둠의 모호함으로 표현하면서 과도한 질량감을 공간과 대상 모두에 주었기 때문이다.

"일그러진 진주"라는 명칭을 17세기 초에 발생한 이 새로운 예술 양식에 붙인 것은 어떤 의미에서는 적절한 것이었다. 르네상스기의 지식인들은 대상의 회전 운동은 반드시 완벽한 원이어야 한다고 믿었다. 그러나 이 궤적이 케플러에 의해 타원이라는 사실로 밝혀짐에 따라 궤도가 타원형으로 일그러지기 때문이다. 코페르니쿠스 이래 잠자고 있던 천체에 대한 관심을 다시 불러일으킨 사건은 단연코 케플러의 지구 공전 궤도에 대한 혁명적 통찰이다. 대상의 운동은 거기에 내재한 어떤 운동의 현실태actuality를 향하는 가능태potentiality의 시도가 아니라, 대상 밖에서 그 대상과 관계 맺는 어떤 외재적 요소, 이를테면 행성과 항성 간의 거리와 같은 요소에 의해 지배받는 것이었다.

바로크는 일그러짐이다. 일그러진 진주는 완벽한 구체의 진주보다 가치가 덜하다. 그렇다면 타원궤도는 원형궤도보다 가치가 덜한 것인가? 물론 그렇지 않다. 과학적 가설은 우리의 재화에 대한 가치 기준과는 다른 가치 기준을 가지는가? 물론 또한 그렇지 않다. 예술에 있어서의 일그러짐(데포르마시옹)은 이미 매너리즘 시기에 발생한다. 현대 또한 전통적인 "반듯함"에 대한 어떤 호의도 가지고 있지 않다. 바로크는 한편으로 일그러짐에 의해 르네상스와는 다르지만 그 일그러짐에서 어떤 내재적인 선험적 운동 원리를 찾아낼 수 있다는 신념에 있어 르네상스와 이념을 공유한다. 다시 말하면 르네상스나 바로크나 모두 선험적 세계(르네상스는 선험적 이데아, 바로크는 선험적 운동 법칙)와 거기에 대응하는 인간 지성에 대한 신념을 공유한다. 바로크는 대상을

일그러뜨리지 않는다. 그것은 운동을 표현하는 가운데 공간을 일그러뜨린다. 거기에서 부정적인 요소는 탈각되어야 한다. 왜 모든 것이 반듯하고 깨끗하고, 정화되어 있어야 하는가? 대상들이 서로 모여 어떤 규칙적인 운동에 휩쓸려 있다면 그것도 하나의 반듯한 세계가 아닌가?

바흐의 「82번 칸타타」 선율들은 매우 단순하다. 거기에 새로운 주제의 연속적인 대두 — 나중에 베토벤의 「3번 교향곡」의 마지막 악장에서 보이는 — 에 의해 드러나는 진정한 복잡성은 없다. 바로크 예술이 복잡해 보이는 것은 단지 "장식음"이 많이 붙기 때문이다. 특히 이 칸타타에서 가장 서정적이고 아름다운 "이제 눈을 감으라…Schlummert ein…" 부분은 단순한 주제가 독창과 그만큼의 비중과 양을 가진 반주부에 의해 되풀이된다. 바로크 음악이 흥얼거려지는 것은 이 단순성 때문이다.

바로크 예술은 운동 법칙에 얹혀진다. 그리고 그 법칙은 한결같고 단순하다. 예술가는 여기에 변주를 가하게 된다. 변주는 동일한 운동 법칙을 새롭게 변형시키는 것이다. "질량을 가진 두 물질 사이에는 끄는 힘이 존재한다." 이 법칙은 무수히 많은 심미적 대상들을 표현할 수 있다. 사과와 지구 사이, 두 개의 가까이 있는 물방울 사이, 다이달로스와 바다사이…. 법칙은 변하지 않는다. 단지 그것을 채우는 대상들이 변할 뿐이다. 바로크는 천체 모든 것이 운동에 얹혀져 있고 그 운동 법칙이 인간 지성에 의해 포착될 수 있다는 신념이다. 따라서 baroque라는 용어는 인간이 다시 한번 세계의 본질, 즉 실체substance를 알게 되었다는 사실을 자신만만하게 드러낸다. 바로크 예술의 위풍

당당하게 역동적이거나 ― 카라바조나 루벤스의 경우 ― , 혹은 고요함 속에서 진동하는 것은 ― 베르메르나 렘브란트의 경우 ― 그것이 모두 운동의 표현이기 때문이다.

2

성격
Characteristics

뵐플린Heinrich Wölfflin이 바로크를 "덩어리로 휩쓸려 가는 운동"이라고 표현했을 때 그는 아마도 바로크 예술가들이 대상을 두껍게 모델링하고는 그 대상들로 하여금 화폭 전체를 역동적으로 메우게 ─ 심지어는 뛰쳐나오게 ─ 한다는 사실을 말한 것 같다. 바로크는 확실히 우직하고 투박한 예술이다. 아마도 예술양식사상 바로크만큼 섬세한 세련을 지니지 않는 양식도, 또 예술가들의 파토스pathos를 요구하지 않는 양식도 없을 것이다. 이것은 물론 거기에 어떤 종류의 정서나 감동이 없다는 얘기는 아니다. 누군가는 재를 뒤집어쓰고 통곡함에 의해 슬픔을 드러내고 누군가는 조용히 틀어박혀 스스로를 몰락시켜가며 슬픔을 드러낸다. 바로크는 이를테면 외연적이다. 물론 렘브란트의 〈명상 중인 철학자〉나 〈돌아온 탕자〉 그리고 윌리엄 로스(William Lawes, 1602~1645)의 「조곡」에서는 조용하고 차분한 정적이 감돈다. 그렇다고 해도 이 바로크 예술들이 내면적이지는 않다. 렘브란트의 회화에는 폰토르모의 〈피에타〉에서 발견되는 스스로에게 귀속하는 정서

는 없다. 렘브란트의 회화에는 외적으로 파동치는 조용한 운동 가운데에 그 고요한 흐름 속으로 아련하게 녹아드는 대상들이 있고, 윌리엄 로스의 조곡에는 의연하고 당당하고 기개 넘치지만 조심스럽게 춤 속에 감겨들어가는 귀족들이 있다. 이 조곡은 전 시대의 윌리엄 버드의 춤곡이 지닌 정묘하고 약간은 불안한 선율에서 벗어나서 이제 당당하고 의연하고 자신감 넘친다.

바로크의 가장 큰 특징은 "외연성"에 있다. 바로크 예술에 어떤 감동적인 요소가 있다면 그것은 작품 전체를 물들이는 어떤 리듬과 분위기에 의해서이지, 대상에 스며있는 정서에 의해서는 아니다. 앞에서 말해진 〈명상 중인 철학자〉나 〈돌아온 탕자〉 등의 작품은 아마도 바로크 양식이 창조한 가장 감동적인 작품군에 속한다. 그러나 이 작품을 감상하기 위해 부분화를 봐야 할 이유는 없다. 그것은 전체 가운데 철학자이지 철학자를 위한 전체는 아니기 때문이다. 철학자를 싸고 있는 빛이 계단을 타고 올라가며 스러지고 거기의 천장에서는 무슨 부스러기인가가 살며시 내려앉을 것 같다. 아득하게 어둠 속으로 사라지는 빛에 따라 실내와 인물도 그렇게 사라질 것 같다. 우리는 여기서 개인으로서의 어떤 철학자에 대해서가 아니라 또한 철학자라면 일반적으로 잠기게 되는 철학적 내용에 대해서가 아니라 철학자를 싸고도는 삶의 진행과 그 분위기를 보게 된다. 소박함과 고요한 운동. 이것이 그 소품을 걸작으로 만든다.

바로크는 대상을 묘사하기 위한 이념은 아니다. 그것은 운동을 표

현하기 위한 것이다. 르네상스가 정적 고요를 나타낸다면, 매너리즘은 회의적이고 뿌리 뽑힌 부유성을 드러내고, 바로크는 외연적인 역동성을 드러낸다. 파르메니데스는 존재being를 말하지만 헤라클레이토스는 운동을 말한다. 이것은 바로크 예술이 삶과 세계의 실체에 대한 탐구에 있어 더 서두른다거나 더 표층적이라는 얘기가 아니다. 우리가 카라바조나 루벤스(Peter Paul Rubens, 1577~1640)의 작품에서 공통으로 느끼는 것은 거기에 역동성과 더불어 활력과 과장된 외연적 표현이 있다는 사실이다. 그러나 베르메르(Johannes Vermeer, 1632~1675)와 렘브란트의 작품에서는 안단테의 속도로 부드럽게 진동하는 서정적인 떨림을 느낀다. 렘브란트의 자화상 — 특히 그의 켄우드의 자화상 — 에서는 한 노인의 그때까지의 삶의 굴곡과 변천이 조용한 떨림 가운데 변화하면서 드러난다. 우리는 이 그림을 몇 번이고 보아도 매번 새롭다. 그것은 끊임없는 운동의 한 양상을 보여주기 때문이다.

이것은 카라바조나 루벤스의 작품이 베르메르나 렘브란트의 작품보다 심오함이나 아름다움에서 떨어진다는 얘기는 아니다. 누구라도 카라바조의 〈홀로페르네스의 목을 베는 유디트〉를 본다면 거기에서 벌어지는 끔찍하지만 단호한 유디트의 결의와 행위에 몸서리칠 정도의 박진감과 사실성을 느낀다. 끔찍한 하나의 결의의 실행과 얼굴을 돌려 그것을 회피하려는 행위에서 우리는 단호한 응징의 결의와 응징의 행위에 대한 공포를 동시에 느낄 수 있다. 결의와 그 행위는 때때로 서로 배반한다. 이러한 모순을 카라바조처럼 잘 표현하기는 어렵다.

모든 것은 취향의 문제이다. 누구는 쿠랑트courante를 좋아할 수

도 있고 다른 사람은 사라방드sarabande를 좋아할 수도 있다. 그러나 분명한 것은 바로크의 이념은 그리스 고전주의 예술이 추구했던 종합된 변화와 운동을 표현하기 위한 것도 아니고, 르네상스 예술이 추구했던 기하학적으로 계산된 공간 속에 정지되어 있는 대상의 실체를 표현하기 위한 것도 아니고, 매너리즘에서처럼 오로지 표층에서 유령처럼 떠도는 길 잃은 대상들을 표현하기 위한 것도 아니다. 바로크는 단지 세계를 단일한 운동 가운데 휩쓸린 대상들의 표현, 혹은 더 정확히 말하면 운동을 표현하기 위해 존재하는 대상들의 모임의 표현이라고 할 수 있다.

바로크의 과장된 디테일의 이유도 여기에 있다. 바로크 예술은 현대의 기능주의functionalism 예술가라면 승인할 수 없는 장식적 요소를 많이 지닌다. 이것은 또한 르네상스 이념이나 매너리즘의 이념과도 다르다. 바사리는 고딕 건조물에 대해 그 장식적 과잉성에 대해 그것을 "야만적Gothic"이라 부르며 경멸과 혐오를 드러낸다.

과거의 예술에 대한 우리의 태도는 "공감적 이해sympathetic understanding" 위에 기초해야 한다. 어떤 예술양식이 다른 예술양식보다 우월하지 않다. 이것은 물론 시대착오적 양식의 작품에 대해 말하는 것은 아니다. 현대에 장식적 요소가 있는 작품은 그것이 하나의 유희, 하나의 기회로서가 아닌 — 포스트모더니즘 예술에서 그러한바 — 본질적이고 진지한 것이라면 마땅히 비웃음과 혐오의 대상이다. 그러나 바로크 시대에서는 아니었다. 바로크 예술 이념은 매우 단순한 세계관에 기초한다. 세계는 단지 운동할 뿐이다. 예술은 이 운동 법칙의

심미적 표현이다. 르네상스 예술은 존재being에 집중한다. 르네상스 예술의 간결함은 대상의 종합에서 나온다. 거기에서의 예수는 인류의 구원자라면 당연히 그렇게 보여야 할 속성attributes을 지녀야 한다. 이것은 또한 성모나 세례요한에게 있어서도 마찬가지이다. 예술가들은 이러한 대상들의 실체를 나름의 통찰과 개성으로 표현하게 된다. 즉 르네상스 예술가들은 다양한 존재를 각각 종합된 것으로 제시한다.

매너리즘 예술가들은 르네상스 예술가들과는 달리 어떤 종류의 과도함과 기교를 보여준다. 그러나 이러한 과도한 기교는 진지한 것이 아니다. 누구라도 파르미자니노의 회화를 보거나 라블레나 세르반테스의 소설을 읽는다면 거기에서의 과도함은 어떤 유의미도 지니지 않는 기교를 위한 기교라는 사실을 알게 된다. 그러나 바로크 예술에 있어서의 디테일은 전체에 대해 필수적인 진지함을 지니는 종류이다. 왜냐하면 그 디테일들 전체가 모여 진동이나 운동을 표현하기 때문이다. 디테일이 없다면 운동은 없다. 왜냐하면 운동은 매우 단순한 실체이고 가시적일 가능성이 없기 때문에 작품 속의 모든 것이 협력하여 그것을 보여주어야 하기 때문이다. 중세 말의 고딕의 과장된 디테일 — 고딕 성당은 결국 완성되지 않는다 — 역시도 천상으로 향하는 한없는 운동의 확장을 보여주기 위해서였다. 우리가 운동을 볼 수 없는 것은 바람을 볼 수 없는 것과 같다. 바로크는 우리가 느끼는 바람을 가시적인 것으로 만들기 원했다. 회오리치며 말려 올라가는 낙엽이나 종이 짝들을 보며 우리는 바람의 존재와 방향, 그리고 속도를 보게 된다. 바로크 예술가들에게 있어서의 운동은 바람이며 대상은 낙엽이나 종이 짝들이

다. 중요한 것은 바람이다. 낙엽은 운동을 보여주기 위한 수단이다. 바로크 예술이 대상에 외연적으로 접근하는 것은 이것이 이유이다. 또한 바로크 예술의 과장된 디테일 역시도 이러한 이념의 표현이다. 운동에서 자유로운 것은 없다. 지상의 모든 것이 바람에 휩쓸리듯 모든 대상은 운동에 휩쓸린다. 여기에서 독자적으로 존재하는 의미의 집합체들은 없다. 모든 세세한 것까지도 운동에 의해 영향받기 때문이다.

르네상스 예술가들이 전인적 인간l'uomo universale을 지향했고 또한 대부분 풍부한 인문적 소양을 갖추고 있었고, 매너리스트들이 신경증적인 섬세함과 회의를 가지고 있었던 데 반해, 바로크 예술가들은 조금은 우직하고 거칠고 단순했다. 우리는 카라바조가 심지어 살인까지 저질렀고 바흐는 길거리에서 자기 합창단의 단원과 드잡이질을 했다는 사실을 안다. 카라치 형제(Agostino Carracci, 1557~1602, Annibale Carracci, 1560~1609) 역시 제대로 된 교양을 가지지 않았다. 바로크 예술은 우직하고 격정적이었다. 그것은 지적이고 섬세하지 않았다. 이러한 우직함과 단순함과 볼거리가 어떻게든 종교개혁의 파도를 막으려는 교황청이 그 예술을 채택한 이유이기도 하다. 바로크와 교황청의 관계는 곧 상세하게 논의될 것이다.

매너리즘과 바로크; 위기와 극복

Mannerism & Baroque; Crisis & Recovery

16세기 예술에 대한 일반적인 평가는 그것이 15세기와 17세기 사이의 흐트러지고 일관성 없는 "변이적transient" 예술이라는 것이다. 그러나 이것은 16세기의 문제만은 아니다. 현대의 자기 연민에 잠긴 실존주의자들은 현대인이 처한 문제가 이미 고대 말의 섹스투스 엠피리쿠스나 16세기의 몽테뉴에 의해 드러난 적이 있었던 회의주의와 거기에 부수하는 "신념의 상실"의 문제와 같은 종류의 것이라는 사실을 모르는 채로 단지 우리가 처한 상황을 인류사에 유일무이한 비극의 시대로 간주하고 있다. 만약 우리가 현대의 이념과 또 그 이념을 심미적으로 구현한 현대예술을 단지 앞으로 있을지도 모르는 새로운 신념(혹은 독단)을 위한 변이적인 예술로만 간주한다면, 또한 그것을 단지 주제theme와 주제를 잇는 "통로passage"로만 간주한다면 현대인은 우리 시대가 흐트러진 변덕을 가진 위기의 시대, 인류사에 드문 그리고 없었더라면 더 좋았을 시대로 간주될 것임을 감수해야 한다. 아마 그렇게 간주될 것이다. 회의주의자들은 자기 연민에 빠지기 쉽지만 신념을 가

질 미래는 회의주의를 무책임과 부도덕으로 간주할 것이기 때문이다.

　　그러나 역사를 통일적으로 고찰하면 우리는 사실은 그와 같지 않다는 것을 알게 된다. 선사시대 이래 오늘에 이르기까지 신념의 시대가 오히려 매우 드물었다. 어리석을 정도로 단순하고 유치한 시대가 자주 있을 수도 또 오래 유지될 수도 없다. 르네상스의 업적은 그 존재론에 있지 인식론에 있지는 않다. 이것은 물론 현대의 기준에 의한 평가이다.(현대 외에 무엇이 평가 기준이 되겠는가?) 인식론에 관한 한 알프스 이북이 훨씬 진보적이었다. 니콜라우스 쿠사누스는 15세기 중반에 이미 등거리론 — 모두가 신으로부터 같은 거리에 있다는 — 을 주장했으며 또한 신에 관한 한 "무지가 오히려 지De Docta Ignorantia"라고 말하고 있다.

　　파리에서 보편논쟁이 본격적으로 벌어진 것은 이미 14세기 초반이었다. 보편자의 존재에 대한 우리 신념의 소멸은 지상 세계와 신 모두를 불가해한 것으로 만듦에 의해 회의주의를 부르게 된다. 물론 당시의 유명론자들은 파리 대학의 정통적인 신학자들이 행사하는 권위에 비해 철학사에 있어서 큰 영향력을 가지고 있지는 않았다. 알프스 이북 지역은 상대적으로 플라톤과 아리스토텔레스의 철학에서 자유로울 수 있었다. 그러나 이탈리아는 고대 문명의 영향으로 또한 (중세의 유럽을 지배했던 실재론에 기초한) 기독교의 본산이라는 이유로 인해 새로운 인식론을 받아들일 수 없었다. 이것이 예술사에 있어서 마지막 실재론이라고 할 만한 바로크 이후로 이탈리아가 그 주도권을 서부 유럽에 넘겨준 이유이다.

이탈리아는 중심을 신에게서 인간에게로 옮겼다는 존재론적 견지에서 진보적이었지만 보편자가 실재한다고 믿음에 의해 인식론적으로는 보수적이었고, 알프스 이북은 중심을 여전히 신에 둠에 의해 존재론적으로는 보수적이었지만, 보편자의 실재에 대한 신념을 잘라냄에 의해(오컴의 면도날) 진보적이었다. 바로크는 아마도 마지막 실재론일 것이다. 물론 프랑스 혁명과 신고전주의가 새로운 실재론을 불러들이지만 그것은 허공 위에 기초한 "만들어진" 실재론일 뿐이다. 19세기의 뒤늦은 계몽주의자들 역시 공허하고 시대에 뒤떨어진 사람일 뿐이었다. 미슐레, 기번, 티에리(Jacques Nicolas Augustin Thierry, 1795~1856), 몸젠(Theodor Mommsen, 1817~1903), 부르크하르트 등은 과거의 사실에 대한 고찰을 통해 일련의 업적을 남겼지만, 시대에 뒤떨어진 사람들이었다. 세계는 그때 이미 사실주의의 시대에 접어들고 있었다.

우리는 뿌리박기를 원하고 확고하기를 원한다. "빛나는 별이여, 나도 그대처럼 확고하게 되고 싶어라."(존 키츠)는 단지 낭만적인 시인의 개인적 바람만은 아니다. 자유로움에 동반하는 동요는 창조의 가능성이 주는 기쁨을 무효화nullify한다. 이것이 실체에 대한 희구의 이유이며 그 존재에 대한 의심에 격렬히 반발하는 이유이다. 거기에는 특히 예민한 문제, 즉 신앙과 도덕의 문제가 개입된다. 실재론의 부정은 동시에 신앙과 윤리의 준칙 역시 선험적인 것은 아니라는, 따라서 단지 관습의 문제라고 말하기 때문이다. 우리는 갑각류가 되기를 원한다. 중무장이 우리를 보호해 줄 거라고 믿는다.

예술사상의 매너리즘은 신념의 상실과 회의주의, 즉 실체의 소멸에 입각해 있다. 매너리즘에 대한 경멸과 무지는 소멸한 실체를 대신하는 어떤 부유물에 대한 포착의 불가능성과 그러한 세계관이 지닌 불안과 변덕 때문이다. 매너리즘에 대한 연구는 아직 시작도 안 되고 있다. 누구도 그러나 그 자체가 좋아서 불안과 소요에 잠기지는 않는다. 데이비드 흄이 과학혁명이 주장하는 포괄성과 필연성에 회의를 제기할 때 그 사람인들 신념의 붕괴를 위해 그것을 했겠는가?《인간 오성론》은 단지 자기가 믿는바 가혹한 진실이 신념에 덮인 거짓보다는 낫다는, 거짓 신념을 지니기보다는 차라리 뿌리 뽑힌 채로 살겠다는 결의이다. 독소를 내뿜는 하수구를 단지 대안이 없다는 이유로 내버려둘 수는 없다. 일단 그것을 없애야 한다.

이 새로운 시대를 "위기"라고 말할 수 있을까? 그렇다면 거짓 실체 위에서 잠드는 것은 "극복"인가? 거짓 실체에 권위와 의미를 부여하는 것이 곧 키치Kitsch이다. 물론 바로크는 당시에 거짓 실체 위에 입각한 것은 아니었다. 그 이념 — 데카르트의 새로운 철학에 의한 — 은 당시로써는 진정한 실재였다. 그러나 16세기 후반기의 르네상스 이념 — 코레지오, 베로네제 등의 — 은 분명히 시대착오적이었다. 16세기에는 르네상스 이념이 이미 붕괴했다. 마키아벨리즘, 종교개혁, 지동설의 시대에 어떻게 피코 델라 미란돌라의 고전적 이념이 지탱될 수 있겠는가?

섹스투스는 두 개의 상반되는 독단의 제시가 자기가 할 수 있는 최선의 일이고, 철학은 독단이 끝나는 곳에서 멈춘다고 말하고, 몽테

뉴는 모든 이념은 결국 관습에 지나지 않는다고 말한다. 흄은, "관습의 강력력은 그것이 관습이 아니라고 생각하는 데 있다"고 하며 독단의 위험성을 지적한다. 물론 이러한 회의주의와 유예가 모든 시대를 물들여야 한다고 말한다면 그것 역시도 다른 독단이다. 어떠한 이념이 독단이 되는 것은 독단이 붕괴된 시대에 실체에의 신념을 말할 때이다. 16세기의 회의주의를 17세기에도 견지한다면 그것은 시대착오이다. 마찬가지로 근대 예술사를 '르네상스 – 위기 – 바로크'로 이어진다고 생각하는 것은 우리 삶의 피치 못할 하나의 국면, 즉 유예와 불안에 등을 돌리는 것이다.

만약 16세기의 회의주의를 "위기의 시대"라고 한다면 현대의 회의주의자 입장에서는 오히려 르네상스가 위기이며 바로크가 위기이다. 거기에 위기는 없다. 단지 인간 삶의 여러 국면이 파노라마처럼 펼쳐질 뿐이다. 심지어 민족이동기도 위기는 아니었다. 그것이 없었다면 어떻게 서부 유럽이 있을 수 있었으며, 새롭고 혁신적인 세계관이 있을 수 있었겠는가? 유명론은 고대 문명과는 전혀 다른 것으로 (바사리가 말하는바) "야만인"만이 가질 수 있었던 이념이었다.

따라서 바로크를 위기의 극복이라고 말하는 것은 어리석은 편견의 소이이다. 어디에도 위기는 없고 어디에도 극복은 없다. 단지 변화와 새로움만이 있을 뿐이다. 우리는 16세기의 이탈리아 예술에 이제 적절한 긍정적 평가를 해야 한다. 그것은 확실히 "이미 없고, 아직 없는" 시대에 속한다고 말해질 수도 있다. 그러나 이것은 바로크를 매너리즘과 로코코 사이에 있는 "이미 없고, 아직 없는" 시대라고 말하는

것과 같다. 모든 것은 단지 차연에 의해 존재하며, 그것이 하나의 일관된 양식을 지녔다면 적극적으로 그리고 긍정적으로 평가되어야 한다. "위기와 극복"은 공허한 수사이다.

4

근대의 의미
The Meaning of Modern Times

　다음 장에서 자세히 말해지겠지만, 르네상스는 아직 본격적인 근대는 아니었다. "무엇이 근대인가?"라는 것에 대한 답변이 선행되어야 한다. 우리가 만약 근대를 "인본주의의 새로운 개시"로 본다면 르네상스는 본격적인 근대의 개시이다. 그러나 우리가 근대를 "운동하는 우주라는 관념과 그 법칙의 이해"의 시대로 본다면, 다시 말해 근대를 기계론적 합리주의의 시대로 본다면 본격적 근대는 데카르트에 의해서 도입된다. 피코 델라 미란돌라가 아니라 데카르트가 근대 철학의 아버지로 불리는 것은 이것이 이유이다. 피코는 고대 그리스 이념을 되찾는 데 그치지만, 데카르트는 사유하는 나로부터 운동 법칙의 이해의 확장으로 나아가기 때문이다.

　인간 지성의 성격에 대한 두 시대의 이념은 같다. 어쨌건 거기에 실재가 있다면 — 사실 있다고 믿었는바 — 인간 지성은 거기에 자신을 일치시킬 수 있다는 신념에 있어 두 시대는 같다. 그러나 르네상스는 고요하고 바로크는 역동적이다. 15세기는 세계를 고정된 것으로 보

았다. 세계는 정지해 있었고 거기에 어떤 종류의 변화와 운동이 있다면 그것은 불완전한 상태에 있는 대상이 마땅히 그 본질essence에 해당하는 현실태actuality를 찾아가는 것이었다. 따라서 변화와 운동은 불완전을 의미했다.

페루지노의 〈천국의 열쇠를 건네받는 베드로〉나 라파엘로의 〈마리아의 혼약〉은 르네상스의 고정되고 정지된 것으로서의 세계의 이념 — 앞의 "얼어붙은 세계"에서 상술한 — 을 드러내는 전형적인 예이다. 거기에서는 모든 것이 영원히 그러할 듯한 하나의 종합 속에 굳어져 있다. 페루지노나 라파엘로에게 있어서 그 세계는 하나의 현실태actuality로서 모든 변화가 그 집약을 향해 있어야 했다. 이것이 르네상스가 고대 이념에 입각해 있는 이유이다. 그러나 또한 이것이 르네상스의 한계이기도 하다.

17세기에 들어서야 새로운 시대라고 할 만한 새로운 세계관이 자리 잡게 된다. 인간 지성은 이제 고정된 대상 각각의 실체에 대한 포착이 아니라 모든 대상을 휩쓸고 지나가는 운동, 삼라만상을 관통해서 흐르는 운동의 법칙을 포착하는 기능을 행하게 한다. 이것을 수행한 것이 데카르트의《방법서설》과 함수론, 그리고 케플러의 "천체의 운동에 관한 세 개의 법칙"이었다.

르네상스 예술이 객관화된 공간을 먼저 가정하고는 다시 그 공간 안의 대상들이 우리와 격리되어 완전히 환각적인illusionistic 성격을 지닌 채로 존재한다고 말하고, 매너리즘 예술이 객관성에 대한 의심을 품은 채로 그들의 세계를 우리에게 개방하면서 세계는 우리의 해석에

달린 문제라고 말한다면, 바로크 예술은 감상자인 우리조차도 작품에서 벌어지는 격렬한 운동 가운데로 휩쓸려 들어가기를 권한다. 카라바조의 〈바울의 개종〉에서의 바울은 갑자기 내 앞으로 떨어지고, 렘브란트의 〈야경〉에서의 밝은 전경은 우리가 마치 그 장면에 있는 것 같은 느낌을 주면서 후경은 급속히 깊어짐에 의해 강력한 운동과 전체 — 감상자를 포함한 — 의 그 운동에의 휩쓸림을 전한다. 누가 헨델(Georg Friedrich Händel, 1685~1759)이나 바흐의 음악을 냉담하고 초연하게 듣겠는가? 우리는 「이탈리안 칸타타」에 흥겨워하며 바흐의 「바이올린 협주곡」에 어깨를 들썩이며 역시 흥겨운 춤을 추게 된다.

이제 객관적이고 냉담한 세계는 지나갔다. 우리는 커다란 운동의 일부분이다. 그러나 우리는 그 운동의 희생물은 아니다. 왜냐하면 우리는 운동 법칙을 계량화할 정도로 — 데카르트의 함수에서처럼 — 그 운동 법칙을 포착하고 있기 때문이다. 고대와 르네상스가 정지된 도형을 대상으로 한 기하학의 세계였다면 바로크는 변화 자체를 정칙화하는 해석기하학과 함수의 시대였다. 또한, 바로크는 근대예술에 들어 처음으로 시민 계급이 그 예술의 소재이며 동시에 매수자가 되는 상황에 이른다. 바로크 예술가들은 서민조차도 그들 예술의 소재로 삼는다. 안니발레 카라치의 〈콩을 먹는 사람〉이나 〈푸줏간〉은 서민들도 이제 예술의 소재가 되었음을 알린다. 이것은 바로크 이념상 당연한 것이었다. 왕족도 교황도 서민도 모두가 동일한 운동에 구속되고 있기 때문이었다.

▲ 안니발레 카라치, [콩을 먹는 사람], 1584~1585년

▲ 안니발레 카라치, [푸줏간], 1583~1585년

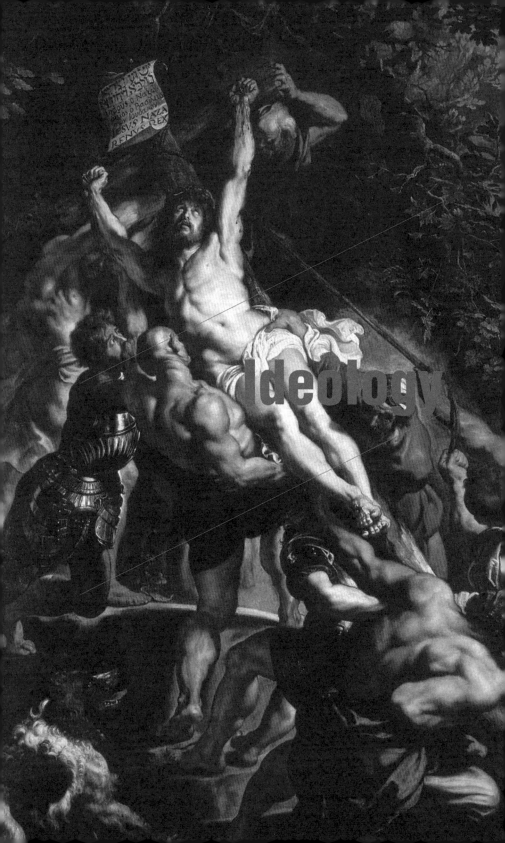

이념

1
데카르트
Descartes

　우리가 이해하는 바의 근대, 즉 현재까지도 상당한 영향력을 행사하고 있는 근대는 중세와는 물론 현대와도 현저하게 다른 세계이다. 세계상에 대한 명석하고 설득력 있는 해명이라고 할 만한 기계론적 합리주의에 의해 물든 그 세계는 데카르트에 의해 종합된다. 우리가 이해하고 있고 또 친근하게 느끼고 있는 근대라는 개념에서 보자면 르네상스 시기는 엄격하게 말해서 아직 근대는 아니다. 그 시대는 어느 정도 낯선 시대이다. 진정한 의미에서의 근대, 즉 중세뿐만 아니라 고대 그리스까지도 극복한 전적으로 새로운 시기라 할 만한 근대는 르네상스가 저문 후로도 백여 년의 세월이 더 흘러야 찾아올 것이었다.

　알프스 이남의 르네상스인들, 즉 피렌체와 로마의 인본주의자들은 이제 완전히 시대착오에 지나지 않게 된 플라톤적 이념을 의식적으로 믿으려 노력하고 있었고, 알프스 이북에서의 르네상스는 오컴과 니콜라우스 쿠사누스 등이 도입한 유명론의 회의주의와 갈등을 겪고 있었다. 알프스 이북의 세계는 아직도 신앙을 그들 삶의 토대로 삼고 있

다는 점에서 엄밀하게는 르네상스의 세계라고 불릴 수도 없었다. 르네상스는 먼저 지상적 삶에 관한 관심의 극적인 증대 — 세속주의라 말해지는 — 에 의해 시작되기 때문이다. 예술사에서 보통 일컫는바, 북유럽의 르네상스는 중세 말의 고딕 예술의 세련과 확장이었지 피렌체의 새로운 예술을 일컫는 바의 르네상스는 아니었다.

▲ 프란스 할스, [르네 데카르트의 초상화], 1648년

어쨌든 세계의 새로운 통합이 르네상스적 이념에 의할 수 없다는 것은 분명해 보였다. 알프스 이북에서는 이미 13세기부터 아리스토텔레스의 철학에 입각한 새로운 세계상이 팽배하게 되었고 그마저도 많은 스콜라 철학자들에 의해 의심받고 있었다. 플라톤 철학은 중세 말에 이미 알프스 이북에서는 버려지고 있었다. 고대 문명의 후예인 지중해 유역의 문명만이 그 영향력을 보존하고 있었다. 고대의 영광에서 자유로웠던 프랑크족이 이제 진보적 문명을 책임질 예정이었다.

알프스 이북의 혼란은 아리스토텔레스에 입각한 토마스 아퀴나스의 신학적 집대성이 한갓 허상에 지나지 않는다는 새롭고 설득력 있는 철학 — 유명론이라고 불린 — 과 그 실존적 귀결인 회의주의에 의해 생겨난 것이었다. 이 새로운 철학은 새로운 양식의 성당들이 고트족의 후예들의 예술인만큼 고트족의 후예들의 철학이었다.

데카르트가 이 회의주의를 일소한 것은 선험적 지식의 가능성이라는 해묵은 고대 그리스적 세계관을 새로운 세계에 맞추어 새롭게 적용함에 의해서였다. 데카르트의 인본주의가 혁신적이라고 말해질 수는 없다. 르네상스 자체가 인본주의의 토대를 가진 것이었다. 인본주의에 대해 데카르트가 한 일은, 이미 유럽에 팽배해 있었던 그 세계관을 희망하는 사람들 앞에, 또 실제로 거기에 따라 삶을 구성해 나가고 있는 사람들 앞에 그들이 어떤 세계관을 바라고 있는가를 명확히 해 준 것이었고, 다음으로는 아직까지도 지상적 삶에 유령처럼 맴돌고 있는 신에 대한 이해를 완전히 인간 이성에 의해 — 그의 표현으로는 코기토cogito에 의해 — 가능하게 해 준 것이었다. 이 점에 있어 그는 "철

학사의 영웅"이라 불릴 만했다.

그는 인본주의의 철학적 이념을 새로운 인식론을 바탕으로 확고하게 정립시킴에 의해, 또한 동시에 전통적인 선험적 지식의 가능성을 그 기초 위에 놓음에 의해, 당시에 팽배해 있던 유물론적 회의주의를 단숨에 일소한다. 데카르트는 명석하고 판명한 distinct and clear 정신이 지식을 보편적이고 필연적인 것으로 만들 수 있다고 말한다. 끝없는 회의 끝에 그가 알아낸 것은 사유하는 주체로서의 존재의 확실성, 다시 말하면 '인식하는 정신'으로서의 자기 자신의 확실성이었다. 사유가 다시 확실성을 유출시키고 있었다. 이제 여기에 기초하여 세계를 다시 통합할 수 있었다. 새로운 관념론이 탄생하고 있었다.

유물론적 회의주의는 관념적 독단에 의해서만 해소될 수 있는 것이었다. 인본주의는 인간 이성이 세계를 이해할 수 있다는 신념이었고, 이것이 신념인 한 모든 신념이 그러한 것처럼 결국은 독단이었다. 데카르트는 물리적 세계의 이해에 있어 인간 이성 위에 어떤 초월적 권위도 인정하지 않았고 동시에 인간 이성이 구축한 세계상에 어떤 회의주의의 침입도 용납하지 않았다. 그러나 이것 역시도 오랜 철학사에서 새로운 것은 아니었다. "서양 철학사는 플라톤 철학의 주석"이었다.

플라톤의 이념은 '감각적 혼란과 정념의 동요를 벗어난 인간의 순수이성은 이데아를 포착할 수 있다'는 잘 알려진 신념에 기초한다. 데카르트가 플라톤의 철학에 대해 알고 있었는지 — 그러나 알고 있었다면 스스로의 독단에 대해 새롭고 혁신적이라는 언급을 하지는 않았을 것이다 —, 알고 있었다면 얼마만큼 정통했는지 모를 노릇이지만 어쨌

든 데카르트는, 그리고 나아가서 근대는 유명론의 회의주의를 소크라테스가 기타 소피스트들의 상대론적 회의주의를 극복한 양식과 동일한 양식으로 극복하고 있다. 그러나 데카르트가 플라톤에 의해 교훈을 얻었는지 그렇지 않은지는 상대적으로 중요하지 않다. 어차피 모든 통합과 절대적 지식에 대한 신념은 생득적이고 보편적 지식이 가능하다는 인간 이성의 확고함에 대한 신념을 첫 번째로, 인간의 감각에서 독립하여 인간에 대해 객관이 되는 실체의 가정을 두 번째로 해야 하는 것이기 때문이다.

데카르트는 수학이라는 학문이 이룬 성취와 그 지식의 보편성과 확고함에 주목하면서 "그것을 기초로 세계를 건설하지 않는 것이 이상하다"고 말한다. 이 점에서도 데카르트는 플라톤적 이념을 공유한다. 수학 역시도 공리와 공준이라는 참의 입증이 불가능한 독단 위에 기초한 것이라는 생각은 플라톤에게도 데카르트에게도 들지 않았다. 논증적 지식으로서의 수학의 근원적 기초에 대한 의심은 볼리아이(János Bolyai, 1802~1860)와 로바체프스키(Nikolai Lobachevsky, 1792~1856)의 새로운 기하학이 나오기까지는 아직 제기되지 않았다.

데카르트 철학과 플라톤 철학의 차이는 인간 인식의 가능성에 대한 둘의 견해 차이에 있는 것이 아니라 오히려 무엇을 인식하는가에 대한 견해 차이에 있다. 플라톤은 존재에 대한 인식을 말하지만 데카르트는 운동에 대한 인식을 말한다. 데카르트가 세계를 연장extension과 운동movement의 두 요소로 규정지으며 존재를 단지 하나의 무차별적 공간성으로 파악하고 이것들을 우주 전체를 관통하는 근원적 숨결

속에 휩쓸려 들어가는 대상들로 전락시킬 때 비로소 데카르트와 플라톤의 차이가 드러난다. 존재에서 운동으로의 전환은 데카르트에 의해 처음으로 확고한 세계관으로 자리 잡게 된다.

인본주의적 신념, 인간 이성이 세계를 통합할 수 있다는 고대 그리스의 신념은 데카르트에게 있어 인간 이성은 존재의 이데아를 포착하는 것이 아니라 존재를 그 안에 휘감은 운동의 법칙을 포착하는 성격의 신념이 된다. 세계는 운동하기 시작했다. 그러나 이 운동은 무질서하고 제멋대로인 운동, 우리로 하여금 그 규칙성의 포착을 불가능하게 만드는 운동, 우리를 좌절에 빠지게 하는 운동은 아니었다. 또한, 그 운동은 현실태가 아님을 보이는 부정적인 것도 아니었다. 데카르트는 오히려 이것을 선험적 수학에 대응하는 것으로 보았다. 근대는 이 신념에 의해 독특한 세계가 된다. 여기에서부터 계몽주의의 절정기까지는 자신감의 시대였다. 이 우주 운행의 법칙 ― 자연법이라고 불린 ― 의 전파와 사회에의 적용이 계몽주의였다. 세계의 운행 법칙에 대한 우리 인식의 무능은 흄이 새로운 회의주의를 도입할 때에서야 다시 발생하게 된다. 그때 유럽의 해체는 다시 시작된다.

알려진 바와 같이 함수의 발견은 데카르트에 의한 것이다. 수학 세계에 있어 함수의 도입은 매우 큰 함의를 지닌다. 아마도 수학사에 있어 유클리드 기하학 이래 이보다 더 중요한 사건은 없었을 것이다. 함수가 도입되었을 때 인류는 자연 세계를 표현하는 가장 강력한 언어를 가지게 되었다.

유클리드 기하학에서 각각의 도형은 존재로서의 고유성을 가지고 있었다. 원은 완벽하게 둥근 도형이었고, 삼각형은 세 변으로 닫힌 세 각을 가진 고유의 도형이었다. 그러나 이러한 도형들은 함수의 도입에 의해 좌표평면에서 좌표의 자취, 즉 일정한 규칙에 의해 그 도형을 만들어내는 자취에 의해 무차별적인 것이 된다. 이제 반지름이 5인 원은 $y=\sqrt{25-x^2}$과 $y=-\sqrt{25-x^2}$이라는 자취의 합에 의해 표현될 것이었고, 삼각형은 이를테면 $y=x+1$, $y=-x+1$, $y=0$의 세 자취에 의해 표현될 것이었다. 여기에서 존재의 고유성은 소멸되고 단지 연속적으로 이어지는 좌표에 의해 표현되는 것으로서의 자취만이 존재한다. 중요한 것은 도형에 내재한 정의가 아니라 도형을 규정짓는 외재적인 규정이었다.

함수는 또한 수학적으로 표현된 인과율, 혹은 "종합적 선험지식"(칸트)의 수학적 언어였다. 하나의 독립변수에 여러 개의 종속변수가 대응할 경우 그것은 함수로 규정될 수 없다. 왜냐하면 하나의 원인이 여러 개의 결과를 낳는 것은 인과율이 될 수 없기 때문이다. 반면에 여러 개의 독립변수가 하나의 종속변수에 대응할 경우 그것은 함수가 될 수 있다. 여러 원인이 동일한 결과를 불러올 수도 있기 때문이다. 물에 열을 가하면 끓지만 압력을 낮추어도 끓는다. 즉 물과 열, 물과 낮은 압력이라는 두 개의 독립변수가 끓는다는 하나의 종속변수에 대응할 수 있다. 그러나 물에 열이 가해졌을 때 끓기도 하고 얼기도 할 수는 없다. 자연 세계에 이러한 인과율은 없다.

운동을 결정짓는 규칙, 함수로 말하면 $y=f(x)$에 있어서 f의 발견

이 과학의 궁극적인 과제가 되고 그 f라는 지식의 확실성이 철학의 중요한 주제가 될 것이었다. 다시 말하면 f에 의해 운동하게 될 독립변수 x의 의미는 f에 종속된 것이었고 이것이야말로 근대가 존재보다는 운동에 관심을 기울인다는 것을 의미했다. x와 f는 무관한 것이었다. 존재가 운동을 규정하지는 못한다. 케플러와 뉴턴이 발견했던 것은 결국 이 f였다. 뉴턴이 $y = K \times G_1 \cdot G_2 / R^2$를 말했을 때 중요한 것은 두 물체 사이의 거리와 두 물체의 질량이다. 여기에서 대상의 고유성은 사라지고 그것은 단지 무기물로 환원될 수치 외에 아무것도 아니게 된다. 결국, 뉴턴의 f는 거리의 제곱의 반비례와 질량의 곱이었다.

고대의 철학이 x의 의의와 기원과 인식 가능성의 문제를 둘러싼 소크라테스의 후예들과 소피스트들의 논쟁이었고, 중세의 철학 역시 그것을 둘러싸고 벌어진 실재론자들과 유명론자들의 논쟁이었다면 근대의 철학은 f를 둘러싸고 벌어진 합리론자들과 경험론자들의 분쟁이었다. 이 f는 이름만 달리할 뿐이었다. 자연법, 인과율, 종합적 선험지식, 명제 등으로.

유클리드 기하학이 함수에 의한 해석 기하학과 다른 만큼 데카르트는 플라톤과 달랐고 고대 그리스는 근대 유럽과 달랐다. 플라톤은 x 안에 이미 f는 들어 있지만 그것은 단지 환각이라고 말했을 것이고, 아리스토텔레스는 x 안의 f가 엔텔레케이아이며 이때 종속변수 y가 현실태actuality라고 말했을 것이다. 그러나 이러한 이념하에서는 도대체 f를 구성하겠다는 의지가 떠오르지 않았을 것이다. 세계는 무변화여야 하고 또 실제로 정적인 것이다. 모든 변화는 전락이거나(플라톤), 결여

(아리스토텔레스)이다. 그것은 동요와 불안이었다. "금의 시대는 과거에 있었다."

근대는 가장 간결하게는 "함수의 시대"라고 정의될 수 있다. 그것은 함수가 존재에 대해 무차별성을 갖는다는 것, 다음으로 함수는 결국 운동 법칙을 구한다는 것, 마지막으로 그것은 근대에 있어 세계를 파악하는 근본적 도구인 인과율의 집약적 표현이라는 점에서 그렇다.

데카르트는 마키아벨리가 정치학을 윤리학이나 신학에서 분리시켰듯이 세계에 대한 철학적 이해를 신앙이나 성경의 권위로부터 독립시킨다. 보편자의 실재성을 부정함에 의해 신을 인간과 무관한 성스러운 것으로 만들고 지상 세계에 회의주의를 도입한 유명론에 대해 데카르트는 지상의 비어 있는 신의 자리에 인간을 가져다 놓음으로 회의주의를 극복했다고 믿는다. 오컴에 의해 진행되어 온 두 세계의 분리는 ― 이중진리설이라고 불린 ― 데카르트에 와서 완전한 결실을 보는 바, 그것은 분리라기보다는 인간 지성에 의한 새로운 일원화, 다시 말하면 한편으로 인간 지성의 전능성에 대한 자신감과 다른 한편으로 신앙에 대한 무관심에 의한 것이었다. 그것은 물론 인간 이성이라는 새로운 독단을 불러들였다. 그러나 이것은 궁극적으로 세속주의를 이념적으로 뒷받침해주기 위해서였다. 이제 인간은 신 없이 살 수 있을 것 같았다. 이 오만은 물론 터무니없는 것이었다. 결국, 데카르트가 생각했던 인과율에 대한 인간 지식의 선험성은 근거 없는 것으로 드러나게 될 것이었다. 이것은 곧 영국의 경험론에 의해 발생하게 된다.

인과율이 선험적인 것으로 보였던 이유는 인간의 경험과 그 누적

된 기억이 만들어준 환각 때문이었다. 신이 사라진 세계에서 이제 인간의 신념조차 사라질 것이었다. 우리는 기껏해야 우리 감각인식의 틀에 갇힌 것이었고 우리 언어가 이 감각인식의 유의미한 새장을 만들었을 뿐이다. 모두는 결국 새장에 갇히게 된다. 그러나 이것은 먼 훗날의 이야기이다.

데카르트 철학의 예술적 카운터파트가 바로크이다. 바로크 예술이 존재를 단지 그 표면을 따라 흐르는 빛과 어둠만으로 처리한다거나, 전체 화폭을 역동적인 운동으로 채우며 대상들을 그 운동에 용해시킨다거나, 화폭 전체에 단일성을 부여하여 르네상스 회화의 주제의 병렬을 극복한다거나, 정물조차도 진동시켜 어디에도 고요와 정지는 없게 한다거나, 전경을 급격히 돌출시킴에 의해 감상자조차도 우주의 운동에 휩쓸리는 느낌을 받도록 하는 것은 모두 데카르트가 도입한 운동하는 것으로서의 세계상과 일치하는 것을 나타내고 있다. 거기에 운동에 휩쓸리는 다양한 대상이 있다. 이 대상 중 어느 것도 다른 것에 대해 질적 차별성을 갖지 못한다. 모두의 "코가 (운동 속으로) 밀려들어가야 한다."(오르테가 이 가세트) 왜냐하면 모든 것이 동일한 운동에 지배받기 때문이다.

두 개의 근세가 있다. 하나는 르네상스에 의한 것이고 다른 하나는 바로크에 의한 것이다. 르네상스는 중세를 극복하며 고대로 되돌아간다. 그러므로 르네상스는 고대와 근대의 중간쯤에 있다. 역사에 있어 전적으로 새로운 시대, 유례없었던 기계론적 합리주의에 의해 지배

되는 세계는 바로크가 표현한 세계였다.

일반적인 감상곡으로 우리에게 친근한 음악은 바로크 음악에서 더 이상 과거로 가지 않는다. 오를란도 디 라수스나 윌리엄 버드, 빅토리아나 알레고리의 음악은 우리와는 분리된 세계의 음악이다. 이것들은 르네상스나 매너리즘의 음악이기 때문이다.

르네상스가 이룬 세계의 통합은 부자연스럽고 가식적인 것이었다. 르네상스기의 피렌체인들은 이제 더 이상 생명력도 지니지 못하고 급변하는 그들 삶을 제대로 해명하지도 못하는 플라톤의 이념 위에 세계를 억지로 고정시키고자 했다. 알프스 이북에서는 새롭게 제기된 유명론이 세계에 대한 존재론적 해명을 붕괴시키고는 세계에서 어떤 신념도 의미도 제거해 버렸다. 그러나 유럽인들은 무의미를 새로운 의미로 받아들일 준비가 아직 안 되어 있었다. "의미가 왜 필요한가?"라는 극적인 질문은 현대에 와서야 가능하게 된다.

데카르트가 구축한 새로운 세계상은 먼저 플라톤의 존재론적 철학을 포기함에 의해 가능해진다. 확고하고 차갑고 귀족적인 존재being에 대한 인식과 거기에의 일치에 의해 삶은 완성된다는 이념, 고정되고 투명한 존재, 이데아를 닮은 존재로서의 인간의 가치라는 이념은 전적으로 존재론적인 것이었다. 고정되어 불변하는 우주라는 세계관은 중세에 들어서도 여전했다. 신이 최고의 존재이고 인간은 신의 창조의 궁극적인 목적이 되는 고귀한 존재였다.

중세의 붕괴는 먼저 존재의 본질에 대한 새로운 해명에의 요구로 시작된다. 그 새로운 요구는 실체로서의 존재에 대해 의심의 눈길

을 보낸다. 사실 실체의 실존은 의심스러운 것이었다. 그 실존에 대한 신념은 심지어 참과 거짓을 넘어선다. 그것은 이익과 관련된 것이었다. 어쩌면 인간의 문화구조물 전체가 단지 이익과 관련된 것이었다. 실체의 가정 자체가 교황청과 교권 계급의 이익을 위해 필요한 것이었다. 물론 우리 자신에 대해 정직했을 때 실체는 존재할지도 모른다. 아니면 반대로 존재하지 않을지도 모른다. 여기서 문제가 되는 것은 실체의 존재 유무보다도 실체의 실존이 입증 가능하다는 신념에 있었다. 독단은 바로 이 신념이었다.

　그러나 이 새로운 사상은 새로운 회의주의를 불러들이게 된다. 실체는 인간의 감각인식이 유사성을 기초로 자의적으로 만들어낸 테두리에 지나지 않았다. 이를테면 그것은 생물학적인 종species이었다. 문제는 종의 테두리와 개념 규정이 필연적이라고 주장할 근거가 어디에도 없다는 것이었다. 이 견고하다고 믿어졌던 신념은 19세기에 이르러 다윈에 의해 전면적으로 붕괴될 것이었다. 결국, 중세 말에 존재론적 보편자들은 소멸하게 되고 유럽인들은 고대 그리스의 소피스트들이 주장했던 세계상에 다시 한번 편입되게 된다. 지상 세계에서 신은 곧 죽을 것이었다.

　데카르트의 철학사상의 업적은 존재론적 좌절을 인식론적 자신감으로 바꾸었다는 데에 있다. 그는 존재에 대해 탐구하지 않는다. 그가 보기에 그것은 스콜라적 논증, 쓸모없는 목적을 위한 쓸모없는 복잡성만을 의미했다. 그는 존재를 단지 연장extension으로 치부하면서 존재 사이에 작동하는 원리의 발견이 새로운 시대에 탐구해야 할 영역이라

는 사실을 제시한다. 이제 존재의 근거는 사유가 되었다. "나는 사유하기 때문에 존재"하지 존재하기 때문에 사유하는 것은 아니다. 존재는 사유에서 연역된다. 존재론적인 측면에서 유럽인들은 겸허해졌다. 인간이라는 종, 신의 창조의 목적이라는 자부심은 사라졌다. 그러나 사유하는 주체로서의 자기 자신의 정립은 새로운 자신감이었다. 인간은 잔돈푼을 저버리고 금화를 얻고자 했다. 새로운 자신감은 인간을 포함한 우주의 작동원리를 알 수 있다는 데에서 나오게 된다.

바로크 예술에서 보이는 망설임 없는 역동성은 한편으로 운동하는 우주의 표현이며 동시에 그 작동원리를 인식할 수 있다는 새로운 자신감의 표현이다. 여기에서 존재로서의 인간의 자부심은 사라진다. 새로운 자부심은 인식의 주체로서의 "사유하는 나"에 의해 생겨난다. 인간이 테두리 처진 하나의 소우주일 수는 없었다. 인간이고 무엇이고 간에 모든 존재는 운동하는 세계, 변화하는 세계의 일부분일 뿐이다.

소묘는 주로 존재를 묘사하고 색조는 주로 전체를 묘사한다. 바로크 예술이 선적 엄격성과 상세함을 포기하고 전체를 대담하고 선 굵은 채색의 향연으로 채우는 동기는 여기에 있다. 거기에 인간은 없다. 오로지 전체 세계만이 존재한다. 그러나 역시 인간이 주역이다. 왜냐하면 인간은 위대하게도 이 세계상을 포착했기 때문이다.

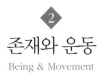

존재와 운동
Being & Movement

 초기 근대, 즉 르네상스와 마니에리즘의 시대에서 전성기 근대로의 이행에서 중요하게 고려해야 할 사항은 그 형이상학적 탐구가 존재에 대한 관심에서 운동에 대한 관심으로 옮겨졌다는 사실이다. 세계에 대한 탐구 — 그것이 물리학적이든 철학적이든 — 는 결국 존재와 운동이라는 두 주제를 싸고돈다. 양자 중 어느 쪽에 관심을 두는가가 시대정신의 근본적이고 포괄적인 동기를 구성한다.

 존재의 본질에 대한 이해와 존재물들의 운동 (변화를 포함한) 법칙의 포착이 세계 전체를 해명할 수 있다는 것이 전통적인 견해였다. 중요한 것은 탐구의 이 두 주제가 각각의 시대에 동일한 비중으로 다루어지지는 않는다는 사실이다. 오히려 이 두 주제는 서로 병렬된 것이라기보다는 하나가 다른 하나에 부속되는 것이다. 이 두 주제의 충돌은 소크라테스 이전에 이미 발생한다. 헤라클레이토스와 파르메니데스 각각의 형이상학에 있어 전자는 변화를 세계의 근원적 요소로 보았고 후자는 존재를 근원적 요소로 보았다는 점에서 이미 상반되는 두

개의 세계관을 예시한다. 이때 전자는 운동하는 세계를 제시하고 후자는 고정된 세계상을 제시한다. 고대 그리스의 위대한 철학자들은 파르메니데스를 택한다. 그만이 "술 취한 철학자들 가운데 제정신"(아리스토텔레스)이었다. 이러한 세계상 — 엘레아 학파의 이론으로 불리는바 — 은 중세 말에 이르기까지 계속 유지된다. 농경사회는 무변화이다.

고대와 중세는 존재being를 근원적인 것으로 보고 변화 혹은 운동은 존재에 부속되는 것으로 간주했다. 엘레아 학파의 이념을 계승한 플라톤은 심지어 변화와 운동을 환각으로 치부하고 존재만이 유의미한 실재reality라고 말한다. 그의 이데아들은 변화에 종속되지 않는다. 그것은 견고하고 투명하고 불변하는 실재들이다. 지상 세계는 변화와 운동을 겪는다. 그러나 지상 세계 그 자체가 이데아의 그림자이고 감각적 환각의 대상일 뿐이다. 우리가 세계에서 운동과 변화를 본다면 우리 감각 전체가 환각이다.

아리스토텔레스는 이데아가 속한 천상의 세계를 베어내고 이데아들에 형상이란 이름을 부여하여 그것들을 개별자 가운데 위치시켰다. 그러나 그것은 변화를 우주의 근원적인 요소로 보기 위한 것은 아니었다. 변화와 운동을 적극적인 요소로 간주할 때에는 '무엇을 위한 변화'라는 이념을 포기해야 한다. 다시 말하면 변화 혹은 운동의 존립이라는 개념을 사물에 부수시킬 경우 그것은 변화를 적극적인 요소로 수용하기보다는 소극적이고 불가피한 요소로 본다는 것을 의미한다. 변화하는 그 순간 자체에 의미를 부여하지 않는 한, 또한 존재를 단지 추상적이고 무차별적인 것으로 치부하면서 그것들을 운동 가운데 용해되

는 정도로까지 간주하지 않는 한 존재는 계속해서 변화를 압도한다.

아리스토텔레스는 사물의 변화와 운동을 사물에 내재한 속성으로 간주했다. 공간을 운동하는 물체의 경우 그것은 스스로의 위치의 현실태actuality인 지상을 지향하기 때문이다. 다시 말하면 그는 운동의 출발점과 그 종점만을 의미 있는 것으로 간주했지, 운동 그 자체에는 어떤 의미도 부여하지 않았다. 존재가 모든 것을 규정했다. 아리스토텔레스에 의하면 어떤 사물이 운동하고 있다거나 변화를 겪는 것은 사물을 끌어들여서 휘감는 외적 힘 때문은 아니었다. 데카르트는 그 외적 힘은 존재의 개별적 의미와는 전혀 관계없는 무차별적인 운동 속으로 존재들을 몰아넣는 어떤 법칙으로 일반화된다고 생각했다. 그러나 아리스토텔레스는 그 운동은 오히려 사물들이 아직 현실태를 실현하지 않았기 때문, 다시 말하면 가능태에 있기 때문이었다.

어린이가 변화하는 이유는 충분히 성장한 청년의 현실태가 아직 실현되지 않았기 때문이고 도토리가 변화를 겪는 것은 도토리의 현실태인 상수리나무가 아직 되지 않았기 때문이다. 운동과 변화는 부끄러운 것이다. 완벽하다면 고정되어 있어야 하고 스스로를 관조해야 한다. 아리스토텔레스는 '부동의 동자Primum Mobile Immotum'를 궁극적인 존재로 간주한다. 부동의 동자는 운동하지 않는다. 그것은 확고하고 완벽하며 내재적인 것이다. 여기에서 모든 것은 종점에 이른다. 결국 이것이 현실태 중의 현실태, "순수 현실태actus purus"이다.

중세의 전기는 플라톤에 의해, 그 후기는 아리스토텔레스에 의해 지배받는다. 고딕 시대의 유명론자들이 논박하고자 애썼던 것은 아리

스토텔레스의 형이상학이었다. 아리스토텔레스의 '공통된 본질' — 개별자 가운데 위치하여 거기에 종적 보편성을 부여하는 — 의 실재 유무가 중세 말의 보편논쟁과 관련되어 있었다. 유명론자들은 아리스토텔레스의 존재being에 심각한 의문을 제기한다. 이때 이래로 적어도 철학적 존재론에 있어서 실재론은 더 이상 당연한 것이 되지 않는다. 알프스 이북의 중세는 철학적 붕괴를 동반하고 있었다.

이것은 상당한 기간 알프스 이북에서의 문제에 그친다. 이탈리아는 아직도 실재론적이었다. 그들은 심지어 플라톤을 모범으로 삼고 있었다. 그들의 "재탄생"은 플라톤의 재탄생을 말하고 있었다. 피렌체인들은 철학적 인식론이라는 까다롭고 세련된 문제에는 접근조차 못 하고 있었다. 이 점에서 이탈리아는 진보적이지 못했다. 그들은 고대를 불러들임에 의해 신앙적 중세를 벗어나지만 고대에 집착함에 의해 더욱 새로운 세계로의 진입을 달성하지 못했다. 결국 이탈리아는 로마의 후예였다. 알프스 이북의 국가들은 고대라는 세련된 문명에 덜 사로잡혀 있었기 때문에 자유롭게 근대국가를 뒷받침하는 이념을 만들어 갈 수 있었다. 결국, 새로운 세계는 교황청과의 단절이 전제되어야 했다. 이것이 종교개혁의 정치적 의미였다.

르네상스는 그러므로 말해진 바와 같이 인본주의라는 진보적 요소와 실재론이라는 보수적 요소의 결합 — 그리스 고전주의가 이오니아인들의 자연주의와 도리아인들의 고전주의의 결합에 의하듯 — 에 의한 것이었다. 다시 말하면 르네상스기의 피렌체인들은 철학적 인식론에 있어서 유명론에 대해서는 생각조차 하고 있지 않았다.

코페르니쿠스의 지동설 이후 백여 년에 걸쳐 계속해서 천문학자들을 좌절시킨 것은 지동설과 그들의 천문기록이 일치하지 않는다는 사실이었다. 코페르니쿠스는 지구가 태양을 돈다는 가설이 천체의 운행을 더 잘 설명한다고 말했지만, 이 가설은 실제 관측기록의 검증을 통과하지 못하고 있었다. 이 경우 가설을 버리든지 새로운 검증의 시도를 하든지이다. 가설은 버려지지 않았다. 유명론의 천문학적 카운터파트라고 할 만한 등거리론은 이미 세계를 지배하고 있었다. 모든 천체가 신으로부터 등거리에 있을 때 지구를 우월한 위치에 놓는 천동설은 존립할 수가 없었다.

이 기간에 유럽세계는 중세와 근대 사이에서 계속 동요하고 있었고 그 불안이 예술적으로 표현된 것이 매너리즘 양식이었다. 이론과 관측기록의 불일치는 단순히 과학적 오류나 무능의 문제가 아니었다. 그것은 초기 근대의 머리 위를 떠도는 고대와 중세의 마지막 악령이었다. 근대 초기의 천문학자들은 행성의 궤도가 완벽한 원이어야 한다고 생각했다. 이들에게 행성 운동의 궤적은 선험적으로 정해진 어떤 것이었다. 그들은 그때까지도 운동에 관한 중세적 사고방식 — 엄밀히 말하면 아리스토텔레스적 사고방식 — , 즉 운동은 전적으로 존재의 속성에 속해 있는 것이라는 오랜 운동관을 벗어날 수가 없었다. 그들 마음속에 자리 잡고 있었던 생각은 아마도 "회전운동을 하는 물체의 궤적의 현실태는 완벽한 원"이라는 고대의 정의였다. 고대 세계 이래로 원은 폐곡선의 완벽한 이데아였다. 세계에는 당연히 완벽함과 말끔함이 내재해 있다. 회전운동은 완벽한 궤도를 그려야 했다.

근대로 이행하기 위해서는 존재에 무차별성을 부여해야 했다. 다시 말하면 존재는 단지 '기하학적 공간의 점유'에 지나지 않는 비생명적 무기물로서 그 개별성은 기껏해야 공간성의 크기에 있는 것이지 거기에 어떤 내재적인 개별성은 없어야 했다. 존재에 대한 생명적 설명에서 이러한 비생명적인 무차별성으로의 이행을 이해하지 않고서는 중세에서 근대로의 전환을 이해할 수 없다. 다시 말하면 근대인들이 이해하는 근대란 존재는 단지 연장extension으로서 어떤 주체적이고 자발적인 속성도 보유하지 못한 채로 천체를 관통하는 커다란 운동의 소용돌이에 휘말려 들어간 무기물들이어야 했다. 고대와 중세는 심지어는 무기물에도 생명의 모델을 부여하지만 근대와 현대는 생명현상에 대해서도 무기물에 행사되는 분석적 탐구를 들이댄다.

근대는 사물의 속성에 의해 세계를 설명하기보다는 과학법칙(뉴턴), 함수(데카르트), 인과율(흄), 종합적 선험지식(칸트) 등에 의해 세계를 설명한다. 이러한 명제 가운데에서 존재의 고유성은 사라진다. 존재는 그 안에서의 단지 추상적 기술 대상에 지나지 않게 된다. 데카르트가 세계를 연장extension과 운동movement으로 재구성했을 때 그의 마음속에 있었던 것은 무표정하고 비생명적인 존재들과 그 존재들을 휘감고 있는 운동 법칙이었다. 이러한 존재와 운동에 대한 새로운 개념은 전적으로 근대적인 것이었다.

이제 '존재란 무엇인가?'라고 묻는 대신에 '대상들을 변화시키고 운동시키는 것은 어떠한 법칙인가?'라는 새로운 질문이 대두된다. 다시 말하면 과학적이고 철학적인 탐구가 존재에서 운동으로 옮겨가며

보편개념에 대한 탐구가 필연적 법칙(자연법)에 대한 탐구로 옮겨가게 된다. 오컴은 보편자란 실재하는 것인가 아니면 단지 명칭일 뿐인가를 묻는다. 흄은 이제 인과율은 선험성과 필연성을 지닐 근거를 지니는가 그렇지 않은가를 묻는다. 운동에 대한 이러한 탐구는 비트겐슈타인에 이르러 "세계란 곧 사실의 총체"라는 언명을 얻게 된다. 세계는 결국 존재the thing의 총체가 아니라 명제the fact의 총체인 것으로 드러나게 된다.

아리스토텔레스는 세계에 생물학적 모델을 부여한다. 그의 철학에서 모든 존재물은 내재적 엔텔레케이아에 의해 현실태를 지향하는 바 이것은 마치 생명현상 스스로에 내장된 DNA 정보에 따라 스스로를 성장시키고 완성시키는 것과 유사한 성질을 무기물에까지도 무차별적으로 부여한 것을 의미한다.

데카르트는 모든 존재를 무기물로 전환시킨다. 존재물에 대한 그의 모델은 단지 기하학적 공간성만을 지닌 것으로서 모두가 동일한 운동 법칙에 따르게 된다. 이를테면 데카르트는 근대 물리학이 가정하는 세계상을 끌어들인 셈이다. 거기에서 생명 자체의 고유성이나 자발성이나 독립성은 의미를 잃는다. 생명현상은 단지 물리적 분석의 대상일 뿐이다. 여기에서 중요한 것은 한 연장과 다른 연장을 이어주는 인과 법칙이 된다. 데카르트가 종합한 이러한 세계관의 중요성은 말 그대로 아무리 강조해도 지나치지 않다. 이 전환이 곧 근대이기 때문이다.

경제적 세계에서도 이에 따르는 — 어쩌면 이러한 근대적 세계관

을 오히려 선도한 — 변화가 일어난다. 이것은 가장 먼저 그리고 가장 충격적으로 시장과 가격에서 발생한다. 고대와 중세를 일관하여 물품의 가격을 결정한 것은 존재로서의 물품에 의해서였다. 가격은 거기에 들인 비용과 이익의 합이었다. 즉 모든 물건은 그 자체로서 고유한 것으로 가격은 이미 생산 시에 생산자에 의해 결정되었다. 동업자 조합이 가격의 결정자였다. 주문생산이나 맞춤생산의 가격체계는 언제나 이와 같다. 생산자는 구매자를 알고 또 대면하여 주문을 받는다. 이때에는 시장이라는 개념이 생겨나지 않는다. 상품은 고유성을 지닌다. 그것은 특정한 사람에게서 주문 받은 특정한 생산자에 의한 특정한 상품이다.

시장이라는 개념은 생산자가 익명의 소비자를 겨냥한다는 것을 의미한다. 이때에 중세의 가격체계는 소멸한다. 가격은 존재로서의 물품에 고유한 것이 아니라 시장에서 수요공급의 법칙에 의해 무차별적으로 정해지고 만다. 다시 말하면 여기에서는 수요공급의 법칙이라는 시장의 운동 법칙 속에서 물품들은 각자의 고유성을 잃고서는 가격으로 추상화되는 하나의 기호에 지나지 않게 된다. 현대의 시장에서 그렇듯이 물품은 동일 형번에서 무차별적 동일성을 지닌다. 각각의 물품은 가격이라는 동일한 잣대에 의해 무차별적인 것이 되고 만다. 이제 물품이 먼저 존재하는 것이 아니라 수요 공급의 법칙이 먼저 존재하게 된다. 물품이 만들어지기 위해서는 이 시장의 운동에 따라야 한다. 그렇지 않다면 그 물품은 탄생하지 못한다. 다시 말하면 존재는 운동에 예속된다.

노동으로부터의 소외란 결국 시장을 가정한 무차별적 생산에 있어서의 노동자의 정신적 소외이다. 소외는 노동착취로 시작되지 않는다. 그것은 시장의 발생과 대량생산에 의해 시작된다. 마르크스가 소비자도 상품의 고유성으로부터 소외된다는 사실을 말했다면 더 공평했을 것이다. 근대에 시작되는 소외는 근본적으로 이미 무차별적 존재라는 시대정신 속에 들어 있었다.

두 가지 생산체계를 생각할 수 있다. 하나의 체계는 다음과 같다. a, b, c의 세 생산자가 어떤 물품을 하루에 각각 2, 3, 4개씩 생산한다고 하자. 이러한 종류의 생산은 대체로 주문생산이다. 다시 말하면 소비자는 자기가 구매한 물품의 제작자를 알고 있다. 이 경우 물품은 제작자로부터 연역된다. 물품에는 이를테면 제작자의 이름이 새겨진다. 소비자는 가격과 품질을 제작자에 따라 고려한다. 제품에 대한 신뢰와 주문은 제작자에 입각한다.

다른 생산체계를 고려해 보자. 어떤 공장에서 한 명의 직원(d라고 하자)을 채용할 때 하루에 2개의 물품을 생산할 수 있다고 하자. 다시 e라는 직원을 한 명 더 채용하면 8개를 생산한다. 또 다시 f라는 직원을 한 명 더 채용하면 18개를 생산한다. 이러한 생산체계에서는 물품의 장본인을 따지는 것이 무의미하다. 이러한 작업은 일관작업대의 기능의 분화를 전제하기 때문이다. 여기에서 의미가 있는 것은 오히려 직원 수와 생산량의 함수 관계이다. 직원 수 x와 생산량 y 사이에는 $y=2x$라는 등식이 성립한다.

바로크 시대는 이러한 규칙성의 발견을 가장 중요한 과업으로 생

각한다. 여기서 f는 계수 2와 승수 2인 것이다. 이때 d, e, f 등의 존재자들은 과거에 그들이 지녔던 존재의 의미를 잃는다. 바로크 예술이 그 역동성 속에서 존재를 희석시키는 것은 그들이 두 번째의 생산관계 속에 있었기 때문이다. 존재는 x라는 기호, 다시 말하면 어떤 숫자로도 치환될 수 있는 하나의 무기물에 지나지 않는다. 이것이 데카르트의 연장extension의 의미이다.

실재론과 유명론의 해묵은 분쟁은 합리론과 경험론이라는 새로운 옷을 입고 새로운 분쟁을 겪게 된다. 선험적이고 생득적인 지식을 가정한다는 점, 우리와 독립하여 존재하는 실체를 가정한다는 점, 수학을 그의 철학의 모델로 삼았다는 점, 우리 이성에 명석성이라는 속성을 부여했다는 점 등에 있어 데카르트는 플라톤과 입장을 같이 한다. 그러나 데카르트는 플라톤의 실재론의 자리를 그의 합리론으로 대치했다는 점에서 플라톤적 세계관에 근대의 옷을 입힌다.

플라톤은 존재의 본질, 즉 실체라고 말해지는 것은 우리와 독립하여 천상 세계에 이데아로서 존재한다고 말한다. 이에 대해 오컴은 우리가 아는 것은 단지 개별자뿐이며 이것은 우리의 경험적 인식, 다시 말하면 감각인식에 따른다고 말한다. 중세의 보편논쟁은 보편자의 실재 유무를 넘어서서 우리 인식의 기원과 성질에 관한 문제에 이르는 것으로서 이 대립은 근대에 이르러 합리론과 경험론의 새로운 대립으로 전환된다. 보편개념의 실재 유무는 인과율, 다시 말하면 과학법칙 그리고 칸트의 용어로는 종합적 선험지식synthetic a priori

knowledge의 필연성 혹은 생득성의 문제가 되고 이러한 전환은 이제 더 이상 존재에 대해 묻기보다는 대상의 운동에 대해 묻게 되었다는 것을 의미한다.

이것을 배제하고 중세와 근대를 가르는 다른 기준을 도입한다는 것은 결국 여름의 설명을 제비 한 마리로 하는 것과 같다. 세계의 변화는 없다. 단지 세계를 바라보는 인간의 세계관만이 변화한다. 근대인들의 눈에는 세계의 본질이 운동으로 보였다. 고정성, 혹은 일자the One는 어디에도 없고 있다면 그것은 단지 환각이나 오도된 믿음에 지나지 않았다. 엘레아 학파와 플라톤이 "변화는 환각이고 존재 혹은 일자만이 있다"고 말했을 때 그들은 세계에 고정성을 도입했고 예술사상의 고전주의를 불러들였다. 헤라클레이토스는 결국 술 취한 철학자 중 한 명이었다.

근대는 운동의 법칙을 알아낼 수 있다는 신념을 지녔다는 점에서 그리고 그것을 실제로 알아냈거나 조만간 알아낼 수 있다는 믿음을 지녔다는 점에서 현대와는 구분된다. 근대의 붕괴와 현대로의 진입은 이 운동 법칙마저 환각이며 세계는 전적으로 우연이고 실체에 대해 우리가 알 수 있는 것은 아무것도 없다(그 존재의 유무에 대해서조차도)는 절망에 의해 생겨난다. 확실성은 어디에도 없었다. 심지어는 우리 자신의 인식 구조에 의한 보편성조차도 없었다.

두 종류의 절망이 있다. 실체가 존재하지만 인간의 역량은 그것을 알아낼 수 없게 만들어졌다는 데에서 나오는 하나의 절망이 있고, 실체의 존재 유무조차도 우리는 알 수 없다는 다른 하나의 절망이 있

다. 전자의 절망은 매너리즘으로 이르고 후자의 절망은 실존주의와 분석철학으로 이른다. 근대는 이 사이에 존재하게 된다. 16세기의 절망은 절망이라기보다는 혼란과 동요였다. 실체에 대한 여러 종류의 독단이 팽배했고 그것들은 서로 충돌하는 것이었다. 이때의 혼란과 동요는 적어도 극단적인 불안을 내포하지는 않는다. 왜냐하면, 세계를 종합해 줄 새로운 신념이 언제고 태동할 거라는 막연한 믿음 때문이다. 파르미자니노나 폰토르모의 회화에는 자기 자신에 대한 불신과 불안은 있어도 실체에 대한 불안은 없다. 그들은 문제를 자신에게로 돌렸다. 그들이 아직 상당한 정도의 자연주의적 예술양식을 유지하고 있다는 점, 그들의 왜곡 자체가 르네상스의 성취에 입각해 있다는 점 등은 매너리스트들이 그래도 실체의 존립을 믿었다는 사실을 의미한다. 만약 실체의 존재를 확신하지 못한다면 예술은 결국 추상으로 선회한다.

결국, 세계는 통합된다. 매너리즘의 회의주의는 바로크적 신념으로 이행한다. 새로운 통합은 존재에 의한 것이 아니라 운동에 의한 것이었다. 파스칼(Blaise Pascal, 1623~1662)이 두려워했던 '무한한 공간의 영원한 침묵'의 정체는 케플러에 의해 밝혀질 것이었다. 이제 유럽인들은 다시 한번 통합된 세계 속에서 자신감을 회복한다. '태초에 뉴턴이 있어라 하시매...' 였다.

고요가 르네상스 예술을 물들인다. 공간은 논리적이고 질서정연하다. 엄밀하게 계산된 기하학이 전체 공간을 지배한다. 이때 각각의 주제들은 존재로서 자리 잡는다. 다시 말하면 각각의 인물이나 건물이

나 배경 속의 주제들은 고유한 독자성을 가지고서는 하나의 독립적 세계를 구가한다. 르네상스 회화의 경우 전체 공간에서 주제들이 맺고 있는 서로 간의 관계는 언제나 부차적이고 부자연스럽다. 관계 혹은 에피소드와 관련해서 주인공들의 동작과 태도는 바로크 회화와 비교될 때 경직되어 있다. 자기 자신을 관조하는 주제들, 내재적 속성에 의해 자기 자신인 주제들이 다른 주제와의 관계를 일차적인 것으로 삼을 수는 없다. 존재가 있고 관계가 있는 것이지 이미 있는 관계 속에 주제들이 들어오지는 않는다. 르네상스 회화에서의 고전적 간결성은 그러므로 종합으로서의 인간, 종합으로서의 사건에서 드러나는 간결이다. 하나의 인물은 하나의 전형이 된다.

르네상스 회화가 지닌 통일성은 절대 기하학이 가진 통일성과 같다. 유클리드 기하학에서 삼각형이나 사각형이나 원 등이 먼저 고유한 하나의 도형이 되고, 전체 공간이 그 도형들의 기하학적 배치로 통일성을 얻듯이, 르네상스 회화에서도 먼저 독립적이고 고유한 것으로서의 주제들이 있고 다음으로 그 주제들의 공간상의 정적이고 논리적인 배열로 통일성을 얻는다. 거기에는 어떠한 순간, 어떠한 변화도 없다. 숨소리조차 들리지 않는 고요 속에서 르네상스 예술은 세계를 고정시킨다.

바로크 예술의 특징으로 통일성이 거론되어 왔다. 그러나 이것은 먼저 통일성의 정의가 분명해야 한다는 전제를 가진다. 르네상스 회화 역시 통일성을 가진다. 단지 바로크적 통일성과는 다른 통일성을 가질 뿐이다. 르네상스 회화가 기하학적 통일성을 가진다면 바로크 회화

는 역학적 통일성 혹은 감각적 통일성을 가진다. 다시 말하면 르네상스 예술가들이 먼저 정적인 공간을 상정하고 거기에 원근법과 단축법 등에 입각해서 주제를 배치함에 의해 공간적 통일성을 얻을 때, 바로크 예술가들은 전체의 주제 — 주제가 무엇이든 간에 — 를 그 안에 휩쓸어 넣고 화폭 전체를 역동적인 회오리에 이끌리게 함에 의해 운동에 의한 통일성을 얻는다.

바로크 예술에서 소실점은 없다. 단지 거기에는 사선구도 혹은 갑작스러운 돌출 혹은 급격한 함입에 의한 운동만이 존재할 뿐이다. 〈야경〉이 준 최초의 충격은 전경의 인물들이 급격하게 감상자 쪽으로 튀어나오며 동시에 후경은 급격히 후퇴된다는 데에 있다. 전경의 인물과 감상자 사이에는 거리가 없다. 감상자 자신도 운동에 휩쓸린다. 감상자 자신도 화가가 조성한 리듬에 말려들어 간다. 마찬가지로 바로크 음악의 연주자와 감상자는 어깨를 들썩거리고 허밍을 하며 선율을 따라가게 된다. 현대의 어떤 피아노 연주자는 대담하게도 자신의 허밍도 같이 취입한다.(글렌 굴드)

회화의 감상자 역시도 예술가가 조성한 운동에 들뜨게 된다. 세계 전체가 진동하는바, 감상자가 그 운동을 벗어날 수는 없다. 바로크 예술에는 시작과 끝이 없다. 진행되는 어떤 사건의 한 부분이 갑자기 잘려서 제시되고 그렇게 잘린 채로 화폭의 물리적 제한에 의해 끝나게 된다. 여기에서 부분화란 무의미하다. 여기에 제시된 것은 세상이 아니라 운동이다. 감상자가 거기서 직접 보게 되는 것은 운동에 휘말려 들어가 있는 주제들이지 스스로를 뽐내며 돌출해 있는 주제들이 아니

다. 감상자는 전체를 보며 스스로를 인물군 중 하나로 간주해야 한다. 거기에 세밀화는 없다.

르네상스 회화나 매너리즘 회화는 부분화들에 의해 새롭게 조망되고 새롭게 분석될 수 있다. 거기의 주제들은 스스로의 내재적 속성에 의해 독립된 하나의 소우주이기 때문이다. 그러나 바로크 회화의 우주는 운동 그 자체이다. 여기에서 부분화에 의해 새롭게 구해지는 것은 아무것도 없다. 바로크 예술가들은 르네상스 인물군들의 콧대를 눌러 운동 속으로 밀어 넣었다. 전경으로 돌출한 인물군들은 인물로서 스스로 돌출한 것이 아니라 운동에 의해 앞쪽으로 던져졌을 뿐이다. 바로크 예술가들이 입각한 미적 이념은 세계의 운동의 한 양상을 제시하고자 하는 것이다. 그러므로 바로크 예술은 화폭이나 시간에 의해 제한되지 않는다. 사선구도의 회화의 경우 왼쪽 끝은 느닷없이 내밀어진 어떤 사건의 진행 중의 한 양상이고 오른쪽 끝은 그 후로도 계속 전개되어 나갈 양상을 예고한다. 운동의 한 토막만이 제시되었지만 거기에서 역동성, 즉 그들이 믿는 바의 역학법칙이 제시되었다면 예술가는 만족한다.

바흐의 음악들은 왕왕 갑작스러운 음의 도입에 의해 충격적으로 개시된다. 「1번 바이올린 협주곡」은 갑자기 고역에서 시작된다. 그의 음악의 전개에는 종지부가 예정되어 있지 않다. 거기에는 어떠한 공간적인 건축적 구도가 없다. 론도나 푸가 기법에 의한 영원성이 있을 뿐이다. 선율 위에 선율에 의해 겹쳐지고 주제는 변주에 의해 거듭된다.

이 과정은 영원으로 이어질 것 같은 느낌을 준다. 이것은 시간적 길이에 의한 것은 아니다. 물론 그의 「b 단조 미사Mass in B minor」는 연주 시간이 세 시간이고 「마태수난곡St. Matthew Passion」 역시도 세 시간에 걸쳐진다. 그러나 그의 조곡들의 연주시간은 2분이나 4분 정도이다. 가보트나 사라방드가 길게 작곡될 이유가 없다. 바흐 음악의 시간적 영원성의 느낌은 곡 연주에 들이는 물리적 시간에 의해서가 아니라 그가 구사하는 양식에 의해 현저하다. 그는 고전주의 음악이 지닌 공간적 구도를 포기하는 대신 곡 전체를 일관해서 흐르는 운동의 양상만을 전개시킨다. 그의 음악은 뉴턴의 우주를 닮아 있다. 우주는 그렇게 끝없이 운동한다. 우주의 어느 개별자도 이 운동으로부터 자유로울 수 없듯이 감상자는 누구라도 곡이 제시하는 선율로부터 자유롭지 않다. 여기에 객관과 주관은 없다. 감상자와 연주자는 선율에 실려 가기만 하면 된다.

　일반적으로 바흐는 냉담하다고 말해진다. 바흐 음악의 냉담성은 그러나 작품과 감상자 사이의 거리에 의해 발생하지는 않는다. 바로크 예술의 객관성과 냉담성은 운동 법칙의 객관성에 기인한다. 이 운동 법칙에 스스로를 맡기는 사람에게 바흐의 냉담성은 존재하지 않는다. 그러나 거기에 휩쓸리기를 거부할 때 혹은 스스로가 구성한 정적 세계 속에 웅크리고 있으며 그의 음악을 대자적으로 대할 때에 그의 음악은 갑자기 냉담해진다. 바로크 음악은 감상을 위한 것이 아니라 참여를 위한 것이기 때문이다.

　회화에 있어서도 마찬가지이다. 베르메르, 렘브란트, 홀바인, 할

스(Frans Hals, 1580~1666) 등이 구성하는 세계는 감상자를 자신의 분위기에 끌어들이려 한다. 거기에는 화가가 포착한 운동이 있고 화가 자신이 여기에서 자유로울 수 없듯이 감상자도 자유로울 수 없다.

바로크 예술은 상대적으로 서민적이며 상대적으로 뭉툭하다. 여기에 여성적인 섬세함이나 디테일의 엄격함이나 감성 과잉이나 선병질적 요소는 없다. 오히려 시원스럽고 호쾌하다. 퍼셀(Henry Purcell, 1659~1695)의 경축 음악이나 바흐의 교회음악이나 칸타타 등은 시원스럽고 호방하게 진행된다. 바로크 예술가들은 상대적으로 교양 수준이 높지 않았다. 이들에게는 르네상스기의 "보편적 인간l'uomo universale"의 개념이라거나 매너리즘기의 우아하고 까다로운 귀족적 내밀함 등의 개념 등은 떠오르지 않았다. 바로크 예술가들은 감상자에게서 감성적 일치를 구하려 하지 않았다. 엄밀히 말하면 그들은 매너리즘이나 낭만주의 시대를 물들인 종류의 감성은 가지고 있지도 않았다. 그들은 자신만만하게도 운동하는 세계를 제시하는 것으로 모든 것이 충분하다고 생각했다.

바로크 시기에 수많은 분수가 제작된다. 바로크인들이 흐르는 물을 주요 주제로 삼을 때 그들은 이제 세계가 흐르기 시작했으며 인간은 그 역학적 법칙을 발견했을 뿐 아니라 거기에 스스로를 내맡김에 의해 우주의 일부로서 그 의미를 실현할 수 있다고 믿었다.

내재성과 외연성
The Intrinsic & The Extrinsic

플라톤과 아리스토텔레스의 고대 세계와 데카르트와 케플러의 근대 세계의 차이는 실재론과 유명론의 차이나 합리론과 경험론의 차이와 같은 것은 아니다. 데카르트는 자신의 시대에 훨씬 가까운 그리고 궁극적으로는 자아의 통합적 인식을 붕괴시켰던 유명론에보다는, 더 먼 그렇지만 지성에 기초한 전통적 통합을 제시한 성 아우구스티누스나 토마스 아퀴나스의 시대에 더 큰 친근감을 느꼈을 것이다. 데카르트는 실체의 존재와 그 인식 가능성을 믿었다는 점에서 오컴이나 니콜라우스 쿠사누스보다는 토마스 아퀴나스나 샹포의 기욤Guillaume de Champeaux에 훨씬 가깝다. 데카르트는 이들 실재론적 철학자들의 인식론에서 신을 제거하고 단지 인간을 주인공으로 내세웠을 뿐이다.

데카르트의 철학은, 존재론적 측면에서는 인간의 이성적 역량을 세계 인식의 토대로 삼았다는 점에서 한껏 진보적이었지만, 인식론적 측면에서는 오컴이 제시한 "현대에의 길Via Moderna"을 거부했다는 점에서 — 스스로는 회의주의를 극복했다고 믿은바 — 결국 플라톤과 입

장을 같이하는 것이었다. 데카르트가 지닌 이러한 모순은 장차 흄에 이르러 극복될 것이었지만 세계는 무의미로 향할 것이었다. 현대의 입장에서 바라보았을 때 회의주의와 경험론의 결합이 가장 진보적인 것으로 드러난다.

근대를 불러들인 것은 데카르트의 인본주의와 케플러의 천문학이었다. 아니면 이미 유럽에서 팽배해 있었던 근대적 세계 인식을 이들이 각각의 영역에서 종합했다고 말할 수도 있다. 플라톤과 데카르트의 결정적인 차이는 내재성과 외연에 있었다. 그리고 이러한 차이는 고 · 중세와 근 · 현대를 나누는 기준이 된다. 상대적으로 무변화의 세계상은 필연적이며 내재적인 세계 인식과 맺어지고 급속한 변화를 겪는 세계는 외연적인 세계상과 맺어진다.

앞에서 이미 언급된바, 물품의 가격이 정해지는 양상이 이미 내재성과 외연의 차이를 보인다. 근대의 가격체계는 물품의 바깥쪽에 있다. 그것은 물품에 내재한 고유의 가치를 상정하지 않는다. 물품의 가치는 오히려 그 바깥쪽의 시장 메커니즘에 의해 정해지는 가격의 결과물이다. "꼬리가 개를 흔드는" 양상은 이미 근대에 시작된다. 꼬리가 독립변수이고 가치는 거기에 종속된다.

마키아벨리의 정치철학은 이러한 새로운 사고방식의 신호탄이었다. 권력은 고유의 내재적 속성을 가지지 않는다. 권력은 거기에 이르는 수단, 그것을 유지하는 수단 — 마키아벨리가 말하는바 권모술수, 폭력, 금권, 야비함 등 — 이라는 외재적 요인에 의한 것이다. 권력은 거기에 고유한 속성, 다시 말하면 왕권 신수, 군주의 신앙심, 도덕성

등에 의한 것이 아니었다. 권력은 단지 무기물인 것으로서 쟁취대상일 뿐이다. 합법적 권력이란 없다. 단지 권력의 행위가 그것을 합법화할 뿐이다. 다시 말하면 권력에서 지배력이 나오는 것이 아니라 지배력이 권력을 가능하게 할 뿐이다. 마키아벨리가 불러일으킨 동요와 충격은 그의 권모술수론이 아니라 그의 정치철학의 이러한 측면에 있었다. 단순한 정치적 수단의 제시가 세계를 뒤흔들지는 않는다. 그는 근대를 예고한 전령이었다.

케플러의 천문학을 행성의 운행에 대한 하나의 새로운 가설일 뿐이라고 치부한다면 이것은 큰 오해이다. 이것은 마키아벨리의 정치학을 권모술수에 대한 얘기라고 말하는 것과 같다. 그것은 하나의 가설의 도입이 아니라 하나의 새로운 세계관의 도입이었다. 코페르니쿠스의 지동설 이래 천문학에서의 혼란은 예술사상의 매너리즘과 정확히 일치한다. 세계는 구르기 시작했지만 그 양상은 전혀 알 수가 없었다. 모든 가설이 관측 기록과 맞지 않았다. 지구가 회전한다는 사실에는 논의의 여지가 없었다. 문제는 관측기록이 거기에 부응하지 않는다는 사실이다.

코페르니쿠스와 티코 브라헤(Tycho Brahe, 1546~1602)가 있었다. 한쪽은 개연성 있는 새로운 가설을 제시했고, 다른 한쪽은 평생에 걸친 관측기록을 남겨 놓았다. 이 둘 사이에서 케플러는 불현듯 새로운 길을 밟아 나간다. 그가 궤도에 대한 수없이 많은 시행착오 끝에 타원궤도를 상정했을 때 관측기록은 기적같이 여기에 들어맞았다. 그러

나 이 새로운 궤도는 단지 또 하나의 새로운 궤도라고만 볼 수는 없는 것이었다. 그러기에는 타원궤도는 불규칙한irregular 궤도였다.

만약 완벽한 원의 궤도를 포기한다면 운동의 동기에 대한 새로운 가설이 필요했다. 원의 궤도는 내재적 동기로 설명될 수 있었다. 이것은 아리스토텔레스나 프톨레마이오스(Klaudios Ptolemaios, 90~168)가 말하는 바 그대로였다. 모든 회전운동을 하는 물체는 내재적으로 완벽한 원을 그리려는 엔텔레케이아를 지닌다. 혹은 플라톤의 이념을 따라, "회전 운동의 궤적의 이데아는 원"이라는 설명으로 충분했다. 그러나 '완벽하지 않은' 타원 궤도는 운동을 이끄는 새로운 동인을 요구했다. 그것은 현실태나 이데아 등으로 설명될 수 없는 종류였다.

케플러가 이 동인을 행성에 외재하는 어떤 것에서 찾았을 때 그는 갑자기 본격적인 근대로 세계를 이끌게 된다. 행성의 운동 궤적을 결정짓는 독립변수는 행성 내에 내재한 어떤 것이 아니라 행성과 항성 간의 거리라는 외재적인 요소였다. 여기에 독립적이고 자율적인 운동 주체라고 할 만한 것은 없었다. 행성은 단지 그 운동을 결정짓는 행성 외적인 동인에 의해 움직이는 무기물이었다. 물품의 가격이 물품 바깥의 수요 공급의 법칙에 의해 좌우되듯 행성의 운동은 행성 바깥의 거리에 의해 좌우되었다.

케플러가 행성의 운행에 대한 역학적 설명을 도입했을 때 근대인들은 모든 존재를 하나의 기하학적이고 무차별적인 기호로 다룰 준비가 되었다. 여기에서 기계론적 합리주의가 태동한다. 찾아야 하는 것은 존재의 내재적 속성이 아니라 모든 존재를 무차별적으로 휘감고 도

는 운동 법칙이었다.

　르네상스 회화가 표층적이라면 바로크 회화는 심층적이라고 말해져 왔다. 이 개념 규정 역시 명료한 정의가 수반되지 않는다면 오해를 부르거나 무의미해진다. 만약 표층성과 심층성이 화면의 시각적 깊이를 말한다면 이것은 올바른 개념 규정이다. 전체 회화를 한눈에 보았을 때 바로크 회화는 확실히 더 깊다. 바로크 회화의 거리는 정적인 것이 아니라 동적인 것이기 때문이다.

　그러나 화가가 다루는 개별적 주제들과 관련해서는 이 개념 규정은 위험하다. 레오나르도 다 빈치의 성모와 프란스 할스의 인물 사이에 깊이의 차이가 있다면 어느 것이 더 표층적이고 어느 것이 더 심층적인가? 다 빈치의 인물군들이 훨씬 더 심층적이다. 왜냐하면 르네상스 회화는 말해진 바와 같이 개별적 주제라는 존재에 집중하기 때문이다. 다 빈치의 성모는 그가 표현해낸 인간 심리의 심층성과 신적인 깊이에 의해 찬사받아왔다. 그의 회화가 이끄는 감동은 인물이 지닌 심리적 깊이에 대한 화가 자신의 통찰이 공감을 이끌어 내기 때문이다. 더구나 다 빈치의 회화는, 개개의 주제라는 견지에서 보았을 때 기법적으로 훨씬 심층적이다. 거기에는 깊게 표현되는 입체가 있다.

　반면에 할스의 민화적인 주인공들에게서 얻게 되는 즐거운 시지각의 체험은 인물군들의 심층적 요소에 주로 의한 것은 아니다. 개별적 존재자들이란 견지에서 바라보았을 때 바로크 회화에서의 깊이는 오히려 사물의 표면을 따라 흐르는 급격한 명암의 대비로 드러나는 것

이지 주제에 대한 심리적 통찰이라는 심층성에 의한 것은 아니기 때문이다. 다시 말하면 주제의 표현이라는 면에서 볼 경우 바로크 회화는 심층적이지 않다.

르네상스 회화는 개별적 주제를 표현함에 있어서 입체와 고형성과 정적요소를 도입한다. 주제는 거기에 정지한 채로 당당하게 3차원적 공간을 차지하고 있는 단단한 그 무엇이다. 이들은 화폭에서 돌출해 있다. 바로크 회화는 이들의 입체성을 눌러버리고는 모두가 동일한 운동 법칙에 따라 진동하는 표면적 대상으로 환원시킨다. 그러므로 바로크 회화의 심층성은 주제의 심층성을 저버린 대신 전체 화폭의 급격한 감각적 원근법을 택함에 의해 발생하게 된다.

그러므로 바로크 회화의 감상은 전체 화폭을 일별함에 의해 가능해진다. 이것은 물론 화폭을 바라보는 시간에 대해 말하는 것이 아니라 화폭을 바라보는 양식에 대해 말하는 것이다. 감상자는 전경의 인물군 중 하나가 되어 끝을 모르는 심연에서부터 개시된 운동에 참여하거나 그 운동에 이끌려 들어가게 된다.

르네상스의 예술과 감상자는 대자적 입장에 있게 된다. 그러나 바로크 회화에서는 즉자적 입장에 서게 된다. 바로크 회화에서 감상이란 없다. 거기에는 단지 참여가 있다. 바로크 예술은 사물에 대한 관심과 동참이 내재적인 것에서부터 외연적인 것으로 전환되었을 때 세계의 표현은 어떤 것이 되어야 하는가를 확연히 보여준다. 거기에는 주제를 파고들어 주제의 통일성과 개념성을 구축하는 종류의 과업은 없다. 예술가의 표현은 언제나 주제의 표면을 타고 흐른다. 바로크 회화에서

구축하는 입체성은 전체 화폭과 관련되어 있지 개념적 주제와 관련되어 있지는 않다.

존재에 대한 관심은 우리 지성이 구축하는 개념 규정을 우선시한다는 것을 의미하고 이것은 존재가 3차원적 입체를 지향함에 따라 예술가에 의해 드러나게 된다. 모차르트(Wolfgang Amadeus Mozart, 1756~1791)나 하이든(Franz Joseph Haydn, 1732~1809)의 음악에서 중요시되는 것은 고형질의 주제들인바, 이것 역시 독립적이고 자율적인 입체를 의미한다. 그러나 바로크 음악의 주제들은 개별적 독자성을 잃고는 전체의 음악적 흐름 속에 용해된다. 바로크 음악에서 변주곡 양식은 주된 음악적 표현이 된다. 비탈리(Giovanni Battista Vitali, 1632~1692)의 샤콘느chaconne와 바흐의 샤콘느는 같은 운동을 의미한다. 여기에서 작곡가의 개성과 곡의 심미적 가치는 동일한 리듬의 춤곡에 신선한 선율을 채워 넣음에 의해서이지 형식을 자율적인 것으로 이끌고 가는 것에 의해서는 아니다. 하이든은 작곡가에게 가장 중요한 것은 "멜로디의 창조"라고 말한다. 따라서 고전주의 음악은 새로운 선율의 창조를 음악의 우선적인 요소로 본다. 하나의 새로운 선율은 하나의 새로운 존재being이다. 그러나 바흐는 하나의 선율에 30개의 변주를 붙여 1시간에 이르는 변주곡을 작곡한다. 그는 동일한 운동의 30가지의 다양한 양상을 제시하고 있다. 바로크 작곡가들의 우선적인 음악적 표현은 동일한 운동에 부속적인 선율을 채워 넣는 것이었다.

바흐 음악의 가치는 주제의 독자성에 있지 않다. 바흐 스스로도

독창성을 내세우지 않았다. 이미 형식은 정해져 있다. 여섯 묶음의 조곡을 작곡할 경우, 여섯 묶음들 모두에는 동일한 춤곡이 배치되어 있다. 사라방드는 여섯 묶음 모두의 중간에 배치된다. 이것은 같은 사라방드의 여러 변주일 뿐이다. 만약 바흐가 새로운 형식의 춤곡을 작곡해야 했다면 주제 자체의 중요성은 매우 커졌을 것이다. 그러나 바흐는 정해진 춤곡에 독창적인 선율을 채워 넣기만 하면 충분했다. 이것이 바흐가 다작의 작곡가가 되는 것을 가능하게 했다. 바로크 음악은 상당한 정도로 장인적 기예에 의한 것이었다.

물론 바흐 음악의 가치가 바로크 예술의 이러한 성격에 의해 손상되는 것은 아니다. 어떤 양식에서도 심미적 가치의 실현과 예술적 완성은 가능하다. 그리고 양식 사이에 우열은 없다. 바흐는 정해진 틀을 최대한 사용한 위대한 예술가였다. 제1주제와 제2주제의 제시, 그것들의 변주에 의한 전개, 마지막의 재현의 고형질적 요소와 그 사이를 메꾸는 선율적 패시지passage에 의한 음악, 다시 말하면 모차르트와 하이든의 고전주의적 음악 양식에 익숙한 사람에게 바흐는 상대적으로 낯설고 냉담하다. 예술작품과 대립하여 자리 잡고는 서로를 독자적인 것으로 인정하고, 주제를 분석하고 이해하고, 전체의 건축적 구도에서 완결성을 구함에 의해 무엇인가 포괄적인 하나의 음악적 경험을 했다고 믿는 감상자에게 주제를 분명히 제시하기보다는 시간적 흐름을 제시하고 주제와 감상자 모두의 유아독존적인 개별성을 무시한 채로 음악 전체를 관통해서 흐르는 운동 안에 음악뿐만 아니라 감상자도 초대하는 이 음악은 확실히 어떤 감상자들에게는 낯설다.

바로크 음악은 주제의 내재성을 강조하기보다는 그 바깥쪽을 강조한다. 다시 말하면 바로크 예술의 문제는 주제의 내재성의 문제가 아니라 그 주제를 용해시키는 주제 바깥의 외연성의 문제이다. 전형적인 고전주의 음악은 단선율이다. 화음은 단지 주선율에 종속되게 된다. 즉 주선율에 대해 내재적 관계에 있게 된다. 그러나 바로크 음악의 두터움은 독립적인 선율들을 계속 덧붙여 나감에 의해서이다. 엄밀한 의미에서 여기에 주선율은 없다. 제시된 선율에 대한 계속된 덧붙임만이 있다. 이것이 음악으로 구현되는 바로크 양식 특유의 외재성이다.

소묘와 채색
Drawing & Coloration

회화는 소묘와 채색에 의한다. 물론 소묘만으로도 예술이 될 수 있고 밑그림 없는 회화도 가능하다. 그러나 이 두 요소가 모두 결여된 채로 그림이 될 수는 없다. 회화의 이 두 요소 각각에 부여하는 비중의 차이가 동시에 두 세계관의 차이를 결정한다.

소묘는 고정성에 대응하고 채색은 변화와 운동에 대응한다. 19세기 말에 순수하게 채색으로만 일부 인상주의 회화가 그려졌을 때 이제 정적인 세계라는 관념은 사라지게 된다. 소묘는 분석하지만 색채는 종합하고, 소묘는 사유를 위한 것이지만 색채는 감각을 위한 것이다.

아리스토텔레스의 표현을 빌리면 소묘와 채색은 각각 형상과 질료라고 말해질 수 있다. 다시 말하면 소묘가 지성의 영역에 속한다면 채색은 감각의 영역에 속한다. 르네상스 회화는 소묘를 중시한다. 지오토에서 마사치오, 페루지노를 거쳐 라파엘로에 이르기까지 르네상스 회화는 밑그림을 중시했다. 설계도를 그리고 나면 이미 자기 과업에 만족하는 건축가처럼, 밑그림을 그린 르네상스 화가는 이미 자기

작품의 완성을 예견한다. 피렌체인들은 기하학자였다.

그러나 베네치아를 바라보면 여기에서는 상당한 정도로 채색을 중시했다는 사실을 알 수 있다. 티치아노와 틴토레토(Tintoretto, 1518~1594)는 그들의 회화에 있어 색채 고유의 분위기를 강조한다. 거기에서는 레오나르도 다 빈치나 미켈란젤로가 구현하고 있는 이지적이고 차가운 기하학적 요소는 상대적으로 덜 드러난다. 티치아노의 회화에는 공간을 채우며 머무르는 안개 같은 감미로움이 있는바 이것은 다분히 그의 채색이 불러오는 효과이다. 그의 〈우르비노의 비너스〉는 채색이 불러오는 분위기로 전체 공간을 채운다.

베네치아인들이 피렌체인들보다 좀 더 감각적이었을까? 베네치아의 교역의 많은 부분은 동방무역이었다. 페르시아인들의 예술에 소묘는 없다. 그들의 양탄자의 문양은 물감으로 물들인 채색에 의한 것이었다. 베네치아인들이 페르시아인들에게서 무엇을 배우지는 않았다 해도 그 분위기는 항상 접하는 바였다. 베네치아인들은 아마도 페르시아의 예술을 바람직한 것으로 보거나 그것을 모방하겠다고 생각하기보다는 그러한 종류의 예술도 가능하다는 사실을 인식했을 것이다. 티치아노와 틴토레토의 예술이 지니고 있는 이국적이고 화사하고 부유하는 듯한 효과는 동방의 영향이 없이는 생각하기 어렵다.

페르시아인들에게는 고대 그리스인들이 확립시킨 지적 전통의 중시, 다시 말하면 수학적이고 논리적인 탐구를 단지 그 문화구조물이 지닌 내재적 동기에 돌리는 전통은 없었다. 페르시아인들의 학문과 기예는 언제나 실천적이었다. 그들은 플라톤주의자가 아니었다.

물론 베네치아 예술의 독특성을 지금 말해지고 있는 동방과의 접촉만으로 설명한다면 그것은 물론 미흡한 설명이다. 외부의 영향을 수용한다는 것은 그 영향의 존재 이상으로 그것을 받아들일 요건을 전제하기 때문이다.

교역은 감각적 세계관을 부른다. 피렌체 역시도 교역을 했다고 해도 그들 산업의 중심은 양모 직조, 즉 제조업이었다. 그러나 베네치아의 산업은 주로 교역이었다. 상업은 변화와 기회에 대한 예리한 감각을 필요로 한다. 거기에서의 이익은 변화하는 수요와 공급의 동적 요인을 잘 포착하는 데 달려 있었다. 플라톤이 상업을 경멸하고 전통적인 토지 귀족이 상인들을 멸시한 것은 상업이 입각하고 있는 감각적 민첩함에 대한 멸시를 의미한다. 실재론적 입장에서 감각인식은 기피되어야 할 인식 수단이다. 그것은 "동굴 속의 그림자"이다.

매너리즘 회화는 소묘와 채색 사이의 혼란을 보여준다. 이것은 그 매너리스트들이 더 이상 플라톤적 세계관을 수용하지 않지만 다른 한편으로 채색을 정당화해줄 수 있는 이념도 결여하고 있다는 사실을 말한다. 바로크 시대에 들어 시대가 바뀐다. 새로운 이념의 개화에 의해 세계의 본질은 운동이고 인간의 의의는 그 법칙의 포착에 있다는 신념이 팽배해지자 회화는 채색을 중시하는 쪽으로 전환된다.

르네상스 회화는 개개의 주제를 자세히 묘사한다. 감상자는 그 회화들을 일별해서는 안 된다. 화가는 아마도 하나의 주제를 묘사하기 위해 대상과 화폭 사이를 수없이 왕복했을 것이다. 주제의 실체와 관련된 모든 것이 빠짐없이 그려져야 한다. 르네상스 회화는 먼저

수없이 많은 선이 그려져야 한다는 것을 의미한다. 이렇게 그려진 주제들이 적절한 원근법에 의해 화폭에 배치되게 된다. 르네상스 회화가 현대 회화의 견지에서 무엇인가를 포기했다면 그것은 먼저 박진감 verisimilitude이다. 우리는 그렇게 자세하게 그려진 많은 주제에 동시에 눈을 줄 수는 없다. 우리는 전체를 한눈에 보거나 하나의 사물상을 자세히 보거나이다. 사물 각각을 한꺼번에 자세히 볼 수는 없다. 르네상스 회화는 그러므로 시지각을 그리기보다는 우리 사유를 그런 것이 된다. 르네상스 화가들은 기하학적이고 이지적인 지성의 소산을 그렸다.

개념의 형성과 포착은 정적이고 기하학적인 입체의 포착을 의미하며 그것이 회화에 적용되었을 때에는 소묘에 의해 구현된다. 다시 말하면 세계를 고정된 것으로 파악할 경우 세계에는 필연성이 도입되며 개념idea의 목록이 곧 세계가 된다. 목록은 하나의 세계를 의미하게 된다. 왜냐하면 필연적인 세계에서는 개념의 배열이 필연적인 단일성을 갖기 때문이다.

이와 반대로 운동을 세계의 본질로 파악할 경우 입체들은 표면으로 환원되고 회화는 표면을 따라 흐르는 두껍게 칠해진 색채와 명암으로 표현된다. 이것은 바로크 회화의 대상들이 얇고 바삭거린다는 얘기는 아니다. 그것은 매너리즘에서 그렇다. 바로크의 표면성은 대상을 내재적 깊이의 밖으로의 표현이 아닌 ― 르네상스에서는 그러한바 ― 외재적 "덩어리"의 표현으로 다룬다는 의미이다. 여기에서 개별적 사물들을 자세히 들여다볼 필요는 없다. 왜냐하면, 사물들은 단지 운동의 종속된 무기물들 이외에 아무것도 아니기 때문이다. 주제들은 우연

히 그렇게 배치된 것이다.

르네상스 예술가들은 채색조차도 소묘로 환원시킨다. 즉 채색이 소묘를 닮는다. 르네상스 회화의 인물이 때때로 경직되고 부자연스러운 표정을 하는 것은 애매하게 처리되어야 더 자연스러울 미묘함을 오히려 분석에 의해 고정시켜 버리기 때문이다. 그들은 탐험이 불가능한 영역도 지도로 그려 놓았다. 레오나르도 다 빈치가 다른 어떤 화가보다도 탁월했던 이유는 그의 선명한 묘사에 의해서보다는 애매한 묘사에 의해서였다. 그는 입꼬리나 눈꼬리의 다양하고 미묘한 변화를 채색으로 애매하게 처리한다.(스푸마토 sfumato)

바로크 회화의 박진성은 다 빈치가 이룩한 기법적 성취를 전면적으로 채용함에 의해서였다. 바로크 회화에서는 채색 속에 소묘가 용해된다. 르네상스 화가들은 밑그림에 의해 그의 과업의 대부분을 완수한 것이 되지만 바로크 화가들은 채색을 염두에 둔 애매한 밑그림만으로 그들의 작업을 시작한다. 바로크 회화에서 르네상스 회화의 차분하고 선명한 묘사를 기대해서는 안 된다. 바로크 화가들이 바라보는 세계는 운동에 대한 일별을 요구하는 세계이다. 그러므로 바로크 회화를 감상할 때에는 전체를 보아야 한다.

바로크 회화는 르네상스 회화의 수없이 많은 선을 단지 몇 번의 거듭되는 붓칠로 대체한다. 섬세하고 날카로운 선이 두텁고 양감이 뚜렷한 색조로 전환된다. 이제 개개 사물의 분석이 운동의 묘사에 의한 종합으로 바뀐다. 르네상스의 회화가 분석을 지향할 때 바로크 회화는 종합을 지향한다.

바로크 예술의 이러한 경향은 음악에서도 뚜렷이 나타난다. 비발디(Antonio Vivaldi, 1678~1741)나 페르골레시(Giovanni Battista Pergolesi, 1710~1736)의 음악은 두터운 색조를 지닌듯하다. 거기에는 까다롭고 날카로운 주제들의 두드러짐은 없다. 전체 음악을 싸고도는 약간은 이국적인 색조가 부유하듯이 퍼져 나간다. 이러한 분위기는 바로크 음악에 도입된 통주저음basso continuo이라는 새로운 음악적 요소에 의해 더욱 분명히 드러난다. 첼로나 쳄발로에 의한 통주저음은 상부의 선율 전체를 음악이 지향하는 색조로 물들여간다. 이러한 색채감은 바로크 음악 고유의 푸가 기법의 사용으로도 현저히 드러난다. 선율에 선율이 더해짐에 따라 횡적인 음악의 진행 이상으로 종적인 깊이를 만들게 된다. 이렇게 두터워진 음악은 그 자체로서 덩어리진 색채의 회전이라는 느낌을 준다.

소묘와 채색은 단지 회화의 두 요소만으로 치부될 수도, 화가나 감상자의 취향만으로 치부될 수도 없다. 그것은 세계관의 문제이다. 이것은 정적인 세계와 동적인 세계의 문제이다. 창조론은 종적 경계를 분명히 한다. 창조론에서 각각의 종은 마치 그것이 실체를 가진 것처럼 견고한 테두리를 치고 있다. 각각의 종은 고유의 '공통된 본질common nature'이라는 절대로 허물어질 수 없는 벽에 둘러싸여 있다. 이 벽에 둘러싸인 견고한 실체의 묘사가 이를테면 소묘이다. 소묘에 의해 환각적인illusionistic 입체를 그려 내고 이것들을 규격 지어진 공간 안에 배치할 때 그것이 바로 "신이 생명을 종대로 창조하신 것"이

된다.

창조론을 부정한다는 것은 종의 절대성과 견고성을 부정한다는 것이다. 이 경우 종의 불변성과 영구성은 사라진다. 그것들은 생명이라는 흐름의 한 추이transition이고 한 국면이다. 다시 말하면 개별적인 종들은 생명의 흐름이라는 거대한 물줄기에 편입된다. 이러한 이념 — 과학이라기보다는 차라리 하나의 견해인 — 은 다윈에 의해 "자연에는 간격이 없다.There is no gap in nature."라고 표현되는바, 이것은 결국 세계의 본질은 변화라고 하는 헤라클레이토스의 견해가 오랜 침묵 끝에 파르메니데스의 견해를 압도하게 되었다는 사실을 의미한다.

소묘는 본질적으로 경계를 의미한다. 선은 구획 짓기 때문이다. 그러나 채색은 변화와 소통과 종합을 의미한다. 이 지상에 종이라 할 만한 것이 없게 될 경우, 다시 말해 모든 것이 운동에 의한 변화를 겪기 때문에 어디에도 정해진 항구성과 보편자는 없게 될 경우, 회화는 이제 소묘의 문제가 아니라 채색의 문제가 된다. 바로크 회화가 소묘보다는 채색에 비중을 둘 때 그 예술은 이제 세계를 변화 도상에 있는 것으로 본다는 것을 의미한다. 하나의 사물이 다른 사물로 변해 나가고 하나의 상황이 다른 상황으로 침투해 들어가는 것을 표현하려면 풍부한 채색이 필수이다.

물론 바로크 시대에 누구도 종의 견고성을 부정한다거나 종의 경계를 허무는 시도를 하지는 않았다. 이러한 시도는 그 후로 2백 년 후에나 발생할 것이었다. 바로크 시대는 종을 부정하기보다는 종에 관심을 기울이지 않은 시대였다. 그것은 아무래도 좋았다. 그들에게 존재

는 부차적이었다. 중요한 것은 변화와 운동이었다. 바로크 예술에서도 존재는 묘사된다. 단지 구속되어 묘사될 뿐이다. 그러나 바로크 예술이 지닌 다채로운 음영은 이제 세계가 인상주의의 시대에 다가가고 있다는 사실을 말하고 있었다.

다양성과 단일성
Diversity & Unicity

릭스 박물관Rijksmuseum의 큐레이터는 렘브란트의 〈야경〉 — 사실 그것은 야경이 아닌, 낮의 시청사에서 나오는 자경대인바 — 옆에 르네상스에 그려진 다른 자경대원들의 회화를 배치해 놓았다. 이 대비에 의해 렘브란트가 회화사에서 일으킨 혁명이 어떠한 것인가가 선명하게 드러난다. 인상주의 회화가 르네상스 이래 진행되어 온 자연주의적 박진성verisimilitude의 종단이라는 전제하에서 보자면, 바로크가 일으킨 박진성의 혁명은 이 대비에 의해 매우 뚜렷이 드러난다. 바로크의 발걸음은 단지 보폭상의 문제가 아니라 질적인 전환을 의미한다. 그것은 과거 예술에 대한 누적적 업적이 아니라 전환적인, 다시 말하면 과거와는 완전히 다른 새로운 세계관의 대두였다.

르네상스기에 그려진 자경단원들의 모습은 매우 경직되어 있다. 그것은 현대까지 회화사에서 발생해온 추이에 비추어 진부하다. 이들의 포즈는 이를테면 현대의 증명사진의 포즈와 같다. 화폭의 가운데에는 테이블의 선이 있고 그 위로 이 증명사진 같은 인물들이 한결같은

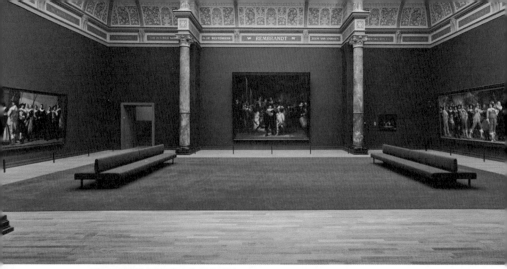

▲ 릭스 박물관의 〈야경 갤러리〉 현재 전시 모습

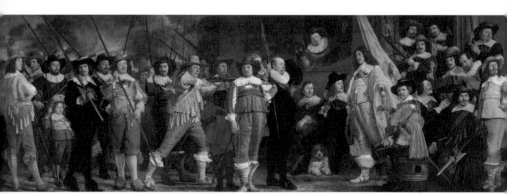

▲ 바르톨로메우스 반 데르 헬스트, 1639년, (전시관 사진에서 우측)

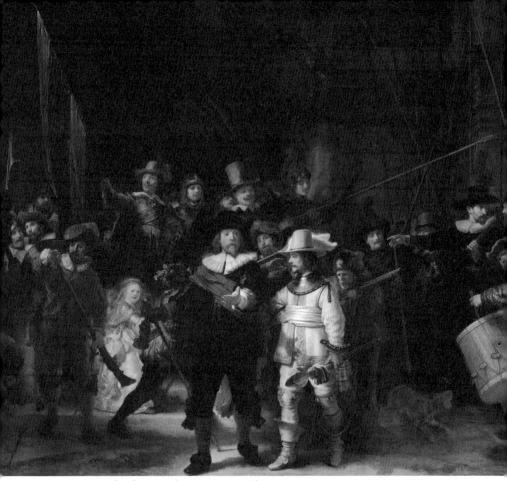

▲ 렘브란트, [야경], 1642년, (전시관 사진에서 중앙)

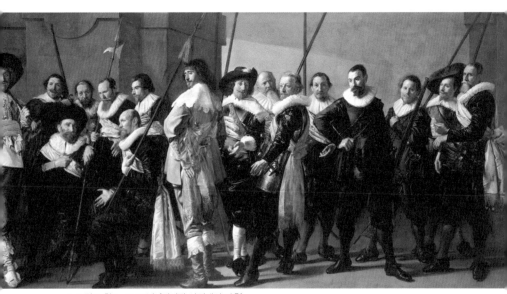

▲ 프란스 할스, 1637년, (전시관 사진에서 좌측)

자세로 정면성frontality에 준해 정렬되어 있다. 화가는 각각의 자경단원들에게 크기와 비중에 있어 동일한 시선을 보내고 있다. 이 그림 어디에도 자경단원들이 그려져 있다는 표현은 없다. 그림만으로는 도대체 그들이 누구인지조차도 모른다. 자경단원들이 그려져 있다는 사실은 회화 오른쪽 하단부의 화가 자신의 짧은 언급으로만 알 수 있다. 자연주의적이라는 용어가 일단 회화는 단지 회화적 표현만으로 모든 것을 마무리 지어야 한다는 사실에 먼저 적용된다는 점을 고려하면 르네상스기의 이 그림은 바로크 회화에 비해 덜 자연주의적이다.

렘브란트의 〈야경〉은 한눈에 보아도 누구를 그렸는지가 — 인물로서의 누군가가 아니라 행위상으로서의 누군가가 —, 어떤 동작을 그렸는지가 포착되게 그려져 있다. 여기에서 개별적 인물들의 중요성은 소멸하고 있다. 인물군들은 행렬이라는 행위 가운데에 용해되어 있다. 이것은 인물의 상대적 크기가 무시된다는 말이 아니라 모든 인물이 행위에 집중되기 때문에 존재로서의 인물, 다시 말하면 한 종합화된 개별자로서의 인물은 소멸한다는 말이다. 이 회화가 상대적으로 단일한 느낌을 주는 것은 여기의 묘사가 행렬이라는 단일한 행위를 지향하고 있기 때문이다. 이것이 그의 그림에 통일성을 또한 부여한다.

지오토가 중세 회화에 대해 일으킨 혁명 역시 감상자의 단일 시지각에 입각한 통일성에 있다. 중세 회화는 금으로 채색된 배경을 지닌 채로 여러 인물을 화폭에 병렬적으로 분산시켜 놓는다. 거기에는 생기나 동작은 물론 입체조차도 없다. 밋밋하고 납작한 인물들이 화폭에 찰싹 붙어 있다. 물론 거기에도 이야기는 있고 그 이야기 역시도 단일

한 이야기이다. 그러나 예술은 이야기나 의미의 문제가 아니다. 표현에 집중되는 문제이다.

지오토가 한 점으로 소실되는 단일 시지각을 제시했을 때 인본주의가 시작된다. 이것은 "내가 본다" 라는 이념의 탄생을 의미한다. 중세의 화가들에게 자의식은 없었다. 그들의 시지각은 그들의 것이 아니었다. 그들은 신이 바라보는 세계를 가정했고 자신들은 단지 신의 도구에 지나지 않는다고 생각했다. 이것은 물론 그들의 회화가 상대적으로 심미적 가치를 결하고 있다는 말은 아니다. 중세적 시지각에 의해 그려진 마르티니나 로렌체티의 회화들이 조성하는 아름다움은 어떤 르네상스 회화의 아름다움에도 뒤지지 않는다. 사실 르네상스가 이룩한 업적을 단지 하나의 유산으로, 그리고 그 이후에 전개된 예술적 전개의 초석으로 간주할 뿐 더 이상 새로운 영감의 원천으로는 바라보지 않는다거나, 르네상스적 기법은 익혀지고 버려져야 할 어떤 것에 지나지 않는 것으로 간주하는 현대의 입장에서 보자면 오히려 중세 회화가 조성하는 심미적 분위기가 더 호소력 있다. 인간 이성의 독자적 인식 능력에 대한 의심에 있어 중세와 현대는 어떤 것인가를 공유하기 때문이다.

지오토의 회화에서 비로소 화가는 독립적인 자아로서 사건을 바라본다. 그는 이야기에 인본주의적인 옷을 입힌다. 세계는 자기가 바라보는 바로의 세계이다. 지오토는 적어도 표현에 있어 신을 의식하고 있지도 않고 스스로를 신의 도구하고 생각하지도 않는다. 세계에 걸쳐

있던 신의 장막은 벗겨지게 된다. 지상은 인간의 영역이고 인간의 눈으로 바라보는 바의 세계이다.

지오토의 회화가 주는 박진성과 통일성은 그의 인본주의로의 발걸음에 의해 가능해진 것이었다. 회화는 중심을 갖게 되고 구성은 논리적인 건축적 구도하에 있게 된다. 예술은 지오토가 제시한 길을 따라가게 될 것이었다. 이러한 점에서 만약 중세 회화가 분산적이라고 말해진다면 르네상스 회화는 집중적이라고 말해질 수 있다. 중세 회화는 인간이 바라보는 세계, 다시 말하면 인간 이성이 구축하는 합리적 세계를 그린 것이 아니라 신의 세계, 인간을 그 구성 요소로 하는 신의 세계를 그린 것이다. 그러므로 인간의 단일 시지각이 있을 수 없었다.

뵐플린이 르네상스 회화의 다양성과 바로크 회화의 단일성에 대해 말할 때 우리는 이들 개념이 상대적이라는 사실을 알아야 하고 이 개념이 어떤 맥락하에서 각각의 양식에 적용될 수 있는가를 알아야 한다. 특히 단일성과 집중이 통일성으로 오해되는 것을 경계해야 한다. 르네상스 회화의 혁명 역시도 중세 회화에 비해 통일성을 갖춤에 의해 가능해진 것이었다.

오히려 '통일적 구성'이 르네상스 회화를 특징짓는다. 르네상스에 의해 도입된 두 개의 원근법 — 선원근법linear perspective과 대기원근법aereal perspective — 과 단축법은 먼저 전체 구도의 통일적 구성을 위해 봉사하게 된다. 르네상스 회화의 상대적인 박진성 역시 이 통일성에 힘입는다. 르네상스 예술의 통일성이 바로크 예술의 통일성보다

덜 박진적이라거나 덜 환각적이라고 한다면 이것 역시 하나의 편견이다. 이러한 판단은 정언명제가 갖는 동일한 종류의 위험에 처한다. 통일성의 기준이 먼저 제시되어야 한다. 이러한 조건이 없을 경우 우리는 양쪽 모두 통일적이라고 말해야 한다. 둘 다 통일적이다. 단지 다른 종류의 통일성일 뿐이다.

르네상스 회화의 통일성은 이를테면 논리적 통일성이고 기하학적이고 공간적인 통일성이다. 우리가 먼저 알아야 하는 것은 우리의 시지각 자체가 단일하게 규정될 수 없다는 사실이다. 모든 양식은 스스로를 사실주의적realistic이라고 생각한다. 우리에게 익숙한 인상주의로의 예술의 전개는 우리로 하여금 좀 더 감각적인 양식을 사실주의로 이해하도록 하지만 현대예술은 완전한 비감각적 추상으로 전환된다는 사실을 우리는 마음에 새겨야 한다. 우리는 현대에 들어 감각마저 포기한다. 현대의 입장에서 보자면 오히려 르네상스 회화가 바로크 회화보다 더욱 통일적이고 중세 회화가 르네상스 회화보다 더 박진적이다. 우리가 바로크로의 전개를 더욱 통일적이고 박진적인 것으로 바라본다면 우리는 상당한 정도로 시대착오를 저지르고 있다. 어느 현대 화가도 그러한 견지에서 통일적이거나 박진적이지 않다. 판단 기준을 동시대에 설정해야 한다는 것은 역사철학의 출발점이다.

우리 사유와 우리 시지각은 생각보다 훨씬 긴밀하게 얽혀 있다. 만약 세잔의 회화를 바라보며 그것을 화가가 자의적으로 구성한 실험적 시지각이라고 생각한다면 이것보다 더 큰 오해는 없다. 세잔은 세상이 실제로 그와 같이 보인다고 생각했다. 탁월한 화가들이 세상과

불일치하는 문제 — 그때 그들은 세상으로부터 간단히 버림받는바 — 는 먼저 시지각의 차이에 있다. 이러한 측면에서 보자면 르네상스 회화의 반(反)통일성은 단지 감각적으로만 그렇다. 지성적 견지에서 그것은 유례없는 통일성을 가진다.

세계에 대한 묘사는 사유와 감각 사이를 왕복한다. 인간은 이 세계에 물리적으로 편입되어 있지만 의식적으로 분리되어 있다. 이것이 인간의 독특한 조건이다. 대자적 입장에서 세계와 대면할 때 지성적 존재로서의 인간은 시작된다. 우리의 시지각은 우리 사유와 긴밀하게 얽혀 있다. 우리는 "보고자 하는 것만 본다."

시지각은 세계의 표면을 향한다. 그러나 그 시지각은 사유에 의해 종합된다. 사유에 의한 시지각의 종합이 곧 개념이다. 세계는 2차원적인 평면이었고 거기의 사물들은 독자적이기 이전에 전체 세계에 녹아 있었다. 그러나 거기에서 우리가 어떤 것인가를 구획 지어 분리해내고 그것을 손가락으로 가리킬 때 최초의 개념이 생겨난다. 이것은 마침내 우리의 시지각이 종합되었다는 것을 의미하며 이때 세계는 입체들의 도열로 변해 나간다. 이 종합의 기능이 적극적으로 행사될 때, 다시 말하면 세계에서 사물들을 구획 지어내고 그것들을 입체로 구성해낼 때 그리고 그 입체들에 언어를 대응시킬 때 문명은 개시된다.

고대 문명은 이 개념의 본질에 대한 탐구였고 근대는 이 개념의 운동의 탐구였다. 우리의 인식 도구 중 가장 강력한 것은 지성으로서 이 모든 종합의 장본인이 바로 지성이다. 어둠 속에서 개화를 기다리며 잠복해 있던 지성은 개념의 등장과 더불어 자기가 인간의 주인임

을 주장한다. 플라톤과 아리스토텔레스는 이성이 주장하는 길을 따라
간다.

우리가 우리 지성에 의심의 눈길을 보낼 때, 다시 말해 우리의 세
계관이 반주지주의적인 것으로 전환될 때, 우리가 먼저 입체를 해체하
는 것은 이것이 이유이다. 〈피리 부는 소년〉이 준 최초의 충격은 그 평
면성에 있다. 거기에서 표층은 입체에서 해체된다. 이때 하나의 전통
― 기원전 4백 년 경에 시작된 ―, 하나의 세계는 붕괴한다. 근대에서
현대로의 진행은 지성을 해체하는 것과 관련된다.

개념은 때때로 자기 기원을 잊는다. 도열된 개념으로서의 세계
가 곧 표상representation이다. 사물들은 본래 세계 속에 속해 있으며 수
많은 관계와 운동 속에 처해 있었다. 그러나 종합을 전제로 한 시지각
은 자연에 대한 소유와 강제를 의미한다. 대상이 자연 속에서 맺고 있
는 모든 유기적 관계는 그 대상이 개념으로 형성됨에 의해 단절되고
만다. 그러므로 자연의 총체성이라는 견지에서는 우리의 개념 혹은 보
편자는 횡포에 의해 얻어지게 된다. 다시 말하면 개념은 자연 ― 아리
스토텔레스의 자연이 아니라 유기적 전체로서의 자연 ― 의 감쇄에 의
해 얻어진다. 대상에서 모든 것을 쳐내고 기하학적 형상만을 남길 때
그것이 가장 이상적인 개념이기 때문이다. 이것이 소위 말하는 이데아
혹은 형상Form이다. 플라톤을 비롯한 실재론자들은 세계를 이 개념들
로 대체한다. 세계에서 기원한 개념이 세계 자체를 규정한다. 지성이
생명 전체를 포괄하려 한다.

"있는 그대로 인정해주세요."라고 호소하는 여성은 수많은 생생함 속에 있는 자신이 상대편의 소유욕에 의해 감쇄를 겪어야 하고 재단되어야 한다는 사실에 두려움을 느끼고 있다. 자연으로서의 그녀는 많은 결함에도 불구하고 스스로이다. 그러나 그는 그녀를 임의로 재단한다. 상대편이 구성해낸 자의적인 틀 속에 자신이 갇힌다는 것은 삶의 어떤 부분을 상실하는 것, 심지어는 더 이상 자기 자신이 아닌 것이다. 사랑은 많은 경우 소유의 형식을 취한다. 사람들은 때때로 그것을 책임이라 부른다. 세계를 개념의 도열로 구축할 때 그것은 세계에 대한 관심과 사랑에 의해서만은 아니다. 그것은 한편으로 횡포이고 소유이다.

파르메니데스를 비롯한 엘레아 학파 사람들과 플라톤, 아리스토텔레스는 그러나 여기에서 감쇄를 보기보다는 실재reality 혹은 실체substance를 본다. 그들에게 보편개념은 세계의 본질이고 거기의 질료는 마치 꿈이 현실에 더해져 환각을 불러오듯이 삶을 혼란과 동요 속으로 몰고 가는 것이었다. 아리스토텔레스가 "예술은 자연을 모방한다."고 말할 때 그의 자연은 일반적으로 말해지는 자연이 아니라 보편개념의 세계를 의미한다는 사실을 이해하는 것은 매우 중요하다. 그에게 이상적인 자연이란 마치 린네(Carl von Linné, 1707~1778)의 생물 계통도와 같은 것이었다. 거기에는 칸막이 쳐진 네모들이 있으며 하나의 네모들은 하나의 개념을 의미한다. 이 개념들의 위계적 도상이 바로 자연이었다. 이것이 또한 성경에서 말하는 창조론이었다.

르네상스가 구축한 세계가 고대 그리스적이었다는 사실은 르네

상스 회화는 개념들의 도열을 먼저 구축하기 때문이라고 설명될 수 있다. 르네상스가 이룩한 자연주의의 성취가 물론 작은 것은 아니었다. 오히려 매우 커다란 업적이었다. 그러나 중요한 것은 그 자연주의는 고전적 규정을 위한 자연주의였다는 사실이다. 인본주의는 자연주의를 부른다. 그러나 그 자연은 신을 벗어나 이제 지성에 갇히게 된다.

한 시대, 그리고 거기에서 파생하는 하나의 양식은 사유의 지배를 받든지 감각의 지배를 받든지이다. 아니면 어떤 것의 지배도 받지 않든지. 사유의 지배는 논리적 통일성에 이르고 감각의 지배는 시각적 통일성에 이른다. 그리고 인간의 인식 역량 — 그것이 지성적 종합이든지 직관적 감각이든지 간에 — 에 대한 전면적인 의심이 싹트게 되면 거기에서 통일성은 소멸하고 예술은 자연주의적 요소를 잃게 된다. 20세기 초에 있게 될 다다이즘 선언은 어떤 종류의 통일된 세계상도 거부하겠다는 반항이다.

르네상스는 논리적 통일성을 지향한다. 거기에는 개념들이 도열한다. 르네상스 회화가 다양성을 지닌다고 말해질 때 이것은 분산을 말하는 것은 아니다. 단지 거기에는 논리적으로 통일된 다양한 개념들이 배열되어 있다는 것을 말한다. 여기에서 개념들은 독자적으로 존재한다. 그것들은 먼저 스스로이고 다음으로 전체 속의 관계를 구성한다. 이러한 도상적 배열이 르네상스 화가들에게는 자연이며 세계이다.

이러한 세계관은 세계를 정지시킨다. 마치 건축가에게 설계도가 그렇듯이 이러한 도상적 세계는 세계 이전의 세계이며 이상적이고 투

명한 세계이고 고요하게 정지된 세계이다. 세계는 얼어붙어 투명한 얼음이 된다. 이것이 플라톤의 이데아이고 아리스토텔레스의 현실태이다. 이러한 세계관은 중세 말에 심각한 위기에 처한다. 세계를 정지시키고 관념에 의해 세계를 해명해온 교권 계급들은 이 세계에서 자신들의 이익에 봉사하는 요소를 가지고 있었다. 이러한 부당함에 대한 반발은 매우 세련된 인식론적 회의주의와 인간 역량에 대한 차가운 냉소로부터 시작된다. 이것이 오컴의 "예정론, 신의 예지, 우연성 predestination, God's foreknowledge, contingents"이다.

데카르트의 철학사상의 혁명은 고대 그리스를 부정함에 의해서는 아니었다. 그는 관념의 본질적 선재성이나 그 지식에 대한 우리의 선험성을 부정하지 않는다. 그가 부정한 것은 관념의 도열이 세계를 해명한다는 존재론자들의 세계관이었다. 다시 말하면 그의 혁명은 존재를 부정함에 의해서가 아니라 존재를 부차적인 문제로 만들어서이다. 그에게 존재는 더 이상 일차적 관심사가 되지 못한다. 존재의 본질에 대한 탐구로는 세계를 해명하지 못한다. 세계의 해명은 존재에 가해지는 외부적인 운동에 의해서이다. 여기에서 존재는 그것들이 누려왔던 주인공으로서의 비중을 잃는다. 중요한 것은 그것을 휘감고 도는 운동이다. 이때 그 운동은 단일한 운동이다. 누구도 어떤 존재도 이 법칙을 벗어나지 못한다. 거기에서 존재는 상대적인 무의미이다. 단지 거대하고 단일한 운동만이 우주에서 일차적인 중요성을 갖는다.

이러한 새로운 세계관이 바로크 예술에 감각적 박진성을 부여한다. 르네상스 회화가 논리적 통일성을 가질 때 바로크 회화는 시각적

통일성을 가진다. 두 양식의 회화를 나란히 감상하면 우리는 바로크 회화에서 더욱 커다란 박진성을 느낀다. 이것은 우리의 시지각 역시도 변화를 근원적인 원리로 하는 역동적 세계관에 익숙해 있다는 것을 의미한다. 바로크 회화는 방금 일어난 사건의 순간적 국면을 묘사한다. 이 장면은 계속 전개되어 나갈 시간적 계기 가운데 한순간이다. 화폭의 모든 요소들이 이 단일한 순간을 위해 봉사한다. 이것이 바로크 예술에 '단일성'이라는 규정을 부여하는 동기일 것이다.

그러므로 르네상스 회화를 이성적이라 한다면 바로크 회화는 감각적이다. 이것은 물론 운동 법칙의 포착에 대해 말하는 것이 아니다. 운동 법칙의 포착 역시 이성에 의한다. 바로크 회화가 감각적이라는 것은 존재의 묘사에 대해서 그렇다는 것이다. 어떤 바로크 사람들도 자신들이 이성보다 감각을 택한다고는 생각하지 않았을 것이다. 운동 법칙의 포착 — 과학혁명에 의해 그 성취가 확연해지는 — 역시 인간의 이성적 역량에 의한다고 그들은 생각했을 것이다. 그들은 단지 이성의 주재 영역을 옮겼을 뿐이다. 존재에서 운동으로.

존재를 지칭하는 것으로서의 개념에 대한 전면적인 의심은 베르그송(Henri Bergson, 1859~1941)에 와서 발생하게 된다. 존재를 의미하는 것으로서의 개념의 무의미를 말하는 것과 그 부당성을 말하는 것은 같은 것이 아니다. 칸트에 이르기까지도 개념은 당연한 것이었다. 단지 그 개념의 정당성이 어떻게 확보될 수 있느냐가 철학과 예술의 주요과제였다. 문명은 개념을 기반으로 한다. 개념을 자연 세계에 대한 하나의 횡포와 소유욕으로 간주할 때 서양철학사에서 전적으로 새

로운 철학이 싹튼다. 이것은 그러나 동양에서는 철학의 전제 조건이고 출발점이었다. 브라만 철학은 인간이 형성한 이 개념을 '마야의 베일'이라 칭하며 그것을 찢어야 참된 나atman가 될 수 있다고 말한다.

그러나 개념의 부정은 문명과 나아가서 인간 지성에 대한 부정으로 이어진다. 세계를 개념의 도열로 간주하는 것은 그 배후에 "황금, 자만심, 질병에의 요구를 가진 것"이었다. 이때 해체의 시대가 시작된다. 현대의 해체는 결국 지성의 해체이다.

바로크 예술이 이룩한 운동에 의한 세계의 새로운 종합, 개념의 부차성 등의 업적은 인상주의 예술에 이르기까지 계속 영향을 미치게 된다. 이때 이후로 실재론적 철학이 영원히 사라진 것처럼 르네상스적 예술은 영원히 사라지게 된다. 마침내는 부차적인 것으로 남아 있던 개념조차도 해체되기에 이른다. 이러한 해체는 칸트의 영웅적인 시도가 실패로 끝나고 난 후 곧 개시된다.

폐쇄성과 개방성(닫힌 체계와 열린 체계)

Exclusiveness & Openness

시간을 공간 속에 가둘 때 세계는 닫히게 된다. 그리스 고전주의 예술이 "고귀한 단순성과 고요한 위대성"을 지녔다고 말해지는 것은 고대 그리스인들이 시간을 공간 속에 가두었기 때문이다. 고대 그리스 예술은 공간 속에 응축된 세계였고 여기에서 그 체계는 완결성을 지닌 채로 하나의 세계를 의미하게 된다. 시간적 계기는 무의미해진다. 시간적 추이에 따라 변해 나가는 세계라는 생각은 그리스인들에게는 들지 않았다. 완벽하다면 왜 변화를 겪고 왜 운동해야 하는가?

이러한 예술은 보편성을 지향한다. 고전주의 예술은 "자연을 모방한다." 투원반수의 제작자는 시간적 계기에 따라 전개되는 원반수의 모든 동작을 하나의 자세 속에 응축시켜 놓았다. 공간 속에 투원반의 가장 이상적인 모습을 구성한다. 거기에 이르기까지의 모든 투원반의 동작은 바로 그 모습을 위한 것이고 그 동작 후에 전개될 나머지 동작들은 그 동작의 잔류물들이다. 그리스인들은 이것을 하나의 완성이라고 생각했다. 마찬가지로 훌륭하게 완성된 청년상은 그 청년의 모든

시기에 있어서의 변화를 무시하면서 모든 것을 단일한 공간으로 집약시켜 놓는다. 투원반수의 상은 보편적인 투원반수이며 청년상은 보편적인 인간상이다. 무엇인가를 여기에 더한다는 것은 무의미하다. 그것은 완성된 세계이고 따라서 폐쇄된 세계이기 때문이다.

인간은 두 가지 조건에 갇힌다. 공간적 완성이라는 삶과 시간적 변화라는 삶이다. 전자는 우리로 하여금 정신적인 가치를 지향하게 하고, 후자는 우리로 하여금 일상적이고 물질적인 삶을 살도록 촉구한다. 전자는 신이 되려는 우리의 노력이고, 후자는 동물로서의 자기 자신에 대한 자각이다. 전자에는 오만이라는 악덕이 따르고 후자에는 비천이라는 악덕이 따른다. 우리가 관념론적 실재론자들에게서 느끼게 되는 반발감은 스스로를 신이라고 간주하는 그들의 오만에 대한 역겨움 때문이다. 또한, 우리가 때때로 물질주의자들을 경멸하는 것은 오로지 물질적 향락만을 구하는 그들의 비천함에 대한 역겨움 때문이다.

많은 사람, 많은 시대가 공간적 완성을 추구한다. 완벽하다면 시간적 계기에 따라 변화할 이유도 없고 자기 자신을 변화의 단순한 하나의 국면으로 치부해야 할 이유도 없다. 스스로는 하나의 우주이며 세계의 운행은 거기에서 정지되고 나는 어떤 외부와의 관계로부터도 벗어나 완전히 단일한 닫힌 체계를 구성하게 된다. 이것은 형상Form의 세계이다. 질료는 변화에 노출되어 있다. 그러므로 그 군더더기들이 완전히 제거되어야 한다.

누군가가 후손을 얻는다거나 후손이 겪을 운명을 고려한다면 이

제 그 사람의 공간적 완성은 그만큼은 포기된다. 후손은 우리의 질료가 만든 것이다. 그것은 우리가 신이 아니고, 또한 전적으로 정신적 존재만은 아니라는 증거이다. 여기에 더해 개체로서의 우리 자신은 영생이 아니라는 증거이다. 영생이 있다면 후손이 왜 필요하겠는가? 결국, 우리는 신이 아니었다. 우리는 동물이었다.

그리스 고전주의나 르네상스 고전주의는 동물로서의 우리 자신에 대해 애써 눈을 감았다. 그들은 단일한 국면 속에 모든 변화를 응축시킬 수가 있다고 믿었고, 공간 속에 시간을 가둘 수 있다고 믿었다. 투키디데스(Thucydides, BC460~BC395)는 몇 개의 극적인 사건 속에 전체 전쟁의 양상을 응축시켜 놓고 페이디아스는 신들과 거인족들의 전투 장면 속에 모든 전쟁을 응축시켜 놓는다. 그러나 카이사르에게는 극적이라고 할 만한 전투도 긴 전쟁의 여정에 속해 있는, 병참이나 참호 구축과 별다른 것이 없는 전쟁의 소소한 일부분일 뿐이다.

르네상스 회화의 폐쇄성과 바로크 회화의 개방성은 그러므로 예술사에서 처음 보이는 대비는 아니다. 그리스 고전주의 예술과 로마의 예술이 이미 이와 같은 대비를 보였고 로마네스크 예술과 고딕 예술 역시 이와 같은 대비를 보였다. 바로크 예술이 그전 시대의 열린 예술과 다른 점은 바로크 예술가들의 양식은 현저하게 근대적인 사실, 다시 말하면 과학혁명에 입각한 운동하는 우주, 변화하는 우주에 입각했다는 사실에 있어서이다.

르네상스 예술은 닫힌 세계를 구성한다. 마사치오의 회화는 그 자체로 하나의 완결된 세계이고 공간적 완성의 세계이다. 거기에서 일회

적이고 우연적인 것으로서의 사건은 중요하지 않다. "물고기로부터 세리에게 줄 돈을 구하게 될 것"이라고 말하고 있는 예수와 그 말을 경청하고 있는 군중들은 모두 나머지 세계로부터 격리되어 있을 뿐만 아니라 시간적으로도 격리되어 있다. 그 사건은 영원 속에 고정된 사건이고 보편을 지향하는 사건이다. 이 회화는 닫혀 있다. 어쩌면 열릴 필요가 없었다. 오만하게도 스스로 완벽하다고 생각하기 때문이고 주체적이기 때문이다.

카라바조의 〈마테오를 부르심〉은 이와는 현저하게 다르다. 예수의 머리 위쪽, 화폭의 오른쪽 상단에서 오는 빛은 화폭을 사선으로 가른다. 회화의 인물군들은 일제히 손짓으로 마테오를 부르는 예수 쪽으로 향하는바, 이 동작은 오른쪽 상단 방향으로 계속되게 될 운동의 극히 순간적인 계기를 표현한다. 카라바조는 이 순간에 어떤 공간적 보편성도 부여하지 않는다. 이 사건은 어떤 진행되는 세계의 일부분이고 변화의 한 양상일 뿐이다. 이 회화는 세속적이고 사실적인 느낌을 준다. 스스로 완성을 주장하지도 않는다. 여기에 완결성이 있다면 운동법칙의 완결성이다.

전형적인 고전주의의 음악은 이를테면 공간적 완성을 구한다. 그것은 마치 군더더기 없이 말끔하게 서 있는 건축물의 형식을 가진다. 거기에는 정해진 틀이 있다. 그러나 바로크 음악은 계속 진행되어 나간다. 거기에는 시작도 끝도 공간도 없다. 오로지 시간적 계기에 따르는 변화와 확장만이 있을 뿐이다. 그 음악은 우리가 듣기 이전에 이미 시작됐고 우리가 더 이상 듣지 않을 때에도 스스로는 계속 진행되어

나갈 것 같은 느낌을 준다. 퍼셀의 아리아나 헨델의 「콘체르토 그로소 concerto grosso」는 느닷없이 시작되면서 동시에 확고한 종지부를 지니지 않는다. 그것들은 열려 있는 음악이다. 바로크 음악의 연주자들은 음악이 개시될 때 가장 긴장한다. 이미 연주 이전에 진행되어 온 음악을 자연스럽게 이어받아야 하기 때문이다. 따라서 바로크 음악은 느닷없이 개시된다.

함수의 의의는 x축에 따르는 연속적인 변화의 양상을 포착할 수 있다는 데에 있다. 그것은 고정된 세계를 묘사하고자 하지 않는다. 오히려 변화의 추이를 따라가고자 한다. y=f(x)에 있어서 f는 변화의 법칙을 의미한다. 독립변수 x가 더 이상 주인공이 아니다. 새로운 세계에서는 f가 주인공이다. 세계는 독립 변수들에 대해서는 열려 있다. 독립변수들은 고정되고 단일한 것이 아니고 분석되고 탐구될 존엄한 주체가 아니다. 그것들은 x축 상에 널려 있다. 주인공은 그것들에 행사되는 규정, 곧 f이다.

바로크 예술가들이 묘사하고자 한 것은 이 f였다. 여기에서 예술은 x들에 대해서는 열려 있게 된다. 만유인력의 법칙의 예를 들어 말하면, 공간상에 두 물체가 주인공으로 자리 잡지 않는다. 그것들은 다른 어떤 것으로도 대체될 수 있다. 중요한 것은 두 물체에 행사되는 법칙, 곧 두 물체 사이의 거리와 두 물체의 질량을 기반으로 규정되는 f이다. 카라바조나 렘브란트의 예술이 지극히 세속적인 느낌을 주지만 동시에 박진성을 주는 이유는 이 예술가들이 주제에 집중하기보다는 그것

들을 세계에 행사되는 법칙의 한 요소, 다시 말하면 법칙의 무기물적 외연밖에는 아무것도 아닌 것으로 치부하기 때문이다. 그 주제들은 그들이 묘사한 바의 그것들이 아니어도 된다. 만약 세계에 행사되는 규정만 표현할 수 있다면 그 주제는 다른 어떤 인물이나 대상으로 대체되어도 괜찮다.

세계를 변화하는 어떤 것으로 볼 때 또한 그 변화를 긍정할 때 소우주로서의 자아는 해체되고 변전이 그 자리를 차지한다. 이제 죽어갈 육체와 더불어 정신도 소멸한다. 이 유산은 생물적 후손의 몫이다. 여기에서 인간은 신이 되기를 그친다. 세계는 갑자기 세속화된다.

그러므로 바로크 예술의 개방성은 주제에 대해 적용되어야 할 개념 규정이다. 만약 운동에 대해 말한다면 바로크 예술 역시도 단일하며 폐쇄적이다. 그것은 하나의 운동 법칙 속에 닫혀 있다. 그러나 진행되는 실제의 운동에 의해 화폭이 열리고 주제가 지워진다는 측면에서 말하자면 바로크 예술은 확실히 개방적이다.

르네상스의 회화는 그 자체로 하나의 완결된 세계이다. 그것은 어떤 의미에서 완벽하다. 거기에는 뺄 것도 더할 것도 없다. 화폭의 테두리는 세계의 끝이다. 바로크 회화는 만들어지고 있는 세계이고 형성 becoming되어 가고 있는 세계이다. 그러나 그 형성은 무엇인가가 되기 위해서는 아니다. 단지 세계란 이렇게 변화라는 것, "제우스는 폐위되고 이제 변전이 왕이라는 것"을 보여주고자 할 뿐이다.

바로크 예술도 때때로 고요하다. 그러나 그 고요는 정지를 의미하는 고요는 아니다. 정숙한 운동이 있을 뿐이다. 베르메르나 렘브란트

의 어떤 작품들은 고요하고 잔잔하게 진동하는 세계를 표현한다. 거기에서는 바스락거리는 소리조차 들리지 않는다. 그러나 이것도 하나의 들뜸이며 하나의 운동이다. 단지 조심스러운 운동일 뿐이다.

반종교개혁
Counter-Reformation

인식론적인 견지에서 합리주의와 경험주의가 하나의 선택이듯이 신앙에 있어 로마가톨릭 교회의 신학적 이념과 개신교의 신학적이념 역시 하나의 선택이었다. 그 자체로서 옳거나 그른 철학이 없듯이 그 자체로서 옳은 신학도 있을 수 없다. 이 경우 자기 믿음의 전제를 아는 것이 중요하고 동시에 자기 믿음의 세계관의 양상을 이해하는 것이 중요하다. 어느 쪽을 믿느냐보다 자기 믿음의 근거를 아는 것이 중요하다.

문제는 이념에서 발생하기보다는 각각의 이념이 타락된 모습으로 구현될 때 발생한다. 대부분의 사람들은 이념을 이해할 정도로 지성적이지 않다. 종교개혁이 가능했던 것은 직접적으로는 새로운 신학에 의한 것은 아니었다. 오히려 로마가톨릭 교회의 타락 때문이었다. 이념은 잠복되어 있지만 행위는 드러난다.

물론 오컴 이후에 진행되어 온 유명론적 철학이 개신교회의 이념적 토대를 마련했다는 사실에는 의문의 여지가 없다. 만약 유명론이라

는 새로운 철학이 없었더라면 가톨릭 교회의 정화를 둘러싸고 갈등이 빚어졌을지언정 새로운 종교가 대두되지는 않았을 것이다. 교정되어야 할 요소는 부패와 타락이지 종교 그 자체는 아니기 때문이다. 그 경우 종교개혁은 소요와 반항으로 그쳤을 것이다. 그러므로 종교개혁은 모든 혁명이 그렇듯이 지식인들의 새로운 세계에 대한 비전과 무식한 사람들의 현 체제에 대한 불만의 결합에 의한 것이다.

당시의 지식인들, 예를 들면 루터나 에라스뮈스나 칼뱅 등은 오컴 이후에 진행되어 온 "현대에의 길Via Moderna"을 의식하고 있었다. 앞에서도 이야기된바, 보편개념의 실재성을 부정할 때 신은 갑자기 미지의 무한자로 변하고 교권 계급은 그 존재 의의를 잃게 된다. 개신교는 이를테면 신학에 도입된 경험론에 입각한 새로운 종교였다. 그것이 로마가톨릭교와 공존할 수 없었던 이유는 개신교의 이념 자체가 가톨릭이 기초하는 성 아우구스티누스나 토마스 아퀴나스의 신학을 전면적으로 부정하기 때문이었다. 이 새로운 이념은 단지 하나의 이단으로 치부될 수는 없었다. 그것은 교회 내의 교리상의 문제가 아니라 아예 새로운 종교의 대두였기 때문이었고, 지중해 세계의 오랜 지배에 대한 알프스 이북의 도전이었기 때문이었다.

인식론적으로 경험론을 믿을 경우 신학적으로는 기존의 로마가톨릭교가 설 자리는 없었다. 그러나 이 경우 개신교적 이념은 이단 심문을 받았을 것이고 그 지지자들은 투옥과 학살을 겪었을 것이다. 개신교를 위해서는 다행히도 로마가톨릭교의 타락은 극에 달해 있었다. 주교와 교황은 성직자라기보다는 오히려 정치가였고, 대부분의 교구 사

제들은 심지어는 라틴어를 전혀 구사 못 할 정도로 무식했으며 — 따라서 미사의 집전 자체가 불가능했다 — 천국에의 열쇠가 금전에 의해 좌우되고 있었다.

개신교회가 로마가톨릭과 병존할 수 있을 만큼의 세력을 확보할 수 있었던 동기는 직접적으로는 이것이었다. "정의는 강자의 이익"이다. 개신교회에 무기를 공급한 것은 교황청의 타락이었지 그 교회의 새로운 이념은 아니었다. 개신교회의 이념이 하나의 새로운 신학으로서 의미가 있어진 것은 종교개혁이 더 이상 소멸될 수 없는 새로운 교회를 성립시킨 후였다. 이제 개신교는 로마가톨릭교와 전면전을 벌일 수 있게 되었고 이것이 30년 전쟁으로 드러나게 된다.

로마가톨릭 교회가 개신교에 대응하기 위해 자체적인 정화를 하기로 한 것은 스스로를 위해 매우 다행이었다. 왜냐하면 중세 이래 사용해온 이단 심문과 파문은 스스로 타락한 상황에서 유효하지 않았기 때문이다. 트리엔트 종교회의는 한편으로 로마가톨릭 교회의 자기반성과 다른 한편으로는 개신교에 대항하는 전통적인 실재론적 이념을 다시 한번 확고하게 천명하기 위한 것이었다. 트리엔트 종교회의에서 언급된 가장 중요한 사항은 영혼의 구원이 믿음과 그 믿음에서 나오는 "선한 행위"에 있다는 것이었다. 개신교회는 근원적으로 행위가 구원을 얻을 수는 없다고 말한다. 개신교에서 구원은 누구도 알 수 없는 신비이다. 왜냐하면 우리 지성은 유한자인 인간에게 제한된 것으로서 그것 역시 유한한 것이었다. 그러나 신은 무한자로서 이성의 틀을 벗어난다. 다시 말하면 신은 보편개념에 의해 제한될 수 없고 따라서 보편

개념에 대응하는 인간 이성에 의해 제한될 수 없는 존재였다.

여기에서 로마가톨릭과 개신교가 갈리고 교권 계급의 이해관계가 갈린다. 알 수 없는 신은 교권 계급을 무용하게 만든다. 왜냐하면 교권 계급의 존재 의의는 신의 의지의 해명과 구원에의 길의 제시에 있기 때문이다. 그러나 그들 스스로도 이성에 갇힌 인간이다. 신에 대한 지식의 우월성에 입각하지 않는 한 그들은 무용하다. 그러나 인간 이성이 신을 포착할 수 있는 도구가 아니라고 할 때 그들의 우월성은 근거 없는 것이 된다. 다시 말하면 구원이 신비가 될 때 교권 계급은 존재 의의를 잃는다. 구원은 그것을 향한 우리의 인간적 노력과는 무관하다. 신의 의지를 알 수 없을 때 영혼의 구원의 기준은 알 수 없기 때문이다.

이러한 신학은 경험론적 인식론에서 출발한다. 우리에게 가능한 지식이 모두 경험에서 온다고 할 때 우리 경험의 소여를 벗어나는 신은 지식과 이해의 대상은 아니다. 물론 실재론적 인식론은 우리 지식이 경험에서 온다는 것을 부정한다. 우리 이성은 선험적 지식의 가능성을 가지는바, 이것에 의해 신이 포착될 수 있다고 실재론은 말한다. 이때 신은 지성에 의해 이해될 수 있고 교권 계급에 의해 해석될 수 있는 신이다. 트리엔트 종교회의가 그 신학적 토대로서 천명한 것은 이것이었다. 이제 정화된 로마가톨릭교와 새롭게 대두한 개신교는 30년 전쟁을 치르고 적당한 선에서 각각의 영역을 인정하게 된다.

로마가톨릭교가 트리엔트 종교회의에서 반대한 예술은 매너리즘

양식의 예술이었지 예술 전체는 아니었다. 사실상 시스틴 성당의 회화에서도 르네상스 양식인 천장화는 그럭저럭 용인되지만 매너리즘 양식으로 흘러가는 〈최후의 심판〉에는 심각한 의문이 제기된다. 트리엔트 종교회의에서는 기독교 성상에 대해 콘스탄티누스 황제 이래 계속 언급되어 온 원칙을 재천명한다. 즉 성상의 이미지 그 자체보다는 그 이미지가 표상하려 하는 그 이면의 상징을 마음에 새기라는 것이었다. 이것 역시 실재론의 원칙으로서 예술은 자연을 모방하듯이 성상은 원리로서의 성스러운 인물이나 사건을 모방해야 했다. 다시 말하면 성상의 존재 이유는 실재하는 성스러운 대상의 모방으로서였다. 그러나 개신교는 원칙적으로 일체의 성상을 금지한다. 왜냐하면 개신교의 이념에는 인간이 포착할 수 있는 실재란 없기 때문이다. 개신교의 교리상 가장 큰 우상은 인간의 지성이다.

30년 전쟁이 1648년에 끝난다. 이제 두 종교는 예술에 있어서 상반된 길을 걷게 된다. 개신교는 간소한 예술을 원한다. 우리가 현재 알고 있는 간소한 찬송가들 — 사실상 어떤 측면으로도 예술이라고는 볼수 없는 — 은 개신교의 유일한 음악이 된다. "개신교가 가는 곳에 문예는 소멸한다."(에라스뮈스) 금욕적이고 근본주의적인 개신교는 감각적인 예술을 혐오한다.

로마가톨릭은 적극적으로 바로크 예술을 받아들인다. 교황청이 바로크 예술의 가장 큰 후원자가 된다. 바로크 예술의 활기와 호사스러움은 트리엔트 종교회의가 규정한 엄격한 예술관과는 어울리지 않는다. 그러나 이제 종교회의도 끝났고 더구나 개신교와의 종교전쟁도

끝났다. 시대가 바뀌고 있었다.

로마가톨릭이 바로크 예술을 적극적으로 수용한 동기에 대한 여러 나름의 해명이 미술사에서 있어 왔다. 로마가톨릭은 개신교가 지닌 엄격성과 금욕주의에 대항해서 좀 더 친근하고 호사스러운 즐거움을 신도들에게 제시하기 위해 역동적이고 화려한 바로크를 받아들였다고 일반적으로 말해져 왔다. 그러나 이 해명은 근본적인 해명이긴커녕 어떤 해명도 되지 못한다. 만약 로마가톨릭이 예술로써 신을 찬양하고, 좀 더 호사스럽고 그럴듯한 전례와 예술을 통해 스스로를 개신교와 차별화하기를 원했다면 그것이 곧 바로크 양식의 예술일 이유는 없었다. 어떤 측면으로는 매너리즘 예술의 몽환적이고 이질적인 색조가 신의 계시를 표현하기에 더 적절하다. 피상적인 해명은 없는 해석보다 못하다. 이것은 인식론적 통찰의 결여에서 비롯된다.

판단의 중요한 근거는 결국 가장 깊은 곳까지 이르러야 한다. 로마가톨릭은 실재론 혹은 합리론의 철학에 기초한다는 사실을 이해하는 것이 중요하다. 그것만이 교황청과 시스템으로서의 교권 계급의 존재 이유를 정당화하기 때문이다. 바로크 예술은 이야기된 바대로 데카르트적 합리론에 기초한다. 자연은 우리로부터 독립된 객체로서 실존하며 거기에 대한 우리의 지식은 보편타당한 선험성을 가질 수 있다는 것이 데카르트의 생각이었다. 우리 이성이 지식을 지니고 있다는 전제가 아니라면, 다시 말해 우리 지식에 합리주의적 의미를 부여하지 않는다면 지성에 의해 신을 설명한다는 것은 불가능해진다. 바로크 이념은 우리 이성이 선험적 능력을 가지고 있다는 전제를 지닌다. 물론 이

때 우리의 지성은 고정된 것으로서의 실재에 대응하지는 않는다. 이것은 르네상스의 이념이다. 새로운 실재론은 운동하는 세계의 운동 법칙에 대한 것이다. 다시 말하면 우리 이성의 선험적 능력은 항구적이고 필연적인 것으로서의 운동 법칙의 포착에 있었다. 세계가 고정된 것이냐 운동하는 것이냐 하는 문제는 부차적인 것이 되었다. 일차적인 것은 도대체 우리에게 보편타당한 지식의 가능성이 있느냐는 것이었고 바로크 이념은 그렇다는 전제에서 출발한다. 바로크 이념의 기초와 교황청의 신학은 가장 근본적인 점까지· 일치한다. 인간 지성에 선험적 의미를 부여한다는 점에서 바로크 미학과 가톨릭 이념은 일치했다. 이것이 로마교황청이 바로크 예술을 적극적으로 수용한 첫 번째 동기이다. 결국 로마가톨릭은 헬레니즘과 헤브라이즘이 공존할 수 있다고 믿어야 한다. 이성으로 이해되는 신앙이 그들의 기반이다. 그것이 그들의 존재 기반이기 때문이다.

두 번째 동기는 좀 더 직접적이고 노골적이지만 오히려 일반적인 신도들에게는 더욱 설득력 있는 것이었다. 그것은 바로크 이념의 실천적 근거인 '기계론적 합리주의'였다. 세계는 정교하게 만들어진 시계 장치였다. 세계의 작동과 운행은 시계와 같은 정확한 운동 법칙에 달려 있다. 이때 시계와 같은 정교하고 복잡한 기계가 지적인 제작자를 전제하듯이 더욱 복잡하고 더욱 정교한 이 세계 역시 더욱 지적인 제작자를 전제해야 한다.

로마가톨릭에 있어서 세계는 필연적이어야 한다. 만약 세계가 우연이라는 전제라면 그것은 두 가지 중 하나의 결론에 이르게 된다. 신

은 존재하지 않거나 혹은 우리는 세계에 대해서도 신에 대해서도 모르거나. 만약 세계를 필연적인 운동 법칙에 지배되는 기계로 간주한다면 그 필연성에 기초하여 신이 존재할 뿐만 아니라 우리는 신에 대해 지성적인 설명을 구할 수 있다. 세계에 대한 이러한 설명과 신의 존재 증명은 개신교보다 확실한 우월성을 지닌다. 대부분의 신도들이 개신교와 로마가톨릭이 기초하는 근본적 이념에 대해 알기를 기대할 수 없을 때 물질적이고 가시적인 세계를 이용해 신을 설명하는 로마가톨릭교는 유리한 입장에 있게 되기 때문이다.

신앙은 무식한 사람들의 철학이고 신학은 무지를 전제해야 설득력 있다. 로마가톨릭교가 그 이념에 있어 시대착오적이면서도 살아남을 수 있었던 동기는 일반 신도들의 무지 덕분이었다. 시계 장치와 세계의 유비analogy는 먼저 세계에 보편적이고 항구적인 운동 법칙이 존재해야 한다는 것을 의미한다. 그러나 세계에 대한 물리적 법칙이 계속 바뀌어 왔다는 것을 한 번이라도 고려한다면 시계 장치와 같은 세계라는 우주관은 심히 의심스럽다. 문제는 시계에 있는 것이 아니라 세계와 그 세계에 대한 우리의 인식에 있다. 그것이 우리 눈에 시계로 드러난다. 그러나 그것은 단지 우리 습관적 시지각이 형성시켜준 것일 뿐이고 거기에 어떠한 선험성이나 필연성 — 같은 얘기지만 — 의 보증은 없다. 로마가톨릭교의 이념은 궁극적으로 형이상학적 독단 외에 아무것도 아니다. 이 독단이 호소력 있는 교의가 될 수 있었던 것, 그리고 현재까지도 교황청이 존속할 수 있는 것은 전반적인 무지 덕분이다. 엄밀한 논증하에서라면 로마가톨릭교는 고대 로마인들이 믿

었던 수많은 미신 중 하나일 뿐이며 교황은 로마제국의 제사장Pontifex Maximus이 된다.

어쨌건 로마가톨릭교는 제작자를 전제로 하는 세속세계에 대한 해명과 표현을 적극적으로 지지한다. 플라톤적 실재론을 기반으로 한 르네상스 예술이 교황청에 호소력 있었듯이 데카르트적 합리론을 기반으로 한 바로크 예술 역시 그들에게 호소력 있었다. 인간의 자신감 — 시계 장치의 작동원리를 알아낼 수 있다는 — 은 동시에 인간 이성의 포착 대상을 설계한 신에 대한 찬양이 될 수 있었다.

이러한 것들이 로마가톨릭과 바로크 예술이 함께 할 수 있었던 동기였다. 매너리즘 예술 역시 호사스러웠다. 그러나 그 예술은 한편으로 실재론적 이념에 의구심을 품으면서 동시에 인간의 인식 능력이 과연 실재를 포착할 수 있는가 하는 의구심도 동시에 지니고 있었다. 매너리즘 예술이 예술사상 처음으로 "예술을 위한 예술"을 향한 것은 세계의 보편적 질서에 대한 의심 그리고 그 질서를 알아낼 수 있다는 인간 이성에 대한 최초의 본격적인 회의를 포함한다. 파스칼과 몽테뉴의 회의주의는 이러한 매너리즘의 회의주의를 반영한다.

매너리즘 예술에 있어 성가족이나 성자의 표현은 예술이 실려 가기 위한 빌미에 지나지 않았고 이것이 로마 교황청이 트리엔트 종교회의에서 특별히 예술에 대해 금욕적 태도를 요구한 동기였다. 그러나 심미적 호사스러움은 그 자체로는 친종교적이지도 반종교적이지도 않다. 예술적 표현이 무엇을 위한 것인가가 그것을 결정한다. 바로크 예술은 매너리즘 예술이 지닌 경험론적 성격을 지니고 있지 않았고 그렇

게 까다롭거나 선병질적이지 않았다. 바로크 예술은 우직했고 용감했고 자신만만했다. 적당한 무지가 삶을 용이하게 한다. 그것이 또한 심미적인 세계도, 종교적인 세계도 풍요롭게 만든다.

Artists

예술가들

1
화가들
Painters

새로운 예술은 먼저 이탈리아에서 안니발레 카라치, 카라바조, 베르니니(Gian Lorenzo Bernini, 1598~1680) 등에 의해 시작된다. 당시 가톨릭에 강력한 영향력을 지니고 있던 추기경 가브리엘레 팔레오티(Gabriele Paleotti, 1522~1597)는 신성한 표상sacred images에 대해 "성자와 그 속성은 쉽게 알아볼 수 있어야 하며, (그 표현은) 전통을 존중해야 한다. 더하여 설화는 신성한 텍스트를 향하는 신심을 보여줘야 한다."고 말하며 쉽고 호소력 있는 새로운 예술이 도입될 여지를 만든다.

카라치 집안은 이 요구에 부응한다. 교황청은 그것이 신에 대한 인식의 가능성을 제시하는 것이라면 무엇이든 잡아야 했다. 신앙이 인간의 지식 범주 밖에 있다는 루터의 교의가 교황청으로서는 가장 위험한 것이었다. 새로운 시대 조류는 거기에 실체(운동 법칙)가 존재하며 인간 지성은 그 법칙을 알 수 있다는 신념을 제시했다. 교황청은 이 새로운 세계관에 의해 다시 한번 권위를 회복할 수 있었고 또한 종교개혁의 파급을 저지시킬 수 있다고 생각했다.

안니발레 카라치가 가장 먼저 이 요구에 부응했다. 그의 초기 걸작은 드레스덴의 고전거장미술관Gemäldegalerie Alte Meister ─ 라파엘로의 시스틴 성모를 소장하고 있는 ─ 의 〈가시관을 쓴 예수〉이다. 매너리즘이 아직 유행하던 시기에 카라치는 확연히 다른 이념에 입각한 그림을 그려 나가기 시작한다. 벌써 명암의 처리에는 선이 사라지고 있고, 예수는 오른쪽으로 곧 쓰러질 듯한 모습을 하고 있다. 그러나 천사와 예수의 표정은 르네상스적 공감이나 매너리즘적 자기포기가 아닌 기꺼운 행복을 보인다. 예수는 탈진되어 가고 있지만 자기의 고통과 이 사건의 의미를 알고 있다. 이것은 내게 알려준 신의 뜻이다. 밝

▼ 안니발레 카라치, [가시관을 쓴 예수], 1585~1587년

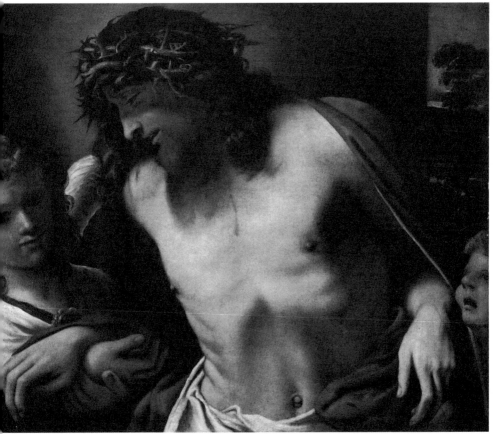

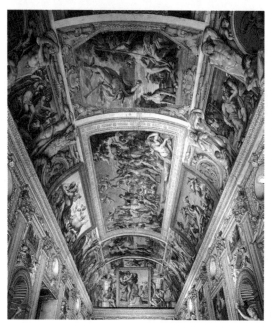

◀ 파르네제 궁의 궁륭화

▼ 안니발레 카라치, [바쿠스와 아리아드네의 승리], 1597∼1602

은 빛을 받은 예수의 가슴은 화폭에서 돌출할 듯하지만, 그 뒤의 배경은 어둠 속으로 급격히 사라진다. 이제 바로크가 시작되고 있다.

당시에 가장 널리 알려진, 새로운 예술의 교과서가 된 작품은 물론 파르네제 궁Palazzo Farnese의 궁륭vault화일 것이다. 거기의 〈바쿠스와 아리아드네의 승리〉는 인물들의 중량감과 채색의 화려함과 두터움, 전체 대상들의 역동성에 있어 확실히 새로운 시대를 알리고 있다.

당대에 커다란 영향력을 미쳤음에도 불구하고 사후에 그렇게도 빨리 잊힌 천재적 화가는 없었다. 카라바조Caravaggio는 카라치와는 독자적으로 바로크 회화를 만들어 나갔다. 그의 회화는 키아로스쿠로의 전면적 사용, 힘차면서 거침없는 모델링, 사선을 따라가는 구도, 빛에 의해 돌출하는 전경의 극적 성격, 건강하고 단순한 설화의 묘사 등에 의해 당대의 다른 화가와는 구별되는 철저한 바로크적 특징을 지닌다. 카라바조가 일반적으로 바로크의 도입자라고 불리는 이유는 여기에 있다. 카라치의 기법에는 상당한 정도로 매너리즘적 요소가 섞여 있고 따라서 바로크 고유의 거침없음은 그렇게까지 두드러지지 않는다. 그러나 카라바조는 전면적인 바로크의 세계로 진입한다. 이러한 카라바조 회화의 개성 모두를 묶어 당시에는 "자연주의적naturalistic"이라고 불렀다. 만약 자연주의를 실체에 기초함에 의해 우리에게 거기에 확고한 무엇인가가 있다는 듯한 느낌을 주는 양식이라면 카라바조의 회화는 당대에 말해지던 바와 같이 매우 자연주의적이다. 이러한 견지에서라면 물론 현대의 모더니즘 회화는 매우 비자연주의적이다.

▲ 카라바조, [홀로페르네스의 목을 베는 유디트], 1598년

　　17세기가 신념의 시대였다는 사실을 카라바조처럼 분명히 보여
주는 회화사상의 예는 없다. 그의 터치는 힘차고 신선하고 자신감 넘
친다. 이것은 모두 운동하고 있는 우주의 메커니즘에 대한 인식의 자
신감에 있다. 행성들은 모두 운동하고 있다. 그리고 그 운동에 모든 것
이 휘말려 들어가 있다. 여기에 상세하고 꼼꼼한 소묘는 필요 없다. 소
묘에 대한 일차적 관심은 세계를 정적인 실체로 파악하는 르네상스 이
념의 문제이다. 우주가 힘차게 운동하고 있으며 삼라만상은 모두 거
기에 휩쓸려 들어가고 있다. 따라서 대상 하나하나의 디테일은 중요한
문제가 아니다. 운동 속에 말려들어간 대상들의 디테일이 어떻게 포착

되겠는가? 회오리바람 속에 휘말린 대상들은 중량감을 가질지언정 디테일을 가지지는 않는다.

〈홀로페르네스의 목을 베는 유디트〉는 그의 독창성을 보여주는 대표적인 작품이다. 카라바조는 이 끔찍한 광경을 방금 눈앞에서 벌어진 사건으로 만든다. 유디트의 블라우스와 가슴은 전면으로 갑자기 돌출되고, 후경은 완전한 어둠 속에 잠겨 있고, 그 강인하고 잔인해 보이는 모습의 남자의 목이 — 그 끔찍함에 뒤로 몸을 젖히며 보지 않으려 애쓰는 유디트의 자세와 대조를 이루며 — 피를 뿜으며 베어지고 있다. 아래 왼쪽에서 시작된 사건은 홀로페르네스와 유디트를 거쳐 오른쪽 어둠 속으로 사라져간다. 이것은 바로크 고유의 사선운동의 대표적인 장면이다.

〈마테오를 부르심〉은 그의 가장 잘 알려진 작품이다. 이 회화는 바로크 이념하에서의 걸작의 요소를 두루 갖추고 있다. 이 회화 역시 왼쪽 아래에서 시작된 시선이 오른쪽 위로 흘러가게 되는 대각선 구도로 그려져 있다. 오른쪽 창에서 들어오는 빛에 의해 그 반대편의 비천한 모습의 마테오가 밝혀지고 있지만 예수는 창에서 들어오는 빛 바로 아래의 어둠 속에서 신비스럽게 홀연히 나타난다. 마치 방금 얼굴을 드러낸 유령처럼. 그의 눈은 날카로운 결의에 차 있지만 손가락은 아래쪽을 향해 당연한 듯이 마테오를 가리키고 있다. 여기에는 인물 각각의 내면에 대한 섬세한 묘사는 없다. 그러나 바로크 이념에 있어서는 작품 자체가 하나의 내면이다. 거기에는 사건이 있을 뿐이지 인물

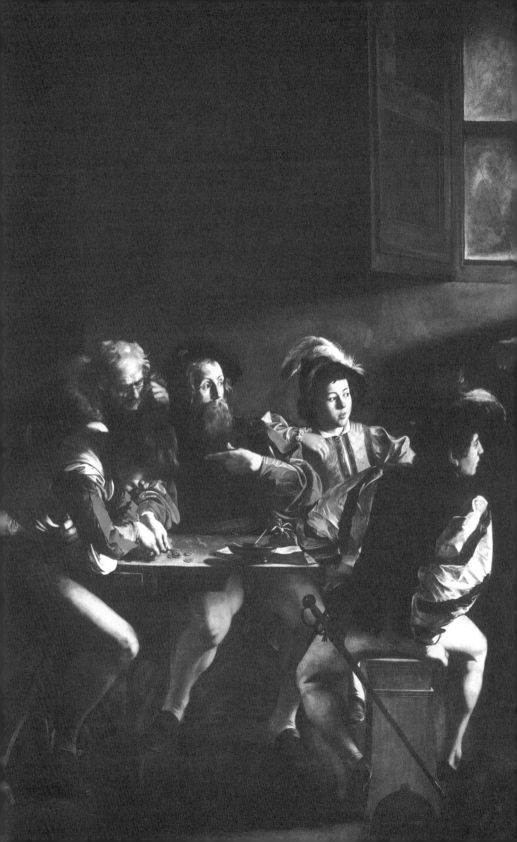

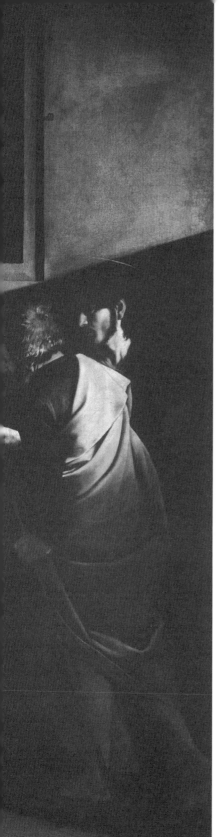

◀ 카라바조, [마테오를 부르심], 1599~1600

은 없다. 인물은 법칙에 종속된다. 바로크 예술의 단순성과 단일성은 이 작품에서 잘 나타나고 있다.

〈성 바울의 개종〉이야 말로 바로크 예술에 있어서 대상과 사건 사이의 관계가 어떠한가를 가장 잘 보여주는 작품이다. 여기에서 감상자는 바울의 얼굴조차 볼 수 없다. 오히려 우리는 두드러지게 드러나는 말에 먼저 주목하게 된다. 말의 희고 불룩한 복부는 감상자를 향해 튀어나온다. 이 그림에서는 마치 말이 주인공인듯하다. 아마도 르네상스인이 보았다면 이러한 구성에 경악했을 것이다. 카라바조는 바울의 회심이라는 사건에 초점을 맞추고 있다. 바울이 아니라 회심의 사건이 중요하다. 따라서 동적 박진성이 중요하다. 바로크가 역사에 있어 전성기 근대로의 진입인 것은 바로크 예술의 이러한 측면에 있다.

중요한 것은 개인이 아니라 개인이 내포된 사건이다. 바로크 시대 이후 잠깐 동안의 신고전주의의 반동의 시기를 제외하고는 사물thing이 사실fact보다 더 중요하게 취급되는 시대는 앞으로 없게 된다. 20세기의 철학자 비트겐슈타인의 "세계는 사물의 총체가 아니라 사실의 총체The world is the totality not of things, but of facts"라는 명제 속에는 데카르트의 "존재는 단지 공간성"이라는 이념이 메아리치고 있는바, 카라바조의 천재성은 이러한 새로운 시대의 혁신적 이념을 가장 먼저, 그리고 가장 잘 포착했다는 사실에 있다. 오르테가 이 가세트(José Ortega y Gasset, 1883~1955)는 벨라스케스(Velázquez, 1599~1660)에 대해 "그는 튀어나온 사물의 코를 납작하게 되밀었다."고 말하지만, 사실 바로크 예술은 무엇의 코도 납작하게 만들지 않았다. 단지 바로크

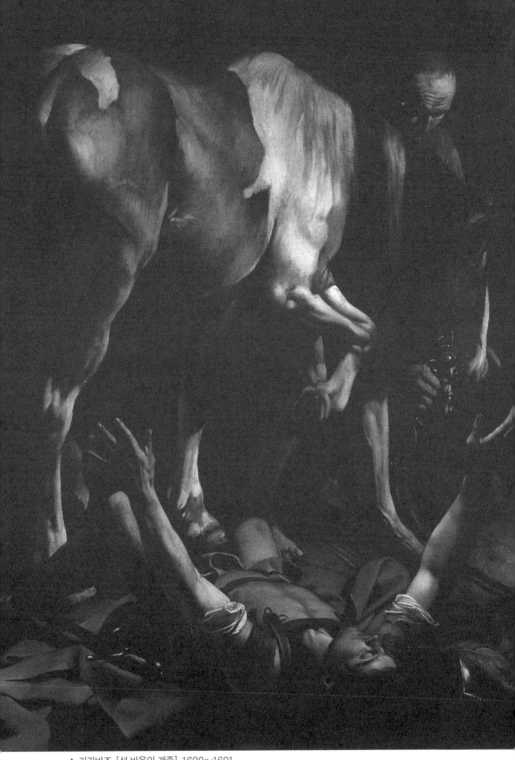

▲ 카라바조, [성 바울의 개종], 1600~1601

이념은 휘몰아치는 운동 가운데 사물의 고정성과 확정성, 그리고 디테일을 소멸시켰을 뿐이다. 바로크 예술에서 전경의 사물들은 오히려 감상자 쪽으로 돌출한다. 전경의 사물들의 코는 갑자기 튀어나온다.

데카르트의 함수론 — "이념" 편에서 자세히 말해진바 — 은 사물의 근원과 성격에 대한 개별적인 관심보다는 오히려 사물을 부차적인 변수 x로 치부하며 개개의 사물을 추상화해 버린다. 거기에 개별자의 고유성은 사라진다. 지구를 규정짓는 것은 그것의 고유성에 의해서가 아니다. 그것은 개별적인 사물thing로서의 의미를 가지진 않는다. 단지 어떤 사실 속에 함몰되어 있는 연장extension일 뿐이다. 이때 사실fact 은 운동 법칙이다. 지구는 다른 행성과 마찬가지로 지구 외부적인 어떤 요인 — 케플러의 경우에는 "거리" — 에 의해 결정되는 운동 법칙을 따름에 따라 다른 행성들 옆에 무차별적인 하나의 구체sphere로서 병치되어 있을 뿐이다.

카라바조가 사후에 곧 잊힌 것은 — 그는 20세기에 들어서야 재평가된다 — 예술창작의 주도권이 알프스 이북, 그중에서도 특히 북독일과 네덜란드로 넘어감에 따라 그 이후의 예술에 대한 유럽의 관심이 더 이상 이탈리아에 쏟아지지 않은 것이 하나의 이유였고, 다른 한편으로는 카라바조의 양식이 루벤스의 좀 더 세속적이고 자극적인 예술에 의해 대체되었기 때문이었다. 그러나 20세기에 들어 카라바조야말로 루벤스와는 비교도 안 될 정도의 독창성과 깊이를 가진 화가라는 일반적인 평가가 있게 된다.

"르네상스가 존중을 원한다면, 매너리즘은 공감을 원하고, 바로

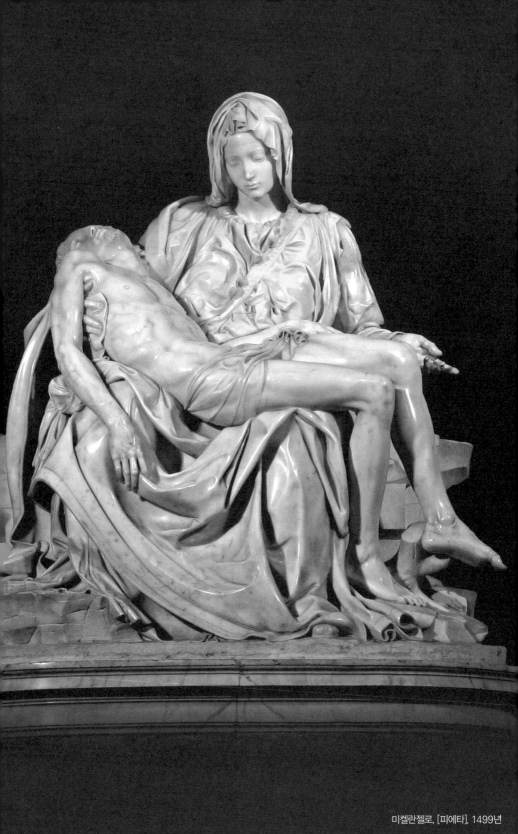

미켈란젤로, [피에타], 1499년

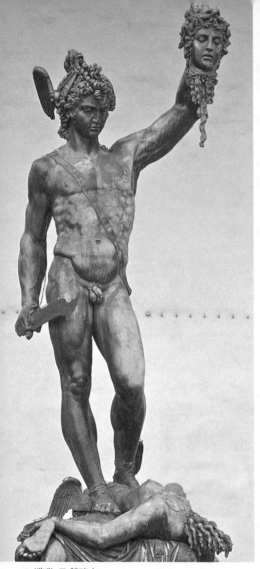

▲ 벤베누토 첼리니,
[메두사의 머리를 들고 있는 페르세우스], 1545~1554

▲ 베르니니, [아폴론과 다프네], 1622~1625

크는 참여를 원한다." 이 사실은 아무리 강조해도 지나치지 않는다. 우리는 페루지노나 레오나르도 다 빈치에서 숭고함을 발견하고 그 경이로움에 감동한다. 그러나 폰토르모나 로소를 보고는 감정이입을 하며 — 이 감정이입은 때때로 병적인 자기 연민의 위험성도 있는바 — 삶

의 덧없음에 가슴이 서늘해지고, 다시 카라바조를 보거나 베르니니를 보고는 그들이 표현하는 역동성에 흥겨워하여 우리 자신을 내맡기게 된다.

각각의 양식의 이러한 특징은 조각에 있어서 특히 현저하다. 만약 미켈란젤로의 〈피에타〉와 벤베누토 첼리니의 〈메두사의 머리를 들고 있는 페르세우스〉와 베르니니의 〈아폴론과 다프네〉를 비교해 보면 이 세 양식의 특징이 잘 드러난다. 미켈란젤로의 〈피에타〉는 영원 속에 고정된 듯한 완결성, 얼음같이 차갑고 독립적인 귀족성, 실체와 표현의 완벽한 조화 등에 의해 우리로 하여금 경외감을 느끼게 해준다. 반면에 첼리니의 영웅은 고개조차 들지 않고 자기가 무엇을 했고, 무엇을 하고 있는지에 대한 어떠한 근원적 인식도 없는 채로 단지 "이것이 내 일이니까."라는 분위기로 부유한다.

베르니니의 〈아폴론과 다프네〉와 〈성녀 테레사의 법열〉은 바로크 이념에 의해 산출된 가장 유명한 조각들이다. 특히 〈아폴론과 다프네〉는 그 운동성에 의해 바로크란 무엇인가에 대해 명확한 답변을 하고 있다. 왼쪽 하단부 아폴론의 왼발에서 시작된 운동은 오른쪽 상단의 다프네의 오른손 끝으로 진행된다. 그 운동은 단지 대각선이 아니다. 베르니니는 왼쪽에서부터 시작된 운동을 시계 반대 방향으로 도는 회오리로 만들고 있다. 이러한 바로크 고유의 나선 운동이 아 작품에서처럼 잘 묘사된 다른 작품은 아마 없을 것이다. 이것은 물론 이 작품의 심미적 가치를 제외하고의 이야기이다. 이 작품은 전문가들의 격찬을 받을 만큼 잘 만들어졌다. 모든 부분이 생생하고 그 운동은 너무도

베르니니, [성녀 테레사의 법열], 1647~1652

박진감 있어서 이 두 주인공은 이러한 운동을 계속하면서, 끝없는 나선 운동 가운데에 상승할 것 같다. 그 운동의 한순간을 베르니니는 포착했고 묘사했다.

르네상스는 종합하고, 매너리즘은 산개시키지만, 바로크는 포착한다. 바로크는 "영원함"을 믿는다는 점에 있어서 르네상스와 이념을 같이한다. 그러나 르네상스가 모든 운동과 변화를 그것들을 파생시키는 근원의 묘사로 종합할 때 — 페루지노의 성모자는 성모자의 모든 변화와 운동을 파생시키는 고정된 존재being들인바 — , 그리하여 존재 자체를 영원으로 만들 때, 바로크는 "영원히" 전개되어 나갈 운동의 한 양상을 포착하여 그 작품은 열린 세계의 순간적인 한 부분에 지나지 않는다고 말함에 의해 운동성을 강조하게 된다. 바로크 예술은 화폭의 테두리 내에 고정되지도 않고 조상은 그것이 자리 잡은 그 건조물의 공간에 의해 제약받지 않는다. 그것들은 전체 운동의 한순간만을 절단해 놓은 것이다.

바로크 사조는 프랑스로 먼저 전파된다. 르냉 형제(Antoine Le Nain(1599~1648), Louis Le Nain(1593~1648), Mathieu Le Nain(1607~1677)), 니콜라 푸생(Nicolas Poussin, 1594~1665), 조르주 드 라 투르(Georges de La Tour, 1593~1652) 등은 뒤늦게 전파된 매너리즘 양식과 바로크 양식이 결합된 매우 독특하고 매력적인 작품들을 내놓는다. 프랑스 바로크는 한결같이 조용한 운동과 얇고 바삭거리는 표층이 결합된 채로 나타난다. 르냉 형제의 작품들은 이탈리아의 영향

에서 자유로워진 알프스 이북의 바로크 이념이 어떻게 시작되었는가를 잘 보여준다. 루벤스의 예외를 제외하고는 알프스 이북의 바로크는 장대하고 힘찬 운동보다는 고요하고 작게 진동하는 떨리는 운동을 묘사한다. 또한, 르냉 형제의 작품들은 당시의 시대상 — 절대 왕정의 시대 — 을 고려하면 도저히 믿기지 않을 소박한 주제들을 채택한다. 그들은 주로 농부들의 소박한 삶을 묘사한다. 〈농부의 가족〉, 〈농부의 식사〉 등은 놀라운 솜씨로 그려진바, 2백 년 후에 오게 될 사실주의 realism를 예고한다. 이들은 소묘를 중시하는 가운데 카라치나 카라바조가 사용한 과장된 키아로스쿠로를 피한다. 따라서 이들의 회화는 고요하고 정적인 움직임을 나타낸다. 우리는 이와 비슷한 회화를 도미에의 〈삼등열차〉와 쿠르베의 〈돌 깨는 사람들〉에서 다시 발견하게 된다.

조르주 드 라 투르에게서 우리는 바로크가 때때로 얼마나 아득하고 고요하고 간결할 수 있는지를 볼 수 있다. 라 투르의 회화에는 나중에 베르메르의 작품에서 계승될 고요와 간결성이 이미 자리 잡는다. 라 투르의 초기 작품에는 카라바조의 영향이 느껴진다. 그의 〈음악가들의 싸움〉이나 〈점쟁이〉 등의 작품은 그 박진성과 선명하고 역동적인 장면이 한편으로는 카라바조를 생각나게 하고 다른 한편으로는 장차 프란스 할스에게 계승될 측면을 드러낸다. 그러나 〈연기 내는 촛불과 함께하는 막달라 마리아〉에서부터는 그는 자신만의 독창적인, 회화가 낼 수 있는 가장 아름다운 세계를 펼쳐내기 시작한다. 이것은 마치 베네치아의 비발디의 역동적 화려함, 이탈리아의 밝고 환한 태양의 음악

▲ 르냉 형제, [농부의 가족], 1640년

▲ 르냉 형제, [농부의 식사], 1642년

이 북쪽의 바흐에 와서 심오하고 고요하고 차분한 음악으로 바뀌는 것과 같다.

아마도 〈갓 태어난 아이〉가 그의 가장 잘 알려진 작품이다. 여기에서 라 투르는 어둠 속에서 홀연히 나타난 모자를 고요하고 아늑하게 그리고 있다. 라 투르는 시끄러운 디테일을 모두 치우고 작품을 가장 단순화함에 따라 감상자가 차분하고 조용한 변화 가운데 있다는 느낌을 준다. 우리는 이러한 고요한 진동을 나중에 바흐의 사라방드 춤곡에서 다시 느낄 수 있게 된다.

니콜라 푸생은 밝은 푸른색과 갈색의 톤으로 조용하고 사색적인 바로크 회화를 그려 나간다. 그의 〈새턴과 사계절의 신과 같이 있는 헬리오스와 파에톤〉은 상당한 정도의 역동성을 가진다 해도 색조의 표면 처리가 얇고 투명해서 채색의 기법만으로 본다면 매너리즘에 가까울

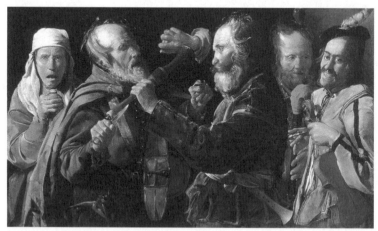

▲ 조르주 드 라투르, [음악가들의 싸움], 1625~1630년

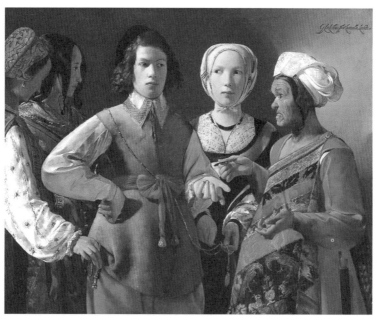

▲ 조르주 드 라투르, [점쟁이], 1632~1635년

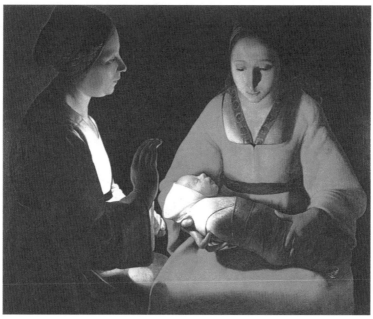

▲ 조르주 드 라투르, [갓 태어난 아기], 1640년대

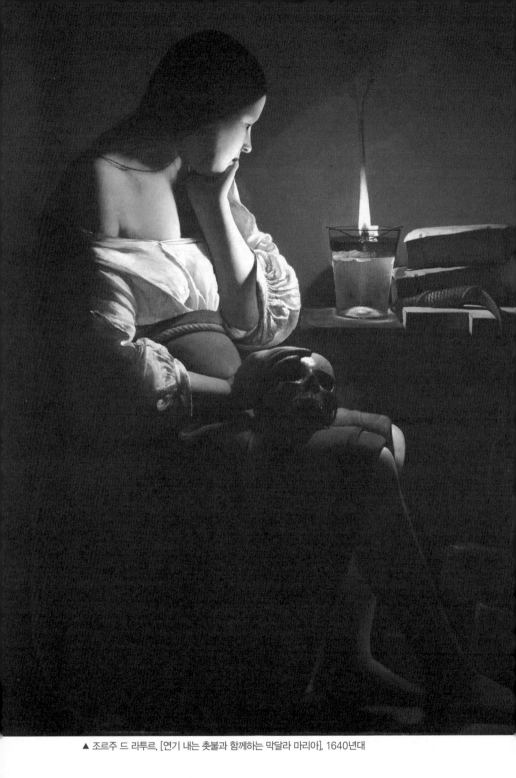

▲ 조르주 드 라투르, [연기 내는 촛불과 함께하는 막달라 마리아], 1640년대

정도이다. 푸생의 걸작이라 할 만한 〈아르카디아에도 나는 있다Et in Arcadia Ego〉는 푸생의 개성뿐 아니라 프랑스 바로크의 모든 특징을 다 담고 있다. 이 회화는 르네상스가 구축한 정적인 공간을 담고 있고 또한 채색은 완연히 매너리즘 양식으로 되어 있다. 그러나 인물들의 표정과 전체 화폭의 아슬아슬한 운동성은 뒤늦게 개화하기 시작한 프랑스 고유의 회화가 어떻게 계통발생을 하고 있는지를 보여준다. 또한, 전경의 여인은 두드러지게 밝고 투명한 빛에 의해 앞으로 내밀어지고, 대상들의 모델링 역시도 키아로스쿠로 — 소묘도 무시되지 않지만 — 에 의해 지배받고 있다.

▲ 니콜라 푸생, [새턴과 사계절의 신과 같이 있는 헬리오스와 파에톤], 1635년

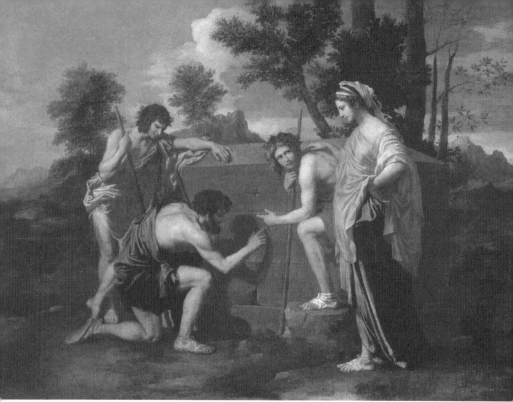

▲ 니콜라 푸생, [아르카디아에도 나는 있다], 1637~1639년

루벤스는 카라바조풍의 회화를 계승하여 그것을 가장 장대하고 당당하고 역동적인 바로크 회화로 구현한 화가이다. 특히 그의 초기 작품인 〈십자가에서 내림〉은 돌출하는 전경, 급속히 후퇴해 들어가는 후경, 두껍게 칠해진 대상들, 키아로스쿠로의 전면적인 지배, 왼쪽 아래에서 시작해서 중심부가 튀어나오며 오른쪽 위로 이어지는 볼록한 사선구도 등에 의해 그가 어떻게 카라바조를 계승하는가를 잘 보인다. 그것들은 카라바조에게서 볼 수 있는 특징들이다.

1628년경에 그려진 〈인간 전락〉에서부터 루벤스는 카라바조로부터의 영향을 벗어난 고유의 개성을 드러내기 시작한다. 여기에서부터 너무도 장엄해서 심지어 과장이라고 말해질 정도의 인간의 풍부

▲ 루벤스, [십자가에서 내림], 1612~1614년

▲ 루벤스, [인간 전락], 1628년

한 육체에 대한 묘사가 드러나기 시작한다. 이 회화 역시도 인간 전락의 내재적 의미보다는 그 행위에 초점을 맞추었다는 점에 있어 바로크적 이념을 잘 보여주고 있다. 이 일은 금방이라도 눈앞에서 순식간에 전개될 일이고, 또한 너무나도 자연주의적이어서 우리가 마치 한 명의 아담 혹은 이브로 이 행위를 하고 있다는 느낌을 받는다.

양식이 분위기를 동일한 것으로 만들지는 않는다. 우리는 르냉 형제, 드 라 투르, 푸생에게서 고요하고 차분한 운동과 수줍게 두드려지는 진동을 느낄 수 있고 루벤스에게서 확고하고 자신감에 찬 장려함을 볼 수 있다.

순간의 포착을 뒷받침하는 재빠른 손놀림, 몇 번의 넓은 붓칠에 의한 생생한 표현, 대상의 외면에서 내면을 포착하는 통찰, 디테일의 과감한 생략, 인상파의 회화를 연상시키는 소묘적 요소의 배제 등에 의해 프란스 할스는 대표적인 바로크 화가의 대열에 선다.

할스는 아마도 회화사상 가장 탁월한 초상화가 중 한 명이다. 〈류트를 연주하는 어릿광대〉, 〈집시 소녀〉, 〈말레 바베〉 등은 그의 수많은 작품 중에서도 그가 초상화가로서의 솜씨와 풍속화가로서의 유머를 얼마나 잘 결합시키는지를 보여주는 잘 알려진 작품들이다. 물론 그의 〈행복한 술꾼〉과 〈르네 데카르트의 초상화〉가 가장 유명하지만 할스의 진정한 솜씨는 위의 세 작품에 있다. 그는 날카로운 안목으로 이 세 인물의 특징을 매우 간결하지만 풍부하게 표현하고 있다. 수없이 진행되는 설명보다는 단 한 번의 행동이 더욱 가치 있다. 그의 작

▲ 프란스 할스, [집시소녀], 1628년

◀ 프란스 할스, [류트를 연주하는 어릿광대], 1623년

◀ 프란스 할스, [말레 바베], 1633~1635년

▼ 프란스 할스, [행복한 술꾼], 1628~1630년

품은 세밀하고 정성 들인 소묘가 아니라 순간적으로 눈앞을 스치는 순간 ─ 감상자 스스로도 거기에 휩쓸려 드는 ─ 에 의해 더 큰 박진감을 준다. 〈말레 바베〉는 바로크 이념이 얼마나 큰 호소력을 갖는가를 보여주는 걸작이다. 알코올 중독자인 중년 여자Malle Babbe가 술에 취해 술잔을 집어 든 채로 누군가에게 욕이나 상스러운 소리를 하고 있는 것 같다. 할스는 간단한 수십 번의 붓칠brush stroke만으로 이 작품을 완성했다. 그러나 여기에서 나오는 압도적인 설득력은 수백 번의 붓칠에 의해 공들인 어떤 작품보다도 훌륭하다. 알코올 중독, 인간의 상스러움과 야비함, 자기포기적 추태 등 인간 삶의 어느 곳에서나 발견되는 고통이 이 단 하나의 장면에서 포착된다. 우리 눈은 이 단 하나의 장면만으로도 이미 이 여자가 해치웠을 수많은 술잔들, 그로 인한 파국적 시간들, 사람들로부터의 버림받음, 앞으로도 계속될 절망과 퇴락 등 과거로부터 현재를 거쳐 미래에 이르는 모든 모습을 볼 수 있다. 운동 중의 대상은 자세히 그려질 필요가 없다. 아니면 자세히 그려질 수가 없다. 감상자 역시도 그 운동에 포함되며 또한 운동의 한순간은 말 그대로 순식간이기 때문이다. 강렬한 사실성은 많은 요소에 의해서보다는 간단한 몇 개의 암시에 의해 잘 드러난다. 〈말레 바베〉는 단순한 몇 개의 요소로 이 여자가 휘말려 있는 운동을 적나라하게 펼쳐내고 있다.

르네상스의 인물은 안에서 밖으로 스스로를 드러내고, 매너리즘의 인물은 보여줄 내재성도 외연성도 없이 단지 부유하는, 의미를 결여한 표층만을 내보인다면, 바로크의 인물은 외부의 진동에 의해 내재

성을 드러내도록 그려진다. 바흐의 조곡집은 몇 개의 예외를 제외하고
는 어느 경우에나 알망드allemonde, 쿠랑트courate, 사라방드sarabande
를 불가결한 춤곡으로 가지는 변주곡들이다. 따라서 여섯 개의 영국
조곡이나 여섯 개의 프랑스 조곡은 각각 여섯 개의 알망드. 쿠랑트, 사
라방드를 가진다. 따라서 모든 것은 변주이다. 거기에 물론 알망드의
실체는 있다. 그러나 그것은 존재로서의 실체는 아니다. 다시 말하면
정적인 대상이 지닌 내재적 실체의 외연적 표현과 같은 종류의 것이
아니다. 그것의 실체는 그것이 변주되는 이면에 있는, 그것을 변주시
키는 바로크적 동력이다. 여기에 있는 춤곡들은 따라서 이 동력의 대
상일 뿐이다.

예술가를 예언자로 평가하는 — 나중에 트리스탄 차라에 의해 혹
독한 비난을 받는 — , 다시 말하면 예술가에 대해 신비로운 아우라를
부여하는, 자못 낭만적 평가를 받은 최초의 예술가 렘브란트이다.
만약 우리가 예술가를 단지 무엇인가의 재현자라고 하기보다는 인간
조건에 대한 깊은 공감적 능력과 스스로에 대한 이상주의적 허영의 배
제를 먼저 가져야 할 사람으로 간주한다면 렘브란트는 회화의 역사에
있어 제리코(Théodore Géricault, 1791~1824)와 더불어 가장 탁월한
화가 중 한 명이다.

렘브란트는 바로크 양식의 대가로서 운동 표현의 대가였지만 그
의 운동은 언제나 고요하고 천천히 움직이는, 거의 극기적이라고 할
만한 자제였으며 또한 과장의 배제였다. 그의 대표작은 물론 〈야경

Night Watch〉이다. 이 회화는 바로크 예술사를 통틀어 가장 완성도 높은 작품이며 "자연주의적"인 작품이다. 앞서 설명했듯이 박물관의 큐레이터는 이 작품 옆에 더 이전에 그려진 민병대의 회화를 배치하여 렘브란트의 이 작품이 얼마나 혁신적인가를 대비로 보여 준다. 단지 일렬로 늘어진 사람들의 흑백사진 같은 과거의 자경단은 호기와 자신감에 찬, 이제 막 모임을 끝내고 대로로 나오는 일련의 사람들의 한순간의 포착에 비하면 죽은 인물들 같다. 전경의 프란스 바닝 코크Frans Banning Cocq 대장은 검은 옷에 붉은 휘장을 걸친 채로 이제 막 왼편의 밝은 금색의 옷을 입은 부관에게 무엇인가에 대해 설명을 하고 있다. 이 두 인물은 감상자에게까지 다가올 듯이 전면으로 나오는 반면에 아직 실내의 어둠 속에 있는 사람들은 감상자로부터 먼 거리에 떨어져 있는 듯하다. 아마도 계단을 통해서 사람들은 이 건물 — 시청이라고 믿어지는 — 에 드나들어야 했다. 후경의 사람들이 더 높은 위치에 있기 때문이다. 이 그림은 발주자, 즉 시 당국으로부터 거부된다. 당국은 이러한 순간의 포착보다는 좀 더 양식적이고 인물 중심의 딱딱하고 구태의연한 — 당국자는 이쪽이 더 권위 있다고 생각하겠지만 — 작품을 원했기 때문이다. 그러나 렘브란트는 순간의 포착이 오히려 더 많은 것을 말한다고 생각했을 것이다. 렘브란트에게는 엄숙하게 그려지는 단체 사진은 오히려 꾸민 것이고 — 왜냐하면 등장인물들이 자신이 찍히고 있다는 사실을 의식하고 있기 때문에 — 자신이 그려지고 있다는 사실을 의식 못한 채로 자기 일에 몰두하는, 따라서 과거의 시간에서 미래의 시간으로 흐르는 가운데 자리 잡은 한순간의 인물들이 더 박진

렘브란트, [야경], 1642년 ▶

감 있게 느껴졌다. 여기에서는 물론 인물 각각의 세밀한 소묘는 무시된다. 그것은 정적인 것이고 따라서 운동하는 세계에서는 중요하지 않다. 대상은 한낱 공간성extension에 지나지 않기 때문이다. 중요한 것은 전체의 운동이고, 운동 가운데에서 인물만이 그나마 의미를 획득한다.

이 작품은 구도에 있어서도 혁신적이다. 전경은 넓은 대로이고 후경은 인물의 입구이다. 한편으로 왼쪽으로 향하는 깃발flag에 의해, 다른 한편으로 오른쪽으로 향하는 창에 의해 전경은 실제보다 넓고, 후경은 실제보다 좁다는 느낌을 준다. 또한 먼저 건물에서 나와서 대장에게 길을 비켜주는 사람들이 좌우로 더 있을 것이란 느낌에 의해, 안에서 밖으로 향하는 거리는 계산에 의한 거리가 아니라 느낌에 의한 거리이고 더욱 길게 느껴지는 거리이다. 렘브란트는 암시하고 있다. 좌우로 더 많은 민병대원이 있고, 건물 안에는 밖으로 나오기 위해 대기하고 있는 더 많은 민병대원이 있다고.

렘브란트의 가장 탁월한 재능은 초상화들에서 드러난다. 40여 점으로 추정되는 자화상은 미술사에 있어 하나의 금자탑이고, 일화anecdote의 묘사 역시도 비길 데 없이 탁월하다. 그의 초상화에는 스스로에 대한 어떠한 종류의 타협도 없다. 르네상스 화가들은 대상을 고정시켜 놓고 캔버스와 대상 사이를 왕복하면서 대상의 내재적 의미의 밖으로 나오는 본질을 포착하려는 시도를 한다. 따라서 그들의 초상은 얼어붙어 있는 인물의 세밀한 묘사이다. 그러나 렘브란트는 아마도 단숨에 초상을 그렸다. 그렇지 않았더라면 그렇게 많은 초상을 남기지는 못했다. 바로크 예술가들은 다작이다. 이것은 바흐의 작품번호가 1200

을 훌쩍 넘긴다는 사실에서도 알 수 있다. 바로크 초상화가들은 대상
과 캔버스 사이를 오가지 않는다. 그것들은 어둠 속에서 홀연히 나타
나고 또한 홀연히 사라져갈 인물의 그 잠시의 드러남을 순간적으로 포
착하기 때문이다. 렘브란트의 자화상은 물론 거울에 갇힌 스스로의 모
습이다. 그러나 그는 거울을 단 몇 번 바라보는 것으로 끝냈을 것이다.
여기에는 안에서 밖으로 스며 나오는 내면성은 없다. 오히려 오랜 시
간의 변화와 앞으로 전개될 변화의 사이 어딘가에 있는 스스로의 모습
일 뿐이다. 그 초상화들은 운명 전체를 지배하는, 주인공을 휘두르는
그 운동의 떨리는 일부분이다. 따라서 모든 초상화에는 거기로 변해왔
고, 앞으로 어딘가로 변화해나갈 주인공의 모습이 담기게 된다. 우리
가 렘브란트의 자화상을 감상할 때 우리는 거기에 있는 어떤 것에 주
목하기보다는 거기에 없는 어떤 것에 주목해야 한다.

　빈 역사박물관Wien Kunsthistorisches Museum에 있는 〈46세의 그
의 자화상〉을 보도록 하자. 밝고 어두운 갈색톤이 화폭 전체를 지배한
다. 그는 벨트에 손을 짚고 자못 자신감 있는 포즈로 정면을 바라보고
있다. 그러나 우리는 그의 포즈가 어떻건, 그리고 그의 자신감이 어떻
건 그가 실제에 있어 어떤가를 당장 알 수 있다. 그의 눈매와 입과 이
마의 주름 — 이것은 그가 약간 찌푸리고 있기 때문에 더욱 두드러지
는데 — 은 그가 사실은 내성적이고 수줍어하고 소극적인 사람이며 동
시에 그의 재능에 의해 천재이지, 의식적이고 집중에 의한 천재가 아
님을 보이고 있다. 그는 확실히 타협하지 않았다. 그러나 이것은 그의

▲ 렘브란트, [자화상](46세), 1652년

예술에 있어 그가 타협을 거부했기 때문이 아니라 타협이 되지 않았기 때문이었다. 그는 당대에 이미 이름을 떨치고 있었지만 점차로 버림받게 된다. 만약 그가 발주자의 요구에 응했더라면 그렇게까지 몰락하지는 않았을 것이다. 그러나 그는 자기가 할 수 있는 것, 즉 자기 눈에 그럼직plausible하게 보이는 양식 외에 다른 방식으로는 그릴 수 없었다.

〈명상 중인 철학자Philosopher in Meditation〉는 소품이지만, 감상자를 아득하고 고요한 운동에 실려 가게 함에 의해 한없이 크게 느껴지게 만드는 진정한 걸작이다. 빛과 어둠의 조화, 고요하고 천천히 진행되는 운동, 그 운동의 선명하지만 결국엔 소멸로 이르게 될 작가의 심적 상태, 이 모든 표현에 있어 이 작품은 진정한 걸작이다. 렘브란트는 단지 스스로에 대해 충실했고, 삶에 대해 소박한 태도를 견지했다. 이러한 심적 태도는 물론 네덜란드의 신교도 이념하에서만 가능한 것이었다. 렘브란트는 톤을 조금씩 달리하는 두 개의 채색만으로 아름다운 작품을 탄생시켰다. 걸작이 되기 위해 호사스러움이나 시끄러울 이유가 없었다. 창에서 들어오는 금색의 태양 빛이 명상에 잠긴 철학자를 비추고는 오른쪽으로 인도되어 계단을 오르다가 스러진다. 또

▲ 렘브란트, [명상 중인 철학자], 1631년

한, 창으로 들어오는 그 빛은 일 층에서 올라오는 계단이 어둠 속으로 사라지는 것에 대응하여 위층의 계단 하단부를 어루만진다. 이 걸작은 아스라하게 전개되는 삶의 가장 소박하고 아름다운 국면을 스러져가는 운동 속에서 아슬아슬하게 포착하고 있다. 감상자는 창으로 들어오는 빛을 따라 오른쪽으로 계단을 오르며 2층으로 올라가도록 인도된다. 감상자 스스로가 이 고요함 속에서 그 정적과 고요가 깨지지 않도록 살며시 위층의 어둠 속으로 사라지게 될 운명을 느낀다. 이 회화는 바로크의 "고요한 떨림"이 어떠한 것인가를 보여주는 대표적인 걸작이다.

〈돌아온 탕자〉는 구태의연한 주제가 어떻게 감동적으로 재현될 수 있는가를 보여주는 또 다른 걸작이다. 예술은 주제의 문제가 아니라 표현의 문제라는 사실을 이 작품만큼 잘 보여주기도 힘들다. 이 작품 역시도 소묘가 없는 채로 붉고 검고 갈색인 세 가지 톤의 색만으로 그려졌다. 이 그림에서 돌아온 탕자를 반기는 늙고 지친 아버지를 극적으로 표현하는 것은 이 그림 전체를 지배하는 아득한 분위기이다. 아버지의 얼굴은 왼편 아래쪽으로 움직이며 스스로의 운명에 감사하고 있고 안도하고 있으면서 동시에 아들과 하나임을 보이고 있다. 흐리고 모호한 표정 가운데에서 아버지는 용서하는 입장에 있지 않다. 인간이 겪는 격정, 어찌해 볼 수 없는 격정에의 충동을 이미 이해하고 있는 노인, 스스로도 그러한 격정에 휘둘렸음을 기억하는 노인, 단지 늙고 지쳤기 때문에 잠들었지만 자신의 젊었던 시절에 자기 역시도 괴

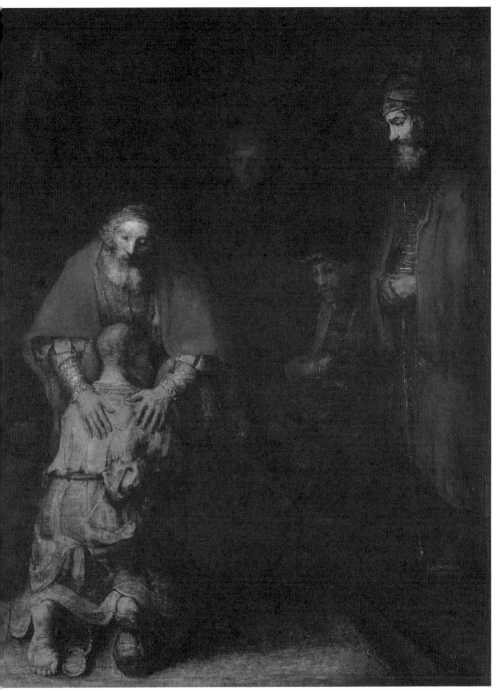

▲ 렘브란트, [돌아온 탕자], 1669년

롭혔던 그 들뜬 격정을 잘 기억하고 있는 노인. 이 점에 있어 우리 모두가 하나임을 렘브란트는 두 인물을 뭉쳐 그림에 의해 표현한다. 아버지는 용서하고 있지 않다. 단지 이해하고 안도하고 있을 뿐이다. 자기가 격정에서 가까스로 풀려났듯이 이제 아들도 풀려나고 있다.

이 그림을 통해 렘브란트는 스스로가 인간의 불가피한 악덕에 대해 얼마나 날카로운 공감 능력을 지니고 있는가를 보일 뿐만 아니라, 스스로가 돌아온 탕자이며 또한 그것을 감싸 안는 아버지임을 고백하고 있다. 여기에서는 어떠한 존재의 특별한 우월성은 없다. 단지 모두가 휘둘리는 운동의 피동적인 대상들이다. 루벤스가 운동을 지배하는 대상을 그려 냈다면, 렘브란트는 운동에 휘말려 드는 대상을 그려냈다. 이것이 루벤스를 화려하게 만들고 렘브란트를 내관적이게 만든다. 우리는 바로크의 이 두 정신적 경향을 헨델과 바흐에서 다시 보게 된다.

우리는 베르메르에게서 렘브란트의 솔직함과 심오함과는 다른 성격의 고요함과 서정성을 느끼게 된다. 베르메르의 서정성은 마치 바흐의 가보트가 안단테로 연주될 때의 서민적이고 품격있는 아름다움을 준다. 베르메르의 꼼꼼함과 여성적 섬세함은 그의 작품의 수를 단지 40여 개로 제한시켰다. 그러나 각각은 모두가 치밀하고 완결된 걸작이다.

베르메르 역시 소묘를 생략한바, 그의 작품의 섬세함과 상당한 정도의 복잡성을 생각했을 때 놀라운 일이다. 그의 〈소로the Little Street〉는 그 분위기에 있어서 밝게 그려진 렘브란트의 〈철학자의 명상〉을 상

▲ 베르메르, [소로], 1657~1658년

▲ 베르메르, [우유 따르는 여인], 1658년

기시킨다. 이 작품 역시 밝고 오래된 집의 벽돌 사이에서 부스러기가 떨어질 듯한 아스라함을 지니며, 밖에서 보이는 실내의 어두움은 약간은 과장된 듯한 검은 빛을 띤다. 뒤쪽의 건물 지붕은 급격히 작아지고 전면의 거리와 건물은 우리가 마치 거기에 서 있는 듯한 착각을 줄 정도로 눈앞에 크게 나타난다. 전체적인 그림은 고요히 진동하면서 세월 속에서의 소로와 그 길옆의 건물의 한순간을 잘 포착하고 있다. 여기에서의 운동은 세월이다. 시간이 운동을 표상한다. 여기에 있는 것은 세월에 얹혀져 흘러가는 소로의 한순간이다. 베르메르의 이 그림은 확실히 주문에 의한 것은 아니다. 누구도 시간 속에서 스러져갈 거리와 건물들의 재현을 주문했겠는가? 베르메르는 스스로의 행복을 위해 이 그림을 그렸다. 이 그림은 세월의 무상함을 보이지 않는다. 반대로 모든 것을 몰락시키는 시간 속에서 사물들이 한순간이나마 얼마나 아름다운가를 보이고 있다.

유명한 〈우유 따르는 여인the Milkmaid〉은 키아로스쿠로의 사용을 억제하고 있지만 채색의 투명성, 방의 모서리로 향하는 소실점의 급격한 원근법 등에 있어 고요한 바로크의 모든 특징을 가진다. 이 그림은 우리에게 소박하고 정감 어리고 푸근한 느낌을 준다. 우리는 이 그림을 감상하기 위해 많은 시각적 훈련을 필요로 하지 않는다. 이 그림은 그저 소박하고 아름다울 뿐이다.

베르메르의 가장 바로크적인 작품은 〈진주 귀걸이를 한 소녀Girl with a Pearl Earring〉일 것이다. 검은 어두움에 잠긴 화폭 가운데서 아름다운 소녀가 홀연히 나타난다. 베르메르는 여기에서 모든 사실적

realistic 요소를 제거한다. 그녀의 정면에서 빛이 비치지만 그 빛은 단지 그녀에게만 그칠 뿐이다. 베르메르는 상상 속의 소녀를 그렸을 것이다. 배경에는 전혀 어떤 빛도 없기 때문이다. 그렇게 꿈속에서 나타난 소녀는 누군가의 조용하고 낮은 부름에 의해 고개를 왼쪽으로 살짝 젖힌다. 갈색과 라피스 라줄리Lapis Lazuli의 두건과 하얀 깃의 블라우스는 그녀의 얼굴을 깨끗하게 보이기 위한 장치이다. 그녀의 뒷모습은 키아로스쿠로에 의해 어둠 속으로 사라진다. 눈매와 코와 입은 모두 레오나르도 다 빈치가 완성했던 스푸마토의 확장된 사용에 의해 약간은 애매하지만 다채로운 표정을 보여준다.

▲ 베르메르, [진주 귀걸이를 한 소녀], 1665년

음악가들
Musicians

음악에서의 바로크는 16세기의 다성음악에서 단선율로의 이행으로 먼저 특징지어진다. 그러나 이것은 단지 기술적인 문제이다. 바로크 음악은 장엄함, 거창함, 장식음의 과도한 사용, 강약과 빠르기의 대비에 의해 기존의 양식과는 확연히 구분된다. 그러면서도 바로크 음악의 구성은 단순하다. "주제와 변주theme and variation"가 바로크 음악의 기본적인 골격이다.

바로크 시대에 유행했던 조곡이나 푸가 기법 등은 바로크 음악이 기본적으로 다양한 대상들의 단일한 운동 법칙에의 함몰이라는 사실을 보인다. 모든 알망드는 알망드의 기본적인 골격의 변주이며 이것은 미뉴에트나 가보트에서도 마찬가지이다. 바흐의 「골드베르크 변주곡」은 30개의 변주 앞뒤에 주제가 붙는다. 그것은 주제를 내세우는 예술이 아니라 변주를 내세우는 예술이다. 나중에 고전주의 음악은 건축적 구조를 갖는바 공간 속에 시간을 가두는 음악이라고 한다면 바로크 음악은 하나의 주제의 시간적인 다채로움을 보인다. 미술에서와 마찬가

지로 바로크 음악도 감상이 용이하고 쉽다. 그것들은 까다롭고 섬세한 음악이 아니다. 드 라 투르나 프란스 할스가 단 몇 번의 붓칠로 작품을 완성하듯 바흐는 단 몇 개의 주제만으로 하나의 칸타타를 작곡한다.

아마도 헨리 퍼셀이 영국 작곡가 중에서 벤저민 브리튼(Benjamin Britten, 1913~1976)과 더불어 가장 유명한 사람일 것이다. 퍼셀은 몇 편의 오페라와 경축 음악 — 특히 메리 여왕의 생일에 헌정한 — 을 작곡하는바, 이것만으로도 그가 매우 탁월한 바로크 작곡가임을 보여준다. 그의 곡은 장중하고 진지하지만 단호하고 분명하다. 그의 「Come Ye Sons of Art(그대, 예술의 아들이여 오라)」와 「Fairest Isle(아더 왕 中 아름다운 섬)」은 그가 왜 영국을 대표하는 작곡가인지를 보인다. 거기에서는 아름답고 장엄한 주제와 그 변주들이 화려한 총주와 더불어 힘찬 운동을 보이며 한껏 날아오른다. 물론 그의 건반악기를 위한 음악 keyboard music들도 탁월하다. 그러나 그의 본령은 합창곡에 있다.

바로크 시대에 들어와 발생한 특기할 만한 변화는 관악기 사용이 두드러지기 시작했다는 사실이다. 현악기가 대체로 내면적이고 섬세하다면 관악기는 자극적이고 화려하고 좀 더 감각적이다. 바로크 미술이 명암의 극적 대비로 대상을 표현하듯 바로크 작곡가들은 낮은 통주저음과 고역의 힘찬 관악기의 대비로 특징지어진다. 퍼셀 역시 그의 경축 음악에서 관악기를 마음껏 사용한다.

비발디와 바흐가 가장 잘 알려진 바로크 작곡가일 것이다. 비발디는 이탈리아적인 작곡가 중 한 명이며 동시에 밝고 자신감 넘치는 분위기의 작곡가 중 한 명이다. 그의 곡은 어디에도 불협화음이 없고 이

국적이고 감각적인 주제가 화려하게 그리고 자신감 넘치게 전개된다. 특히 그의 바이올린 협주곡들 — 대표적인 곡이 유명한 「사계」인바 — 과 류트 협주곡들은 베네치아의 동방적인 분위기와 더불어 마치 바로크화한 티치아노를 보는 듯하다.

바흐는 물론 바로크 시대뿐만 아니라 모든 음악사를 통틀어 가장 다산prolific이며 가장 탁월한 작곡가이다. 그의 음악은 바로크 이념의 음악적 개화를 대변한다. 그의 「b 단조 미사Mass in B minor」는 장엄미사로서 무려 2시간 반에 이르는 연주시간 내내 화려한 글로리아풍의 음악과 차분하지만 역시 활발한 아뉴스 데이Agnus Dei 풍의 음악의 대비이다. 그러나 그의 진면목은 칸타타와 조곡에서 드러난다. 그의 몇 개의 뛰어난 칸타타는 화려한 주제곡에 다양한 변주곡과 합창(또는 독창) 등에 의해 단순하지만 때때로 심오하다. 독창 칸타타 역시도 화려하고 드라마틱하지만 합창 칸타타는 더욱 화려하고 자신감 있게 전개된다. 그의 「82번 칸타타」와 「106번 칸타타」 등은 마치 렘브란트의 그림을 보는 듯한 느낌을 준다. 거기에는 감동과 공감의 요소가 있다.

그의 진가는 그가 푸가 기법을 마음껏 사용하는 몇 개의 칸타타와 변주곡에서 발휘된다. 「131번 칸타타」와 「골드베르크 변주곡Goldberg Variations」에서의 푸가 기법은 그것들이 바로크 이념의 음악에 적용되었을 때 어떤 즐거움을 줄 수 있는가를 잘 보여준다. 주제와 그 변주곡들이 겹쳐지며 차례로 전개되어 나갈 때에는 마치 나선형의 회오리바람이 지나가는 듯한 느낌을 준다. 감상자가 이 바람에 실려 가지 않을 수는 없다.

핵심어별 찾아보기

인물별 찾아보기

저 자 의 서 한

예술양식이 형이상학적으로 해명 가능하고 또 해명되어야 한다는 것이 제가 30
여 년간 이 작업에 몰두한 이유였습니다. 누구도 예술양식의 형이상학적 해명이 가
능하다고 생각하지 않습니다. 그러나 저는 예술양식이 그러한 해명을 입지 않는다
면 도상학도 양식사도 궁극적으로는 무의미하다고 생각합니다.

하나의 양식은 이를테면 하나의 "그림 형식pictorial form"입니다. 그 양식에 속
한 예술가는 세계를 달리 묘사할 수 없었습니다. 우리에게 이상한 낯섦을 주는 중
세의 세밀화도 당시 수도원의 사제들에게는 익숙한 세계였습니다. 그것 이상이었
습니다. 그것들은 익숙한 것을 넘어 그들 삶의 양식이었습니다. 그들은 다른 삶을
살 수도 없었고 다른 눈으로 세계를 볼 수도 없었습니다. 따라서 하나의 양식은 하
나의 세계관의 심미적 형식입니다. 중요한 것은 "세계관"입니다. 양식을 결정짓는
세계관은 결국 같은 양식의 형이상학이 이해되어야 해명됩니다.

어떤 현대 예술가도 르네상스 양식의 예술을 도입하고자 시도하지 않습니다.
그것은 우리 시대의 양식이 아니며 우리 시대의 철학적 이념에 기초한 것은 아니기
때문입니다. 따라서 과거 예술의 이해는 그 시대의 형이상학의 이해를 전제합니다.
물론 누구도 과거에 살 수는 없습니다. 그러나 우리는 과거 사람들에게 방법론적
공감을 해야 합니다. 어느 시대가 다른 시대보다 우월하다고 말할 수는 없습니다.
세계는 단지 병치되어 있을 뿐입니다. 따라서 우리 삶의 이해는 모든 시대를 한 바
퀴 돌고 와서야 가능합니다. 이러한 견지에서 모든 역사는 현대사입니다.

이 책은 그러한 시도의 소산입니다. 예술사가 단지 작품의 분석에 지나지 않는
것, 동일한 양식임을 분석에 의해 이해하는 것 — 이것이 모든 예술사라는 사실이

저를 불만족스러운 초조감 속에 밀어 넣었습니다. 우리는 물론 예술에 대한 지적 이해 없이도 그것을 즐기고 거기에 감동할 수 있습니다. 우리 모두는 그러나 "천성적으로 알고자" 합니다. 르네상스 양식은 전체로서 어떤 세계관 위에 준하는가, 로코코 양식은 그 향락적 형식하에서도 어떻게 감상자를 행복하게 하는가 등에 대한 포괄적인 이해가 제게는 선결문제였습니다.

〈근대예술〉 편은 특히 어려운 부분이었습니다. 아홉 개의 양식이 복잡한 이념적 교체하에 어지럽게 얽혀 나갑니다. 각각의 양식들에 대한 형이상학적 해명은 제게 거의 반평생에 이르는 시간을 요구했습니다.

출판에 즈음하여 자기연민과 감상에 빠지려 합니다. 이것은 경계해온 것입니다. 이것들은 충족감 속에서 안일하게 만들고 결국에는 자기만족으로 밀고 갑니다. "지칠 줄 모르는 정열"은 수사일 뿐입니다. 30년은 길었고 저술은 힘겨웠습니다. 고중세가 남았다는 사실이 부담입니다. 지나친 행복은 행복만은 아닙니다. 행복 가운데 탈진된다는 사실을 모를 뿐입니다. 조증 환자가 울증으로 고통받듯이 들뜬 탐구자가 탈진으로 고통받습니다. 무엇도 할 수 없을 거 같은 의기소침은 제게 새로운 것이고 그 두려움 또한 새로운 것입니다.

어떤 것들이 떠오릅니다. 초라하고 보잘것없는 젊은이가 루브르와 바티칸을 드나듭니다. 꿀벌이 그의 집을 드나들 듯이. 수십 년 후에는 귀신으로 드나들 겁니다. 이탈리아의 시골길은 익숙합니다. 덜컹거리는 버스가 저를 고즈넉하고 낡은 성당 앞에 내려 놓습니다. 초라한 성당의 퇴색해 가는 프레스코화를 어떤 재화가 대체할까요. 이름이 사라진 중세 예술가도 만났고 위대한 마르티니와 폰토르모도 만났습니다. 퍼붓는 빗속을 걸어간 끝에 지오토를 만났습니다. 중세는 불현듯 사라지고 새롭고 친근한 시대가 시작됩니다. 이가 부딪히도록 떨었지만 추운 줄도 몰랐습니다.

도서관의 고요와 등. 어둠에 묻힌 심연에서 머리로 내려온 갓 씌운 백열등. 그것이 천장의 어둠을 걷어낼 거란 희망을 주곤 했습니다. 불이 지펴진 겨울밤의 성당들. 쉬제르와 마키아벨리와 프루스트에게 첫인사를 했습니다. 이곳저곳에서. 유폐 가운데 많은 사람을 만났습니다. 기쁨을 주는 그 사람들. 이름 없는 중세 작곡가들, 세밀화가들. 수학자들, 천문학자들.

조금 더 걷겠지요. 두루마리가 풀릴 때까지.

근대예술

; 형이상학적 해명 I

초판 1쇄 인쇄 2014년 11월 20일
초판 1쇄 발행 2014년 11월 25일

지 은 이 조중걸
발 행 인 정현순
발 행 처 지혜정원
출판등록 2010년 1월 5일 제313-2010-3호
주 소 서울시 광진구 천호대로109길 59 1층
연 락 처 TEL : 02-6401-5510 / FAX : 02-6280-7379
홈페이지 www.jungwonbook.com

디 자 인 이용희

ISBN 978-89-94886-60-2 93600
값 35,000원